LEARN THE RULES

LEARN THE RULES

第一部
學習規則

CONTEN

目次
—

INTRODUCTION
前言

設計為何重要

　　設計是要讓人生更美好、更具功能性,且更有生產力,能帶來更多利潤。設計透過上忍忍者(jonin ninja)[1]如鬼影般的祕密行動,影響我們制定決策的過程——大多時候,我們甚至完全察覺不到它的存在。從公路上的指標,到茶水間冰箱上提醒同事把吃剩食物帶回家的紙條,「設計」無所不在。設計能賦予物件力量及勇氣(Helvetica 字體),或是將它平凡化,甚至弱化(Comic Sans 字體)。糟糕的設計往往會帶來混亂:試想 2000 年美國總統大選佛羅里達棕櫚灘郡採用的選票設計,因容易造成選民圈選錯誤而引發的計票風波。反觀傑出的設計, 如愛滋倡議活動的紅色緞帶,則能鼓舞全世界為了更好的未來而改變。

　　設計取之無形概念,再將之具體成形。身為設計師,你的工作是要將一間公司的抽象概念,轉譯成任何人都能理解的東西。你創造的是一種體驗。透過與觀眾產生共鳴,設計進行了溝通——而觀眾可能並不知道這一切都是經過計算與設計過的。重點就在這裡。最佳的設計,幾乎不會引起注意,因為它不著痕跡地融入周遭環境,貼近它所訴求的觀眾。

設計規則又為何重要

　　規則以各種方式呈現。人們從理解語言的那一刻起,就開始學習規則。叉子不能叉進插座。不可以打弟弟。塗色要塗在框線裡。你必須把青菜吃完,不然沒甜點吃。隨著年紀增長,規則也有所演進:遇到紅燈要停下來。被三振就出局了。想要零用錢,就得乖乖幫家裡倒垃圾。即使成年出了社會,規則依然只增不減:記得繳稅。做好資源回收。洗好的碗盤不要一直堆在洗碗機裡。清一下狗大便。

　　我們需要規則來讓社會運作。沒有了規則,我們會陷入一片混亂。有些規則堅不可摧:開車遇紅燈要停下來,不然會出車禍。有些規則較有彈性:今晚沒倒垃圾,可以下個收垃圾日再倒。設計也有規則,有些不可牴觸,有些空間較大——但全都適用於我們每天所創造的各種作品。

1. 上忍忍者出自日本漫畫《火影忍者》,為書中世界各國的菁英忍者,除了領導能力外,在忍術、分析力等各方面均有傑出表現。作者以此來比喻設計就跟高段忍者一樣,無所不在,也讓人察覺不到其存在。

身為設計，在與客戶交涉時，了解這些規則格外有幫助。懂得規則之後，想為自己的設計辯護時，就能說出：「我知道在怪物卡車大賽海報上用洋紅色似乎有點突兀，但是洋紅色加上黑色墨水，與螢光綠紙張之間產生的高度對比，創造出令人振奮的視覺效果，不但刺激感官，而且在一堆傳統陽剛海報當中顯得特別突出。」比起告訴客戶「這看起來很酷！」上述說詞更有說服力。

有些人可能覺得設計規則有點蠢，那何不把它們當作「事實」呢？

有些事物無論如何呈現，都很有道理。藍色和橘色是互補色。Helvetica 字體是無襯線字體。直排文字對西方讀者來說很難接受，因為他們習慣閱讀由左到右的橫排文字。字間微調（kerning）能提高易讀性。紙張順紋摺比逆紋摺更能定型。印刷品永遠不死（如同預測），而數位世界將以閃電般的速度進步發展。諸如此類的規則就像設計的功能與元素，早已成為設計世界的準則。它們代表設計的基本知識，能讓你創造出有效率、富創意且完成度極高的作品。你不遵守這些規則並不會被抓去關，但如果不懂這些規則的內容，就別妄想打破它們。

創意安那其 (Creative Anarchy) [2] 不僅僅是挑戰你個人的極限、迎向更高的期望，還包括客戶的極限與期望在內。

為何需要閱讀本書

不是每項設計專案都需要循規蹈矩的作品。有些設計案需要改變一點點，或很大一部分的規則，藉此傳遞特定訊息。有些設計則必須完全打破規則。你要如何分辨此時此刻是不是改變或打破規則的好時機呢？這問題很刁鑽。設計規則是宛如指南般的存在，所以答案就是**隨時都可**。但千萬別忘了你的客戶。即使你想激發**創意安那其**，仍須拉攏客戶與你同謀，讓他們願意追隨你企圖占領創意世界的偉大計畫。說真的，設計是需要有人推一把的。

2. 作者獨創名詞，亦是原文書名，可解釋為「了解規則後打破它們，創作出無限可能」。

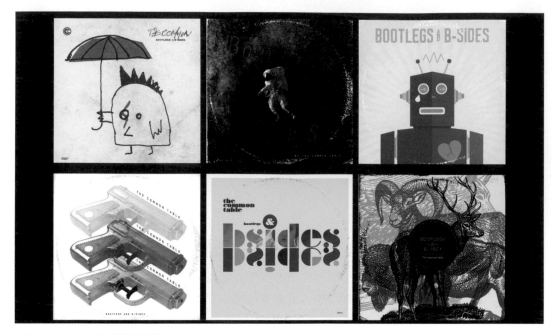

01 The Common Table 窖藏啤酒酒單

新點子並不存在

太陽底下沒有新鮮事。每個設計點子都能回溯到過去的某件作品。譬如說看到影像背景有著太陽光芒，就能回頭找找 1870 年日本皇軍的軍旗，或是 1919 年俄國構成主義者的海報。當然，這些酷炫流行的標誌都是百分百原創的。但請再想想 1940 到 1960 年代的標誌（logo）。想到微軟 Windows 的新 logo 了沒？說穿了，不過是 20 年前第一版的再進化而已。

如果每件事都有人先做了，那我們還有什麼拿得出手呢？為舊想法加入創造性改變（creative twist）。運用既有的理論去重新定義設計。融合許多創意的零星片段，做出新創意。把這個概念變成你自己的。

挑戰極限的能力是備受推崇的個人品格。此能力顯示出你樂意為一個設計概念投入時間及創意策略，甚至超出眾人的預期。會挑戰極限的人是思想家，也是行動家，而非盲從的人。然而，凡事都有其時空背景。最成功的設計師在勇於創新設計的同時，也很清楚並非所有的設計都得別出心裁、突破極限。像有些客戶就覺得待在界

線內很舒適。至於要不要洞悉客戶真正的需求、使命必達，全都操之在你。

這讓我們回到了一開始的問題，為何需要閱讀本書？每個設計問題都有多重解決方案。如

果你不探索各種可能的解決方法，就代表你沒有盡心盡力。探索設計等於要檢視規則。檢視規則表示要研究有哪些選項。研究選項代表要思考打破規則的可能性。打破規則是需要技巧的，千萬不可亂做一通。打破設計規則，即是測試你的創意底線、挑戰自己的強項，同時也強化弱點。

如何激發創意安那其？

要提出一個傑出的設計概念沒有捷徑。你必須要閱讀、研究、探索、創新，進而創造。

從設計史開始

任何想法都早已出現過了。達達運動是最早隨字型瘋狂的設計運動。大衛·卡森（David Carson）在另類搖滾雜誌《雷射槍》（Ray Gun）中又用了一次。構成主義運動使用照片拼貼、以特定角度呈現的影像以及

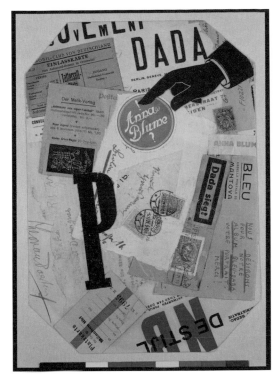

02 P. 1921,（1921）拼貼：婁·浩斯曼（Hausmann, Raoul，1886-1971）。達達運動。

古怪的並置。龐克運動再次師法，改用剪紙及隨意擺放的粗糙影本。美術工藝運動（The Arts and Crafts Movement）反抗冷酷不帶個人色彩的工業革命，就像今日手寫字體東山再起、對抗電腦排版字體一般。只要你願意回溯過去，定能尋得大量靈感。

冒點險

打破規則不適用於溫順的設計師或保守的客戶。要違背這個產業的常規需要勇氣。恐懼會餵養一種「大家都這麼做，所以我可能也該這麼做」的態度。但捫心自問：人人都這麼做是真有必要，抑或只是因為其他人都這麼做呢？創意安那其主義者永遠會質疑為什麼。而這種如旅鼠般一味跟風、盲從的絕佳範例非香水廣告莫屬。一名陰鬱俊朗、五官如雕像般立體的男性熱切看著遠方；一名美豔動人的女孩走向他。他倆擁抱、幾乎吻上彼此，還盡可能擺出最漂亮的姿勢，交換性感挑逗的神情。這是九成香水廣告會出現的橋段。創意呢？創新的概念呢？太多產業一次又一次地複製相同的模式。不過，縱使次數極少，還是有廣告人敢於與眾不同。Iconix Group 品牌管理公司行銷長妲理·瑪德（Dari Marder）建議 Candie's 的鞋子廣告以珍妮·麥卡錫（Jenny McCarthy）坐在馬桶上為主題，在廣告界投下一顆震撼彈。畫面上的麥卡錫內褲褪到腳踝，腳踩 Candie's 鞋；她與瑪德創造了一次挑釁、爭議十足卻大為成功的廣告活動。身為目標觀眾的女孩們愛極了——但婆婆媽媽可就沒那麼愛了。總之，鞋子廣告自此進入了不同的境界。

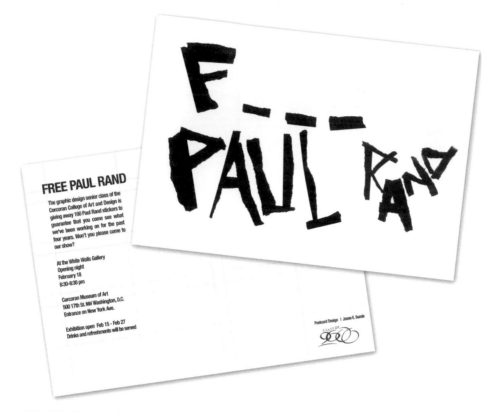

03 F_ _ _ 保羅・蘭德（Paul Rand）邀請函。

「挑釁的」是創意安那其主義者很愛聽到的評語。其他令他們滿意的字詞還包括：出人意表的、有感染力的、具病毒傳播力的、非比尋常、令人震驚、引人注意、讓人想多看一眼、視覺驚喜、「我想把它掛在牆上」，還有「我想給每個人看」。事實上，在你挑戰設計極限時，試著把聽到這些字詞當成目標。

保持開放心態

在你能夠打破規則之前，必須要先學會它們。這是本書前半部的主題。你可能會忍不住誘惑，想直接從後半部開始。但連米開朗基羅都說了「我仍在學習」，還是請你盡量壓抑自己吧。關於設計的學習必須持續不懈，無論你是學生、大學剛畢業的社會新鮮人，或是已經工作 20 年的老鳥都一樣。我本人是最後一類，但我仍喜愛學習新事物。我尚未讀盡、看盡或設計過所有素材，所以依然保持開放態度、持續探索。我會請學生教我簡單的軟體技巧，也會研究新近發現的原始資料，試圖了解一整個設計運動。學習是件興奮的事。世上沒有比拒絕獲取知識更悲劇的事了。絕不停止學習，絕不停止探索，絕不停止做你愛做的事，永遠都要創造出你能力範圍內的最佳設計。有的案子「古板而經典」，有的則「刺激又叛逆」。無論你接了哪種案子，在還沒滿足體內的「創意安那其細胞」之前，絕不輕言交出成品。

LEARN THE RULES

1

學習規則

「設計就是一切。
一切都能設計！」—— 保羅・蘭德 Paul Rand

"Design is everything.
Everything!"

Message is Commander

規則 1 訊息主導一切

溝通是萬事萬物的核心：舉凡小冊子、標誌、廣告、海報、邀請函、T恤、網站、應用程式、書封、年報、雜誌、游擊式廣告、包裝、品牌材料等，都在向觀眾傳遞訊息。溝通勝過一切，甚至超越美感。讓事物裝扮好看，無疑是我們工作的一部分，畢竟我們是設計師。但好看卻沒內容，絕對無法滿足客戶需求。我們必須傳達出客戶想散播的訊息，務必讓各年齡層的觀眾都能了解我們想傳達的訊息。因此，溝通乃是第一要務。

用說的 vs. 用看的

設計由兩種溝通方式主導：語言溝通及視覺溝通，兩者相輔相成來傳達客戶的訊息。語言溝通又分成書寫及口說。這部分通常由行銷人員及文案負責，他們處理資訊內容，以期消費者受商品或服務所吸引。語言溝通的效果會因視覺影像而增強，但不需視覺也能運作。印刷品、電視、廣播和數位廣告都標榜高超的語言溝通。有些口號本身極具辨識度，根本無須視覺線索（visual cue）。簡單好記的標語口號鋪天蓋地，人們自然印象深刻，如麥當勞的 I'm loving it!、Wheaties 的「冠軍早餐」、好事達保險（Allstate Insurance）的「好事達悉心照顧你。」第一資本（Capital One）的「你皮夾裡有什麼？」

視覺溝通，不論靜態或動態，都由設計師一手包辦。視覺影響（visual impact）很有力量，透過與廣大群眾對話，來販售商品、開展品牌或援引協助。除了琅琅上口的廣告口號，一般來說，視覺溝通比語言溝通更能為人熟記。「用演的，別用說的。」（Show, don't tell.）這句格言常被引用自有道理。視覺傳達訊息的速

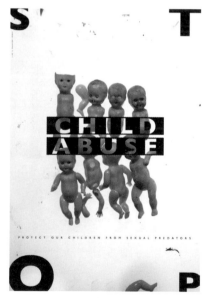

04「主視覺中的塑膠娃娃用以比喻遭受可怕攻擊的孩童。散落在畫面四角的字母設計形式（letterform）呼應著事件引發的混亂。你的眼睛必須穿透中間的字型標語，才看得清楚娃娃之間的互動，以及設計者企圖傳達的脆弱、毫無防衛與無助感。」—Lanny Sommese

度快過語言；一張草莓圖片，比「草莓」二字的辨識度更高。設計師會根據目標觀眾的文化經驗和個人背景，來設計視覺。視覺越容易辨認，觀眾就能越快了解訊息。此規則不僅限於圖像，任何元素都適用——字型選擇、背景、顏色及排版都需具有高辨識度。

形式追隨功能

　　形式追隨功能這個觀念並不新鮮，但我們要歸功包浩斯（Bauhaus）運動將此概念推到了設計最前線。無論是一張椅子、一把茶壺或一張海報，功能優先於設計的概念，即是設計與純美術之間的差別。

　　我喜愛傑出的廣告，特別是那些在網路上爆紅、引發熱烈談論的廣告。這些廣告在創造話題上有卓絕功效，但並非每支都能發揮應有的功能。我是為了廣告才收看超級盃足球比賽，而且隔天上課就會跟學生一起討論。如果是一支令人印象極為深刻的廣告，幾乎都會出現以下這類開場白：

05 形式追隨功能的一個美妙例子。

「看過那超讚廣告了沒？狗狗衝出大門那個。」
「看過啦，超酷的！」
「那廣告是在賣什麼的呀？」

　　瞬時全場鴉雀無聲。除了「酷」之外，什麼都沒有。這即是形式壓過了功能，溝通完全失效。

　　功能也可能占了形式的上風。許多功能良好的網站醜斃了，就算有傳達客戶的基本需求，卻也忽略了使用者友善的美感。那麼，選用 Comic Sans 字體、提醒員工週五清空冰箱的公告又怎麼說？冰箱公告有無「經過設計」很重要嗎？朋友們，這問題真的很重要。

　　功能及形式的運作，應該像好夥伴一樣處於平等地位，從概念開始就沒有孰輕孰重。你的首要之務是將客戶的訊息最大化，為整個概念設定基調。接著便是把這個訊息與正確的設計元素進行配對。字型、意象、色彩和版面的相互作用讓整個概念視覺化。這能吸引觀者並讓他們取得資訊嗎？如果可以，恭喜你做到了正確的平衡。

06「我把設計看成承載溝通的工具。創造力是讓工具前進的燃料。如果你常用有趣的方式練習並『補給燃料』，整個過程就會更快也更容易。」— Kimberly Beyer

　　強調功能並不代表設計一定不好看，反之亦然。下圖的氣泡冰茶品牌 Smashing，瓶身設計就以維多利亞時代的幽默風格為主題，並添加現代感。可愛的人像插畫先吸引了顧客的目光，接著注意到周遭細緻的裝飾邊框。邊框不但是一種裝飾元素，更是靶心，引導目光落到品牌名稱上。各種元素的層次及統一性，同心協力在迷人的形式中建立了清晰的功能性。

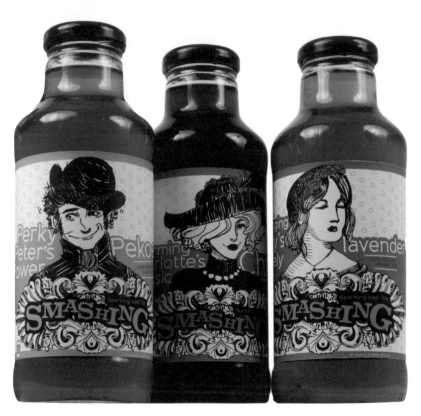

07 Smashing 冰茶

層次

　　層次，是指在設計中，強調程度的不同所創造出的效果。層次對觀者說：「看看我！從這裡開始！」透過內容元素的尺寸大小、擺放位置、視覺重量（visual weight）及色彩，控制觀者該看到什麼，何時應該看到。觀者需要指示，才知道自己該從設計中汲取哪些資訊。如果設計中每一環的強調程度都一樣，或是強調錯了地方，觀者在正確吸收資訊前，會先放棄這項設計。

　　設計師決定內容每一個元素的強調程度多寡，以此幫助觀者了解。一旦你判斷出層次，就可以決定元素的放置及設計屬性。人們自然而然會假定一個頁面中，最大的元素是最重要的。對大多數的設計方案來說，這是千真萬確的。然而，也可以根據元素的視覺屬性或定位來呈現強調層次。因此，最重要的元素也可能是該頁面最小的元素。

設計專案宛如複合性野獸。想把客戶所有的目標分解後形成一個完美概念，十分困難與煎熬。學習簡化訊息，能讓整個過程更容易。

1. 拿出你的設計大綱，準備做筆記。逐條閱讀大綱，寫下客戶所有的目標、溝通重點以及其他必要資訊。
2. 回顧你的筆記。刪掉重覆的部分。以兩到三個簡短句子重述目標。
3. 現在再將兩、三個句子濃縮成一句。主要訊息為何？
4. 以三到五個字重寫那個句子，盡量簡化。
5. 還能濃縮成一、兩個字嗎？最後的結果就是你該傳達的訊息。將之概念化吧。

08 層次清楚分明，有助於讀者一覽整個頁面。

視覺屬性（visual attribute）指的是粗細、色彩及尺寸。字型學的主要視覺屬性跟著字體家族（font family）而行。黑色特粗體創造出沉重的視覺重量；狹窄淺色書木用字體（book weights）則表達了較低的視覺重要性。字型粗細的組合也賦予了不同程度的層次。深色、大膽、鮮明的顏色往往會比柔和、無聊、清淡的顏色更為突出。同時使用對比色或互補色也控制了欲強調的部分。如前述，大型元素所創造出的強調效果比小型元素好。粗體、鮮明的大型圖解，會比細體、淡色系小標題的強調效果更佳。不同粗細、色彩、尺寸的組合可用來強調任何事物。比起淺色細體大標題，加粗鮮明的小圖強調效果更棒。

可理解度及可讀性

你可曾遇到過很喜歡但看不懂的設計？標題的字型是瘋狂又蜷曲的超酷手寫體，但你看不出來寫的是 Swiss Cheese 還是 sweet jeans。或是廣告正文下壓了一張全彩照片，上頭的字極難辨識。有效的設計仰賴的是可理解度及可讀性。

09 這張科學博物館海報的實驗性手法，挑戰了可理解度及可讀性的極限。

　　可理解度，是指觀者能否看清楚設計裡文字及影像的能力，由這兩個元素的實際構成所決定的。這個 R 看起來像 R 嗎？Event 這個字看起來就像 Event 嗎？照片上的馬兒就是馬的樣子，還是裁切扭曲過了頭而看不出來呢？任何設計都要讓觀者能輕鬆看出主要訊息。可理解度也應用於概念上。觀眾必須了解訊息。雖然你能挑戰極限，但是對大多數觀眾來說，抽象、概念化的設計可能太過晦澀不明。當你跨出了那條可理解度的界線時，自己必須明白自己在做什麼。觀眾應在一至兩秒內「了解」你欲傳達的訊息。如果超過兩秒以上，就不是可理解的設計。

　　可讀性則仰賴文字及影像的安排，包括尺寸、粗細、字型選擇、影像配置，以及元素色彩與設計的整體細節等，也就是說，此設計是否確實易讀呢？一個設計可能好懂卻不好讀，但在沒有可理解度的情況下，是不可能具可讀性的。有個常用的廣告技巧是把放大的照片當成設計的背景。如果照片的色調對比太高或太過鮮豔，文字就會迷失其間。字型本身可能具有可理解度，但背景讓它無法被閱讀。設計時請用不同顏色的字型去搭配背景影像，以達到最佳平衡與最高的可讀性。

The Computer is Only a Tool

規則 2 電腦只是工具

我懷疑你花太多時間盯著螢幕不放了。別看了，認真聽我說。我要鎮重宣布，你所鐘愛的這項電子設備正在阻礙你的創意。電腦會讓你無法選擇想要的顏色，強迫你選擇不愛的顏色，更會奪走你跳脫三摺頁格式（tri-fold format）的思考能力。電腦這種 3C 產品是吸取腦汁的創意水蛭，擁有化神奇為腐朽的恐怖力量。電腦只是工具。而且與一般客戶的想法不一樣，電腦真的不能神奇地「自創」令人嘆服的設計。一台電腦，與一張紙、一支筆並無二致。用電腦做出的作品可能較美觀，但若無好概念，仍屬失敗的設計。

一切都與概念有關

所有有效的設計方案都從好點子開始。如同先前提到的，如果一個設計沒有概念支持，充其量只是一張漂亮的圖片——金玉其外，空洞其中。任何設計都需有概念，即支持一個設計的方向、目的和推論的觀念。所謂概念，並非嘴上說說「我想在文字外圍畫個紫色外框，背景加上一朵漂亮的大型花朵」這麼簡單。字型、色彩、版面配置、排列、形狀、對比等一切視覺決策，都是美學的組成部分。概念應是：「我要發展命運三女神及教育程度差所隱藏陷阱之間的類比。」你腦中可能會想到一個搭配這個概念陳述的視覺，但現在重點並非決定使用何種圖像，而是此概念的強度（strength）與有效性（validity）。

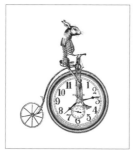
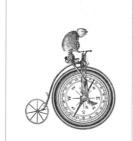
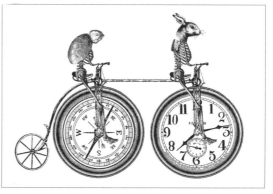

10「此敘事性圖像系列是龜兔賽跑故事的擬人詮釋。烏龜和兔子的身體都以骨骸呈現，代表死亡的必然。烏龜下方的輪子是羅盤，代表他在比賽中慢速前進；而兔子下方的輪子是時鐘，代表他速度快。這張圖直接對照我們人生中的挑戰，關鍵並非快速前進，而是往正確的方向前進。」—Nicholas Stover

生出概念絕不簡單

想生出概念需要努力。我們有時能迸出瘋狂的點子，有時卻又只能望著筆記本發呆，腦中一片空白。我多希望能告

訴各位腦中某處有個創意開關，但並沒有；好在有些程序對於發展概念有所助益。先從定義問題開始。這項產品／服務為何？設計專案的目標為何？目標觀眾是誰？答案可能模糊不清，也可能顯而易見。有時連客戶也不知道自己真正想要的是什麼，但他們知道自己**要些什麼**。

用你自己的方式解決。以客觀的角度做市場研究。你不該只仰賴顧客所提供的資訊。檢視這個產業及其競爭。深入探究顧客的產品及服務。其目標、產品及定位為何？它完成了什麼？誰會使用它、為什麼會使用它？它與其他競爭者的差別何在？看看你能發現什麼？

11 若以正確的方式摺好這張邀請函，就能手動旋轉唱片，播放幸福新人所錄製的「邀請歌」。透明軟膠唱片、燙金燙印、生動的插圖全都包含在一張有溝槽的封面紙上，搭配一條凸版印刷細帶。

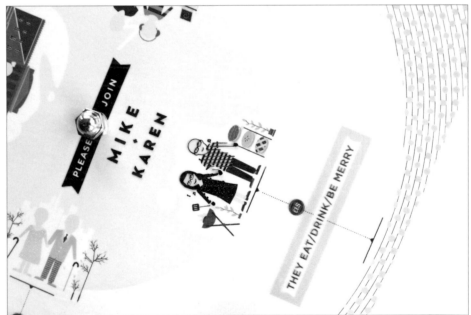

「鉛筆永遠先於滑鼠！我用電腦設計任何東西以前，一定先拿紙筆打草稿。這是我聽過最好的建議。」——**Sam Barclay**

費城的葛登堡糖果公司（現隸屬於 Just Born, Inc）是間問題很大的小公司。他們的花生嚼嚼棒（Peanut Chews）成分包括黑巧克力、焦糖及花生糖，自 1917 年問市以來從未變過，而且超過 80 年沒換包裝，但公司卻想開發年輕消費族群。

結果當然奇慘無比。該公司所做的小型廣告對銷售毫無幫助。過時的紅棕相間包裝，讓產品毫無能見度，慘遭架上其他色彩更為鮮豔的糖果淹沒。年輕人對「老扣扣」糖果一點興趣也沒有。在貝里品牌顧問公司（Bailey Brand Consulting）的幫助之下，葛登堡糖果公司開啟了品牌改造計畫，而一切就從市場研究開始。結果發現了極需改進的地方：產品名稱比公司 logo 更重要。年輕消費族群喜歡的是牛奶口味的花生嚼嚼棒。包裝應換成更明亮的顏色，並添加產品本身插圖，畫龍點睛。

作品：Peanut Chews 包裝
設計公司：Bailey Brand Consulting
藝術指導：Dave Fiedler、Steve Perry
設計師：Denise Bosler
客戶：葛登堡（Goldenberg）糖果公司

貝里團隊客製化字型，並添加了年輕人特有的玩心。大大的「Peanut Chews」字樣成為產品包裝的焦點。為了保有品牌辨識度，黑巧克力口味仍沿用紅、棕兩色，但調整成更有生氣的色調。牛奶巧克力口味則改成紅藍色包裝，以示區別。不論何種口味都加上糖果示意插圖。行銷策略也隨之改變，公司更積極打廣告。這些改變奏效了。產品銷量節節上升，成功打入了年輕族群，在花生巧克力的世界再度占有一席之地。

我的創意哪兒去了？

問題定義好了，市場研究也完成了，輪到生出創意的時候了。要生出絕妙好主意並沒有一套經證明可行的程序。我曾在跑步時得到最棒的創意。當時我的左腦太過專注於讓雙腿繼續移動，無法分神去干擾我的右腦產出創意。然而，對我管用的，不見得對你有用；適用 A 專案的，不見得適用 B 專案。將所有能激發創意的技巧歸納整理，不失為創造致勝觀念的好方法。接著，我們先來討論產生創意的規則：

12「我以前都搭火車通勤上班，注意到桌板上滿是空的咖啡杯。這讓我萌生把咖啡杯改造成名片的想法。一有機會，我就會把咖啡杯名片放在桌板上，上頭印有我的名字、作品及線上作品集網址。」—Hiredmonkeez

規則 1：放手去做！盡你所能生出越多點子越好。
規則 2：天底下沒有壞點子。無論你覺得點子太跳 tone、太平凡或太蠢，都沒關係。記下來就對了。什麼都要記。
規則 3：沒了。還困惑嗎？創意依然卡關？回頭看看規則 1 和 2。

無論老手、新手設計師，在創意生成之前，總有過否決無數版本的經驗。千萬別再這樣了。在腦力激盪時，絕對不要對產出進行自我編輯。你永遠不知道一個看似荒謬或愚蠢的點子，

何時會衍生為值得讚賞又成功的點子。設計師的大腦運作是不按牌理出牌的。請養成隨時關掉內建編輯程式的習慣。

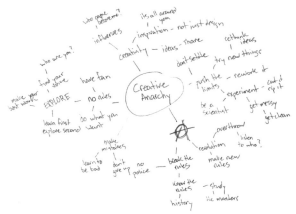

把延伸想法寫下來，直到腸思枯竭為止。

把點子寫下來

心智圖是人氣頗高的創意生成技巧。在紙張中央寫下一個單字，讓想法如同蛛網般逐步推展蔓延。設計主題一般會寫在紙張中央。每一條由此向外延伸的線條代表一個子題，依此類推，最後形成一張點子網，等待你去執行。

將點子條列成表，是在一段長時間的意識流中，寫下相關字彙及形容詞的基本自然行徑。每一個字皆由前一個字而來，直到填滿一頁（或好幾頁）為止。在字彙與字彙之間進行相關聯想，點子於焉誕生。也能採輪轉團體（round-robin）方式進行討論：某人先說一個字，下一個人根據那個字，說出相關的新字。這種聯想方式最後的結果，一定會讓你驚豔不已，獲得靈感。方法很簡單，只要備妥一本好用的筆記本，或是錄音（錄影）記錄整個聯想過程。

把文字化為圖像

相較於字詞，你對畫面比較有反應嗎？不要擔心。心智圖及列表也適用於素描草圖。這麼做雖然會花上更長時間，但結果是一樣的。

用來構想視覺的情緒板（mood board），記錄的是計畫的本質而非具體想法。目前有許多製造情緒板的方法。最簡單的一種是單純蒐集、速寫或剪下任何能激發專案所需創意的圖片。此舉能捕捉專案所需的情緒反應（因此得名）、感受或本質。譬如，碧昂絲的圖像獲選為大膽、挑逗的化身。街上人行道的圖片提示了成品外包裝必須耐磨損。一塊碎花布代表紫色花瓣主視覺。情緒板是各種象徵的集合，但未必是實際可行的解決方案。

點子隨時都可能天外飛來一筆，所以要做好準備。隨身攜帶小筆記本，或是在皮夾內放一張白紙。記住，手邊隨時都要有書寫工具，馬克筆、原子筆、蠟筆……都行。還是嫌太大的話，去買一枝高爾夫專用筆吧。智慧手機和平板電腦都是記錄點子的好物，有各種軟體可供做筆記、畫草圖、錄音及蒐集參考資料。如果迸出的點子較複雜，打電話到你的公司分機留言、寫信寄到自己的電子信箱，或是照相、錄影都行，總之要記下做此紀錄的原因。

起身，出外走走

人總有江郎才盡的時候。無論你多努力，點子就是不出現。你盯著鉛筆猛瞧，希望它會自己動起來，卻只是一場空。這種情形通常發生在截稿期限逼近，你的大腦沒日沒夜工作助你達標之際。大腦可讓你呼吸、睡覺或及時遠離爐火不被燙到。你將大腦推到極限，期待它能為你帶來成功，但事實是，你的大腦需要休息一下了。

處於創意撞牆期時，請聽聽大腦怎麼說。如果你繼續強迫大腦運作，它也只能回敬你勉強且毫無想像力的思考碎片。這時就休息吧。就算沒時間了還是得休息。起身暫時遠離專案。火燒屁股時還是可以到走廊走走，爬幾階樓梯，或繞著建築物走幾圈。有時候光是改變姿勢，從坐著

準備一個「創意安那其」情緒版，應能引領你進入閱讀本書的正確模式。

變成站著就很有效。如果時間充裕，可以整個團隊先逃離辦公室再說。對我來說跑步很管用。找出對你自己有用的方式。比方說到樹林散步或上健身房，打打高爾夫、乒乓球或做瑜珈，玩大風吹或辦個辦公椅競速大賽，都對激發創意有神奇功效。做什麼並不重要，重點在於促進大腦血液循環，暫時拋開手邊的任務。你給大腦放個小假，它會好好報答你的。

找靈感

我常看到設計系學生翻閱設計檔案，從中尋找靈感。這方法不壞。從別人的設計作品中學習是好事，但千萬不可抄襲。對各層級的設計師來說，趕上當前的設計潮流也是好事一樁。外在世界有許多美好事物等著你去發掘。不要只注意設計師的作品。世上處處都有靈感，大自然即絕佳的靈感來源之一，從毛毛蟲背上的花紋到葉子變色都能啟發靈感。我就曾比照藍天調出一模一樣的藍色（這可不簡單啊）。博物館也是找靈感的好去處。藝術作品之美與歷史，同時刺激了眼睛與大腦。博物館富含色彩、質地、內容、技巧和創意：印象派畫家的調色盤、文藝復興時期的調性及氛圍、當代藝術作品對於動態及形式的處理，這些元素都不斷乞求你將它們變

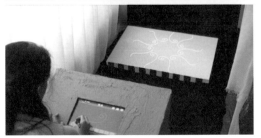

13 祈福圖騰 Kolam 是印度古老的民間藝術，至今仍可見於印度教寺廟地板的裝飾，及印度南部女性在住家門口階梯上所作的畫。透過這個互動裝置，使用者創造出以 Kolam 為靈感來源的即時藝術作品，為一個大型持續變化元件中的一小部分。

成設計概念。即使周遭沒有博物館或藝廊，也能上官網線上瀏覽。

● 試試看 Try It—— 建立參考資料圖書館

讓你的生活周遭充滿各種參考資料，動動指尖，就能觸及無窮無盡的靈感來源。

1. **書本**：書本，書本，神奇的書本啊。書本是參考資料圖書館的縮影，但價格不斐，一開始先收藏一小部分就好，以免荷包失血過多。請選擇會對你說話的書本。可以挑選設計書，也能不限類別、蒐集任何足以激發靈感的書。如果荷蘭風格派（De Stijl）運動的作品和你的設計美學有共鳴，就買一本相關著作。購買最新的設計年鑑、關於蝴蝶的書，或1940 年代兒童故事的古本套書。主題不拘，重點在於它能啟發多少靈感。逛逛二手書店、圖書拍賣會及跳蚤書市。搞不好能用近乎免費的價格買到一整套 20 世紀早期的百科全書。拜託親朋好友送禮時都送你書。也請三不五時寵愛一下自己，允許自己買一本最愛設計的精裝書。

2. **剪貼**：無論何時，只要你讀到或看到激發創意的東西，就撕下來。不能撕的話，可以影印、掃描或拍下來。直接在空白處寫上你選它的原因：如顏色、插畫、風格、圖像元素的使用、啟發靈感的一段文字，或是你想嘗試的一個方法。別太相信自己的記憶力，寫下來才不會忘記。

3. **數位媒體**：與剪貼類似，看到能啟發你靈感的網頁，就加入書籤、直接下載或擷取螢幕畫面。影片、照片、網站、部落格、網頁都可以提供無窮靈感來源。切記務必寫下蒐集這些資料的原因。

4. **製作目錄**：製作目錄是建立參考資料圖書館最重要、也最麻煩的一環。如果你建好了參考資料圖書館，卻找不到存放資料的位置，就沒有意義了。

書本目錄的製作最簡單，因為擺在架上就看得到書名。考慮一下你想要如何分類藏書。最簡單的方式是按照內容來分，在某一大類當中，依照個別特定主題細分。舉例來說，把你所有的設計類書籍放在一起，然後再依照品牌、創意、字型等分類。

剪貼要費點功夫。有種情況很常見：你親手蒐集了一大疊很棒的素材，卻從沒用過，因為你根本記不得自己手邊有些什麼。孔式資料夾有助於分門別類。依照主題替資料夾分類，如字型、色彩、酷炫技巧、啟發靈感的文章等。任何能用打洞機穿孔的素材都能收進資料夾。頁面分隔紙可提高資料夾的功能性。尺寸太小或不便穿孔的物件或剪報，可收進各大文具店皆有售的透明文件套。我個人愛用以魔鬼氈封口的孔式資料夾。如果能便宜買到的話，真空收納袋也很好用。建議買塑膠質地較厚且強韌的冷凍袋，在非封口的那一側打洞，創造出安全空間放置小型物件。風琴夾也是收納好物；只是必須記得幫每個分格做好標記，因為風琴夾較難一眼看出內容為何。

數位媒材最難整理。這類資料或數據遺失、被忘記的速度驚人地快，因此整理時需動點腦筋。將加入的書籤存到不同的資料夾是所有瀏覽器都有提供的功能，可讓書籤的運用發揮到極致。幫書籤歸檔可能需要花點時間，卻很值得，因為能讓你在瀏覽收藏資料時更輕鬆。使用專門特定的名詞來命名標籤，像「設計類」就很空泛，不建議使用。使用分類書本及資料夾的方式來為網頁書籤資料夾分類。將每一個連結，以你記得住的方式命名，名字最好能讓你想起當初收藏的理由。線上照片及檔案庫是儲存圖片的好地方。記得將每一頁／每個檔案夾／每個版面整理整齊，電腦硬碟也一樣。整理，整理，整理，很重要所以說三次。

Remember the Basics

規則 3 牢記根本

最佳的設計皆採取結構性方法。從概念發展到最後執行的過程中，每一步驟都根據前一步驟的結果而行。因此，若是在沒有線條、形狀、質地及明度（value）等元素骨幹的情況下建立而成的設計概念，肯定出錯。這四個基本元素擁有傳達訊息、帶領視線，與形塑觀者感知的能力。要學習去喜愛、使用、擁抱並探索它們。

線條

　　首先來談基本中的基本——線條。線條無所不在，是每一個形狀、字母和繪畫的基礎。從定義來看，一條線指的是從 A 點畫到 B 點的平面標記。線條可長可短、可粗可細、可直可彎。許多工具都能畫出線條，包括鉛筆、炭筆、刷子乃至電腦。線條可靜可動。線條的使用可溯及數千年前的早期人類。拉斯考（Lascaux）洞窟壁畫及同時代壁畫顯示出早期人類已會連接線條成畫，以講述史前人類的生活。線條的使用世代延續至今。楔形文字印在陶器上。羅馬字母銘刻在大理石上。手抄本中搭配聖經故事的華麗圖

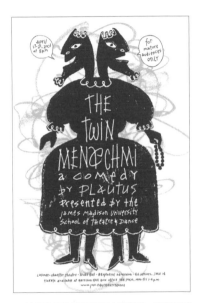

14 這張海報的線條表現水準極高，完全達到設計師設定的目標。「古希臘劇作《孿生兄弟》（Menaechmi）重新以霍華‧霍克斯（Howard Hawks）式怪誕喜劇的快節奏演繹。我想捕捉何謂騷動和混亂。」— Wade Lough

案。戰地刻蝕畫描繪的殘酷恐怖戰事。強調產品優點的復古廣告。定義企業生產流程的資訊圖表。就連大自然也是由線條組成，像是樹葉的葉脈、蝸牛殼的渦紋，或是抬頭可見的天際線。線條是將一切元素組合在一起的設計元素。

線條的能量

　　線條溝通了能量和情緒。單一水平線投射出中立性和平靜感，若在中間加上一條垂直線，就多了動感及衝突，再將這兩條線加粗，似乎就有了力量。連續畫出同樣的斜線就像會動似的，再加上方向相反的斜線，便能營造緊張感。接著加長這些線條，形成道路，並添加鋸齒狀角度，看起來會狂亂一些。

　　塗掉鋸齒角度，線條會恢復流順，回歸平靜。碳筆勾勒出的流動線條，帶有質樸自然之感。蠟筆畫出的鋸齒狀線條，則滿溢天真童稚之情。每一線條都是一個聲明。至於要做出何種聲明，全都取決於你。

線條恍如看守犬

　　線條維護了設計的秩序——約束字型、關住圖片、組織內容、統合頁面。線條時而公開展現其作用，彷彿在大聲對觀者咆哮；時而隱形不見，默默地把內容帶到合適的位置上。看得見的線條隔出一道實體屏障，讓觀者保持專注，引領他們的視線在頁面上來回穿梭。雜誌等出版品常利用線條區分內容，以控制資訊的流動。看得見的線條讓字型不會「飄走」。邊界線可給予設計框架或架構，就像在替設計師說出：「看看我放在裡頭的每樣東西，每樣都很重要。」

　　看得見的線條也被當成裝飾性元素。還有比在文字周圍繞上一圈裝飾性線條更能引人注意的方法嗎？可以簡單地在引言上下各標上一條線；若想複雜一點，就能用裝飾性線條的排列組合來強調公司或產品名稱。自然步道巧妙地做了最好示範。前往附近的公園，沿著自然步道散步，並注意遠處步道通往何處：步道的邊界線扮演指引注意力的角色，引領你看到步道消失處，亦即還未踏上的小徑，以此鼓勵你繼續邁步向前探索。

　　看不見的線條則是創造設計結構所需的指引／網格。這些線條沉默地將內容聚集在一起，提高精確性與連貫性。內容安置於欄位之中，透過留白（negative space，又稱負空間）做出區隔。看不見的線條可說是組織中的幕後英雄。

形狀

　　線條的自然進展是連結 A 點到 B 點到 C 點，最後連回 A，因而創造出形狀。線條是一個設計平面的基石；形狀則是一個設計空間的建構組件。線條出現在單一平面上——唯有把線條連起來之後，才能感受到形式及形狀。形狀不僅限於小學就學過的簡單幾何圖形。形狀適用於複雜的圖案，包括照片和插畫，甚至是你現在看到的這段文字，段落背後雖沒畫出確切區域，但仍形成了一個形狀。

● **試試看 Try It ——探索線條**

下個案子可以試著用各種不同的畫筆來發展你的線條大全。完成並掃描存檔後，就為某創意設計而生的獨特線條。用不同工具試試看，如下所示：

●鉛筆	●粉蠟筆	●絲線（手縫或縫紉機）
●馬克筆	●蠟筆	●黏在紙上的繩子／毛線
●原子筆	●刷筆	
●炭筆	●硬筆書法鋼筆	

試著把下列物件浸在墨水或顏料中：

●牙籤	●松果	●揉過的紙巾	●圖釘	●打蛋器
●棉花棒	●常綠植物枝枒	●棉球	●叉子	●冰鑿
●羽毛（兩端都浸）	●橡實	●牙刷	●湯匙	●硬幣邊緣
●樹枝	●葉子	●迴紋針	●刀子	

15 這套兒童語言學習教材將簡單形狀運用得淋漓盡致。

形狀的定義

　　舉凡圓形、橢圓形、方形、長方形、三角形、菱形、六角形、八角形、十二邊形等幾何圖形，都可能是你腦中最早浮現的形狀。瑞士設計風格、包浩斯和構成主義運動特別喜歡大膽、簡潔的大型幾何圖形，其追隨者到處使用這類圖形——背景、字型旁或穿透圖像。新藝術（Art Nouveau）和迷幻藝術運動（Psychedelic Art Movement）崇尚有機曲線設計，其流動邊緣及變形蟲形狀營造出自然的感受。這類形狀可在海報或螢幕邊框等嚴格界線中產生動作和流動性。大自然優雅地以有機形狀填滿我們的世界，如常春藤、樹木、花朵、蟻窩洞穴和蜿蜒河流。而抽象形狀的人工感較重，既非幾何亦非有機，它們是設計來代表另一物件的。普世認同的象徵符號就是很好的例子，如殘障專用標誌、男女化妝室符號、行李領取處、計程車候車處標誌等。有些是向幾何圖形偷師，有些則仿效大自然。

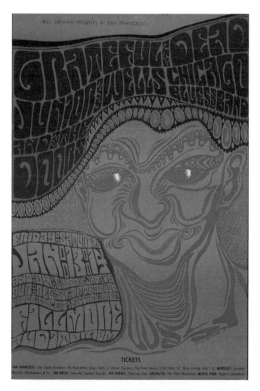

16 1966 年舊金山費爾摩（Fillmore）舉辦的 The Grateful Dead, The Doors and others 搖滾演唱會海報。

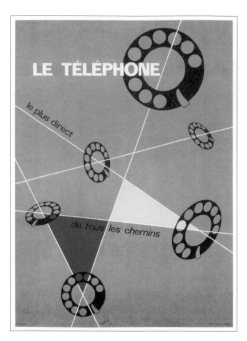

17 1937 年的電話廣告（彩色印刷）

18 搶眼的大長方形，不但強調資訊，也提供了吸引觀眾的視覺刺激。

　　形狀強調資訊，並對資訊進行組織，但與線條不同的是，它們也能創造空間感。將兩個形狀重疊在一起，可瞬間給予平坦表面容積感，成為活潑、吸引人的設計。在同一頁面的不同地方，使用各種形狀來吸引觀者目光。一個全是圓形、只有一個三角形的設計，會使觀者的目光聚焦於三角形。一個指向小字的大箭頭強調的是小字，而非比字整整大 16 倍的箭頭。海報上的山姆大叔向外指，其實是將強調重心指向了你。

形狀的種類

　　段落開端超大的首字大寫，處理的不只是一個字母，而是一種形狀。O 是幾何的，S 是有機的，K 是抽象的。插圖手抄本使用形狀／起始大寫的組合，給予觀者一個視覺提示，指出這是新故事或新章節的開始。現代設計師也會在年報、雜誌或手冊等較長篇幅的出版品上使用相同的技巧，不過裝飾部分已減少許多。段落內文的形狀若非長方形，肯定會引人注意。翻閱雜誌時，突然間看到某一段落排成圓形、星形或龍捲風形，都能讓人大吃一驚，文字讀起來也更顯有趣。此技巧同樣適用於照片或插圖。

●「挑戰預期效果。從裡到外都要設計。先挑戰，再引導。不要著迷於複雜概念，永遠都以簡單而迷人的方式去傳達概念。『要有藝術家風範，也要聰明』──本質上是藝術家，但在設計上要有謀有略。」── Greg Ricciardi

● 試試看 Try It ── 探索形狀

改變你創造的形狀，試著用新方法設計。把結果掃描或拍下來。

- 二手物件拼貼
- 紙膠帶
- 萬用膠帶
- 剪紙
- 撕碎紙張
- 裁剪／縫補過的布料
- 剪影
- 版畫壓印（凹版及凸版）

- 馬鈴薯／橡皮擦壓印
- 七巧板
- 坐標圖紙
- 黏土
- 木頭
- 連連看風格
- 簡化到只剩黑白
- 重覆元素（圖像或字型）

- 摺紙
- 彩繪玻璃
- 「雪花」風格
- 用一連串小形狀組成一個大形狀
- 只用幾何圖形
- 只用有機圖形
- 鋼筆墨水

19（左圖）文字編排格式與故事脈絡配合得天衣無縫。

20（上圖）「我們認為軍隊兵團是準確、一絲不苟的，但是當這群人在暗夜裡、在風雪中、在結冰道路上行進時，還能保持整齊嗎？不可能。有些光著腳的軍人在雪地上留下了血跡，字型與構圖表達出隊伍行進的戲劇張力。」── Jan Conradi

質地

質地是給予設計觸感的視覺或觸覺質感。雖為次要元素但仍重要。質地可為專案增添潤飾並當最後收尾，就像美麗禮物包裝上的蝴蝶結。

讓人直呼「喔～原來如此」

質地是平淡和驚奇之間的差異。它增添了深度、興趣和情緒。幾乎任何東西都可以提供質地。黏呼呼的油漬、皺巴巴的紙袋、亞麻織品、油漆牆面、砂礫、電視粒子、帆布和閃爍像素都是絕佳例子。切記，質地必須支持內容。為了質地而質地，就像在白開水中滴食用色素染料，看起來漂亮，卻無實質功能。如果是一張社區野餐海報，可用草皮或是條紋野餐巾當做質地。如果你正在幫花藝師設計名片，名片的邊框或背景便可加上花朵圖案。質地應該符合設計的個性。

讓人想多看幾眼

視覺質地（visual texture）是可實際運用或印刷出來的質地。增加視覺質地是為枯燥空白頁面增添趣味性的好方法。常見的質地應用方式是一整片背景或是重疊圖像。質地是整體設計的支持性元素。記住不要讓質地干擾文字或其他設計元素。質地無須細緻。線條、形狀等不同設計元素組合在一起便形成質地。在質地上面填上字型或其他形狀。讓質地成為設計本身。包裝紙即是根據質地設計圖案的好例子。

質地的靈感來源很容易找到。現在看看周圍。你的牛仔褲、一件插花作品、廚房流理台上的一碗蘋果、畫上格線的筆記紙、被揉成一團的紙袋、筆記本封底的硬紙板、沙發上放的抱枕、花園中的塵土、通往你家前門的車道和人行道等，這些都是你觸手可及的質地。把這種質地掃描或拍下來。真找不到預期質地的話，就自己創一個吧。用電腦創造一個更有「設計感」又乾淨的經典條紋或斑點花樣，或用傳統媒材做出自然、手作風格。每個東西都適合變成視覺質地。

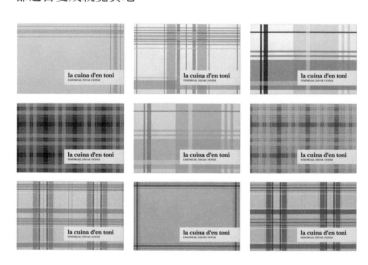

21「La cuina d'en toni 是西班牙加泰隆尼亞地區一家餐廳的標誌，活潑而多元，巧妙融合傳統與現代，所有元素都是從傳統桌巾圖樣發想而來。」—Dorian

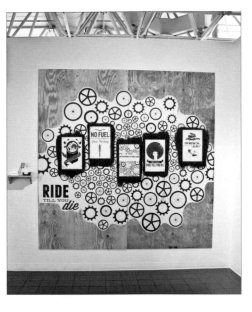

22 這些質地豐富的海報是依照二次世界大戰宣傳海報風格所設計的。

● 試試看 Try It ── 探索質地

創造一個隨身質地元素資料庫，隨時汲取質地相關靈感。

磨擦一下：

- 牆面
- 磁磚
- 木頭
- 磚頭

- 柏油
- 水泥磚
- 柵欄

- 球鞋
- 蕾絲
- 墓碑

照下來：

- 樹枝
- 人行道
- 小碎石
- 石頭
- 生鏽的金屬

- 草
- 樹葉
- 廚房流理台或櫥櫃
- 花崗岩

- 大理石
- 糖果
- 織品
- 布料

D.I.Y. 質地：

- 先把紙張弄皺再攤平
- 牙刷沾上油漆後輕彈
- 自製油漆刷
- 水彩刷筆

- 亂寫一通
- 在腳踏車輪胎上塗上油漆，騎車在白紙上來回壓幾次

- 重覆壓印，製造出一個圖案
- 炭洗顏
- 鞋印

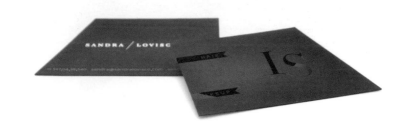

23 黑色印刷上加上另一種美妙黑色，造就了這張優雅而充滿女人味的名片。

你可以摸摸看

觸覺質地和視覺質地一樣強大。你是否曾拿到某張名片後，手指忍不住一遍遍滑過名片表面，只因紙張很特別？我自己就有類似經驗。實體的質地之所以強大是因為結合了觀者的視覺及觸覺，這是唯有印刷品設計才能達到的特殊經驗。紙張選擇是創造觸覺經驗最簡單的方式。粗糙的膠版紙與光滑的銅版紙，創造出兩種截然不同的經驗。用紙可增強設計概念。有機素食咖啡店的廣告手冊用膠版紙印的效果，比光面銅版紙更好。有機素食所引起的情緒感受，與油亮、光滑完全不搭軋。

觸覺質地也能在印刷過程中加工而成。刀模（die-cutting，又稱模切）、燙金印刷（foil stamping）、壓凸（embossing）、壓凹（debossing）等都是影響紙張表面的加工程序。刀模是製造模板，在紙上印出特定形狀的程序，就像用餅乾模做餅乾一樣。單獨一個刀模可創造出有紋路的表面，而將刀模過的紙張層疊在未切過的紙張上，可做出具量感的質地。燙金印刷在紙張上創造出平滑突起的表面。壓凸和壓凹技術是由非裁斷式壓模所加工製成的。當模板壓在紙上後形成壓模形狀的凸起或下凹處。結果看起來像是紙上出現了高（壓凸）低（壓凹）起伏的地形圖。點字就是用壓凸做成的。

24 這系列凸版印刷海報表現力十足，木頭種類和形狀巧妙錯落其中。

25 凸版印刷名片

將質地印出來

　　質地可以透過印刷過程添加進去，如凸版印刷和網版印刷（silk screening）。使用凸版印刷時，設計圖樣在一個金屬塊或塑膠板的表面上凸起，刷上油墨後壓印在紙上，同時完成印刷及壓凸。網版印刷則是以化學方法將設計圖樣附著在篩網上，並在篩網表面塗上油墨的程序。篩網上的設計圖樣堵住了設計的留白，油墨滾過印刷表面時會將正區域轉印在印刷表面上。網版印刷的油墨較其他印刷的油墨更厚，所以油墨乾了之後，會形成突起的表面。網版印刷並不像其他印刷一樣局限於固定位置，可以印在木頭、塑膠或金屬等材質上。

明度

　　明度和色彩是兩回事。色彩是指物件確切的色調，而明度形容的是整體的明暗。明度是在整體設計中提供視覺對比的要素，當中只有一部分仰賴色彩來完成。如果設計的溝通效果不明確，會是設計概念、構圖或設計元素選擇不良所致——而非色彩。色彩往往只扮演協助性角色。

明與暗

把你的設計影印下來。元素之間的明度有差別嗎？如果差別很明顯，表示你的設計呈現高對比；如果色調差別不大，即為低對比設計。同一頁面上的所有元素都在製造對比。一個排放在深色系方塊旁的淺色系方塊，有高對比／明度差異。同樣的淺色方塊放在差不多淺色的方塊旁，則有低對比／明度差異。明度是相對的。大自然便是同一環境中有高低對比的好例子。亮黃色、有大量花粉的雄蕊，恰與吸引蜜蜂等昆蟲的暗紫色花瓣形成強烈對比。變色龍在綠色樹枝上變成綠色，演化成與周遭環境呈低對比，因此可在不被看見的情況下追蹤獵物。在這兩個例子當中，比起色彩所創造出來的明度對比，色彩本身反而不重要。

26 低對比和不尋常的色調，完美介紹知名時裝設計師 Paul Smith 出場。

27 色彩明度的尖銳對比、強烈的圖像，使政治宣言有動態感。

明度指引觀者

不同的明度對比引發不同的情緒反應。高對比的明度創造出能量、活力、熱情、激動和趣味性，看似跳上跳下，大喊著：「看看我！」低對比明度則創造平靜、柔軟、順從、細緻和精巧的感覺，可謂設計的禪意。

規則 4 字型即一切

28 激勵人心的名言以手寫體呈現，相當別緻。

　　字型隨處可見。從我們早上起床瞪著鬧鐘開始，到我們上床睡覺前刷牙的那一刻，字型編排（typography）如影隨形地跟著我們。不相信嗎？那麼請按照你平常一天的作息，只要遇到字型編排就記下來。我自己就有一天這麼做，且每個物件只算一次，結果那天總共和字型編排相遇了 536 次：從咖啡到新聞播報底下的跑馬燈；從路標到你現在正在看的這段文字。字型早已理所當然融入我們的生活了。想像一下字型全都灰飛煙滅的光景，肯定很怪吧？

　　人們透過書寫文字溝通。字型編排呈現出人們如何自我表達、販售商品、辨別食物與毒藥、分辨不同品牌、理解指示、遵守速限、烘烤舒芙蕾，又是如何幫助孩子在童話相伴下進入夢鄉。也就是說，字型編排以好懂易讀為宜。我們十分仰賴字型編排，因此如何正確使用相當重要。

字型傳遞量感

　　字型編排的傳達效果遠超出文字本身。字型編排是文字的表達媒介。透過鉛字美學使觀者有感，並與觀者產生連結。字型編排影響我們對文字的理解與感知，反過來也控制了產品、品牌及企業如何被理解與感知。這是一種骨牌效應。剛硬的字型會投射一種保守的感覺，而鬆散、流暢的字型則令人覺得自然或優雅。至於看起來雜亂的字型、嗯、就亂亂的。選用正確的字體（typeface）極具挑戰，但只要挑對了，就是概念與設計的完美結合。

29 瑞典設計公司 Snask 透過 DIY 風格的企業視覺識別標誌及視覺溝通，把「要溝通什麼」轉變為「該如何溝通」。

已故蘋果電腦 CEO 賈伯斯就深諳此道。2005 年 6 月 12 日，他在史丹佛大學畢業典禮發表演說，談及字型編排有多重要，以及其應用表現將能強化品牌形象。

「當時里德學院的英文字型美術設計課程幾乎可說是全美之冠。校園放眼所見每張海報、每個抽屜上的標籤，都有著漂亮的英文手寫體……因此我決定去旁聽那門課，學到了襯線（serif）與無襯線（san serif）兩種字體，也知道如何在不同字母組合間變換間距，以及如何為字型編排錦上添花。字型設計是一種科學無法捕捉的精緻藝術，優美且滿載歷史。我覺得很迷人。

當時我從沒想過有朝一日會用到。不過就在十年後設計第一代麥金塔電腦時，我回想起當時所學，把字型設計加進了 Mac 系統，創造出史上第一台擁有優美字型設計的電腦。如果我沒旁聽那堂課，Mac 現在可能就沒有各種字體和比例間距字型……個人電腦也不會有那麼多美麗的字型編排了。」[3]

30 這張海報的字型編排探索了性別理論的相關問題，並透過字型編排及影像的探索，傳達英國歌手莫里西（Morrissey）的訴求──消除所有性別標籤。

　　一個字的字體選對了，就能鋒芒畢露、脫穎而出；選錯了只能懷才不遇、暗自垂淚；更糟糕的是，還可能傳達錯誤的訊息。這事相當棘手。每個人對同一字體的解讀，可能大不同。那要如何選擇字體呢？步驟有三。首先，了解客戶的需求。清楚知道客戶認為何種字體符合其公司形象，如專業、細緻、誘人等。譬如客戶認為 Comic Sans 是可接受的專業字體，這種意見也很寶貴，因為你有機會思考如何解釋你所選擇的字體，比類 comic 字體更為合適。第二步是了解目標消費者。你不可能親自訪問每個消費者，但可以檢視其他以相同客層為行銷對象的產品及服務，從中得知他們偏好的美感。最後一個步驟最為重要，即訊息本身。嚴肅主題需要看起來正經的字型。有趣主題則希望搭配活潑的字型。有時使用實驗性字型，反而能正確傳遞訊息。

　　那麼該如何選擇最佳的字型編排呢？坐在電腦前，嘗試套用軟體資料庫中的每一種字體，肯定不是正確方式，不但浪費時間，而且靠此找到完美字型編排的機會微乎其微。正解是，清楚字型編排與字型／字母設計形式的對象、原因及目的為何，吸收相關知識後，就知道如何選用可傳達最真實訊息的字體。

3. 摘自史丹佛大學報（Standford Report）。〈賈伯斯說：「你必須找到你所鍾愛的東西。」〉史丹佛大學。英文原文網址：http://news.stanford.edu/news/2005/june15/jobs-061505.html
2005 年 6 月 14 日見報。作者於 2013 年 8 月 8 日造訪該網頁。

Type is Everything
字型即一切

Typography Crash Course

字型編排拆解課程

襯線體與無襯線體 Serif and Sans Serif

襯襯線字的筆畫末端全都有結構性延伸的襯線。襯線體有多種形狀和尺寸，如粗、細、高、低、尖銳、彎曲、方形、內凹、明顯或幾乎看不見。

無襯線字的筆畫末端沒有延伸，形式多元，包括粗體、彎曲、內凹、尖銳等。sans 在法文中意指「無、沒有」，因此 san serifs 即指「沒有襯線」的字體。

Creative Anarchy

Creative Anarchy

Creative Anarchy

Creative Anarchy

Creative Anarchy

字母的組成部分 Letter Parts

除了襯線之外，不論是襯線體或非襯線體，字母組成部分都一樣。學習分析這些部分有助於了解何者致使字體相異，進而決定出最適合自身設計的字體。

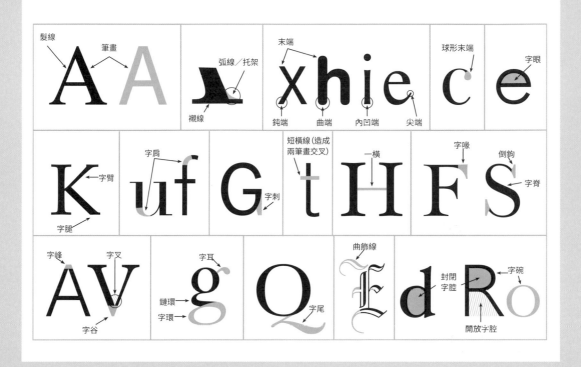

基本風格分類 Basic Classifications

舊風格字體 Old Style

受古羅馬字母影響，舊風格字體最初是早期印刷程序所需的金屬字型。字母具有直接突出或邊緣內凹的襯線，呈明顯的弧線。襯線的端點從直線到滾圓都有。字腔具有呈傾斜的重心線（stress），在字幹及髮線間的對比度很低。整個字母感覺上較重，相對於大寫字高（cap height），x 字高（x height）往往偏高。球形末端的形狀像淚滴，上緣（ascender）一般也比大寫字高來得高。

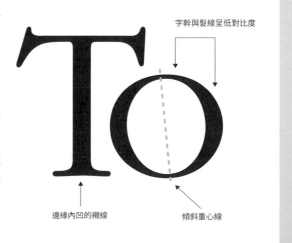

過渡字體 Transitional

過渡字體源自 18 世紀晚期，處於舊風格字體演進到現代字體之間。此字體的襯線更為筆直銳利，弧線較小。字母具有略微傾斜或垂直的重心線，字幹及髮線之間呈中等對比——但比舊風格字體的對比更強。與舊風格字體一樣，相對於大寫字高，x 字高往往偏高。字母上緣也比大寫字高更高。

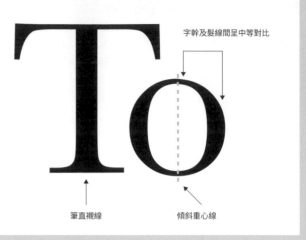

字幹及髮線間呈中等對比

筆直襯線　　　　傾斜重心線

現代字體 Modern

現代字體始於 18 世紀末、19 世紀初期，為印刷技術更為精良後的產物。襯線邊緣筆直，只有些微弧線，甚或完全沒有。這類字型有垂直重心線，字幹及髮線間的對比極為強烈。相對於大寫字高，x 字高往往中等偏高。

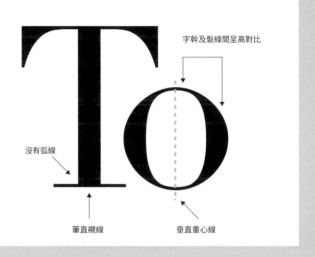

字幹及髮線間呈高對比

沒有弧線

筆直襯線　　　　垂直重心線

粗平襯線字體 Slab Serif

因應字體更粗、更重的商業需求，粗平襯線字體於焉誕生。這類字體又稱埃及體，有直接橫跨邊緣的粗重襯線（slab 原意為石板，此指方正平整的形式），有些微弧線或是沒有。通常襯線與主體的筆畫厚度一樣，使此字型具一致感，並有垂直重心線，在主體和髮線間幾乎沒有對比。相對於大寫字高，x 字高往往中等偏高。

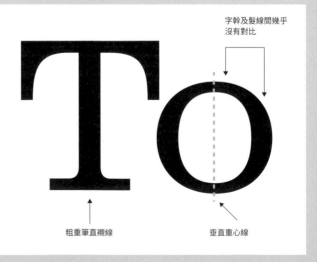

字幹及髮線間幾乎沒有對比

粗重筆直襯線　　　　垂直重心線

無襯線字體 Sans Serif

無襯線字體源自古代非正式的羅馬字體，後者沒有襯線。筆畫末端無任何花飾。無襯線字母一般來說有垂直重心線，筆畫間毫無對比，粗細線條一致。相對於大寫字高，x 字高往往偏高。

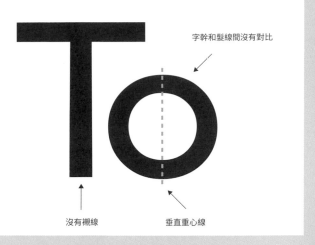

字幹和髮線間沒有對比

沒有襯線　　　垂直重心線

黑體字體 Blackletter

黑體字體源自歐洲手寫體，可上溯至中世紀時期。這類字體需用平頭筆或尖頭筆以特定角度書寫，筆畫呈垂直、水平且有角度。這類字體有垂直重心線，在字幹和髮線間對比極端，相對於大寫字度，x 字高往往偏高。

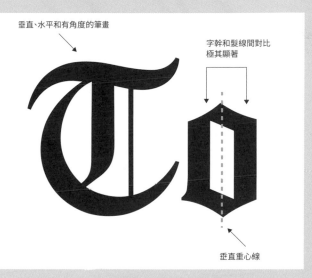

垂直、水平和有角度的筆畫

字幹和髮線間對比極其顯著

垂直重心線

雜錦字體 Dingbats

雜錦字體是用電腦鍵盤打出來的純然裝飾性元素。有些雜錦字體是有趣的小圖樣，可當作美工插圖；有些則更具裝飾性質。雜錦字體雖非可閱讀的字母，卻能強化字型設計。

Ed Benghat 雜錦字體

書寫體 Script

書寫體源自手寫字體及英文書法。書寫體頗像草書，具行雲流水之感。曲飾線的風格豐富多元，從極簡到華麗都有。這類字型大小寫正常時較容易閱讀；全部大寫時則幾乎無法閱讀。

流暢、行雲流水的感覺

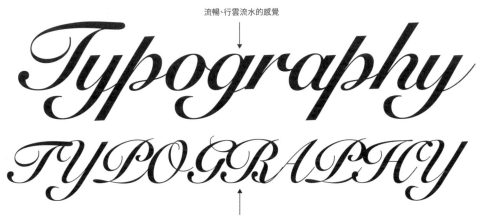

全為大寫時幾乎閱讀不出來

展示字體 Display

展示字體較大時，易讀性較高，但當尺寸較小或用在內文長句時則難以辨認。多半用於標題、字首或標誌，可包括實驗性、雜亂風格和手寫元素。使用限制：展示字體僅限於強調時使用。

斜體 Italic and Oblique

Italic 斜體可謂字體的傾斜版。個別字母皆經重新設計，字母架構保持一致的同時，整體樣貌更像自然手寫的書寫體。Oblique 斜體則以機械方式直接傾斜字母，傾斜角度與正文只有些微差異，有時甚至看不出來。

Roman

Italic

Roman

Oblique

窄體與寬體 Condensed and Extended

窄體的字元寬度比標準體窄小。寬體則是標準體的寬大版。

Regular
Condensed
Regular
Extended

舊風格體數字 Old Style Numbers

舊風格體數字的上緣和下緣設計成不同高度，或深或淺。1, 2, 0 與 x 字高高度一致，而 6, 8 有上緣線，即高於 x 字高的部分，3, 4, 5, 7 則有下緣線，即低於基線的部分。

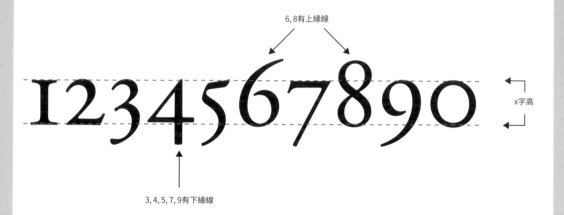

6,8有上緣線

x字高

3, 4, 5, 7, 9有下緣線

對齊式數字 Lining Numbers

對齊式數字都與大寫字高對齊。對齊式數字比舊風格體數字更為常見，日常生活亦隨處可見，因為不像舊風格體那麼「花俏」。

1234567890

x字高

兩種字體，比一種或四種好

　　為何堅持只用一種字體？何不用兩種、三種、四種，或乾脆每行字都用一種字體呢？在設計中，多樣性是好事，可是用了太多種字體，除了把觀者搞糊塗，也會模糊層次關係。話說回來，只用單一字體會讓設計變得無趣，看不下去。因此，一般經驗法則是一個特定項目只用兩種字體——若有格外需要強調的，才用第三種。

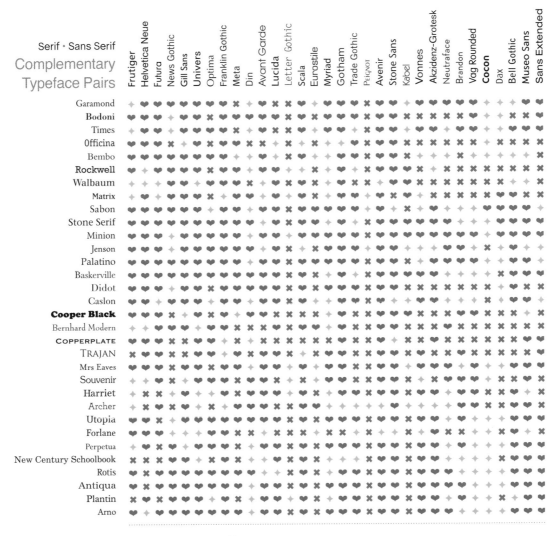

第一份大型互補字型組合速查表（第二份見下頁）。從此再也不愁找不到完美字型組合了。

為何是兩種字體？

　　選用兩種字體，除了視覺上有所變化，還能提供多種組合選擇。兩種字體攜手合作，可能是和諧或對比的搭配組合。舉例來說，如果大標和中標是無襯線字體，而正文是襯線字體，觀者就能輕鬆看出兩者的層次。想製造更多視覺差異時，可從風格及字重（weight）著手。最佳組合是選用兩種風格各異的字體，像是襯線體與無襯線體、無襯線體與書寫體、展示字體與襯線體等。

　　最大的挑戰是必須找到彼此搭配的字體。太過相似的字體無法提供所需的對比性，差異太大的字體會在頁面上互相抵觸。以下說明有助於找出完美組合：尋找相似的特質，如 x 字高、粗細、寬度、高度、傾斜度、字腔大小等，也可考慮使用同一時期出現或同一個設計師所創作的字體。而最後總會訴諸直覺反應──它們看起來到底配不配？

Script · Display
Serif · Sans Serif

**Complementary
Typeface Pairs**

	Vonnes	Akzidenz-Grotesk	Neutraface	Brandon	Vag Rounded	Cocon	Dax	Bell Gothic	Museo Sans	Sans Extended	Harriet	Archer	Utopia	Forlane	Perpetua	New Century Schoolbook	Rotis	Antiqua	Plantin	Arno
Carolyna	✖	✖	✖	✖	❤	✖	❤	❤	✖	❤	❤	❤	❤	❤	❤	❤	◆	❤	✖	✖
Ed	❤	❤	❤	❤	❤	◆	◆	❤	◆	❤	❤	❤	❤	❤	❤	❤	◆	❤	❤	❤
Shelley	❤	❤	❤	❤	❤	❤	❤	❤	◆	❤	❤	❤	❤	❤	❤	❤	◆	❤	❤	❤
Snell Roundhand	❤	◆	❤	❤	❤	❤	❤	❤	◆	❤	❤	❤	❤	❤	❤	❤	◆	❤	❤	❤
Embassy	◆	✖	❤	❤	❤	❤	❤	❤	✖	❤	❤	❤	❤	❤	❤	✖	◆	✖	❤	✖
Berthold Script	✖	✖	✖	❤	❤	❤	❤	✖	✖	❤	❤	❤	❤	❤	❤	❤	✖	❤	❤	✖
Montague Script	✖	✖	✖	❤	❤	❤	❤	✖	✖	❤	❤	❤	❤	❤	❤	❤	✖	❤	❤	✖
Boulevard	✖	✖	✖	❤	❤	❤	❤	✖	✖	✖	❤	❤	❤	❤	❤	❤	✖	❤	❤	✖
Ribbon	✖	✖	✖	❤	❤	❤	❤	✖	✖	❤	❤	❤	❤	❤	❤	❤	✖	❤	❤	✖
Kuenstler Script	◆	✖	❤	❤	❤	❤	❤	❤	◆	❤	❤	❤	❤	❤	✖	◆	◆	❤	❤	❤
ED IINTER LOCK	❤	❤	✖	❤	❤	❤	❤	❤	❤	❤	❤	❤	❤	❤	❤	❤	◆	❤	❤	❤
Bodoni Poster	❤	❤	❤	❤	❤	◆	◆	❤	❤	❤	❤	❤	❤	❤	❤	❤	✖	❤	❤	❤
DINER	◆	◆	◆	❤	❤	❤	❤	◆	◆	❤	❤	❤	❤	❤	❤	❤	✖	❤	✖	✖
TIKI	◆	❤	◆	❤	❤	❤	❤	❤	◆	❤	❤	❤	❤	❤	❤	❤	✖	❤	✖	✖
ROSEWOOD	◆	◆	✖	◆	❤	❤	❤	◆	◆	❤	❤	❤	❤	❤	❤	❤	✖	❤	✖	✖
Madrone	◆	◆	✖	◆	❤	❤	❤	◆	◆	❤	❤	❤	❤	❤	❤	❤	✖	❤	✖	✖
Girard Slab	❤	✖	❤	◆	❤	❤	❤	❤	◆	❤	❤	❤	❤	❤	❤	❤	◆	❤	❤	❤
MIEHLE	✖	◆	✖	◆	❤	◆	◆	❤	◆	❤	❤	❤	❤	◆	❤	❤	✖	✖	✖	✖
KINGPIN	◆	◆	❤	❤	◆	◆	◆	❤	◆	❤	❤	❤	❤	❤	❤	❤	✖	❤	✖	✖
Spookhouse	◆	◆	✖	❤	❤	❤	✖	❤	◆	✖	❤	❤	✖	❤	❤	❤	✖	❤	✖	✖

❤ 完美組合　　◆ 差強人意　　✖ 最差組合

反覆使用同一組字體，會讓你的作品變得了無新意與創意。請製作個人專屬的互補字型組合表，以節省時間，持續做出讓人眼睛一亮的設計。

1. 選出襯線字體及無襯線字體各十種。選你最愛的，再搭配一些經典字體。
2. 用每種字型打出一個標題（24pt）以及一段文字（9pt）。
3. 替每一種襯線、無襯線字體進行比較。找出相似特質，記錄適合的組合。
4. 完成你的表格，放在工作台附近以便快速取用。
5. 一旦發現好用的新字體，記得加進字型表。

細節決定一切

　　設計存在於細節裡。在乎細節顯示出你對工作的重視。對細節精雕細琢，表示你願意投注心力將每個設計做到完美。98.5% 還不夠好。然而面對截止期限逼近，客戶每五分鐘就email 聲聲催，要你馬上完成！這時最簡單的做法就是告訴自己這個設計會過關，直接交稿，反正客戶絕不會注意到，對吧？錯了！身為專業人士，你該做的是加快速度，確定每個小細節都顧及了才行。對細節的要求，即是好設計師與傑出設計師之間的那一條線。懷疑我說的？試想如果你的車子送修，你是希望修車技師把問題完美解決，還是「做到夠好」就好呢？如果遇到了一個完全不管平衡的髮型設計師，剪完後左側頭髮比右側長，雖然沒差很多，卻明顯到你都注意到了，這樣還 OK 嗎？當然不。太過自滿的設計師，對客戶來說也不夠好。請關注每一個細節，讓客戶知道你和他們一樣在乎他們的產品。

字間微調 Kerning

　　字母間距適當且一致，就易於閱讀。兩個字母如果靠得太近或隔得太遠，會造成字詞停頓，傳達意料之外的訊息。字間太緊或太鬆都會阻礙或打斷視線流（visual flow）。可藉由字間微調手動調整兩個字母的間距，來解決上述問題。每種字體都有字間微調組合（kerning pair），也就是兩個字母組合的正常預設狀態已另行調整，消除了有問題的字母間距。然而，字體也非生來平等，即使是已有字間微調組合的字體，有時也需要好好微調一番。

　　有時只需要調整一組字母，有時則必須調整一個或多個單字的字距。要記住，做好一組字母的字間微調，影響範圍僅限於該單字的某兩個字母。字體本身並不受影響。你可能必須針對同一組字母，進行多次字間微調。請特別注意較大的字體，因為字級越大，字間微調組合的缺點會被放大，字母間的空隙也越大。即使交出設計之前，沒有時間調整其他細節，也至少要花五分鐘做字間微調。字間微調會讓單字更好閱讀，也讓客戶知道你有多想做出好作品。

> 「創意是場混仗──在專案完成之前，我期待事物不斷改變演化。好點子有時一開始就出現，有時最後才出現，或甚至根本沒出現。有時客戶如和煦微風，有時卻又難以對付。如果你謹記所有設計過程從頭到尾都是混仗，就會好受一點。我的哲學是：展開雙臂擁抱混亂。」──**Tony Leone, Leone Design**

Kerning Kerning
Kerning Kerning
Kerning Kerning

注意如何透過上述步驟讓字間調整（spacing）越來越統一。熟能生巧。

Tracking 緊
Tracking 正常
Tracking 鬆

平均字距鬆弛、正常、緊密的情況

平均字距 Tracking

　　平均字距是一個單字或句子間所有字母的間隙，而字間微調則指一對字母之間的適當間距。平均字距會影響易讀性。人們藉辨認字母形狀來閱讀，字母間的間隙有助於讀者辨識每個字母。平均字距太緊會干擾字母的辨認，因為字母彼此靠得太近了。相反地，平均字距太寬會導致兩個字母離得太遠，觀者難以看出一個單字在哪裡結束，以及下一個單字從哪裡開始。因此，設計師應設法達到最佳平衡，調出閱讀起來最舒適的平均字距。有時為了強化設計，一個項目可使用不同的平均字距。像是設計標誌時，平均字距過緊或過鬆，可以強化焦點或營造氛圍。此外，字寬較寬的字體，平均字距有時緊一點較好，這樣才不會有字母四處分散的感覺。同理，字寬較窄的字型適合鬆散的平均字距，如此才便於閱讀字母形式。沒有兩種字型是一模一樣的，所以請針對個別字型調整平均字距。

"A lot of time you might think that there's not enough time to finish your work, while actually you have "too much" time on your hands... Its really easy to get distracted by social media, TV etc, to lose focus on your projects, so its best to avoid these during your work."

-Edmundo Moi-Thuk-Shung, HiredMonkeez

Fixed

"A lot of time you might think that there's not enough time to finish your work, while actually you have "too much" time on your hands... Its really easy to get distracted by social media, TV etc, to lose focus on your projects, so its best to avoid these during your work."

-Edmundo Moi-Thuk-Shung, HiredMonkeez

寡行破壞了文本排列，就算文字很少也應即刻處理。

Orphan

I am inspired by design pioneers, who went into fresh markets to push the discipline forward. I started my company, Name&Name with the aim of using creativity to effectively lift clients projects, be it branding, packaging or advertising–in both developing and developed markets, to make things the best they can be in any culture. I am interested in how design connects with varied cultures–from elegant european modernism, to bold impactful American humour, to humanist Asian cuteness. I like to put the same effort into big or small projects, so whether it's an international advertising campaign seen by millions, or a small project seen by a few thousand–the quality is always high, and people can

appreciate it.
-Edmundo Moi-Thuk-Shung, HiredMonkeez

孤行可能傳達錯誤指示，讓觀者認為某一句或某幾句屬於下一段或下一欄。

Fixed

I am inspired by design pioneers, who went into fresh markets to push the discipline forward. I started my company, Name&Name with the aim of using creativity to effectively lift clients projects, be it branding, packaging or advertising–in both developing and developed markets, to make things the best they can be in any culture. I am interested in how design connects with varied cultures–from elegant european modernism, to bold impactful American humour, to humanist Asian cuteness. I like to put the same effort into big or small projects, so whether it's an international advertising campaign seen by millions, or a small project seen by a few thousand–the quality is always high, and people can appreciate it.

-Edmundo Moi-Thuk-Shung, HiredMonkeez

寡行 Widows

寡行是指某一段落的最後一行，只有每行長度的三分之一或不到，甚或該行只剩孤伶伶一、兩個字的情形也很常見。這些被拋棄的單字會破壞文本從一個段落到另一個段落間的排列──宛如字體編排交響曲中的切分音（syncopation）。這在紙本印刷或數位檔案都可能發生。改善方法很多，最容易的一種是調整配合整個段落的平均字距。然而，要小心不要增加或減少太多平均字距，不然整段看來就像移了位。另一解決方法是稍微調整段落的寬度。在不影響周遭文本的連貫性之下，字型尺寸也可略做調整。文本寬度也可調整，但要小心：手動「壓扁」或「拉長」字型會摧毀原始字母設計形式的完整性，故調整幅度以不超過 2% 為佳。比較好的做法是改用窄體字型。最後手段才是修改文本，但需客戶點頭才行。

孤行 Orphans

孤行指一個段落的最後一、兩行跑到另一欄的最前面，或是一個段落的第一、二行掉在一欄的最底端，其餘字句則跑到下一欄中。與寡行一樣，孤行破壞了文本排列，造成閱讀困難。孤行的解決方法大致和寡行一樣，另外還可拉大該段落的欄寬，讓孤行們回到原本的段落。

破折號

在書寫傳播中，破折號有三種形式，這應該嚇到了包括設計師在內的許多人。同樣令設計師驚訝的是，他們必須負責了解並正確使用這三種破折號，因為客戶可能會忽略正確用法，但這不代表設計師也能有樣學樣。

Mother In-Law

February–April

I do the heavy lifting—she takes care of the details.

三種破折號由上而下分別是連字號、連接號和破折號。

- **連字號（Hyphen）**：最短的破折號；用於在一個句子尾端斷掉的單字，以及如 mother-in-law 或 good-natured 這類複合字。
- **連接號（En dash）**：中長的破折號；用於某一範圍的物件或一段時間。（例如 2–3p.m.、2–4 月、17–23 頁。en dash 的長度與同字型的小寫 n 等寬。）
- **破折號（Em dash）**：最長的破折號；表示想法改變或強調。（em dash 的長度與同字型的小寫 m 等長。在一個有兩個以上獨立子句的句子中，可用 em dash 來取代冒號或分號。em dash 也可取代對等連接詞，像是 and、so、nor、for、but 或 yet。例如：I do the heavy lifting—she takes care of the details. 在有從屬子句的句子中，可用 em dash 來取代兩個逗號或括弧，例如：Choosing the right typeface—even more than choosing the perfect color palatte—can make or break a design. 人們常用兩個 hyphen（--）來表示 em dash。）

請務必仔細讀完內文，修正任何誤用的破折號。

句點後面空幾格

在打字機鍵盤上，每個符號的寬度完全一樣，無論 T、c、b、句號、問號皆然，即為定寬字（monospacing）。金屬盤上的字母比真正的字母要寬大一些。為配合定寬字，人們習慣在句點後面空兩格，方便區隔每個句子。幸虧電腦問世後每套字型都內建字間微調組合和可調的字間調整，所以字型可彼此配合——即不再有定寬字的存在。由於現代字型已合適且平均分配了字間空隙，句點後不必再空兩格了，但仍有許多人積習難改。所以在你完成設計之前，務必再次檢查是否有多出來的空格。

引號：智慧引號 vs. 笨蛋引號

智慧引號（smart quote）是字型編排中的斜向或彎向引號。常與標明英寸或英尺的角分符號（prime mark，又稱笨蛋符號「dumb quote」）搞混。角分符號外表很像引號，但並無斜向或彎向，而是上下垂直。現在已能輕鬆避免打出角分符號，因為大多數設計和排版軟體都自動內建智慧引號。但在置入文字時往往會發生問題。角分引號在 word 文件及網路

上十分常見，因此拿到外來文稿時，記得仔細檢查。而當你真的需要角分符號來表示英寸或英尺時，還有個問題——此符號只能手動鍵入。

笨蛋符號＝不好

"Anarchist"

智慧引號＝好

"Anarchist"

笨蛋引號 vs. 智慧引號

ch ct ck it ip sp st tt
ff fi fj fl ft fu ffi ffl

Æ Æ Œ MP Œ Œ MD
UP MB TY V̄H CT TT

合體字範例

無標點懸吊

"Commit to rigorous and unrelenting work habits. Never settle."
-Craig Welsh, Go Welsh

有標點懸吊

"Commit to rigorous and unrelenting work habits. Never settle."
-Craig Welsh, Go Welsh

改變標點符號位置，移到對齊線外，可讓文本更好閱讀。

合體字 Ligatures

　簡單來說，合體字是兩、三個字母所組成的字。最常見的合體字是 fi、fl、ffi 和 ffl，然而任何字母組合都能是合體字。有些特定字母相鄰時，會變成奇怪的形狀。以 f 和 i 為例，i 上面那一點在視覺上會緊貼著 f 的球狀末端。設計良好的字體會替特殊合體字造字，也就是用一個字來取代原來的兩個字母。在 f-i 合體字中，i 頭上的點字母變成 f 球狀末端的一部分，因此增加了可讀性。將 f 及 i 分開來看，與合體字有著微妙而重要的差異，尤其是出現於大標、副標、logo 等較大字型時。

　特殊的字母組合及太多的合體字會影響閱讀，所以要謹慎使用。也要留意過鬆的平均字距。合體字的字元間距過緊，看起來會與整個單字的其他部分不協調。

標點懸吊 Hanging Punctuation

　在以引號開頭的齊左文字中，引號會讓第一行看起來像縮格排印，造成視覺效果不佳。把這一整行向左「拉」，引號看來就像「懸吊在」整段文字方塊邊緣上方。可以透過鍵入「左縮排」，或使用設計軟體中的自動光學校準功能。當遇到引號、問號、連字號、逗號、句號和驚嘆號時，標點懸吊是必須的。一般來說，標點懸吊只用在較大的字型，但若一項設計只有一、兩個文字段落，有些人會選擇在較小的字型中使用。如果一個設計有多個段落或多頁段落，大多數的設計師傾向不用，以免自找麻煩。

Type is Everything
字型即一切

Color Matters

規則 5 色彩影響重大

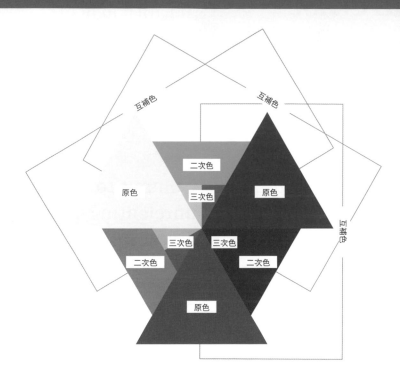

設計師很敢大膽用色。我們的生活周遭充滿著五彩繽紛色系，這裡灑些藍，那裡用點紅，瞧！一個成功或失敗的設計就完成了。在觀者對設計作品的感知上，色彩扮演重要角色。錯誤的色彩除了讓你在乎的人離你越來越遠，更糟的是讓他們覺得乏味。正確的色彩能滿足人類的感官，在情感及心理上產生連結；也能讓無聊的主題變有趣、有趣的主題升格為超有趣。

在你有能力為設計作品選用正確色彩之前，我們必須回頭檢視色彩基礎知識，也就是大家小學都學過的原色色輪（primary color wheel）、二次色（secondary color）、三次色（tertiary colors）、互補色（complementary colors）等。讓你們知道還有彩通（Pantone）、東洋（Toyo）等色票配色系統可供選擇。同時也要談談色相（hue）、色調（tone）和飽和度（saturation），並認真探討何謂內涵意義（connotation）。

色彩基本概念

我們小時候都學過紅、黃、藍（RYB）三原色。美術老師教我們如何混合這些顏色，製造出二次色──橘、綠、紫。緊接著可就有趣了，調和原色和二次色後，即能產生三次色──

32 顏色如布紋般交織，做出質感細膩、具動態美感的書籍廣告。

31 青色、洋紅色和黃色替文氏圖（Venn diagram）改頭換面。

橘紅、橘黃、黃綠、藍綠、藍紫、紫紅色等。然後就能把這些色彩當成手指畫顏料來盡情揮灑了，雖然很好玩，但顏色要是混過了頭，小心變成髒髒的土色！對六歲孩子來說，這一切多麼新奇啊。雖然可能因調色失敗而信心受挫，但這也是學習色彩知識時最具教育意義的一個面向。手指畫課程早早讓我們領悟到：用色必須謹慎，不然作品會淪為一坨爛泥巴。

　　現在先暫時拉回色彩的基本原則。長大後，我們又認識了兩組原色：印刷品所用的青色、洋紅色、黃色和黑色（CMYK），以及視覺光譜和數位媒體所用的紅、綠、藍（RGB）。CMYK與RYB原色非常相似。以組合來說，CMYK能製造出一億（100×100×100×100）種顏色。相較之下，RGB只能創造16,777,216（256×256×256）種。實務上來說，我們只需專注一千六百多萬種RGB顏色，因為人類的眼睛和大腦只能處理RGB。是不是覺得有點失望？但還是有許許多多顏色能供設計所用。這代表我們不論面對何種設計項目，都該檢視一切可能性。

再來聊聊互補色

「你是了不起的設計師。」
「你用了最完美的顏色！」
「要是沒有你出色的設計功力，我就死定了！」

　　這些都是很棒的讚美（compliment），我很愛聽。但這裡其實是要談談發音相同的互補色（complement）。互補色會增加設計的視覺趣味。雖說一種顏色就夠棒了，但加上互補色還能讓顏色更「跳」。

　　互補色是在色輪上彼此相對的顏色，如橘色和藍色、紫色和黃色、紅色和綠色。三次色

再加進來後，互補色就會越來越多。一般來說，互補色會彼此襯托，創造出鮮明的對比效果。選擇互補色的另一個方法是打散色輪，將冷色調（藍、綠、紫）與暖色調（紅、橘、黃）配在一起。而經驗告訴我們，互補色橫排很棒，但是上下直排時，畫面會更生動。只要在作品中使用互補色製造對比，肯定能吸引目光。

> ●「設計師在社會上擁有崇高的地位。身為品味塑造者，我們有責任在整個世界處於灰階時，運用創造力來添上色彩。我們必須呼吸並生活在設計當中，做足準備，迎接可以改變一人或無數人生命的創意新點子。這就像想抓犯人之前，必須先當上警察一樣。」—— Ryan Meyer

33 莊重合宜的圖像，加上冷色調的藍與綠，完全改變了這些巧克力棒的氛圍和色溫。

　　和諧色（harmonious color）為相似的顏色，即在色輪上位置相鄰或靠近的顏色。藍色和綠色、橘色和橘黃色都是和諧色，彼此搭配得宜，也讓我們直覺這兩色有關，因為它們都衍生自同一個基色。需要統一設計元素時，用和諧色準沒錯。

選擇色溫（Color Temperature）

　　首先來認識一下相關詞彙：

- **色相（Hue）** 即色彩的名稱。藍色、黃色和粉紫全都是色相。
- **色彩濃淡（Tint）** 是指一種色彩內淺淡的程度。可想成在一種顏色中添加白色。
- **色彩明暗（Shade）** 是一種顏色加了黑色後的程度。

· **飽和度（Saturation）**是指彩度由強烈到無（dull）的程度。純色色相的飽和度最佳。一旦色彩的亮度變淡或明度變暗，飽和度也隨之降低。

　　了解這些詞彙後，接著來談談色溫——用冷暖、熱涼等形容詞來敘述色彩給人的主觀感受。色溫是設計的重要考量之一，因為暖色給人主動感，冷色則讓人覺得被動。了解色溫，便能左右他人如何觀看你的設計。譬如說，想讓標題最跳的話就用紅色。想讓背景低調一點就選藍色。想讓海報在公布欄上最吸睛，可試著同時使用冷、暖色的互補色相。

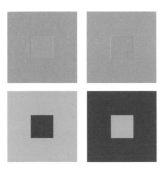

色溫

　　等等，還沒完。你也能丟掉色彩溫度計，逆向思考做出細緻或大膽的色溫改變。色調、色彩明暗和飽和度都能讓某一色彩偏向某特定色溫，而這是可以改變的。想改變色溫也必須仰賴環境。舉例來說，在以藍色為主色調的雪景中加上少量淺粉色，可加強冷色特徵。當冷色藍占據視覺焦點時，淺粉色就不再是暖色了。即使分處色輪兩端，但冷色調萊姆綠的飽和度提到最高時，就會變成熱烈明亮的螢光色，搭配洋紅色的化學效應最好。

● 試試看 Try It ——用色彩讓我餓

長久以來，心理學家很清楚色彩對我們的影響有多大。但你可知道食物及所處環境的色彩，也會影響你如何吃、吃什麼嗎？研究證明，紅色、橘色和黃色等暖色系能促進食慾。許多大型連鎖速食店，如麥當勞、漢堡王、阿比（Arby's）、溫蒂漢堡等，從標誌、包裝、廣告到室內裝潢都使用豐厚、飽滿、溫暖、引人注目的色彩。這都是可以想見的，因為這些色彩能喚起消費者的親密感、活力、快樂和熱情。你還想得出有別種顏色能吸引飢餓的人進餐廳嗎？

從很久以前開始，色彩與食物之間的關聯就已存在。紅色多汁蘋果、橘色香甜柳橙、黃色鹹馬鈴薯片和綠色健康菠菜。這些「大地」色調都是食物可接受的色彩範圍。而除了藍莓和藍玉米洋芋片外，藍色就是鮮少用於食物的顏色，因為藍色會降低食慾。藍、黑、紫都是大自然表述食物有毒或腐臭的方式之一。這種原始反應沿續至今。營養師會用藍色盤子或把廚房漆成藍色，來幫助客戶減重。有些甚至走極端路線，建議在餐點中添加藍色食用色素，以降低客戶對食物的渴望。先不論你們怎麼想，但我光想到要吃藍色義大利麵就想吐。畢竟食物的視覺樣貌，比質地或味道更重要。因此，藍色可說是最強的食慾抑制色。

當然，任何原則都有例外。兒童餐的用色就很大膽，因為兒童對色彩並沒有根深柢固的偏見。藍色的 M&M 巧克力、小熊軟糖、棉花糖和覆盆莓甜筒冰淇淋都是兒童的最愛，尤其是吃完後看到舌頭變藍時會更興奮。

更多色彩系統

　　CMYK 有其限制。這也解釋為何有了 CMYK 的一億種顏色組合，人們還要創造更多顏色供印刷使用。雖然 CYMK 能造出幾乎所有顏色，但有些顏色，尤其是二次色，並無法達到

原色的飽和強度。而且使用 CMYK 時，橘色也似乎永遠無法達到與洋紅一樣的強度或亮度。專利色彩系統，像是 Pantone、Toyo、Trumatch 和 Focoltone 都是用來製造印刷用的特殊油墨與顏色。彩通配色系統（Pantone Matching System，簡稱 PMS）的色號 485 是明亮的純紅色，強度遠勝 CMYK。這類特殊色是由每間公司特別調製，供印刷時調油墨與確認使用。因此，在美國印刷廠印出來的顏色，和在中國印的顏色一致。但 CMYK 顏色並無法盡如人意，因為印刷機器的油墨可能「太濃」或「太淡」，影響最後的輸出。專利色彩系統的顏色還有另一優點，可調出金屬色、珍珠色及逼真的螢光色，而這些是 CMYK 四色油墨印不出來的。

色彩會說話

　　色彩對每個人說的話都不同。當我說「綠色」，你的大腦會立刻勾勒出特定的色相。而每個人腦中的綠色幾乎都不一樣。我們的經驗及環境影響我們所看到的東西。同一個人甚至會在不同時候，想到不同的綠色。忙於工作時，你可能會想到螢光萊姆綠；週末在家放鬆時，腦中或許會浮現森林的翁鬱深綠。此外，你對綠色的感知可能跟我的不同。我們甚至可以看著同一種綠色，卻有著截然不同的反應。我可能感受到和平、平靜，而你看到的是力量和權力。人對色彩的感知也會隨著人生歷程改變。小時候認為綠色是和戶外有關的快樂色彩，年紀稍長後則把綠色跟纏綿病榻聯想在一起。

　　色彩影響並反映出一個人的感受。設計師若能了解色彩心理學，會是很大的優勢，因為色彩可控制觀者對於眼前設計的感受。而竅門即是運用這種情感連結去強化一項設計。雖然誤用色彩會讓設計瞬間下地獄，但正確用色也能讓設計一飛沖上天堂、向上提升至全新境界。

色彩會表露感情

　　以下列出常見色彩的象徵意義，是從心理學和情感的連結研究出來的。這份清單並非無聊的文字組合，它能讓你在選擇正確色彩的過程輕鬆一些。其中許多顏色也同時包含完全相反的意義，因為色相、濃淡、明暗、飽和度一旦改變，意義自然有所改變。在選擇色彩時，考慮你想激起的反應。先從大分類開始選，再逐一擴小搜尋範圍，找出可確實傳達訊息的色相。

34+35 和平與脆弱的關係都蘊藏在紅色之中。色彩的內涵意義全憑脈絡而定。

- **紅色**：熱情的、浪漫的、關愛的、強大的、危險的、尋求注意的、有侵略性的、反叛的
- **橘色**：主動的、有活力的、好玩的、提供刺激的、促進食慾的、熱的、辣的
- **黃色**：樂觀的、有自信的、開心的、明亮的、溫暖的、膽小的、酸的、有害健康的
- **綠色**：健康的、自然的、生疏的、新鮮的、平衡的、富有的、貪婪的、嫉妒的
- **藍色**：強大的、強壯的、信任的、和平的、平靜的、嚴寒的、虛弱的、抑鬱的
- **紫色**：貴族的、精緻的、精神性的、有創意的、神祕的、不成熟的、傲慢的
- **灰色**：保守的、可倚賴的、有尊嚴的、豪華的、平靜的、中性的、單調的、漠不關心的
- **黑色**：強壯的、精緻的、神祕的、強大的、罪惡的、負面的、悲傷的
- **白色**：純潔的、無辜的、完美的、潔淨的、新的、荒涼的、孤立的、空盪的

● 試試看 Try It ── 情緒調色盤

選擇色彩很折磨人。建置好調色盤資料庫，就能讓過程不那麼痛苦。

1. 從基本開始。在彩虹的七種顏色中，各選出五至十種色相。由淺到深進行挑選，確保每個色相都不同。比方說，從藍色選出青色、海軍藍及土耳其藍。
2. 挑選情緒形容詞。可從下列形容詞開始：有活力的、有品質的、合作的、關心的、自然的、寧靜的、新鮮的、得到權力的、聰明的、開心的和歡慶的。
3. 將選中的形容詞與代表的色盤放在一起。每個色盤中選出三至五種色彩。選出可與這些形容詞搭配得宜、同時「感覺像是」這些形容詞的色彩。不一定非得挑選經典色系，有時可試試流行色。
4. 為每一種情緒特質搭配三個以上的色盤。
5. 為這些色盤命名，以方便查用。
6. 直接使用這些色盤，或是當成新案子的出發點。隨著設計經驗累積，持續擴大你的調色盤。

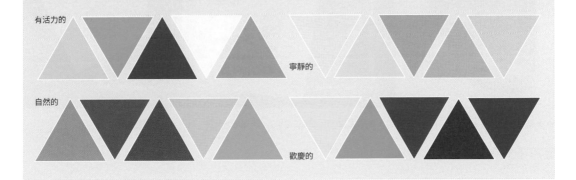

It's Hip To Be Square

規則 6 形式之必要

頁面大小和形狀,與頁面上的設計一樣重要。形式是一項設計的實體印證。譬如說,一般平裝書的開本為 14.8×21 公分;演出海報通常選用 18"×24" 重磅紙;而我上次設計的網站像素是 1024×768。形式就像網格系統,應是自然、實際上隱而不見且能讓內容說話的。奇怪的尺寸、笨重的形狀、不牢固的裝訂及難翻的摺疊方式,都會導致觀者和內文產生隔閡。形式無須一本正經,但需從長縝密思慮,才不會讓人忽略了內容。

不預設立場

你有 30 秒去找張紙來摺成小冊子。準備好了沒?計時開始!用信紙大小的紙張摺成三摺小冊子的人,請舉手。儘管承認沒關係,有 90% 的人都跟你一樣。形式充滿了預設立場。設計師(和客戶)會先預設廣告小冊子就該是三摺式、開本為 8.5"×11"(A4 大小);一張海報的大小是 11"×17" 或 18"×24";網站像素應是 1024×768,就像熱湯要用碗裝一樣。所有的形式都有其功用,而且都不是唯一的選擇。創意安那其主義者需要的是多一點創造力及實驗精神。

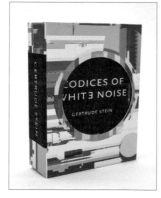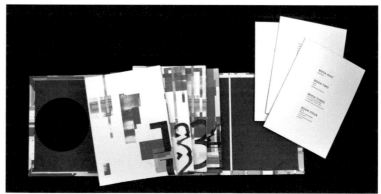

36 這個設計將葛楚・斯坦(Gertrude Stein)的語言線性形式實驗視覺化;選輯一套四冊,隨冊延展視覺複雜性。

客戶下的指導棋

客戶大多希望公司信紙的尺寸為 8.5"×11"。不僅方便印刷,也適用標準商務信封,因此並非不合理要求。設計師理應遵循客戶所設下的形式限制。畢竟,產品包裝需要搭配裝填機使用,而 DM 則有郵資考量。有時形式的限制會因經費有限,而需配合已購買或現有的材料。設計師不可能一直自由選擇想用的形式,因此必須學習在限制中設計,找出如何同時

保持創意與現實的平衡。舉例來說，如果你用8.5"×11"紙張為客戶設計信紙而頻頻卡關時，可想別的方法來調整紙張。

37 這八張明信片由服裝及布景設計師麥克斯‧艾倫（Max Allen）繪製，上頭印有編舞者的簡短介紹，觀賞以色列─義大利裔的柏林雙人編舞團體 Matanicola 演出的創意紀念品。

跳脫客戶常用的材質、上光或紙張，提案時建議選用客戶不常用的顏色，或是考慮再生紙。你的建議要有創意。如果一封 DM 裝得進 6"×9" 的信封裡，可考慮乾脆不用信封，試試對摺紙張即成郵簡（self-mailer）的形式。不用信封與印在較大的紙張，價格差異可能剛好抵銷。幾乎沒有客戶會反對可減少浪費及印刷費用的方案。另外切記一點，你的設計，最後是送到了客戶鎖定的目標消費者手中，他們拿到後可能會：

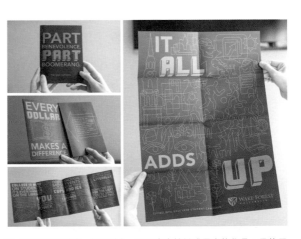

38 「設計者想創造一個吸引人，又不會太精緻或昂貴的作品。目的用以募款，並教育學生透過做公益發揮實質影響力，以及強調維克佛斯特大學（Wake Forest）創校 180 年以來，慈善所扮演的重要性。從功能上來說，我們希望相較於傳統募款文宣，此作品的結構能更有新意。因此做成摺起來為口袋大小、全部展開後變成一張大海報的形式。」─ Hayes Henderson

‧直接丟掉　　‧到賣場買廣告的產品
‧放進抽屜　　‧放進廚房櫥櫃
‧掛在牆上　　‧用手機看商品
‧貼在冰箱上　‧看過後再丟掉
‧塞到皮夾裡

　　每項設計的終點站，決定了它的形式選擇。用易皺薄紙製成的名片，絕對不能長期收在皮夾裡；保麗龍材質的 DM 則會惹惱支持環保、習慣資源回收的人。設計要持久，就必須使用能承受上述處理方式的形式和材質。時效期較短的設計則應該用永續、隨時都能處理的素材，因為它們最後一定會被送至回收場或垃圾掩埋場。

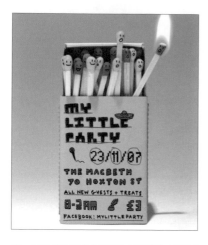

39 一場為倫敦創意人所辦的小型派對，應搭配有創意的小型邀請函。「以『開派對的火柴棒們』為題設計而成的火柴盒，恰恰符合在小型場地舉辦的派對。活動名稱大多使用客製字型，字型的寬與高各為 3 個像素（pix），是製作字型的最小尺寸。」── Ian Perkins

尺寸帶來驚喜

　　想讓設計發揮巨大影響力，就做出形式也很大的設計吧。譬如展開後是一張大海報的小冊子，或直接寄出一張大海報。如果想走細緻可愛風格，可考慮有迷人立體書效果的小冊子。想做出有影響力的形式，無須走極端。採狹長方形，而非傳統長方形（A2 或 A7 大小）的邀請函就有令人驚嘆的效果，因為光尺寸就很特別。採用自適應（responsive）網頁設計，即讓網頁適應不同尺寸的載具，自動呈現最佳的版面配置；而從 A 設備轉換到 B 設備時，變化效果最為顯著。當介面拉到最大或縮到最小，與標準網頁模式不同時，一定會造成驚嘆。

40 「當我們發現一年一度的愛荷華導師提德利克慈善拍賣（Mentor Iowa Tidrick Honors Auction）將於 5 月 1 日舉行，我們就知道這場派對除了符合勞動節主題，也必須有點異想天開的創意。與其說這張邀請函長得像籃子，我們更希望邀請函本身就是籃子。我們與印刷廠合作做出這款能裝進信封、郵資又不高的邀請函。待參加者自行組裝成籃子後，可用來裝小糖果或獎品。」── Saturday Mfg.

剪下來

　　刀模（die-cutting）能以小花費做出大變化。就像改變尺寸便可引人注意，改變形狀也一樣。長方形是印刷上最常見的形狀。小冊子、名片、海報、盒子等都是長方形。不論改變形狀的程度多寡，效果都一樣好。譬如在一堆正方形中，圓角會被放大；同樣地，在無數長方形中擺著一個正方形，叫人想不看到也難。

> ● 「你在任何城市、任何時間都能為任何客戶設計出傑出作品。決定設計專案傑出與否的關鍵並非預算，而是創意。事實上，有時預算有限反而能激發出更多創意，所以我們把它視為契機。」── Brian Sauer, Saturday Mfg.

41（上圖）書上多處都做了刀模裁切處理，增加與讀者互動的範圍。

42（下圖）這張實驗性搖滾合輯中所收錄的樂團名稱，透過刀模字體的留白空間顯現出來。內裝的 digipak 唱盤極盡可能地大膽鮮豔，與封套用的白色刀模紙張，呈現強烈對比。樂團巡迴演出時，成員將唱片封套都留在保姆車上。他們說，車子底部散落一大堆穿孔字母，看起來就像字母湯罐爆炸過後的現場。」—Doe Eyed Design & Illustration

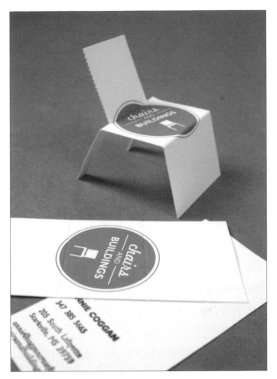

43（上圖）「這張名片『工藝品』經刻紋與打齒孔處理，收到的人能做成一張椅子。這是一張名片、一張椅子，也是打開話匣子的小幫手。」—Jamie Runnells

44（下圖）簡潔精緻的方形名片完美呈現一流家飾設計師的形象。

印刷廠有各種形狀的刀模。打電話問問有無符合需求的。你可能因此激發出想都沒想過的創意。使用既有的刀模也能節省成本──對你和客戶都是好事，客戶肯定會感謝你的。

刀模不僅限於外包裝。Push Pin Studios 在 54 期 *Push Pin Graphic* 雜誌中的 *The South, 1967* 文章中間鑽了一個洞。這期雜誌同時也是一種政治宣告，反對種族歧視與白人對非裔族群的罪行，以及無數不公悲劇。該文將黑人受害者與美國南方「白人」田園風光影像排在一起。受害者影像置於同一位置，所以那個洞就像子彈一樣，刺穿了他們的腦袋。那個洞大大強化了訊息所帶來的衝擊。概念超越了影像的限制；而形式也能是概念性的。

業界規定

不論形式的點子多酷，仍應符合功能性。不可輕忽郵政規定。試想以下這個可能發生的情境：你設計了很讚的方形邀請函，也說服客戶用了很美的特殊美術紙──燙銀、打凹的四摺式紙張。一切都很美妙，也必須如此，因為預算已經到頂了。可是詢問郵局後，赫然發現非常規形狀的郵件，郵資需增加 40%，即數千美元。不僅你毫無賺頭，客戶也嚇壞了。這全是你的錯。針對每個案子做足事前研究，可讓你警覺某部分必須降低成本，要不乾脆設計標準信封大小的邀請函，不然就少做特殊加工。

郵局都很樂意與我們合作。拿設計樣品請郵局看看是否符合標準，有問題的話，他們會提出修改建議。

印刷廠也有所謂的標準。沒事先諮詢他們就設計出一個瘋狂的形式，會導致超支等令人頭疼的問題。水平摺線（crease）再酷炫，若是無法用機器摺，而需手工摺，也只是災難一場。一張與實物一樣大的海報因超過最大紙張尺寸，而無法輸出，也會引發另一場大災難。某客製化環形盒的模版紙樣，一張印刷紙只能印一個，意味著要買更多紙，比起一個較簡單的設計，紙張用量整整高出了六倍。最重要的是，環形盒會浪費許多層架空間（方盒較好多層疊放），導致客戶得因添購層架而花冤枉錢。這些問題只會讓你的底限層層下修，更會讓客戶懷疑你的能力。設計師應與郵局及印刷廠保持密切合作，構思出效用最大化、材料、時間、金錢浪費最小化的解決方案。

摺來摺去

孩子是摺紙界的巫師。我小時候很愛摺紙鶴、東西南北[4]和紙足球。摺紙很有趣，而紙張也讓摺紙變簡單了。紙張感覺都很期待被摺。但問題來了，我們都忘了紙張可塑性有多大，而堅守傳統三摺式摺法，卻又質疑這種摺法有夠無趣。捨棄三摺法吧，試著摺成 Z 形摺（又稱扇形摺），或把紙張從長邊對摺，即能裝進 6 號信封的手冊摺法（booklet fold）。同樣紙張對摺後再對摺，即法國摺（French fold，又稱十字摺），可放進 A2 信封，再裁掉頂緣就變成一本小手冊。想為較大紙張增添魅力嗎？可試試法律文件紙（8.5"×14"）。多出來的長度，可以提供更多元的摺法選擇，如平行摺（Paralled Fold）、開門摺（Gate Fold）和捲筒摺（Barrel Fold）。一張 11"×17"（A3 大小）的紙張提供了更多可放進標準信封的創意摺法，甚至能直接做成郵簡使用。

4. 以摺紙做成四個菱形角的遊戲，因形狀像捕蟲器，又稱做 cootie catcher。

44 海報摺紙的極致表現

45 「此設計成功之處在於充滿驚奇。第一次打開這份邀請函的人都會為其摺法著迷。」—— University of Texas Pan American

● 試試看 Try It ── 摺法圖書館

「摺來摺去」所談到的每一種摺法，都務必親手摺摺看。等遇到要求摺法的設計需求時，就能派上用場了。透過思索、摺好、恢復紙樣等步驟，有助於將最終概念視覺化。想出所有資訊配置的排版方式，進而決定最適合的摺法。

法國摺	捲筒摺	三摺式	開門摺	平行摺	手冊摺	Z 形摺，信紙	Z 形摺，法律文件紙
French fold	Barrel Fold	Tri-fold	Gate Fold	Paralled Fold	Booklet Fold	Z Fold, letter	Z Fold, legal

常見紙張用語

磅數（Weight）：一令紙的重量相當於 500 張全開紙的重量，以磅為單位（寫成 1b 或 #，20lb 或 20# 皆可）。

書籍用紙（Text）：一般當做信紙和內頁用紙。書籍用紙的磅數範圍為 20# 到 80#。

封面用紙（Cover）：一般用於卷宗、海報、名片、明信片、問候卡或需厚重材質的設計項目。封面用紙的磅數範圍為 80# 到 220#。

銅版紙（Coated）：經過特殊處理，紙張表面光滑，從雪面（鈍光效果最強）到高亮面都有。銅版紙不吸墨，印刷顏色飽和鮮明。

膠版紙（Uncoated）：未經處理的紙張，觸覺柔軟或粗糙。與銅版紙相比，膠版紙吸墨性較強，印刷顏色較沉。膠版紙蘊含溫暖、友善之意，也適用於網版印刷（screen printing）及凸版印刷（letterpress）。

棉漿紙（Cotton）：棉纖維製成的高品質紙張。主要做為書籍用紙，也常用於高級信紙。

仿牛皮紙（Vellum Finish）：即在膠版紙做了滑順的表面加工（surface finish）。請勿與半透明的描圖紙（vellum paper）搞混。

布紋紙（Linen Finish）：膠版紙的一種，模擬亞麻布的水平及垂直波紋表面，常用於信紙、名片和書封。

水印紙（Laid Finish）：表面布滿平行線圖案（水平或垂直）的膠版紙。線條是在紙張製造過程中，用一種特殊滾筒創造出來的。常用於信紙及名片。

證券紙（Bond Paper）：便宜的書籍用紙，適用影印機和印表機。

再生紙（Recycled Paper）：由廢棄紙張及其他廢棄材料所製成的重製紙。百分之百以回收紙製成的再生紙最受市場歡迎，因為是對環境友善自然的永續商品。異物雜質往往會在紙張上造成斑點，這也是真正回收再生紙的證明。

在此容我先離題，談談與郵簡有關的重要資訊。郵局並不是以人工來區分郵件的。郵件會經由輸送帶進入自動分揀機器，以光學辨識系統（OCR）來判別信封上的地址。為了讓郵件能通過這個程序，摺好的信封底部需黏固；有開透明窗的信封，透明紙與信封內面透明口洞的四周，須完全貼牢。邊緣或角落未黏合的話，會在機器中卡住，而需改用人工分類，因此可能造成延遲寄達。如果你寄出的郵件中有不少都被拒絕辨識，郵局有權全都當成無法投遞的郵件退還給你。所以送印前，最好先拿一份模擬的郵簡完稿設計到郵局詢問是否符合機器辨識標準。

書籍及其他印刷品

書籍形式的內頁須達四頁以上。手冊是中、短篇平裝的文件。書籍篇幅較長，封面採平裝或精裝，沒有尺寸大小或形狀的限制。內頁稱為「台」（signatures），印書時一定是一

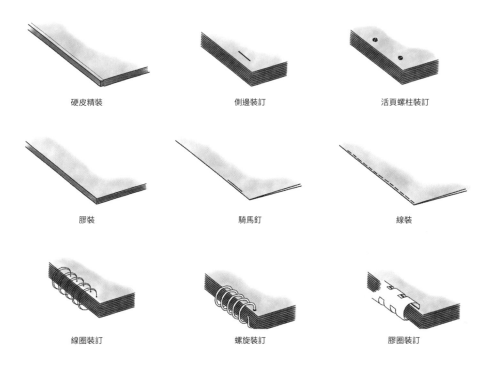

硬皮精裝	側邊裝訂	活頁螺柱裝訂
膠裝	騎馬釘	線裝
線圈裝訂	螺旋裝訂	膠圈裝訂

次印一張全紙，印好後再摺疊、裁切而成「一疊」，即為「一台」。一台的頁數取決於紙張大小。每頁在紙張正反兩面的安排稱為組版（imposition）。這些頁面上下顛倒、左右相反，順序與成書不同。所有紙張在印刷、摺疊、裁剪和修邊之後，頁數就會恢復正確順序。理解組版原理後，就能盡量嘗試頁數和版面之間的構成形式。

裝訂

多頁文件需要裝訂。而裝訂往往跟郵寄一樣，總要到了設計尾聲才開始考慮。與郵寄問題一樣，裝訂也可能引發出人意表的麻煩，所以事先了解有哪些裝訂方式很重要。

‧**硬皮精裝（Case Bound）**：精裝書的裝訂方式。每台內文依序穿縫成冊，書背塗膠貼在蝴蝶頁（end paper）上；最後再黏在精裝封面的書背（spine）上。

‧**側邊裝訂（Side Stitch）**：裝訂針從第一頁釘到最後一頁（而非穿過書背），然後摺起。通常會添加裝飾性膠帶或書名頁（secondary cover）以藏住釘痕（stitching）。

‧**活頁螺柱裝訂（Post and Screw）**：沿著書背在封面打出或鑽出洞來。從封底裝入螺帽，再從封面將螺旋鑽入螺帽固定。活頁螺柱裝訂是色卡本（swatch book）及相冊常用的裝訂方式。

‧**起馬釘（Saddle Stitch）**：最常見實惠的裝訂方式。將內文書頁及封面，以騎馬跨式疊合成冊，在中間折線打上金屬環或訂書針。以騎馬釘裝訂的頁數越多，就會發生越多內頁小於外頁的情形，即爬出現象（creep）。裝訂好進行三邊修邊時，最裡面的頁面要比外頭的頁面窄。

45 從平板電腦的尺寸調整到適用手機螢幕的尺寸，並不僅是簡單的縮小尺寸而已。所有元素都需要重新安排，達到可用螢幕空間的最大化。

· **膠裝（Perfect Bound）**：每一台按頁碼沿書背整齊排列，書背塗上熱溶膠，再與封面黏合。每台書背會經修邊、磨刷處理，使紙張黏著度更好。平裝書皆用膠裝。

· **線裝（Sewn Binding）**：非常昂貴的一種側邊裝訂方式（stitch binding），內頁每一台穿線縫合後，每一台疊起來再穿線縫合以固定書背。

· **線圈裝訂（Wire-O Binding）**：除了扣環是金屬環以外，其餘與膠圈裝訂無異。這種裝訂方式很耐用，翻頁時可完全攤平。

· **螺旋裝訂（Spiral Binding）**：一條螺旋狀金屬環扭轉後穿入文件上打出的洞中。金屬環兩端的尺寸經修剪捲起，防止金屬環滑出。這種裝訂也可讓文件完全攤平。

· **膠圈裝訂（Comb Binding）**：希望文件翻開後完全攤平的話，這種裝訂較為平價。文件打好一串方形孔洞，用塑膠扣圈穿過孔洞固定。扣圈是環狀的，所以裝訂後看不到書背。

　　如果你認為替紙張選擇正確形式很困難，試著在電腦螢幕上看檔案，並為數位設計專案決定合適的螢幕解析度（像素）。科技瞬息萬變，今天的標準，可能明天就過時了。而事實也的確如此。執行數位設計專案時，需以消費者使用的電子設備為主，如智慧型手機、平板電腦、筆記型電腦及桌上型電腦。這些設備全都會因品牌、公司，而有各種不同的解析度。想讓設計作品符合每種設備，只會讓你頭大到想去撞牆。就算你這一秒自認全都符合了，下一秒也會有新公司宣布新一代機王即將問世……而且規格全然不同！那麼，我們究竟該如何決定網站或 APP 的形式呢？

　　請想想你的目標族群、內容及預期使用的電子設備。以網站來說，經驗告訴我可以先從電子設備的其中一種尺寸開始。舉例來說，電腦選擇 1366×768 像素，平板電腦選擇 1024×768 像素，智慧型手機選擇 320×468 像素。如此便能縮小你設計的範圍，程式設計師寫起程式也更為方便。

全球 10 大螢幕解析度

解析度（像素）	全球使用率 %（至 2014 年 8 月為止）
320x480	2.9%
1024x768（水平與垂直）	11.6%
1200x800	6.0%
1280x1024	5.0%
1366x768	19.3%
1400x900	4.7%
1680x1050	4.1%
1600x900	4.4%
1920x1200	6.9%
其他解析度	29.6%

參考網址：http://www.w3counter.com/globalstats.php?year=2014&month=7

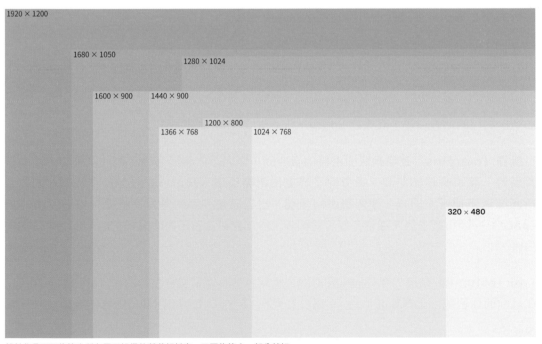

設計作品不可能符合所有電子設備的螢幕解析度，只要能符合一部分就好。

Use a Grid

規則 7 網格的用處

得知學生極度排斥網格後,我決定在「設計入門」課堂上調查他們與網格之間的愛恨情愁。結果很驚人。我原本以為自己網格課上得很好,但這群未來設計師們上過課後,卻都以為網格是很死板的工具,會吸光他們的創意與彈性空間。他們擔心用了網格,等於是把自己關進設計死胡同。我懂這種心情,但真的不用怕。網格能給予印刷及數位頁面架構,為設計元素提供秩序、排列及一致性。網格的架構也能簡化設計的程序。網格是框架,不是牢籠。

說真的,網格是好幫手

網格是由水平和垂直軸線組成的格陣,形成隱形的潛在架構,替設計作品建立秩序和一致性。想達此功效,就必須合宜使用網格。這也表示你必須知道如何建構網格。網格的組成架構不外乎這幾種:邊界、欄、欄距、裝訂線、列和單元。這些元素的安排及相對尺寸大小,形塑出網格的個性。接著就來逐一檢視。

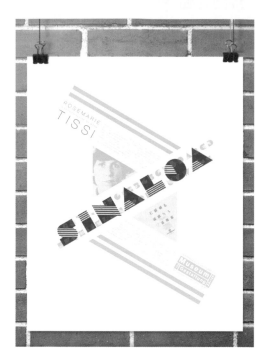

48 海報聚焦點於瑞士平面設計師蒂西(Tissi)所設計的字體 Sinaloa,強烈的幾何形式自成一個傾斜的網格系統(grid system)。

邊界(margins)是環繞版面邊緣的負空間,隔開了內容與邊緣,因此紙張印好後進行裁剪時,就不會裁切錯誤。邊界除了界定出**內容區域(content area)**,為重要的標頭及底部資訊預留空間外,還能讓眼睛放鬆。左右兩邊外側的邊界又稱**拇指空間(thumb space)**,因為觀者的手通常會握著此部分。所以務必預留足夠的拇指空間,以免遮蓋重要內容。

欄(column)是邊界以外的垂直空間,承載包括影像和文字在內的大部分內容。欄可以在頁面的任何地方,欄數從 1 到 16 欄以上不等。同一頁上,不同欄位的寬度無須一致。

區別各欄的窄小垂直空間稱為**欄間距(alley)**。欄間距可避免每欄內容相互干擾。(注

意，部分設計軟體用 gutter 來指稱欄間距。）

在多頁面設計中，左右兩頁形成跨頁，而位於頁中的內部邊距名為**內邊距（gutter）**。內邊距經裝訂後就看不見了，因此這部分應避免編排重要內容。裝訂形式不同，內邊距的尺寸也不同。

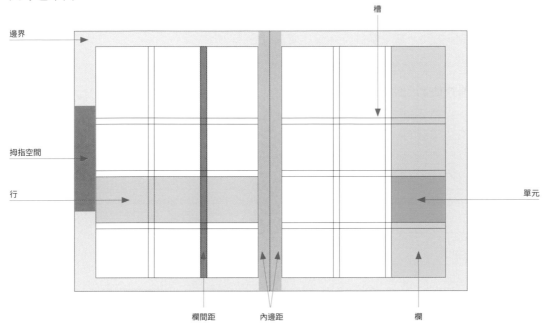

網格的標準構成元素為：邊界、欄、欄間距、內邊距、列和單元。

行（row）是橫越過「欄」的軸線，也是網格的次要構成元素，最有助於對齊跨欄的內容。與欄一樣，行的尺寸各異。以較長的文件來說，頁面頂端往下至某一點，設定特定長度後連成一行，稱為槽（sink），可視為每頁額外的起點，使連續頁面具連貫性。

單元（module）是欄與行交叉後形成的空間。網格中單元越多，編排內容時就能較有變化。網格不一定要有單元，但單元可提供版面設計更多創意空間。

嘗試不同的邊界寬度，以創造不同的視覺內涵。

定義你的網格

了解網格組成後，就能開始選擇風格。可從許多地方著手，如頁面尺寸、內容量（文字暨影像）、總頁數、目標觀眾及整體設計概念。網格的風格包括：書稿式、欄位式、單元式、層次式、非傳統式等。

書稿式網格 Manuscrip Grid

　　書稿式網格是所有網格中最簡單的，適用連續性文章，如一本書或長篇論文。它包含邊界及單一欄位，且因書籍裝訂需要，內邊距往往較寬。書稿式網格最大的挑戰在於決定欄的合適寬度，訂出適合長時間閱讀的內文每行長度。拇指空間在此格外重要，所以務必在頁面上端及下方邊界處預留足夠空間，以便添加章節標題、頁碼等資訊。外緣邊界應更寬，保有足夠的拇指空間，使文稿維持在最佳閱讀長度。

欄位式網格的欄寬可以均等或不均等。視內容來決定網格排版。

欄位式網格在排版中有許多變化空間。

版面各區塊需自行設定層次或網格時，最適合使用層次式網格，並可統整版面的一致性。

非傳統式網格若運用得宜，讀者肯定驚喜連連。

49 以強烈大膽的影像及大量留白，補強傳統內文欄位排法的不足。

　　欄位組合起來形成複合欄（compound column），即文字和影像可跨欄存在。以四欄網格來說，文字內容可每欄各自獨立，也能在不更改原本網格設計的情況下，橫跨四欄。發現欄位式網格很好用了吧？還不只如此。根據一半法則（The Rule of Halves），一欄可再分割為兩個半欄，也就是內文可先走完一個半欄，再走另一個半欄，或是先走半欄，再走一欄。彈性如此之大，現在你應該知道設計師為何這麼愛用欄位式網格了吧？

單元式網格 Modular Grid

　　單元式網格同時具有不同的欄與行，形成不同小方格，亦即單元。這類網格的彈性大、

靈活度很高；但倘若使用不當，反而會削弱易讀性，造成混淆與不便。單元式網格最適合繁複的設計項目，或有兩欄以上的版面。複合欄及一半法則也適用，你可以透過組合水平或垂直欄位，抑或兩者兼用，製造出複合式單元。也就是說，單元式網格的內文排版方式千變萬化。但務必注意，這類網格也很容易造成版面混亂，因此需有強大的設計概念及視覺計畫當後盾。

50 （左圖）單元可以明顯或隱微，由內容來主導形式。設計師艾多尼斯・杜雷多（Adonis Durado）將 transition 依字義解釋排列文字走向，引領觀者的視線就想爬樓梯一樣單點式移動──從 T 移到 R，再移到 A，依此類推。

51 （右圖）波浪式網格除了傳達內容訊息，也挑戰既有閱讀習慣。

非傳統式網格 Nontraditional Grid

想不受欄、行、單元的限制，自由嘗試各種版面配置嗎？非傳統式網格應該符合你的要求。用斜角、曲形等形狀來取代網格的傳統組成元素。雖然這種不墨守成規的風格及自由精神相當吸引人，但務必謹慎處理。非傳統式網格的版面配置困難度更高，而且長時間觀看會造成眼睛疲累。你自己會想閱讀一本 128 頁、全由斜角欄排成的手冊嗎？我可不想。請務必只在單頁或短篇文件使用非傳統式網格。雖然這類網格效力強、有趣又酷炫，還是必須優先考慮能否清楚適切地傳達訊息。

層次式網格 Hierarchical Grid

層次式網格用於數位世界，需要逐一檢視不同部分的資訊時。有別於其他設計，這類網格是以內容來決定網格。在數位設計中，複合式網站或 APP 的導覽（navigation，即瀏覽按鈕區塊）與文章介紹區塊，多半會以不同的網格設置與處理來做出區隔。因此最後經常採用欄與行不規則排列的形式，使資訊的呈現更為活潑，同時也能維持整體版面的井然有序。

打破網格框架

有時你會發現做好的網格與內容要求不符，有時則是網格系統毫無用武之地，唯有打破網格框架才能解決。（現在先暫停一下，讓網格執行者嘆個氣。）容我說明，打破網格框架並不是要你把它整組丟出窗外。而是要你知道，有時必須跳脫水平、垂直格線，有目的地拓展設計元素。

打破網格框架的目的是創造出動態視覺宣言。成品能使大眾的目光聚焦於某視覺。這種破壞也可能始於美麗的意外，像是無意間將文章區塊移至網格外，只為讓它落在能創造出對比或層次感的位置上。換言之，縱使文字移出了網格，仍讓你「感覺對

52「網站導覽區塊及文字區塊的層次，搭配簡潔配色、邊緣偏移、文字與形狀素材，賦予此網站一種真誠、復古的餐館氛圍。」— Sean Costlk

了」，就代表你打破了網格框架。請記住，打破之前，必須先與客戶進行有效溝通，確保使命必達。兩者缺一不可，否則無論設計看起來多棒，仍是失敗之作。

如何選擇網格

決定要選用哪一類網格，可能和選出最佳字體一樣痛苦。雖然很難但也不無可能。以下將針對訊息內容與視覺設計部分提出建議，幫助你建構出最適合的網格：

- 單調的網格乏味至極。網格應複雜有趣，但也必須簡單易讀。
- 內容中最小的元件應用來定義單元（欄與行）的尺寸。
- 版面適當留白，以因應日後可能需要打破網格框架、調整視覺走向等改變。
- 用複合欄與一半法則來強化設計。
- 內容越多，就需要預留更多彈性空間。
- 網格與內容應該互助相愛，而非互斥相殺。
- 網格只是隱性架構，能賦予設計生命的只有你自己。

53 版面設計融合字型編排及不規則網格，傳達出每位藝術家的瘋狂與創意。

54 「好設計會善用大自然的美學定律，鎖定預期的目標觀眾，傳達預設好的訊息。而缺乏創意概念與意圖而做出的設計，即使美觀，卻無法讓觀眾留下深刻印象。」
— Jonathan Prudhomme

善用留白

留白（負空間）與內容本身一樣重要，甚至有過之而無不及。留白得宜，可控制觀者的視覺走向，讓眼睛休息，並區別出內容區塊。經驗不足的設計師總想塞滿所有空間，做出擁擠、混亂且缺乏可讀性的設計。良好的視覺層次與讓眼睛喘息的留白，可方便觀者瀏覽整體設計。以下建議可讓留白最大化且運用得宜：

· 盡量使用最大的邊界，與內容之間劃分清楚。
· 設定好欄間距，不讓各欄文字擠在一起。
· 圖片周圍的空白，應與欄間距等寬。
· 善用縮排（indent）或段落之間多空一行，以做出段落區隔。
· 消除不必要的元素（即不能強化設計的東西）。
· 請勿讓背景削弱可讀性。
· 盡全力壓抑想塞滿版面的衝動。
· 消除川流（river），避免強制對齊導致文字間距過大，有時每段文字會出現縱向排列的空格。
· 文字齊左而非左右對齊，後者會讓每欄看起來很滿。
· 編排時避免造成奇形怪狀的留白。如果出現了奇怪的留白，試試上移、下移或移出頁面元素之外。
· 仔細分析層次，以達最好的溝通效果。

55 善用留白的絕佳例子。應該不用我多說了吧？

● 試試看 Try It──建置網格資料庫

網格是要花時間創造的。老是使用二欄或三欄網格，很容易落入俗套。請試著花點時間建立自己專屬的網格資料庫。

1. 從紙筆開始。盡可能畫出任何你想得到的網格。從一欄的書稿式網格開始，慢慢發展到多欄的欄位式網格。

2. 訣竅：有系統地發展。比方說，發想三欄網格時可以試試：
 · 三個等寬欄
 · 二寬一窄
 · 一寬二窄
 · 一窄一寬一窄
 · 持續下去。重覆這個程序直到至少畫出六欄。

3. 開始為欄位式網格加上行，以形成單元。至此階段，你應該已畫出至少 50 組網格。也可加入一些非傳統性網格。

4. 將網格數位化。用你慣用的排版軟體來製作網格模板，製成你常用的尺寸大小。舉例來說，如果你需要製作許多標準尺寸的年報，把模板頁面的尺寸設為 8.5"x11"。別忘了製作跨頁。模板的方向可能會左右改變。

5. 將網格存到名為「網格樣板」的資料夾中。記得每個檔案的檔名都要明確描述出該網格的特性，方便你輕鬆查找。

6. 在新設計案的發想階段可看看你繪製的網格草圖。用電腦工作時，也可使用這些模板。

● 「絕不輕言放棄，學生更該如此。振作起來，開始冒險──創造、享受、看漫畫、微笑。」── Nick Howland

Make Things the Same-or Different

規則 8 讓物件一樣—或不一樣

良好的溝通效果,來自於版面與設計元素的完美配置。如何編排設計元素、對觀者產生最大影響,即是優化溝通的關鍵。學會串連起設計中每個元素的關係,有助於掌握觀者會對你的設計產生何種反應。

設計的統一

有目的地安排設計元素,達到部分與整體的一致性,是設計看起來不會亂成一團的關鍵。設計的一致性和統一性、所有元素間的視覺關係,都支撐著設計概念。消費者想知道包裝裡有什麼;一張海報只宣傳一場活動。當觀者翻頁或瀏覽網頁不同區域時,應有看同一本書或同一個網頁的感覺。完形律(Gestalt Principle)具有的特性,如鄰近性、相似性、連續性、封閉性、主體—背景的概念,都是透過統一性來創造出更好設計的方式。

完形心理學著重於認知行為,中心概念為「整體不等於個體的總和」。所有元素還沒放在正確位置時,設計就不算完整。即使頁面上的網頁標頭、網站導覽處、標誌、標題、圖片、文字和連絡資訊都已排好,仍不算一個已完成的網站。統一性指的是讓所有元素融入整體的一部分。版面配置的一致性和視覺關係能強化統一性和資訊傳達效果。

56 重疊的物件和群組化的文字,具有強烈的鄰近性。

鄰近性(proximity) 指的是兩種(以上)元素緊鄰或交疊在一起。擁有密切鄰近性的元素形成一種關係,彼此越靠近,關係就越強。資訊內容超過一組以上時,鄰近性是很好用的工具。運用鄰近性將相關元素組合在一起,可使設計有組織且溝通無礙。

● 「務必精通視覺設計的形式與理論。如此在面對接踵而來的設計問題時,你就知道該從哪方面著手,也才能真正挑戰或『打破』規則。」—— **Hans Schellhas**

57 圖案形狀相似的物件與一致的文字位置，使這系列包裝具有相似性。

相似性（similarity）是指兩個（以上）的物件具有相同的視覺特色，形成關係。相似性主要是根據與元素形式不同的其他特色而來，透過顏色、尺寸、形狀、主題和編排來達成。譬如說，一個有紫色標題和紫色圖像的設計，具有以相似性為基礎的統一性，而不需要鄰近性來形成關係；由色彩擔任統一者的角色。一本雜誌的開門頁標題字體一樣，也能創造統一性（和一致性）；如果字體的顏色、字級，及擺放位置也一樣的話，那相似性就更強了。

連續性（continuity）的特色是一旦目光落在某物件，就會持續往特定方向看下去，直到看到另一個物件為止。連續性是很強大的工具，能引導閱讀的視線。指示性箭頭即為最佳範例。無論箭頭指向何處，目光都會跟隨箭頭而去。可創造連續性的元素還包括：緊密相鄰的系列圖片、導引到頁面下方的一排紅點，甚或是眼神凝望某處的人物肖像。試想此特性能為你帶來的種種設計樂趣。

58 緞帶彷彿在跟你玩似地一圈繞過一圈，引導觀者看到 Q 版莎士比亞。

59 此書封讓觀者自行拼湊出該建築師的面孔。

60 正／負剪影挑戰了觀者的眼睛，由他們來判定何者為主體，何者為背景。

封閉性（closure）則要求大腦進行填空。此原則提供了足夠資訊，讓觀者自動「腦補」空白的部分。如果元素的辨識度高或具指標性，封閉效果最佳。如果元素過於複雜，觀者將難以辨識出元素其餘的部分。想讓獨立元素達到正確平衡頗為棘手。展露太多的話，就不需要封閉性了。舉例來說，《綠野仙蹤》海報一定要同時出現桃樂絲、錫人、膽小獅和稻草人嗎？還是只要放一張紅鞋女孩的腳部特寫，觀者就能了解呢？找出平衡，意味著「減化」。將設計的多餘元素逐一移除，直到訊息消失為止。然後再慢慢地一個個加回來，直到達到溝通與想像之間的合適平衡。

完形律中的主體－背景（figure-ground），指的是一個元素與其周遭的關係。此原則能使設計具有深度。從兩個元素重疊的那一刻起，主體－背景關係就開始了。試驗主體與背景的關係，可以發展出有意思的視覺效果，並持續讓觀者猜測何者為主體，何者為背景。荷蘭平面藝術大師艾雪（M. C. Escher）是箇中好手。然而不一定非得和艾雪的作品一樣複雜才能造成影響。FedEx 的標誌就是一個好例子。FedEx 讀起來是一個單字，但 E 和 x 中間形成一個白色的箭頭。一切取決於你觀看標誌的方式，可以是字母是背景，箭頭是主體，反之也行。

61 「這些海報彷彿透著寒意，但真正的問題不是那些已逝的人，而是被遺留在世上的人。逝者家屬包括上百萬名挨餓的老弱婦孺，完全沒有收入來源。當地政府雖已採取措施防範更多自殺事件發生，但效果不彰且為時已晚。而該國其他地區人民不是對此問題所知不多，就是毫不在乎。這場宣導活動從辦展覽開始。12 幅過世農民的畫像以燒過的乾稻草製成，公開展示拍賣。造成農民自殺的成因此轉變為可幫助遺族的一線希望。這些乾草畫像的照片被製成廣告與海報，目的在於吸引人們前往於孟買舉辦的這場畫展。」— Taproot India

62 這系列海報用字型開了和性有關的玩笑。想達到最佳效果,字型與圖像缺一不可。

視覺－口語協動(visual-verbal synergy)重述了完形律的重要概念——「整體大於個體的總和」,不過專以文字和影像來表述。標題或圖像單獨存在的效果或許不錯,但與兩者並置相比,只有一個顯然失色許多。視覺－口語協動在廣告中最受矚目。而印度孟買的 Taproot India 廣告公司為《印度時報》做的一系列廣告,便是絕佳範例。12 名過世農民的肖像由真正的稻草製成,肖像上印著「再吊死我一次。」廣告商製作這些畫像,希冀大眾關注近 30 萬名因歉收、乾旱及債務而自殺的農民。這次廣告並提供原稿進行拍賣,以期進一步幫助遺族。沒有視覺,這個標題就沒有意義;沒有標題,

63 各物件經過精心排列,維持整體版面平衡。

視覺效果也無法如此強大。視覺－口語協動為設計帶來巧思,不是引人發笑的幽默,而是發人深省的睿智——即觀者看著設計時恍然大悟的那一刻。視覺－口語協動很容易測試:先在忽略文字的情況下看這個廣告,接著再只看文字,不看圖像。在只有其一的情況下,這廣告還行得通嗎?如果不行的話,就符合視覺－口語協動。

平衡:對稱與不對稱

人類會受**對稱平衡(symmetrical balance)**所吸引,即中軸線上下、左右兩邊的視覺重量相等,營造出秩序感和整齊感。我們的身體是對稱的,左側呼應右側。雖然自然界的對稱現象很普遍,但從未出現兩側完全一模一樣的例子。設計亦然。設計時需以中軸線為主向外發展,無論中軸為水平、垂直或傾斜都一樣。因此兩側無須完全相同,但其中一個元素的視覺重量應與另一個元素相等。比方說,一邊是大型圖像,其視覺重量若與另一邊的粗體標題相等,就達到了對稱平衡。

所謂的**不對稱平衡**（asymmerical balance），也就是中軸兩側的視覺重量不均等，但感覺較活潑、激進，也較有表情。不對稱平衡必須經過縝密計畫，才能既維持兩側平衡，又能不著痕跡地融入內容。此外，也能透過視覺元素的配置，以嚴重偏離平衡來刻意製造緊張感。例如將標題、圖像和主文全都集中在頁面左側，右側則保持空白，讓左側的重量感達到最大。不對稱平衡最適合用來製造戲劇性的視覺效果。

其他平衡

對稱與不對稱是最常見的平衡形式。想與眾不同的話，也有其他形式可供選擇。**放射平衡**（radial balance）即是設計元素以一點為中心放射排列，而非一條水平或垂直軸線。如果這個點位居中心，就是對稱的；若偏離中心，那就是不對稱。放射平衡散見於許多設計，最常見的是依據太陽光這類的元素來發想的版面配置。放射形設計可以是呈螺旋狀從中心向外擴展，或是同心圓式的。

隨機平衡（random balance）大致上對稱或不對稱都有，但外觀上更為隨性。這種平衡形式並非根據任何軸線或中心點，比較像是整體的全面性平衡。打個比方，就像室內空間配置一樣，當房間內裝滿是各種重量、大小的家具，房客四處走動，坐在不同的家具上，與不同的東西互動，但房內仍有個焦點。觀者可安居其間，感到放鬆並四處看看。儘管設計從未有意地呈現出對稱或不對稱，仍舊需要維持層次。

64 字型與圖像的搭配與組合，達成隨機平衡的效果。

65 字體的處理為 CD 內頁創造了節奏感。

讓設計動起來

　　流動感（movement）是鄰近性、相似性、連續性、封閉性以及主體－背景交織運用的結果，這些性質皆可影響視線的移動方向。視線會受連續性影響，從小型元素移動到較大的元素；或因鄰近性，從一個資訊群組移到另一個。流動感透過組織配置，及閱讀順序與方向，連結起每個頁面。

　　重複（repetition）則透過有組織的複製設計元素，用完形律創造出連續性，加強設計的一致性。重複的規模可大可小，小則在一個頁面區塊重複出現幾個元素，大則在數個頁面不斷重複某些項目。但請注意，若是重複過多項目，只會令人生厭。

66 尺寸的極端對比，反映出音樂節演出樂團的類型多元。

　　節奏（rhythm）創造出功能與資訊在頁面之間的視覺流（visual flow）。想像你最愛的歌若是在頁面上移動，會是什麼樣的形狀。音調的高低起伏製造出一再重複的節奏。而設計元素可以複製這個效果，像是在頁面的某個區塊放置尺寸不同的圖案（字型、圖像、形狀、質地），然後在其他區塊依樣畫葫蘆，就能創造出節奏感。圖案重複越多，頁面節奏就越強。篇幅較長的出版品可利用網格來創造節奏；每一頁的同樣位置上放置相同的設計元素。

對比

　　對比（contrast）可加強效果與創造趣味，透過不同尺寸、顏色、質地、字型、對齊等設計元素來達成。在沒有足夠對比的情況下，設計會顯得單調乏味。差異越大，對比越大。大圖小標或小圖大標，就是運用尺寸對比來做出視覺趣味。互補的字型組合、色輪上相對的兩色、兩種不同的紙質等，也都是創造對比的好方法。差異必須明顯，但要是過大的話，觀者的目光就會在太多元素中來回穿梭，卻找不到視覺焦點。

Leave Your Ego at the Door

規則 9 把自我擺一邊

身為設計師，我們將全副心力都投注於作品當中。每個設計都是我們的寶貝，源於我們埋藏於大腦深處的創意，以愛與靈感灌溉成形。我們小心呵護字型，用圖片說故事，將設計形塑到盡善盡美。於是當創意總監、客戶或其他設計師對你的設計有意見時，不只是對美學的否定，也是對我們個人的攻擊。他們怎麼可以不愛這個設計？我們被打槍時心裡肯定都有這個 OS。我們這麼努力設計出來的作品，不是就該得到讚美嗎？當然不是。作品的誕生，並非為了我們個人的榮譽，而是為了符合客戶的需求。記住，客戶是聘用你來為他們創作作品的。一名優秀設計師的標籤就是不留下任何標籤。設計是無名、未署名的。就算某人能看出某作品是由某知名設計師所做的，那個某人通常也是設計師，而非一般大眾。在設計中，沒有自我存在的空間。

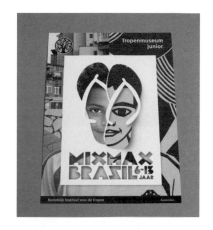

67「MixMax Brasil 是特洛潘青少年博物館（Tropenmusuem Junior） 為 6-13 歲兒童舉辦的展覽。這場動手做展覽的重點在於巴西東北部伯南布可（Pernambuco）地區的多元文化。這張廣告文宣結合了照片及不同素材，如科德爾手冊（Cordel booklet，木雕）、壁畫和一件足球衫。在這份複合影像上方擺了一張白紙，上頭是刀模切成的人字拖（巴西國鞋）和一段文字。這張照片讓人感到疏離：我看到的是上頭印有人臉的人字拖，還是看著人字拖刀模紙張下方的圖案呢？這就是此展覽的訴求：你看到的只是表象，混合多元才是重點！」─ Autobahn

「客戶永遠是對的」並非絕對真理

設計師對客戶總是又愛又恨。我們愛他們提供的報酬（像是金錢），也樂於解決他們所提出的設計問題。但另一方面，我們也憎恨他們以種種方式毀掉我們的作品，像是堅持標誌必須大得離譜、提供祕書隨手畫在餐巾紙上的塗鴉做為草圖，或是要求標題使用 Papyrus 字體。不論如何，我們都必須學習如何和客戶共事。

客戶都熱愛自己的事業，希望生意興隆。客戶了解自家產業所有的細節、優缺點、能力範圍及歷史沿革。客戶值得我們的尊敬，因為他們是最了解自家產品及服務的人。所有跟客戶生意有關的事，都該聽他們的。畢竟，我們是被聘來用設計對客戶的目標觀眾傳達訊息的。但這並不表示我們不能貢獻自己的想法。設計師應積極研究客戶的產品，調查競爭對手，找出更多與客戶所提供服務有關的資訊，並檢視客戶可能提供的任何材料。盡可能地多多了解客戶的生意，因為當設計師越是浸淫其中，作品收到的回應就會越有建設性。

68〈樂觀統計學〉（Optimistactic）是第二屆「自己的設計自己來」年度設計活動的主題。系列海報風格獨具，邀請了與設計相關的小型社群團體、企業及學術單位來分享他們的故事、點子和靈感。

不要忘記你所貢獻的設計經驗。你了解各種字型的內涵意義、色彩關聯以及版面配置的層次。就像設計師該學習與客戶生意相關的事，教育客戶也是必要之務。在設計過程中說服客戶，為你所做出的每個設計決定，各提出一個理由。請把握這個機會，因為你提出的解決方案，客戶可能壓根沒想到。但要記住，一旦偏離了客戶一開始的指示，就必須提出有力的論證。只為設計而做的設計，若是缺乏設計概念，就什麼都不是了。當你樂意與客戶並肩作戰，客戶就會更願意聆聽你的想法。他們可能還是會要求 Papyrus 字體，但至少你已盡全力做出優質設計了。

難纏的客戶

直接與客戶合作是自我調適的過程。有些客戶是很好的合作夥伴，能變成一輩子的朋友；有些則是磨人精。與客戶合作沒有祕訣，但切記要隨時隨地保持專業。別太擔心，等到逐漸累積從每位客戶身上學到的經驗後，你就會更有自信。

我合作過的某間公司合夥人是兄弟檔，常在會議中爭吵。那時我就會假裝看筆記，耐心等他們吵完後再繼續討論。我不會讓不專業的兄弟鬩牆有損我的專業形象。幸運地是，他們從未把我牽扯進去或完全失控。但就算真的發生了，我也自有因應方法。

難纏的客戶……總歸就是難纏二字。工作生涯中難免會遇到這種人。我有個案子因為必須替客戶的產品繪製插圖，所以找了一名口碑極佳的插畫家。那名插畫家也不負我的期待。我將插畫交給客戶時還一直讚嘆插畫家的巧奪天工。但客戶實際上只看了插畫 1.7 秒，就說他很討厭這幅作品。我嚇了一大跳。當時我大可把這番評語當成是對我身為藝術總監的人身攻擊，但我沒有。我冷靜地開始問問題，詢問客戶對整體色彩的想法，他說那對原本的產品來說是一大亮點。我也問了他對於細節安排有何想法；他回答看起來很棒，甚至稱讚插畫精準到位。

我又問了幾個問題，得到的都是正面回應，實在無從釐清客戶討厭插畫的原因。一籌莫展之下，我勉強問了最後一個問題，與從產品延伸出來的小元素有關。沒想到客戶回答這元素的顏色和形狀都不對。檢討完那個微小細節後，後續會議都很順利。我因此學到了客戶關係重要的一課：你必須願意討論各種問題。有時一句難堪、充滿憎恨的評語，只是出於對傑出設計中的一小部分感到厭惡而已。

客戶沒有最糟，只有更糟。他會讓你氣到想一頭撞牆。你超怕接到他的電話。他會在讓

你可能早就擁有自己的風格卻不自知。以下是找出個人風格的方法。

1. 拿出你一年、三年、五年甚至更多年前的作品。選出你覺得最棒的作品，攤開檢視。
2. 仔細檢查你的作品。你看到了哪些相似性？找出你自己而非客戶提出的元素。你習慣使用特定顏色或字體嗎？你比較喜歡清晰的線條，還是混亂的版面？你傾向於選用特定種類的照片或偏愛哪種插圖品質嗎？哪些因素使這些設計成為你的設計？這就是你的風格。
3. 透過強調你個人美學的作品來發展你的風格。製作一張音樂節海報，或設計一個你符合你個人興趣的網站。拓展並進一步發展你的風格，打造獨一無二、專屬於你的風格。
4. 不知道該接哪種案子，或是需要如何發展風格的建議嗎？報名參加課程或工作坊。網路上也有許多遠距線上課程可供參考。

你做了 37 個版本後，最後決定用第一個版本。他會威脅你照他的偏好來設計，儘管你明知那有問題。他會擺出高高在上的姿態，卻一點也不專業。你也一定會經歷必須中止合作的時候。別怕，儘管中止吧。知道為什麼嗎？因為有一個爛客戶，就有 30 個好客戶。學會在必要的時候說「不」，才能成為更快樂的設計師。

69 史考提‧雷夫史奈德（Scotty Reifsnyder）以復古摩登風格聞名。

個人風格的角色

　　雖然設計中沒有「自我」存在的空間，但一定有空間容納個人風格。有許多傑出設計師都因個人風格而聞名。想要動人的復古手寫字體？請找路易斯‧菲力（Louise Fili）。希望演奏會海報的風格大膽一點？打電話給「國家元首」（The Heads of State）吧。想為戲劇演出海報尋找類比風格的巧妙設計？請洽魯芭‧路可瓦（Luba Lukova）。要為可能成為暢銷書的小說尋找夠格的書封設計？快去拜託奇普‧基德（Chip Kidd）。以個人風格豎立專業口碑的設計師還有：史蒂芬‧塞格麥斯特（Stefan Sagmeister）、大衛‧卡森（David Carson）、寶拉‧雪兒（Paula Scher）、西摩‧切瓦斯特（Seymour Chwast）、亞倫‧卓別林（Aaron Draplin）、阿敏‧維特（Armin Vit）、潔西卡‧希許（Jessica Hische）……我還能繼續列下去。你也能名列其中，但是必須先經歷過無數客戶的淬鍊。上述人士在成為設計大師之前，就是靠一個個案子來逐漸磨出高超技巧。

你的個人風格可以是設計的一部分，但是（這個「但是」非常重要）必須符合客戶需求。如果客戶是因你的個人風格而找上你，那麼將個人風格融入設計當然沒問題。如果不符客戶需求，或故意惹人厭，也要強將個人風格加進設計，是絕對過不了關的。人生的機會還有很多，何苦執著這一次。以上述設計大師為例，他們也有許多作品的風格，是與個人風格南轅北轍的。如果你的個人風格對客戶來說不適用，就不要用。記住，客戶是選**你**來為**他們**創作作品的。無論你是否延續個人風格，他們都有信心你能拿出最佳的設計方案。

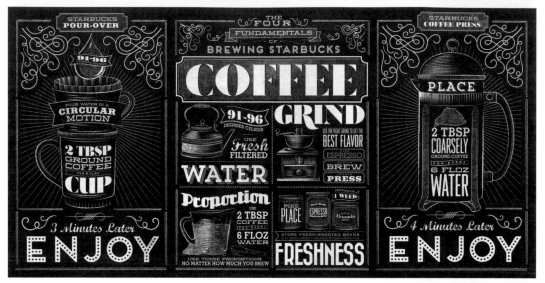

70 這系列星巴克壁畫企圖讓客戶及他們手中那杯咖啡，發展出更私人且值得記憶的關係。這些壁畫以美學傳達星巴克的品牌價值；圖像中選用了 50 年代風格字體，引發了對於客戶服務、品質及自傲等「小型企業價值」的集體懷舊感。

● 「做讓你開心的工作。如果做了會不開心，幹嘛做呢？」
—— **Jake Burke**

擁有風格

想發展個人風格，研究、練習及直覺都是不可或缺的。一切都從戳破你的設計幻想開始。

請看看設計史，了解設計世界的大小事。從裝飾藝術（Art Deco）、新藝術、包浩斯、俄羅斯構成主義、表現主義、迷幻藝術、Web 2.0[5]等運動中尋找靈感。請壓抑想從時下最新流行趨勢發展風格的衝動。設計與時尚一樣，新舊不斷交替循環。現在很流行的風格，過一兩年就不行了。因此，請發展獨一無二、專屬於你的風格。

設計需要不斷練習。做得越多，技巧越純熟。請回顧比較你五年前與五年後的作品，一定會發現自己有所進步。從不同的設計案與要求之中，你將能習得越來越多新技巧，發現自己的優缺點，進而發展出個人專屬的設計美學。

5. Web 2.0 是指網路內容服務化的趨勢，強調「分享互動」與「使用者體驗」，並透過互動式技術，提供深度的使用者體驗及服務。

71 印尼泗水的都會知識動力學（Urban Knowledge Dynamics）是一個豐富動能平台，目的在於蒐集、組織並傳播都會經驗與知識。視覺形象、圖標和字體互相搭配，極具有機感，不僅接受度高，也能輕鬆轉譯到許多其他媒介上。

齊心協力

　　視覺概念是風格與客戶需求的結合。請將它視為設計戰略。在具體執行之前先決定好概念，便可大大簡化整個過程。視覺概念可以是抽象的、如實的、象徵的、經典的、玩笑的、混亂的或刻板的。它必須與客戶目標、字型、影像、版面配置、網格、層次、溝通、可讀性及設計風格搭配得宜。另外也需要符合一致性，但不要把一致與無聊搞混了。只要整體設計有凝聚力，就有許多變化的空間。比方說，一份多頁文件的所有頁面，不該像攣生兄弟一模一樣，否則很快就會令人乏味，但也不能讓每個頁面一表三千里，互不相干。一致與驚喜之間的平衡，是吸引觀眾注意力的要件。

Break A Rule or Two

規則 10 打破一、兩個規則

人在職涯路上難免會質疑自己是否學得夠多、夠不夠努力，面對客戶是否使命必達。你為每個案子做足功課、腦力激盪，打了無數次草稿，適時調整概念，逐字字間微調而做出完美字型，視覺層次分明，進而達到溝通傳達的目的。設計看起來很棒，滿足了客戶所有需求。但你的內心深處仍覺得不夠。你還想探索更多創意，跳脫一切限制，創造出更大、更好、更讚的作品——你想點燃體內的創意安那其細胞，激發驚人創意能量。

身為創意人，有上述感受再自然不過了。但不幸的是，這些並不適合對客戶訴說。在你體內的創意安那其爆發之前，先考慮客戶對創意的接受度與

72 Calexico's 希望能把墨西哥美食打入丹麥斯德哥爾摩的家庭中。手繪字型的靈感來自墨西哥街頭小攤的標示，粉色及金銅色系則增添了奢華感。加了冰塊、冒著水珠的瑪格莉特和桑格利亞調酒，暗示著 Calexico's 是街頭美食及奢華的結合。

容忍度有多大吧。你的客戶很實際又直接、給的創意空間很有限，或是心態開放、創意容忍度很高？以 1-10 為客戶評分，10 分代表創意容忍度最高，1 分則是絕不容忍。如果你的客戶得了 2 分以上，你就有機會去打破規則，挑戰客戶（和你自己）的設計底限。對有些人來說，用 Sans Serif 取代 Serif 字體就很不得了了；而有些人則會設計出螢光綠紋理背景，選用半模糊字型，且文字中間還有隻紫色獨角獸穿過，最後印製在不鏽鋼上面。總之，你必須不斷實驗，直到找出客戶的創意容忍極限。

測試界限何在

不要憑空預測你的客戶。透過問問題來探詢他們的創意容忍度，或許能藉機得知客戶對自家生意真正的看法。探究客戶喜歡和討厭何種設計元素。討厭的東西還更能反映客戶的真心——也讓你知道別踩哪些地雷。如果你已有想法，請盡早和客戶談論，藉以探知他們的反應。一旦你掌握了客戶的創意容忍度，就能在設計初期提出在容忍範圍內的各種創意。請在了解客戶需求、想法，及不觸怒客戶的前提之下，提出挑戰客戶容忍極限的設計。下面是設計選項的四種分級：

say hello
to good
pizza

pronto'za

The Texican
pizza

Popeye Pesto
pizza

Crabcake
pizza

Chicken Toscana
pizza

Meat-Zilla
pizza

Great Scott
pizza

Monkey Mango
pizza

Schrooms Gone Wild
pizza

Malibu Chicken
pizza

73 pronto 跳脫義大利舊世界的傳統慣例，將自家特製比薩具象化，打造出煥然一新的標誌。對許多美國人來說，pronto 即為快速之意，因此 pronto 乾脆設計出一塊奔跑的比薩，並衍生出多種版本來代表該餐廳的每一種特色比薩。

1. **安全**：此程度的設計概念，踏實安穩地處於客戶的舒適圈內。最終決定這款的話，相信客戶會很滿意。

2. **中等安全**：在迎合客戶品味的情況下，稍稍挑戰創意極限。透過色彩、字型、網格或版面配置，擴大客戶的創意容忍範圍。客戶面對這類選項時可能不太舒服，但對創作想法應會持開放態度。

3. **中等實驗性**：這等級的設計概念會開始踏出客戶的舒適圈。設計師會探索不同的標記影像處理方式、素材、實驗性字型或非傳統式網格；進而跳脫框架，向客戶展示「冒點險的」設計有何潛力，但永遠都會牢記客戶的目標。讓客戶清楚你的設計思維；冒險採用稍微不同的設計時，也應先消除客戶的恐懼。想讓某些客戶接受這些選項必須磨合很久。為你的設計提出有力辯護，有助於讓客戶清楚該設計的實用性。

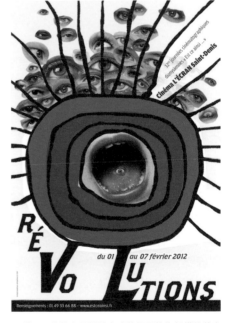

74 這張以傳統水墨拼貼完成的電影節海報描繪革命吃掉自己的下一代。

4. **變身創意安那其**：到了這個程度就該義無反顧，盡力消弭所有界線。當然，你還是得提出說明佐證你的創作概念，畢竟客戶是出資的一方。但只要成功說服客戶，就能儘管放手去做了！

我打破了哪些規則？

在打破任何規則之前，你都必須先問自己為什麼。為什麼一頁要用到 13 種字體？為什麼要設計水平滾動的網頁？為什麼飛行紫色獨角獸會適合這個客戶？如果答案是「因為看起來很酷」，就立刻收手吧！回到本書 Part 1，重讀所有的規則。因為這代表你還沒準備好

要進入「打破規則」的階段。反之，如果你相信打破某項規則能強化設計、如果你的決定背後有完整的論證，**而且**客戶又能接受打破規則的話，那就代表你準備好了。

我看起來很酷。

你打破了哪一條規則？請不要一次打破所有規則，以免造成難以收拾的局面。要記住，你的自我、你能做出多酷的作品，都跟設計本身無關；與設計息息相關的是客戶的需求。首先，從發展遵循設計規則的概念開始，就算只是草稿也行。這樣的概念草稿能幫助你界定設計所需的層次、內容和基本元素。仔細思考你為案子所做的功課，判別何者最有道理。如果客戶的標誌很棒，但顏色與競爭對手相似，就改用別種顏色。如果某業界幾乎一面倒使用公司藍（corporate blue），你或許能試試萊姆綠或橙橘色。如果客戶習慣用保守的三欄網格，就選用單元式網格，並將文字疊在傾斜的圖片上。如果網頁的最佳螢幕解析度設定為標準的 1024×768 像素，考慮設計一個 9000×768 像素的接續頁面，讓觀者水平捲動，揭示其餘的資訊。

規則就是規則，或只是指導方針？

有鑑於我們不會因為打破網格框架，或用了太多字體就被打斷腿，設計規則似乎比較像指導方針。每個優秀設計的背後都應有強大的知識基礎。你擁有的設計知識越多，所做出的設計決定就會越有見地。每個人都會用電腦做出海報。但這樣就稱得上是設計師嗎？還是只是會打字、貼上圖片並按下列印的人呢？設計師應了解下列這些事：現代字體與粗平襯線字體間的差別、不同色彩會讓人產生何種反應、有系統的網格為何有助於設計、哪種字型能吸引目標觀眾、合適的層次為何能控制觀者的視線等。讀過設計史的設計師就會知道某點子已經有人做過了，但也清楚自己有機會把那點子變成全新的原創作品。設計規則是設計師的工具箱。而決定遵守規則或是打破規則，哪種設計會對客戶比較好，則全都操之在你。

75 你沒看錯，這是水泥製成的名片。

設計師需要道德規範

　　道德規範是控制個人行為的倫理規則，而最常被談論的設計道德當屬**著作權**。著作權是一個人作品的法律權利，無論表演、電影、錄音或設計原始材料，創作者本人保有販售和發表的權利。簡言之，你所創作的就是屬於你的東西。但如果你是為設計公司工作的話，就另當別論；因為你的作品屬設計公司所有。只要是用公司電腦創作的東西，在法律上來說都屬於公司。而有時著作權會歸屬於客戶。為了消除爭議，設計合約必須明訂著作權的歸屬。

　　設計師的道德責任包括尊重客戶。在商業行為中，你必須專業誠實。除非另有特別規定，否則你與客戶之間的任何溝通都應保密。客戶的策略、未來計畫、產品設計等相關資訊，都不得外洩。這表示你不能跟配偶、伴侶、父母或好友談論手上的機密工作，因為有可能傳到競爭對手耳裡，一發不可收拾。

76 刺繡＋木頭字型＋海報＝好設計

不可抄襲

　　不要抄襲別人的作品。抄襲是沒有藉口、絕對不容允許的行為。設計師的職責是為客戶創作出獨一無二的作品。若是做出與其他公司（尤其是同一產業）相仿的設計作品時，不論在道德或財務上，下場都會很慘。竊取他人創意並當成自己的作品，完全是犯罪行為。2008 年，設計師薛帕德・費爾瑞（Shepard Fairey）就為此付出慘痛代價，當時他為歐巴馬設計了一幅名為「希望」的競選海報。這幅海報在大選期間極為出名，也為費爾瑞帶來可觀利益。直到美聯社攝影師曼尼・賈西亞（Mannie Garcia）聲稱海報上的圖像取自他為歐巴馬所拍的一張照片。費爾瑞起初否認指控，但最後承認自己盜用了賈西亞的照片。法院判決費爾瑞侵犯著作權，除了必須賠償賈西亞，他還被判處緩刑兩年、300 小時社區服務及 2 萬 5 千美元罰金。

流行趨勢與創意

　　我熱愛流行趨勢（trends），但根據定義可知流行趨勢的時效很短。當設計作品充斥當今流行元素，結果可能會兩極化。流行趨勢的週期不外乎出現、消失，隔幾年又復出。有間公司發表了所謂的「創新」設計，就有一堆人搶搭那波設計浪頭。人類都喜歡改變，總在尋找更新、更好、更快也更酷的東西。追隨潮流的設計便是滿足這股渴望的一種方式，卻

不一定明智可取。若一個設計原本的存在就是稍縱即逝的,如廣告,那麼抓緊潮流就完全可以接受;而該設計極有可能會隨著趨勢一起消失。然而,大多數客戶都希望產品或服務持久耐用。因此比起追求流行潮流,永續性更為重要。以可口可樂的標誌為例,從 1900 年代初期至今都沒有大幅更動過,雖說中間經過多次微調,但終究是同一個標誌,無怪乎被譽為經典設計之一。好設計就是能經得起時間的考驗。

創意安那其主義者公約

我會聆聽客戶的目標。

我會為這個專案做足研究。

我會不受限制地激盪出許多點子。

我會同時研究「安全」及「創意安那其」的概念。

我從不指望靠電腦來想出絕妙點子。

我會發揮實驗精神,運用線條、形狀、質地、字型、色彩、形式、網格、完形律、平衡來設計。

我絕不會只為讓設計看起來酷炫,就打破規則。

我不會讓「自我」妨礙我找出可能的最佳解決方案。

我不會停止問問題。

我不做任何預設。

我會嘗試每一種可能。

簽名:_____

日期:_____

Images
圖片版權

創意設計有法無天

有本事設計，有能力說服，更有創意造反，打破規則不設限

作　　　者　丹妮絲・波斯勒（Denise Bosler）
譯　　　者　謝雯仔
執 行 長　陳蕙慧
總 編 輯　曹　慧
責　　　編　林昀彤
封面設計　三人制創
內頁設計　Liaoweigraphic
行銷企畫　童敏瑋
社　　　長　郭重興
發行人兼　曾大福
出版總監
編輯出版　奇光出版
　　　　　　E-mail: lumieres@bookrep.com.tw
　　　　　　部落格：http://lumieresino.pixnet.net/blog
　　　　　　粉絲團：https://www.facebook.com/lumierespublishing
發　　　行　遠足文化事業股份有限公司
　　　　　　http://www.bookrep.com.tw
　　　　　　23141 新北市新店區民權路 108-4 號 8 樓
　　　　　　電話：(02) 22181417
　　　　　　客服專線：0800-221029　傳真：(02) 86671065
　　　　　　郵撥帳號：19504465　戶名：遠足文化事業股份有限公司
法律顧問　華洋法律事務所　蘇文生律師
印　　　製　成陽印刷股份有限公司
二版一刷　2019 年 1 月
定　　　價　480 元

CREATIVE ANARCHY
© 2015 BY Denise Bosler, F+W Media, Inc. (10151 Carver Road, Suite #200, Blue Ash, Cincinnati,
Ohio 45242, USA)
Complex Characters Chinese edition copyright © 2016, 2019 Lumières Publishing,
a division of Walkers Cultural Enterprises, Ltd.
All rights reserved.

國家圖書館出版品預行編目 (CIP) 資料

創意設計有法無天：有本事設計，有能力說服，更有創意造
反，打破規則不設限 / 丹妮絲 . 波斯勒 (Denise Bosler) 著；謝
雯仔譯 . -- 二版 . -- 新北市：奇光出版：遠足文化發行 , 2019.01
　　面；　　公分 . -- (#desingnin')
譯自：Creative anarchy : how to break the rules of graphic design
for creative success
ISBN 978-986-97264-1-2(平裝)
1. 平面設計 2. 商業美術

964　　　　　　　　　　　　　　　107021970

線上讀者回函

AND ILLUSTRATOR
網站: cargocollective.com/kellybryant
客戶: Auburn University Department of
Philosophy

22　作品: Romeo & Juliet
設計公司: Luba Lukova Studio
設計師: Luba Lukova
網站: clayandgold.com
客戶: Ahmanson Theatre
© Luba Lukova

23　Poster advertising the ballet 'Romeo
and Juliet', 1955 (colour litho)
Russian School, (20th century) /
Private Collection / DaTo Images /
Bridgeman Images

24　作品: The Cripple of Inishmaan
設計公司: Red Shoes Studio
創意指導: Wade Lough
設計師: Wade Lough
客戶: James Madison University
Department of Theatre and Dance

25　作品: Your Guide to the Delicious Tastes
of Pennsylvania Apples
客戶: PPO&S
設計師: Tracy Kretz
© 2014 PPO&S; © 2014 Pennsylvania
Apple Marketing Program

26　作品: Appel Farm Rebrand
學校: Moore College of Art & Design
教授: Rosemary Murphy
設計師: Samantha Emonds
網站: samanthaemonds.com

27　作品: Mates of State
客戶: The Casbah - Durham, NC
設計師: Jeremy Friend
網站: jeremyfriend.com

第4章:
出版品設計

28　作品: Alabama Workshop[s]
設計師: Robert Finkel
(Auburn University)
網站: robertfinkel.com
客戶: Alabama Workshop[s] /
Sheri Schumacher

29　作品: Breathless Homicidal
Slime Mutants
設計公司: Steven Brower Design
設計師: Steven Brower
網站: stevenbrowerdesign.com
客戶: Universe/Rizzoli

30　作品: Viropharma 2012 Annual Report
設計公司: 20nine
藝術指導: Kevin Hammond
設計師: Erin Doyle
網站: www.20nine.com
客戶: Viropharma, Inc.
© 2014 20nine Design Studios, LLC

31　作品: Kutztown University
Communication Design
Recruiting Brochure
藝術指導: Karen Kresge
設計師: Alexa Flinn, Peter Hershey,
Griffin Macaulay
客戶: Kutztown University
Communication Design Department

第5章:
促銷與邀請函

32　作品: Clairvoyant
設計師: Kelli Anderson
網站: kellianderson.com
客戶: 20x200
Kelli Anderson © 2014

33　作品: Wake Forest University Verger
Capital Management
設計公司: Wake Forest
Communications
創意指導: Hayes Henderson
設計師: Kris Hendershott
攝影師: Heather Evans Smith
WRITER: Bart Rippin
客戶: Wake Forest University/ Verger
Wake Forest University © 2014

34　作品: Bridges Holiday Card
設計公司: Taropop Studio
設計師: Kong Wee Pang
網站: kongweepang.com
客戶: Bridges, USA
Bridges Holiday Card © 2014

35　作品: Save The Date
設計師: Josh Miller
網站: joshloveskelly.com
Joshua Miller © 2014

36　作品: Wedding Invitation –
Jeleni and Mariu
設計公司: Endak & Liubi
藝術指導: Katarina Endak,
Dolores Liubi
設計師: Katarina Endak, Dolores Liubi
客戶: Jelena Lazi

37　作品: Doll Myers Wedding Invitation
and Program
設計公司: Doll Myers Creative LLC
藝術指導: Summer Doll-Myers
設計師: Summer Doll-Myers &
Cory Myers
Doll-Myers © 2014

第6章:
包裝

38　作品: Lawyers House Wine
設計公司: Brandient
創意指導: Cristian 'Kit' Paul
設計師: Cristian Petre, Ciprian Badalan
製作公司: Peggy Production
網站: brandient.com
客戶: Tuca, Zbarcea & Associates

39　作品: Solaris
設計公司: Brandient
創意指導: Cristian 'Kit' Paul
設計師: Cristian 'Kit' Paul, Ciprian
Badalan, Cristian Petre
網站: brandient.com
客戶: Radix Plant

40　作品: Mrs Tinks Dinners - food
packaging
設計公司: Kary Fisher Ltd
設計師: Kary Fisher
網站: karyfisher.com
客戶: Tinks Food

41　作品: Split Milk
學校: University of Alabama
at Birmingham
教授: Doug Barrett
設計師: Alyssa Mitchell
網站: amforshort.com
客戶: "Earth Fare"

第7章:
互動式設計

42　作品: Wordless - Universal Wrap
設計公司: FMD
藝術指導: Fabio Milito
設計師: Fabio Milito, Francesca
Guidotti
網站: fabiomilito.com
Fabio Milito / Francesca Guidotti ©
2010

43　作品: Hard Eight Trading Website
設計公司: UpShift Creative Group
藝術指導: Richard Shanks, Nicholas
Staal
設計師: Richard Shanks
網站: upshiftcreative.com
客戶: Hard Eight Trading

44　作品: AEQAI Web Site Splash Page
設計公司: Schellhas Design
設計師: Hans Schellhas
網站: schellhasdesign.com
客戶: AEQAI

45　作品: Semi Finished House
設計公司: butawarna
設計師: Andriew Budiman
攝影師: Erlin Goentoro
(chimp chomp)
網站: butawarna.in
客戶: Mad Cahyo Architect

46　作品: Eternal Bliss
學校: Kutztown Unversity
教授: Vicki Meloney
設計師: Nicholas Stover
網站: nicholasstover.com
Nicholas Stover © 2014

Images

圖片版權

+5 上一門課（線上或實體課程），學習一項你一直想學卻還沒學的技能。

+5 將你的設計圖書館再擴充 10%。

+5 寫張感謝函給一名導師、教授或影響你人生的人。

+10 進行志願服務。

+10 擔任某個人的導師。

+10 花一個下午的時間和一個你愛的人共處，稍微告訴他們你正在做的事。同時，也請他們和你談談他們的生活。

社交挑戰

+1 開設一個社群媒體網站，用來張貼這個練習的結果。

+1 為你最愛的設計師寫一篇部落格文章。

+1 為你欣賞的一項設計寫一篇部落格文章。

+5 以智性的方式評論三則關於設計主題的貼文。.

+5 在亞馬遜購書網站或其他書籍零售平台上，為你喜愛的一本設計相關書籍寫評論。

+5 為一個同事或客戶，寫一篇好評並貼到社群媒體上。

+5 訪問你自己為何喜歡設計，並把答案發表出來。

+5 製作一則影片貼文。

+10 透過貼文或影片，宣導某件事。

+10 公布你曾犯過的一個錯誤，以及你是如何解決的。

設計挑戰

+1 設法創作一個可在網路上爆紅的東西。

+1 為一本關於你人生的暢銷小說設計書封。

+5 製作一個自介網站（或是更新你現有的）。

+5 完美做好一個標題的字間微調。

+5 依照你生活中的一個主題來製作資訊圖表。

+5 依照一個設計主題，設計出一件好看的 T 恤。

+5 送一件設計去參加比賽。

+5 發想一個厲害應用程式的概念（真的完成後可加 20 分）。

+10 學習網版印刷或活版印刷。

+30 為你自己設計一個每日設計專案，在挑戰期間持續進行。比方說，每天設計一封信、一隻怪獸、一個機器人、一張唱片封面、一張明信片等。

設計挑戰

+50 完成本書中的每一個練習，把結果 po 上網（搜尋關鍵字：creativeanarchy）。

計分說明

‧**223 分**：你是終極設計師。你的生活、呼吸、吃飯和睡眠都脫不了設計。設計就是你的生命。你超強！

‧**109-173 分**：你的生活有長足的進步，正往傑出設計師邁進。繼續保持！

‧**49-108 分**：你是不錯的人和設計師。你可能不像其他人一樣硬派，但你已努力嘗試，也做得很好了。

‧**11-48 分**：努力增進你的技巧。你有很大的潛能。

‧**0-10 分**：考慮轉行。

- 拿個箱子把桌上所有東西都裝進去。
- 印出一張讓你開心的圖片，並貼在你的電腦螢幕旁。

時間緊迫的話

- 轉動你的工作桌，朝向另一個方向。
- 把工作桌周圍的東西都換新。如果你有小孩，請他們為你做一些新的裝飾。
- 換掉所有辦公室用品。買個螢光萊姆綠的訂書機、有圖案的檔案夾或一支好寫的新筆。把舊的辦公室用品捐出去。
- 可以的話，把辦公室漆成新顏色。
- 用酷炫的貼紙來裝飾印表機。
- 發揮阿宅精神。擺出珍藏的限量公仔、玩具等（也允許你自己把玩它們）。
- 換盞新燈、在身邊放個糖果盤（裡頭不要放太多糖果，你可不想只顧吃糖而忘了找資料）、擺一盆植栽、拿出最愛的馬克杯，把辦公桌布置得更有家的感覺。
- 帶張小地毯來遮住典型的辦公室地板。
- 在辦公桌上方懸掛當代動態藝術。
- 調整音樂播放清單，讓辦公室洋溢新的曲調。最好不要戴耳機。
- 請一名同事和你交換工作桌。優點：兩個人都得到了新的創意環境。

⚡ 創意練習

● 個人尋寶遊戲 PERSONAL SCAVENGER HUNT

這個練習的目的是要提出挑戰，擴大你的設計視野，把舒適圈推到極限，進而尋找出潛藏心中的那個更棒的設計師。

 做做看

每完成一項挑戰就能贏得分數。每項挑戰可贏得的分數列在挑戰條目旁。我強烈建議你與同是設計圈的朋友，或是你的團隊一起進行，不過想自己一個人完成也沒問題。無論是以哪種方式進行，都將你的挑戰張貼在公開版面上。貼出來讓大家看是很嚇人沒錯，但也是一種解放。讓全世界看看你是誰。

為你的個人尋寶遊戲設定時間限制　一週、一個月或三個月都行。實際一點的同時，也要自我挑戰。

你準備好了嗎？

個人挑戰

+1 讀一本關於有影響力的人或設計的書。

+1 發名片給 10 個新認識的人。

+1 拍一張很酷的大頭照，用於下方提到的社交媒體挑戰。

+5 參加本地設計組織舉辦的活動。

 做做看

拿出一個你正在設計或剛完成的互動式設計（網站、APP 皆可）。如果沒有的話，替你覺得最爛的網站重新設計一個。

1. 播放你最愛的音樂清單。讓思緒隨著歌曲流淌。在腦中將樂聲轉化為視覺元素；想想迪士尼動畫片《幻想曲》（*Fantasia*）。每一拍鼓聲、每一段吉他節奏或人聲，「看起來」會是如何呢？選擇的歌曲都要能反映你想呈現的設計樣貌。
2. 選擇一首歌，從它開始。以音樂節奏來規劃基礎原型內容。思考觀眾會如何取得資訊。舉例來說，野獸男孩（Beastie Boys）的 *Sabotage* 需要有視覺重量的強力頁面；而柴可夫斯基的《1812 序曲》則適合以單頁呈現，佐以垂直視差滾動、精美版面與縝密組織架構。
3. 用節拍當做網格的基礎。舉例來說，不規則的節拍投射到不規則的網格，各欄有不同的寬度及面積。
4. 選擇字型和圖片。考慮要隱含何種內涵意義。為和聲及旋律選擇相配的字型組合。充滿顆粒感的黑白圖片讓人聯想到沉重有力的聲音；水彩則能聯想到柔和的聲音。
5. 加上字型及圖像元素來區分文字。直接引用格言來反映歌曲中的聽覺驚喜。使用圖像元素將歌曲中複雜精細的特質視覺化。
6. 持續調整設計，直到視覺與音樂的搭配天衣無縫。挑戰：為播放清單中的每首歌，製作一個不同的設計選項。

⚡ **創意練習**

● **換個環境 SWITCHEROO**

　　創意撞牆期無法避免，而且幾乎都發生在最糟糕的時機，像是截稿期限迫在眉睫，或是處理格外需要創新想法的設計之時。創意撞牆時，你的大腦會一片空白，什麼東西都沒有，空空如也。

　　這時請拿起離你最近的設計雜誌，找出任何能激發你靈感的東西。或是上網逛逛，尋找靈感。也能乾脆休息一下，讓你的大腦重新啟動。改變環境可能帶來驚喜。起身走到戶外深呼吸吧。然而，最終你還是要回歸到原本的專案。何不改變一下工作環境呢？嶄新的環境絕對能鼓舞並激發創意思考。

 做做看

工具
·抹布　　·體力　　·錢

時間緊迫的話

· 請某個人跟你交換座位。
· 把椅子拉到工作桌的另一頭。
· 坐到另一個房間裡。

如果你選的道具會走路或說話，就要設計許多嘴部及身體部位。創作物件的每一個週期。此外也寫出搭配的文字。可以手寫、印出在電腦上打好的文字，或是用任何手工藝材料來製作。

3. 擺設好背景及相機。保持一致的光源。這會花上一段時間。

4. 擺設好道具，開始拍照。拍完第一張照片後，稍微移動道具，再拍另一張照片，依此類推。每次不要讓物件移動超過一吋。持續進行到資訊圖表完成。要有耐心。根據資訊圖表的長度，可能需要數百張照片不等。

5. 把照片輸入到逐格動畫軟體。照著軟體指示，把一張張照片轉換成一支逐格動畫。

6. 將影片輸出為任何支援網路播放的格式後，開始上傳網路吧！

水滴魚（blobfish）是瀕臨絕種的動物。我為這些迷人生物與威脅牠們生存的拖網漁船，拍了一支資訊圖表逐格動畫影片。道具包括以彩色勞作紙製成的「角色」、馬克筆和玩具網。

⚡ 創意安那其練習

● 跟著節拍開始 START WITH THE BEAT

規則：網站設計應簡單好用
創意安那其：讓音樂來支配設計
結果：創造出輕快流暢的數位設計

　　音樂是我們生活中舉足輕重的一環。我認識的大多數設計師都有口袋音樂播放清單，耳機就像是從他們耳朵上長出來一樣。然而，除非設計師進行的是音樂會等音樂活動的海報設計，音樂曲調本身幾乎不會在設計中起任何作用。而現在該來改變這種情形了。

　　音樂是一種非視覺的設計。事實上，未經設計的音樂就像噪音，而未經設計的網頁就像稍微美化過的文字檔。無論是古典樂、饒舌歌、搖滾樂、電子音樂或鄉村音樂，音樂都是多層次的元素組合，彼此之間必須和諧搭配，就像字型、圖片和版面配置搭配得宜，便是一個好設計。聽覺上的驚喜，有時還滿類似在版面上配置一句引用格言或在網頁上安排彈出式視窗。何不把你最愛音樂的特性帶進設計當中呢？這是兩個不同世界的最佳結合。

Exercises

自主練習

⚡ 創意安那其練習

● 停下來！STOP IT!

規則：資訊圖表必須一目了然
創意安那其：娛樂觀眾
結果：一個以動作為基礎、手工完成的圖表合併在數位環境中，絕對能夠引人注目並廣為流行

　　資訊圖表現在很流行。從網路、年報、報紙文章，乃至有機食品包裝的標示，處處都看得到資訊圖表。會這麼受歡迎是有道理的。人們「理解」圖表的速度比文字快。如果要你選擇閱讀一段描繪政府辦公室內部運作的文字，或是看一張表現相同內容的圖片，大多數人都會選擇後者。已有實驗指出，比起單看文字，圖文組合更能讓人記住欲傳達的資訊。這也證明了為何要以性感誘人的圖表設計來表現數據資料。另一個好處是，創作過程很有意思。不過也有缺點，資訊圖表所包含的大量數據，常讓觀者無法吸收。就算以充滿新意的排版來呈現，人們還是很快就會忘記大半資訊。

　　把資訊劃分為各個部分，以幫助觀者分段吸收。將圖表變成動畫放在網站上。資訊都一樣，但改成「會動的」就能令人耳目一新。所以何不多多利用動畫檔呢？使用逐格動畫資訊圖表來傳達你的資訊，打破資訊圖表及數位環境的傳統思維。完美結合老派動畫及新世紀科技，達成最棒的創意安那其。

 做做看

工具

・資訊圖表資訊　　・資訊圖表製作材料　　・良好採光或大窗戶旁的位置　　・擺放創作作品的桌子
・一致的背景　　・相機　　・空白的相機記憶卡　　・三角架　　・逐格動畫軟體（有很多免費軟體供你選擇）

拿一份你正在處理或剛完成的資訊圖表。如果沒有的話，以一隻不常見的動物為主題做一份。

1. 蒐集所需工具與資訊。以分鏡表形式來草擬資訊圖表。標出所有資訊呈現的方式與時間。這個步驟千萬不要草草帶過，因為這是製作逐格動畫的指南。畫出能使點子更完善的角色、文字、圖表和場景。仔細考慮要如何從一組資訊轉換到下一組資訊。

2. 親手製作資訊圖表「角色」道具。使用你自己喜歡並符合客戶調性的用品，如樂高、娃娃、黏土、剪紙、羊毛氈、冰棒棍、十元商店買到的恐龍公仔等。事先備妥所有需要的東西。

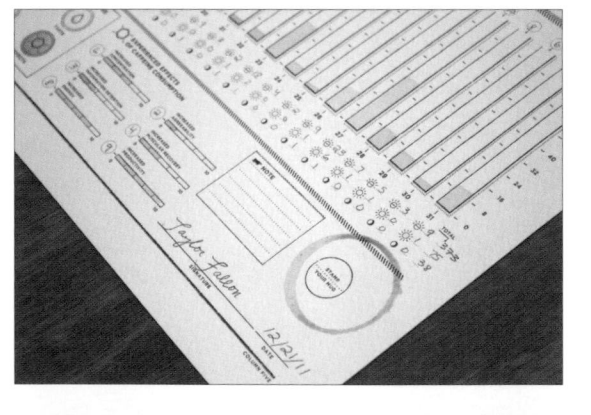

我們相信咖啡因
創意安那其：以咖啡因為基礎的互動

　　這張即時互動海報幫助觀者將咖啡因攝取量化為圖表。觀者選好含咖啡因飲料後，可在海報上記錄咖啡因含量，也能加上插畫。個人化經驗讓這張海報成為一份值得收藏的紀念品。

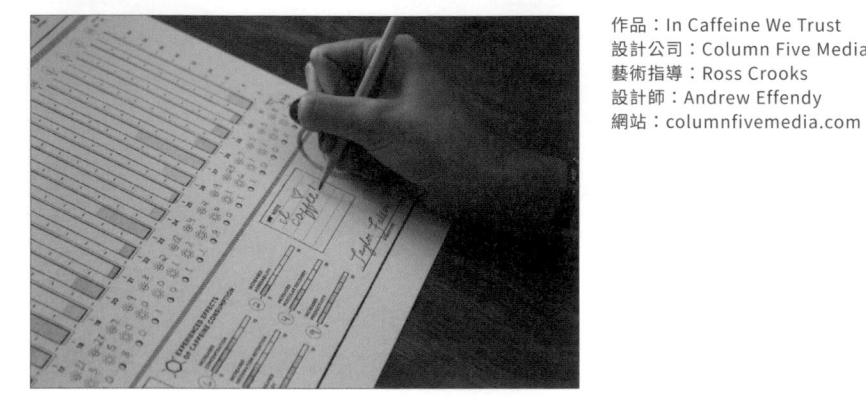

作品：In Caffeine We Trust
設計公司：Column Five Media
藝術指導：Ross Crooks
設計師：Andrew Effendy
網站：columnfivemedia.com

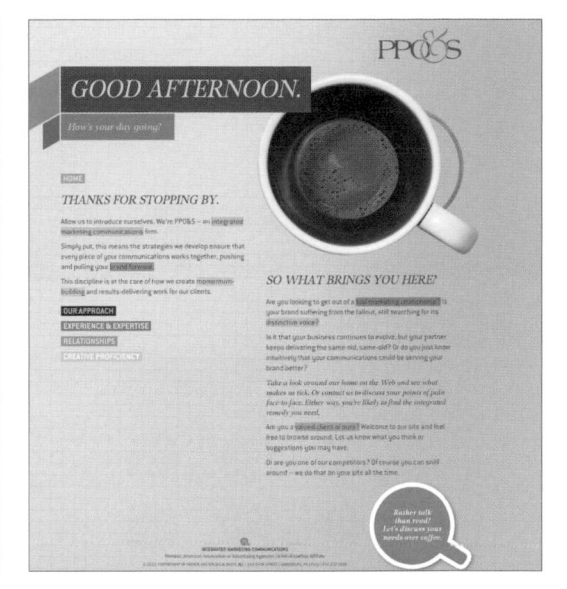

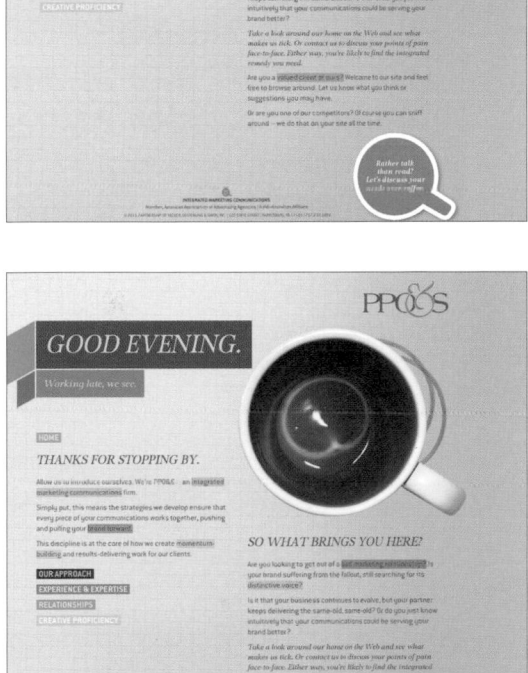

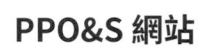

PPO&S 網站
創意安那其：**時間反應**

「設計概念是以一份向目標客戶發出的邀請函為中心，請他們來了解 PPO&S，並與公司總裁喝杯咖啡，討論組織有何特殊需求。最頂端的訪客招呼語，每天不同時段都會更換。主圖的咖啡量或咖啡漬多寡更加強了整體概念。充滿活力的色調凸顯出要強調的重點，用滑鼠點一下色框，就會被導引到不同分頁，呈現更多關於這間整合行銷溝通公司的資訊。」── JOE KNEZIC

作品：PPO&S Website
設計公司：PPO&S
創意指導 / 文案：Joe Knezic
設計師：Tracy Kretz
網站：pposinc.com

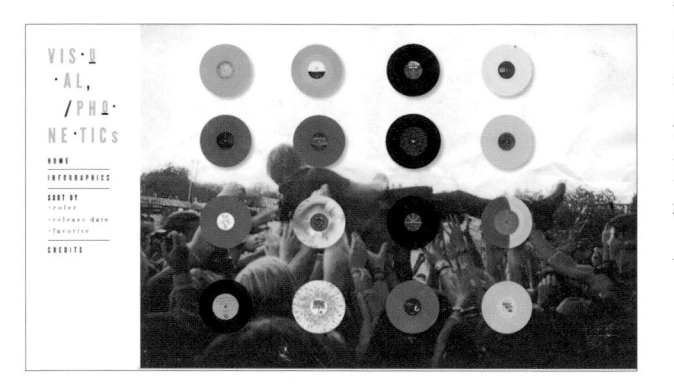

Visual Phonetics 網頁
創意安那其：有組織的混亂

「Visual Phonetics 所關注的無非是探索音樂的視覺與可觸知面向，並提供參考。你可以在頁面上任意滾動滑鼠，創造出視覺互動、探索祕密的細節，並展現出音樂人社群關係緊密背後的趣聞。拼貼式的界面，將手寫美術字、圖片和藝術品組合在一起，此構想來自於人們與藝術家的互動。這個非傳統網頁設計會讓使用者措手不及，卻也帶來了一絲驚喜、真誠與認同感。」
── WENDY VONG

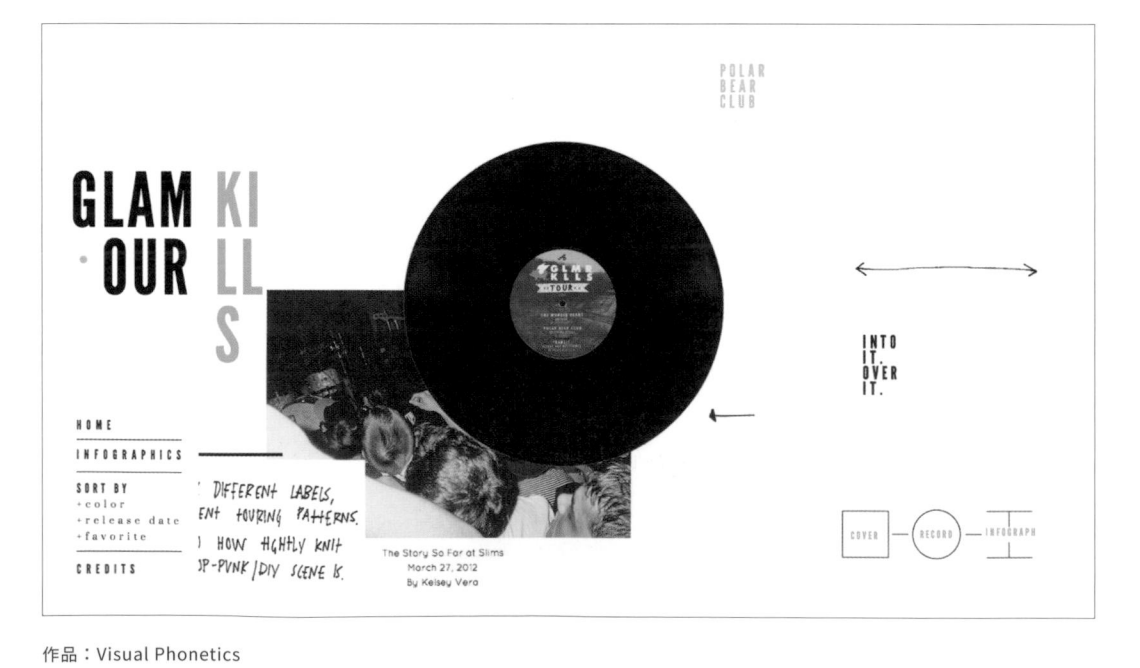

作品：Visual Phonetics
學校：Kansas City Art Institute
指導教授：Marty Maxwell Lane
設計師：Wendy Vong
網站：wendyvong.com
客戶：Marty Maxwell Lane

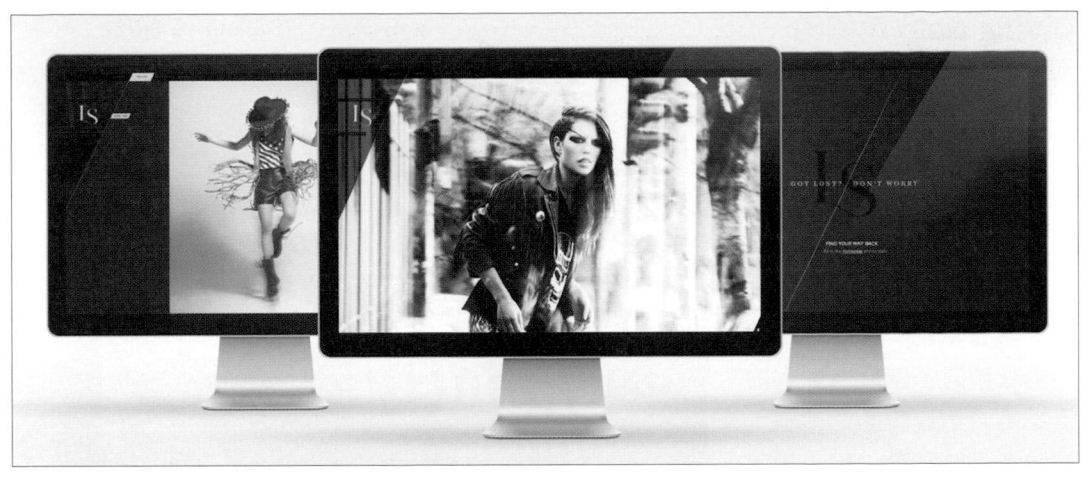

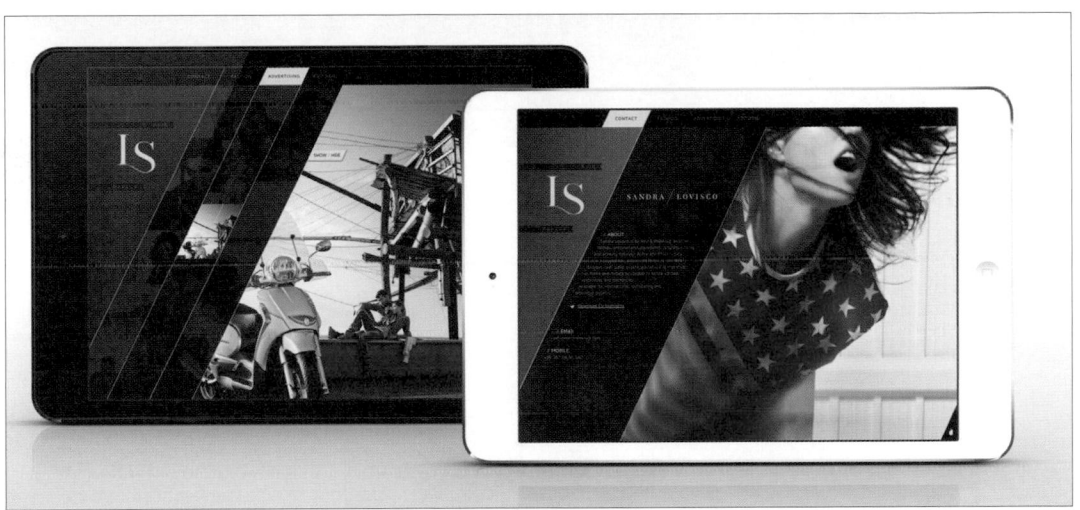

髮妝造型師珊卓・路維斯可

創意安那其：運動罕見的網格

「整體設計概念來自於時尚、品味和卓越的價值。襯線字體、黑白金三色、斜線的使用，表達了珊卓・路維斯可透過髮妝服務展現的十足女人味與精湛技術。視覺識別系統中，每項溝通工具都用了斜線版面配置。一般認為此手法既創新又簡單，細緻而引人注目，並保持了整個設計專案的一致性及高辨識度。」── MATTEO MODICA

作品：Sandra Lovisco, Hair And Makeup Artist
設計公司：Sublimio - Unique Design Formula
設計師：Matteo Modica
網站：sublimio.com
客戶：Sandra Lovisco

Giving Gala 邀請函

創意安那其：運動

「這份邀請函是為了德州達拉斯不動產協會（Real Estate Council）每年舉辦的募款活動所設計的。這場 Gala 晚會是以牛仔節為主題的瘋狂派對。執行上最大的重點是一個會轉動的滾輪，如同摩天輪轉動一般，揭示出這場活動的特定資訊；並另闢一個窗口，秀出有趣的牛仔俗語或牛仔會說的俏皮話。再結合了西部及市集風格的字型和插圖，為設計帶來了生命力。」—— THE MATCHBOX STUDIO

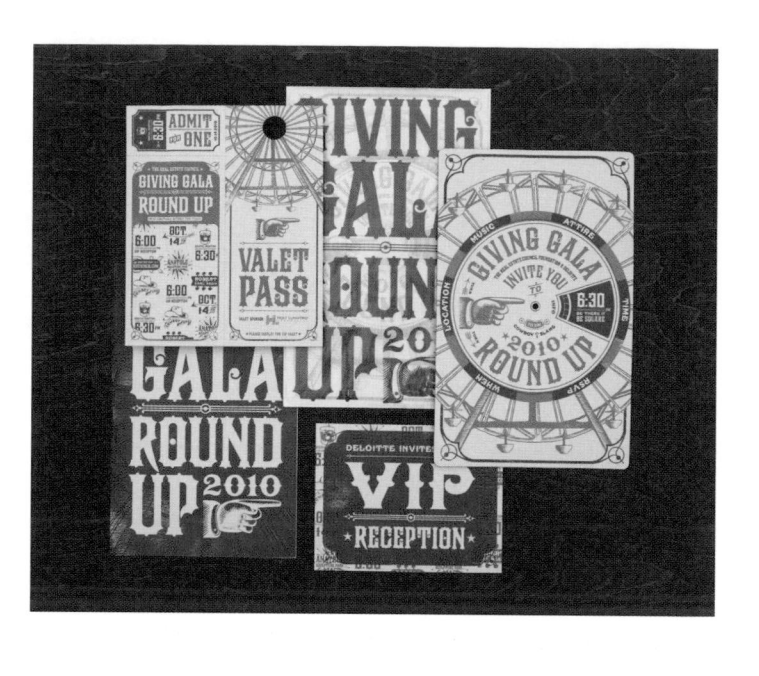

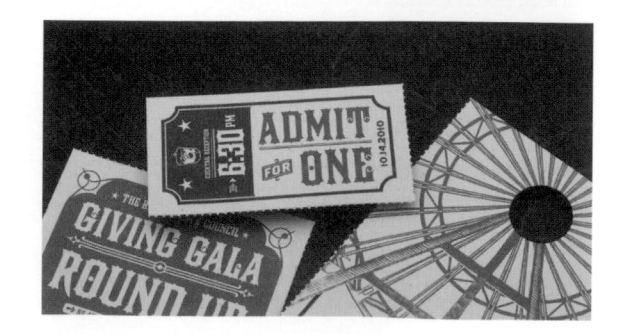

作品：Giving Gala Invitation
設計公司：The Matchbox Studio
藝術指導：Liz Burnett, Jeff Breazeale
設計師：Zach Hale
網站：matchboxstudio.com
客戶：The Real Estate Council

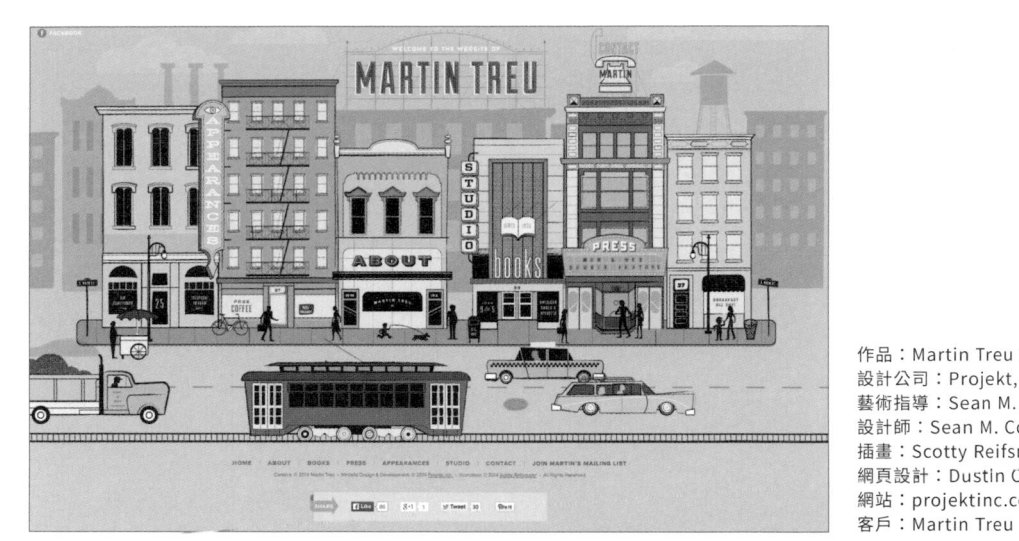

作品：Martin Treu Website
設計公司：Projekt, Inc.
藝術指導：Sean M. Costik
設計師：Sean M. Costik
插畫：Scotty Reifsnyder
網頁設計：Dustin Caruso
網站：projektinc.com
客戶：Martin Treu

馬汀‧楚奧網站

創意安那其：**實驗性的網站導覽**

「網站的概念很簡單：設計並畫出忙碌的街景，其中每棟大樓的招牌都是能連結到馬汀網站的導覽按鈕。每一棟大樓和招牌也都是對應頁面的標頭圖像。這些建築細節和美術字風格參考了馬汀不久前出版的著作《標示、街道和店面》（*Signs, Streets and Storefronts*）。

創造這幅街景圖案的挑戰在於既要有趣活潑，又不能太熙來攘往。我們發現必須減少插畫中的許多元素，招牌與主建築才會突出。這點很重要，因為它們具有擔任主要導覽按鈕的雙重功能。此外，我們也為招牌製作了 GIF 動畫，增加觀者看到它們的機率，並為整幅插畫增添視覺趣味。」──SEAN COSTIK

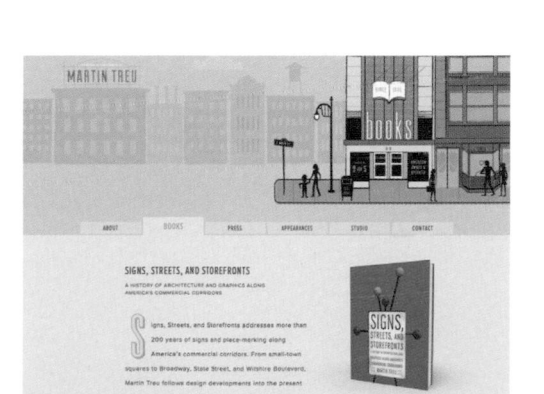

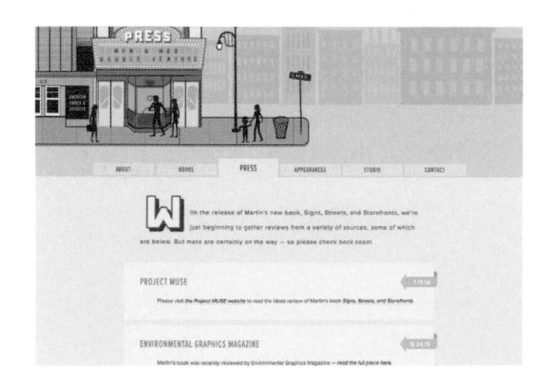

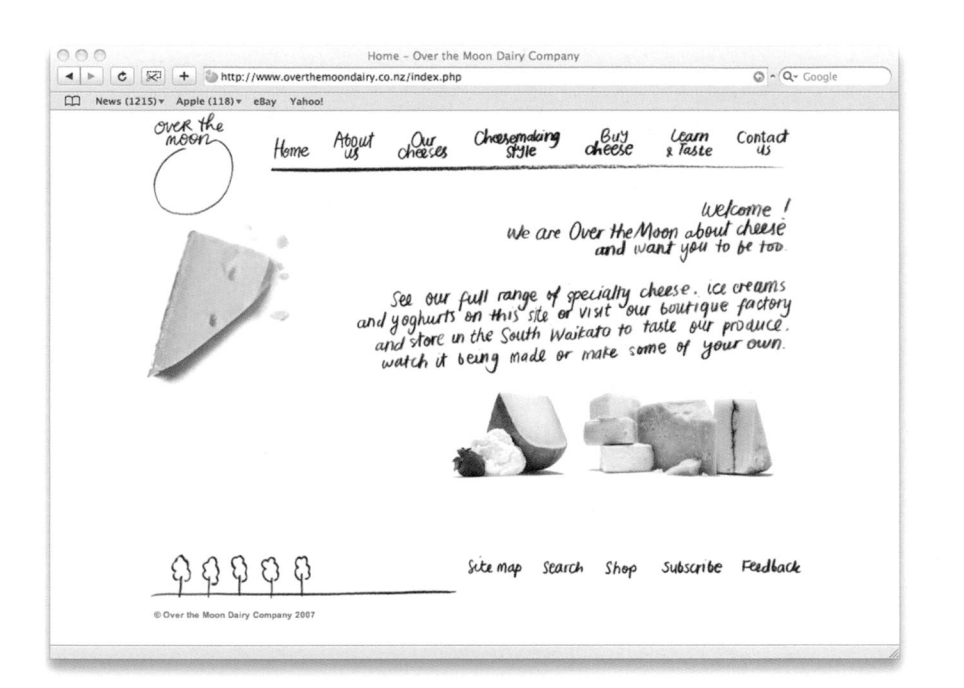

作品：Over the Moon Website
設計公司：The Creative Method
藝術指導：Tony Ibbotson
設計師：Tony Ibbotson
網站：thecreativemethod.com
客戶：Over the Moon Cheese

Over the Moon 網站

創意安那其：**手寫元素**

「鉛筆手寫設計徹底反映出這間高檔紐西蘭起士公司的文化、技術，以及極具當代感的優勢。設計風格跳脫出同業競爭者歷史悠久的傳統呈現方式。紙本信箋背面有手寫的『嘿！滴答！滴答！』鵝媽媽童謠，立即給人溫暖的感覺，也強化了起士製造過程的母性本質。我們盡可能以圖片來強調純手工製作，網站設計也比照辦理。」── THE CREATIVE METHOD

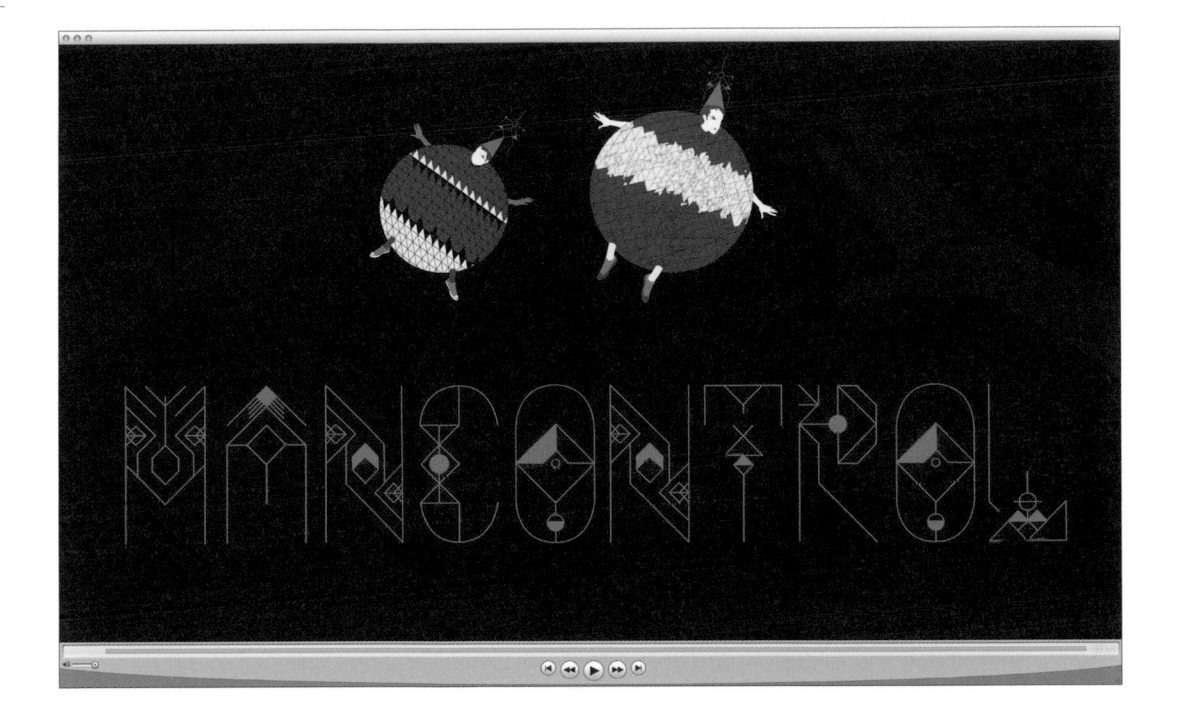

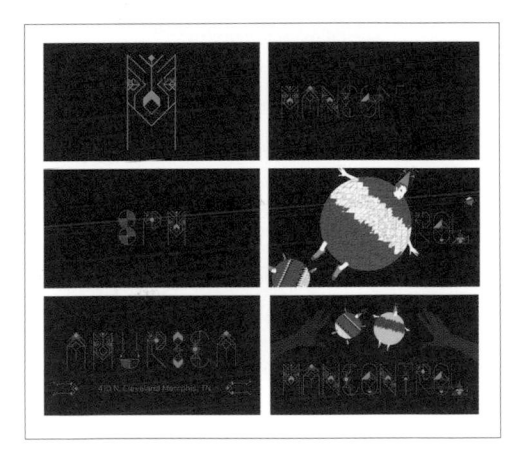

>mancontrol< 海報及動畫

創意安那其：音樂作為靈感

「>mancontrol< 是很獨特的樂團，結合了即興創作、群眾參與及光控樂器等元素，必須親眼看到才能體會他們的表演有多奇妙。這張海報嘗試再現其表演及樂音的獨特性。樂團所製造出來的抽象樂音，成為他們在耶誕節期間表演的靈感。主要元素是兩個與耶誕節裝飾相似的元素。當兩者相撞時，會製造出奇特的聲波。就連字型也散發出抽象的電子能量。」——KONG WEE PANG

作品：>mancontrol< Poster and Animation
設計公司：ancher>malmo
設計師：Kong Wee Pang
網站：kongweepang.com
客戶：>mancontrol< band

Adult Swim 成人動畫頻道聖地牙哥動漫展手冊

創意安那其：互動、意想不到的形式

「佩戴偏振光 3D 眼鏡來看 Adult Swim 的攤位和手冊時，可以產生不同的互動。把鏡片裝到手冊封面的插畫人物臉上，就變成眼鏡，是種有趣的組合方式。所有字型都是手繪而成，一方面是配合插畫風格，一方面則是要引人注目。動漫展是非常炫麗又花俏的活動，有許多大企業參加。大型好萊塢工作室都會斥資數百萬美元設計促銷活動與文宣。透過手繪字型及插畫，我們覺得這份手冊更為真實與貼近人性。」──JOSEPH VEAZEY

作品：Adult Swim Comic Con Brochure
設計公司：Adult Swim
藝術指導：Jacob Escobedo, Brandon Lively
設計師：Joseph Veazey
網站：josephveazey.com
客戶：Adult Swim

Finca de la Rica

互動：讓產品說話

「包裝重點在於一種能讓使用者所產生的反饋及情感連結，有種趣味的樂趣讓消費者其樣在其樣有其與字樣。」 ——DORIAN

作品：Finca de la Rica
設計公司：Dorian
藝術指導：Gabriel Morales
設計師：Gabriel Morales
網站：www.estudiodorian.com
客戶：Finca de la Rica

The Distillery Media 網站

創意安那其：**長且精簡**

「總而言之，此網站採用了簡單的下拉式垂直視差滾動。雖說使用了很先進的科技，但就找到所需資訊來說非常簡便而快速。Distillery Media 的客戶通常都是大公司的藝術指導和設計師。因此，網站的視覺語言必須先進又具『藝術感』。一定要夠酷，能讓恃才傲物的設計師（譬如我本人）看著它說：『酷耶！打給設計這網站的人吧。』」—— CALIBER CREATIVE

作品：The Distillery Media Website
設計公司：Caliber Creative/Dallas Texas
藝術指導：Brandon Murphy, Bret Sano
設計師：Brandon Murphy, Bret Sano
網站：www.calibercreative.com
客戶：Distillery Media

互動式設計 Interactive

應。平面印刷頁面、數位擴增實境技術，一加一大於二。（整體大於各部分的總和——這句話很耳熟吧？）無論是薄如紙的晶片，還是未來更先進的科技，印刷及數位設計的未來明顯可見——攜手共進，並肩前行。

Gallery

觀摩作品

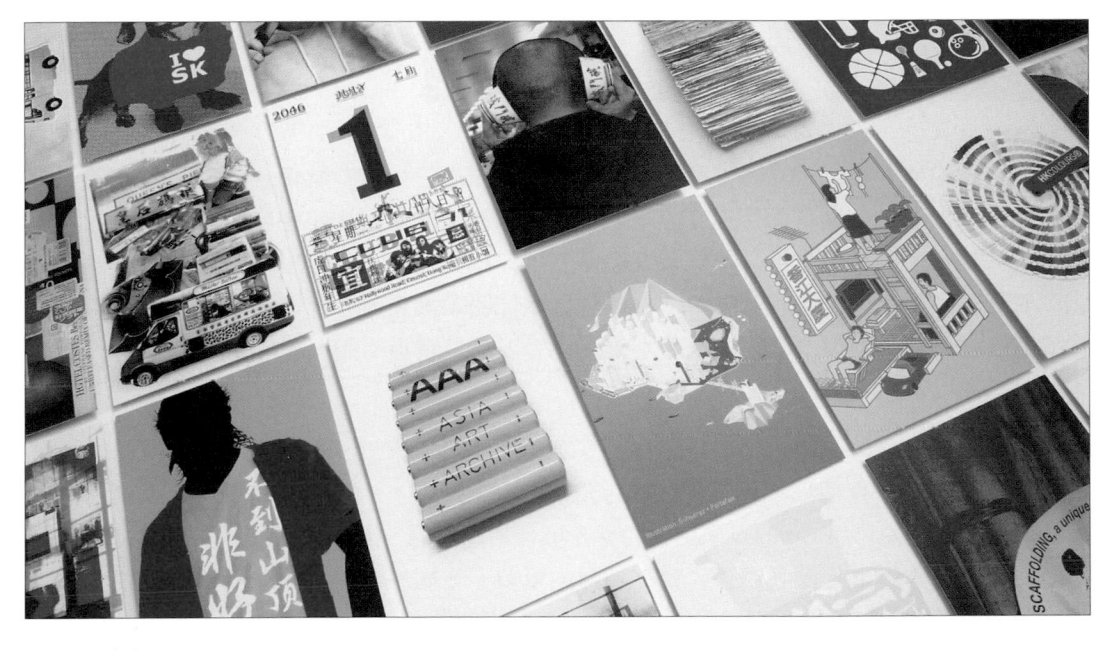

50 × 50

創意安那其：意想不到的素材、熱敏變色油墨

「50×50 是充滿實驗性的導覽指南，收集了香港文化的 50 種不同景觀。這個專案共有 50 名作家發表了他們對於這 50 張景觀圖片的看法，做成撲克牌的形式。標誌的靈感來自於香港人小時候常玩的 15.20 遊戲。

我們並以熱敏油墨印製，因為這份導覽指南是一趟香港探索之旅。當人們觸碰包裝時，顏色會淡去，浮現摘自卡片內文的文字。」—— C PLUS C WROKSHOP

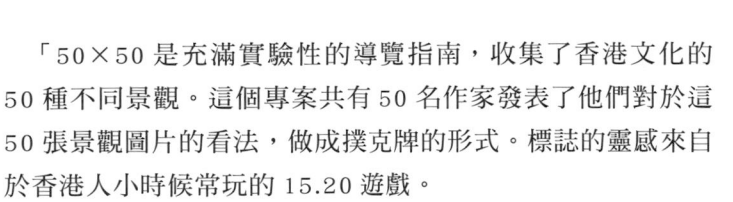

作品：50×50
設計公司：c plus c workshop
藝術指導：Kim Hung Choi, Ka Hang Cheung
設計師：Kim Hung Choi, Ka Hang Cheung
網站：www.cplusc-workshop.com
客戶：Hong Kong Ambassadors

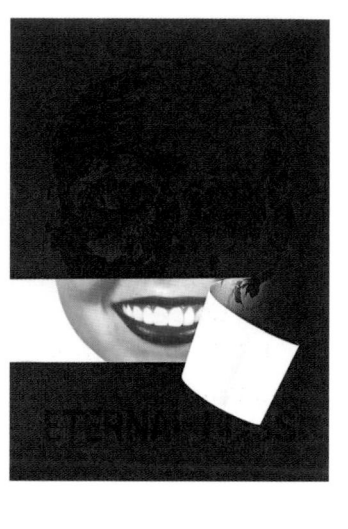

46 觀者透過實際撕下這張互動式海報的一部分，同時體會死亡及永恆的喜悅。

迷戀紙張的開端。彈起式立體書可說是與童年的連結之一。觀者能隨意把玩紙張，就連將邀請函回條撕下這個簡單動作也算。不過互動的意義可能遠大於如此。或許因為現代人太過沉迷於冷冰冰的數位設備，與紙張互動儼然是一種放鬆方式。想想你的設計作品。光用眼睛看就夠了嗎？你能和它互動嗎？要怎麼做呢？回想紙張的許多用途，有哪一項能用在你的設計呢？用了對設計有幫助嗎？切記，只想要酷是沒有用的。思考一下，你的設計能否有第二種用法，或是開創第二春呢？

　　凱蒂・佩芮（Katy Perry）的《超炫光》（*PRISM*）專輯使用了種子紙[3]，鼓勵粉絲「把 PRISM 種下，散播光明」。這句話有點老套，但用意良善。（附註：澳洲政府不同意這種做法。他們認為美國版 CD 的外來植物物種會威脅澳洲生態，因此唱片公司製作了以澳洲種子為原料的版本。這提醒我們事先做好功課的重要。）如果紙張太薄的話，硬要做成彈出式立體卡片實在沒有道理。而用錯紙張導致客戶的唱片被禁也一樣。

印刷與數位的界線漸趨模糊

　　印刷品和數位媒介會在何處相遇呢？印刷尚存，科技則漸漸地占據我們的生活。兩者能否和平共處？我不認為這問題很快就有答案，但目前有機會可融合這兩者。可錄音的音樂賀卡已行之有年。微晶片將數位革新帶進了文具產業。其他進步也奠基於相同科技。不久前，摩托羅拉在各大紙媒刊登了新款手機 Moto X 的廣告，當觀者按下頁面底部的按鈕時，Moto X 手機就會變色。這是運用了聚碳酸酯（polycarbonate, PC）紙張搭配 LED 數位迴路的技術。那麼，此廣告屬於印刷還是數位的範疇？雜誌與廣告目前也開始使用擴增實境（AR）的技術，來增加紙本素材的層次感，以及數位與印刷的互動。觀者把電子設備對準頁面上的 AR 標誌，就能在電子設備上看到「動起來」的影像。美食雜誌也利用 AR 投射影片，增強讀者對紙本食譜的印象。音樂節的廣告可以聯結到互動式地圖上，幫助你一邊欣賞音樂場景，一邊在城市漫遊。甚至也進步到可直接連上社群媒體，對一項新產品進行回

3. 紙張中添加了植物種子，可以栽種。

以藉著實際移動這些設備，讓它與你的設計產生互動——使用者互動體驗的終極境界。

讓使用者覺得值得

互動式設計的目的是要提升使用者的生活品質，涵蓋生產力、心情、放鬆感、分散注意力等。設計永遠領先一步。提防單純追求刺激的科技。設計前須考慮觀者最需要的是什麼。適度挑動觀者，引起他們的興趣，但也不要太過火而讓他們難以接受。做出有用、有趣，兼具娛樂性與實用性的設計，誘惑觀者進一步為設計著迷，甚至沉迷其中而忘了時間。美觀也是一大重點。讓你的互動式設計易於分享，整體程式穩定，下載與主動回應的速度更快。沒錯，互動式設計必須兼顧許多面向。但最重要的仍是配合客戶的需求與使用者的反應。如果你的設計沒做到這點的話，不論再強大的科技都救不了你。

平面印刷的互動方式

早在智慧型手機、電腦、APP 等數位載具出現之前，設計師就設法透過不同途徑與觀者產生互動。我想談的不是二維條碼（QR Code），而是確實與觀眾有所互動的印刷媒材，提高了觀者緊抓不放的機率。

印刷品有其限制。不過，真的有嗎？印刷品可以彎、摺、翻、轉、按壓、撕下，還能彈奏音樂。印刷品用途廣泛，你可以看透它、拼裝它、在上面寫字畫圖、把它打開或拉開、旋轉它、用它做成其他東西、把它刮下或弄皺、油漆它、重新使用它、展示它、把它舉起來、舔它、黏貼它、在黑暗中看它、丟它、抓住它、對著它大笑、被它嚇一跳、把它組起來，甚至可以燒了它。總之限制其實不太大，是吧？還有一個優點，紙張是有觸感的。不同於數位媒介，人們可以真實感受到紙張。諸如燙金印刷、浮雕花飾、刀模、凸版或網版印刷等處理方式，都能為具質地的紙材增加層次感，提供感官的享受。

思考設計更多的可能

我愛極了可互動的印刷品。當它讓觀者感到驚喜時，特別令人興奮。彈起式立體書更是我的最愛。我自小就深深為它們著迷。看書時就像看到我的想像躍然紙上。這也可能是我

45 Mad Cahyo 的東京建築展，以極簡主義微型模型與圖表插圖的並置，強調何謂半完成住宅的概念。

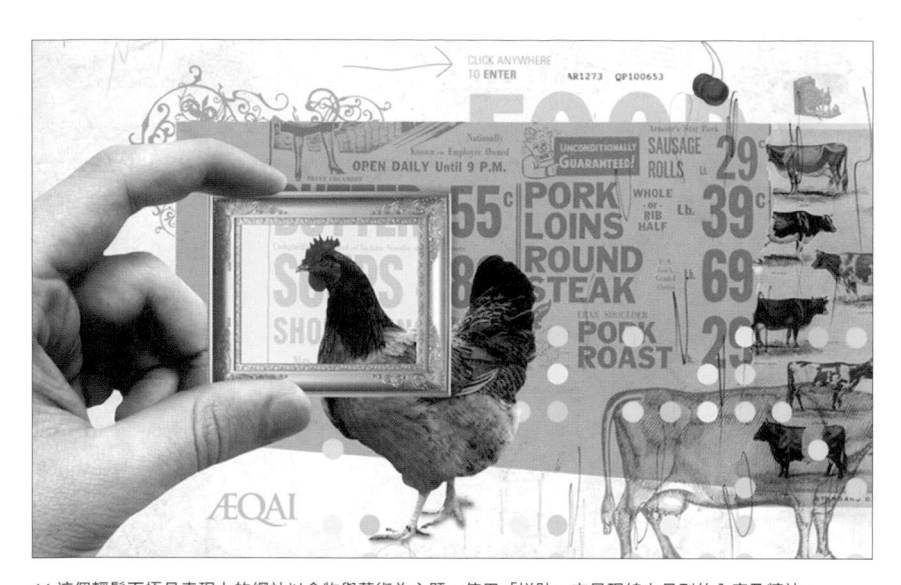

44 這個輕鬆而極具表現力的網站以食物與藝術為主題，使用「拼貼」來呈現線上月刊的內容及精神。

數位互動體驗

螢幕設計為互動體驗（interactivity）提供了許多機會。這是何以數位設計如此特別，而且（承認吧）這麼酷的原因。互動體驗提供了多維度環境，邀請觀者更深入地與頁面產生互動。以貓網站為例，觀者可以看到關於貓的資訊，點擊觀看貓的圖片集，點開連結閱讀相關文章，聆聽貓的相關歌曲，觀看貓的影片，與動物園同步觀察大型貓科動物的生活，用 APP 來判斷你家愛貓的個性，玩虛擬實境貓咪遊戲，參與調查，留言或張貼照片，並與世界各地的愛貓人士溝通交流。這類互動體驗可吸引觀者停留參與。這點是平面印刷做不到的。不過世事並無完美。數位設計有許多華而不實的東西，尺度很難拿捏。別為了酷炫的附加設備或元件，而犧牲掉好的設計。這並不值得。善用科技，一定能找到更快、更強大、更好的方式。盡一切辦法去善用科技，但不要讓它毀了你的設計。

互動式設計

所有網站的組成要素都一樣，包括網站導覽、文字及圖片。要創造一個網站很容易。將網站導覽放置在版面最上方，分成數格文字欄位，其間穿插幾張圖片或是影片，就大功告成了，真是如此嗎？

從現在起，你對網站的理解應更寬廣。互動式設計與使用者經驗有關，應力求簡單好用，又能帶來華麗魔幻的體驗。請跳脫溝通的必備條件來思考。讓觀眾了解你提供的資訊，但不要讓他們感到無聊。李奧貝納廣告公司 2000 年代早期設了一個奇妙的網站，不但展示了世界各地的廣告作品，也讓觀者能使用虛擬鉛筆在網頁上繪圖。美國眼鏡零售商 Warby Parker 2012 年的數位年報完全無視網頁設計的水平或垂直標準，而以畫圓圈的方式來滾動網頁。除了創新程式，這個數位年報也充滿出色的圖表和文字。平板、智慧型手機等數位設備，為數位設計開啟了嶄新而刺激的無限可能。這些設備本身就是設計的一部分。你可

Interactive

第 7 章 互動式設計

今時今日，**互動**是指以科技為基礎的媒體，像是 APP、網站等數位設計。互動設計的重點是運用軟體創造出具商業價值，又有樂趣的使用者經驗。如果跳脫數位媒體的角度來思考互動一詞，它的可能性又更多了。每個設計，無論是數位或印刷，都在尋求回應，可能是觸碰、動作或反應。所有的設計都在對我們說話並等待回應。然而，互動式設計並不等待，而是主動發出邀請，展開雙臂歡迎大家當場就要求回應。

有些人會說，書本才是史上第一種真實的互動式設計─透過翻動書頁這個動作。要我說的話，我覺得這種說法頗無聊。彈起式立體書、拉頁式立體書等以紙張製作的可動式元素是更有娛樂效果的。點字字母造就了完全互動式的「印刷」；手指必須要觸碰紙張才能閱讀。1960 年代，電腦發展出互動設計的能力。不過直到 1980 年代中期，一般設計師才開始普遍使用電腦做稿。早期像房間一樣大的電腦怪獸，由小型桌上型電腦取而代之。電腦科技能在短時間內就有如此長足的進步，真是神奇。

42 一紙抵萬字─萬用包裝紙

43 這個網站透過大型數字、明亮色彩、幾何元素與大膽的訊息，在競爭對手中脫穎而出。

有時你可能會覺得科技變化太快。才剛學會某個軟體，卻立刻又升級，或有更酷、更厲害的東西出現。現在最尖端的科技，很可能明日、下週或下個月就退位了。科技設備的使用也日新月異。曾經只能靠電腦來上網，現在已有各種不同的設備任君挑選。而每種設備的形式本身也不斷在增加。設計師該怎麼因應呢？我們首先要體認到一點：雖然創新會改變科技，但設計的基本是不變的。科技只是幫助我們探索並執行傑出點子的工具。互動式設計，與出版品、海報或品牌設計都大同小異。我們需要的仍是堅實的概念、良好的網格結構、漂亮的字型以及聰明的設計決策。

5. 盡可能隨身攜帶這本筆記本與書寫工具。沒有比明明有個很棒的點子，卻找不到工具把它寫下來更糟的情況了。
6. 每天都使用你的筆記本。很快地，這就會變成帶來許多創意又令你滿意的好習慣了。

⚡ 創意練習

● 盒中假期 VACTION PACKAGE

你上一次度假是什麼時候？是什麼樣的假期呢？你是放鬆地在沙灘上啜飲熱帶飲料，還是在刺激的城市整晚派對狂歡？想像一下，如果你隨時可以去賣場或百貨公司挑選「盒中假期」，就能再次重溫某次旅程該有多好。這個盒中假期的包裝要怎麼設計？該取什麼名字？你要如何設計圖片及推銷文案來反映假期經驗呢？

 做做看

工具
・假期的回憶　　・打草稿用的筆記本　　・原子筆、鉛筆、馬克筆等　　・包裝材料

1. 收集你的假期回憶，包括大事記與實體物件。寫下讓假期與眾不同的原因。或許是你躺在沙灘上悠閒地過了一星期，也可能是因為美食、與你同遊的人們、炫爛的夜生活、叢林飛行經驗等。將感受、氣味、景觀等任何你記得的事情都列出來。
2. 決定包裝的架構。要選擇瓶子、盒子還是袋子呢？大而複雜，還是小而精簡呢？這個架構就是你設計的舞台。
3. 開始設計。發展一個產品標誌。為你的假期取個誘人的名稱，可以勾起消費者想去的渴望。考慮包裝的所有面向。不要忘記推銷文案與內容物。
4. 把完成的包裝放在辦公桌或書桌上，不如意時就看看它。想著那次美妙的旅行，就能立刻讓你恢復好心情

⚡ **創意練習**

● 停車場筆記本 PARKING NOTBOOK

　　當你在仰賴創意的業界工作時，找到方式記錄你的點子非常重要。而你選擇的記錄方式必須是隨時可以取得的。因為創意不等人，隨時隨地都會發生，通常會透過意想不到的事件（剪綵、一張廢紙、一根羽毛等）的觸發而靈光乍現。你必須將點子記在某個地方。你需要有本像停車場的筆記本，來停放你每個點子。

　　「難道我不能用一本品質好的漂亮日誌來記錄我的想法嗎？」你可能會問。你需要的是找一個地方來停泊你的想法，**所有的**想法。你需要的是耐髒又耐用的本子。我們畢竟是創意工作者。我們的大腦模樣肯定不好看，因為裡頭塞滿了點子、想法和藝術家的瘋狂。你的日誌應符合此樣貌才是。

 做做看

工具

·牢固耐用的筆記本　　·鉛筆、原子筆、馬克筆、水彩、油彩、蠟筆等　　·膠帶　　·膠水
·活動內頁　　·剪刀　　·撿到的物件　　·隨機的創意想法　　·義無反顧的決心

1. 非常簡單。每一件事都寫下來。把腦中出現的任何創意想法，全都寫下來、畫下來、記錄下來。不要過濾也不要猶豫。你的點子發想範圍必須大到可以涵蓋標誌、網格概念、酷炫的色彩組合，甚至是如何裝飾媽媽明年的生日蛋糕。總之，通通都記錄下來就對了。

2. 手邊沒有筆記本的時候，先把創意點子寫在一張紙、餐巾或任何可以書寫的東西。回去再用膠帶或膠水貼到筆記本上。全部集中整理成一本，以後才不會說：『我到底是把那張紙收哪兒去了？』

3. 當你發現某個能啟發你靈感的小物件，用膠帶或膠水把它黏到你的筆記本上。如果你不想破壞內頁的話，可用活動內頁或信封裝起來。再次重申，任何東西都可以，一片口香糖、一片蝴蝶翅膀、一小塊碎布、一個擁有你喜愛字型的標誌、一張新書桌的廣告傳單或是一張酒標都行。放進筆記本裡就對了。

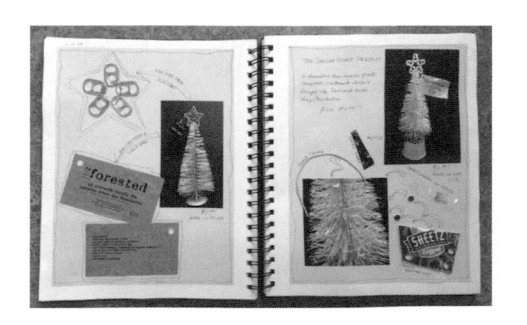

4. 如果無法保留實物的話，可以把啟發你靈感的物件拍下來，一有機會就列印出來，貼在你的筆記本上。手機或相機中的照片被遺忘的速度相當驚人。你在網路上看到的圖片也一樣。任何事物都貼在筆記本上，意味著你永遠不需要花時間尋找它們。

● 懷抱小小夢想 DREAM A LITTLE DREAM

規則：配合客戶的預算範圍
創意安那其：忘掉預算，為夢想的工作進行設計
結果：探索你能做些什麼，而非你不能做的

除非你是為億萬富翁工作，否則任何設計專案都一定有預算限制。你的工作是在預算之內，創造出最棒的結果。但如果預算無上限的話該怎麼做？如果你想做什麼設計都行的話，又會如何？你會創作出什麼設計？

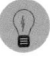 **做做看**

拿出一份你正在處理或剛完成的包裝設計。如果沒有的話，為一支新酒設計包裝。

1. 寫下你對於這項專案所知的一切細節，包括：包裝上的必備資訊、預先計畫好的包裝架構（若架構還沒確立，就先列出有何限制）、預計採用的印刷方式，以及其他任何相關的資訊。也可以寫下你目前的想法和設計方向。

2. 把那張清單揉成一團，丟掉。

3. 開始寫一張新清單。這一次寫下（畫出）你想在這次專案中做的事情，包括單純為了耍酷而安排的設計元素。列出所有細節，包括字型和包裝結構、印刷方式和通路展售方式等。夢想越大越好。以下方式都可盡量參考：客製瓶身、燙金印刷、凸版印刷、極簡字型、音樂晶片、閃光燈等。

4. 現在將你的遠大夢想變成可達成的專案目標。為每個夢想列出一個符合預算限制的替代方案。譬如說，客製曲線瓶身的替代方案是特殊形狀的標籤，而凸版印刷的效果可用電腦軟體仿製。

5. 然而，不要太快就放棄所有的夢想點子。考慮重新募資，讓其中幾個點子能夠實現。採取較便宜的印刷方式，就能投入較多成本購買較昂貴或客製的瓶身，或是選用較便宜的玻璃瓶，將省下的經費用來添購音樂晶片。在你的點子中，有些成本並沒有想像中的多。再說世事難料，或許客戶會對你的點子感到驚豔，而提高預算也說不定。

6. 放手去做，正面地面對你**能**做到的，而非老是想著你做不到的。繼續懷抱遠大夢想吧！

Exercises

自主練習

⚡ **創意安那其練習**

● WW _____ D?（_____會怎麼做？）

> **規則：**現代感設計
> **創意安那其：**檢視歷史運動來發展設計概念及視覺
> **結果：**復古／懷舊／歷史的靈感，重新詮釋成合宜的摩登設計

你已經知道根本沒有新點子這回事了，何不重新審視這些設計議題在過去的歷史中是如何解決的呢？看看過去的字型、圖表元素、圖片和版面配置。檢視這些設計背後的概念，並尋找主題。

💡 **做做看**

拿出一份你正在處理或剛完成的設計作品。如果沒有的話，到百元商店挑一項產品。選擇設計得特別糟的商品，這樣才不會受到誘惑去使用它本身的特色來發想創意。

1. 拿出藝術史和設計史書籍，或在網路上搜尋設計歷史相關資料。然後開始列清單，詳盡列出對你產生影響的設計師。如果你對歷史上知名的設計師不熟悉，正好趁此機會好好認識並列出你的專屬名單。任何人都可以。以下這些名字或許有幫助：保羅・蘭德、史蒂芬・塞格美斯特、賀伯特・貝爾、寶拉・沙夏、索爾・巴斯、納維爾・布洛地、路易斯・菲力、大衛・卡森、奇普・基德、麥可・貝魯特、賀伯特・麥特、潔西卡・瓦爾許、西普・潘奈拉（Cipe Pineles）、米爾頓・葛萊瑟、賽摩爾・奇瓦斯特、喬治・路易斯和賀伯・魯巴林。只要你喜歡某位設計師的風格，就能納入，不必因為不符合手上專案而刪掉任何設計師。你現在還處於概念發想階段，務必將「沒有點子是壞點子」牢記於心。檢視這些設計師的作品，了解他們的哲學。學習永遠不嫌晚。
2. 現在找出名單上設計師之所以成為大師的原因。是某種設計方式或是概念背後的哲學？或者是某種招牌風格？無論是什麼都寫下來。
3. 把你當成這些設計師本人，設身處地想一想。他們會如何處理你的設計專案？他們對你的字型、圖片和概念會怎麼處理、調整？他們走大膽或細緻風？他們會特立獨行或追隨主流？試著放下所有你（以為）已知的一切，完全歸零，讓自己變成那些設計師。
4. 開始設計草稿。請設計很多份。利用任何可取得的參考資料，以那些設計師的視角來畫出你的設計概念。

注意：不能投機取巧而完全複製其他設計師的作品。你必須用自己的方式去詮釋他們的工作方式。萬萬不可抄襲，以免官司纏身。你該尋求的是影響和風格，而非確切的概念、字型、形狀、元素和版面配置。

Übernuts 包裝
創意安那其：意想不到的視覺

「Übernuts 取自德文 über，這個在英語與羅馬尼亞方言中意為『超越、超級』的流行用語，將品牌定位為「以優良品質自詡」，但用的是較輕鬆的方式。Nuts 的多重字義增加了品牌的魔力，主要訴求對象為年輕人。

包裝上針對流行文化過度迷戀名人這點，大開玩笑；設計出連一顆微小的種子都夢想成為搖滾樂手、足球員、魔術師等名人。鮮豔的螢光色帶出強烈的品牌特性，在架上相當顯眼，以期引起消費者的好奇心，建立起品牌認知。此外，和憤怒爆米花內核與搖滾明星堅果一起拍照也很好玩。」——BRANDIENT

作品：Übernuts
設計公司：Brandient
創意指導：Cristian 'Kit' Paul
設計師：Cristian Petre, Adrian Stanculet
網站：brandient.com
客戶：Pangram SA

基本道德
創意安那其：意想不到的視覺

作品：Minima Moralia
設計公司：Brandient
創意指導：Cristian 'Kit' Paul
設計師：Cristian 'Kit' Paul, Ciprian Badalan, Cristian Petre
網站：brandient.com
客戶：Domeniul Coroanei Segarcea

「基本道德一詞借自哲學領域，集結了榮耀、尊重、奉獻、希望、感激和誠實等價值。俗話說，酒後吐真言，而這些人的眼神亦吐露了真心。這個包裝識別呈現出具備上述原型人格的真實人物，透過獨特細節、材質與濕版攝影（火綿膠金屬濕版照相法）[2]所造成的散景來呈現，最後一項技術是由攝影狂熱者保存下來的古老技巧。」── BRANDIENT

2. 濕版攝影（wet plate photography）源自十九世紀英國，為目前最古老的攝影技巧之一。

佳節啤酒包裝
創意安那其：意想不到的形式

「Carlson Capital 找我們設計年度佳節派對的邀請函。派對主題是『遊戲之夜！』，包括推圓盤遊戲、牌戲、大富翁、骨牌等。客戶希望邀請函能盡量迎合大眾，而且要好玩。數量只有一百張，所以能親自送去給受邀者。這真的是大好機會，我們無須在意郵件限制，可以盡情發揮。

這個啤酒包裝既是邀請函，也是禮物。我們以漂亮包裝紙包好，外表就像逢年過節會收到的禮物。此設計無疑打破了傳統邀請函的規則。」—— THE MATCHBOX STUDIO

作品：Holiday Beer Packaging
設計公司：The Matchbox Studio
藝術指導：Liz Burnett, Jeff Breazeale
設計師：Zach Hale
網站：matchboxstudio.com
客戶：Carlson Capital

Choiselle 包裝
創意安那其：**創意印刷技術**

「客戶希望此高品質產品能打進頂級 SPA 通路，所以包裝上必須下點功夫。由於字型簡單細緻，我們認為在整體包裝設計中加入產品本身的純天然特性相當重要。因此，我們把標誌上面的 C 字設計成一株植物。

印製瓶身包裝與標籤時，混合使用了不同的印刷技術。於瓶身貼上標示特定香氣的標籤之前，所有文字資訊都先以網版印刷直接印在瓶身。印刷標籤的紙張充滿奢華感，凸顯產品的高質感。最後以插圖色彩帶出產品香氛的設計，對我們來說是點睛之舉。」

—— SEAN COSTIK

作品：Choiselle Packaging
設計公司：Projekt, Inc.
設計師：Sean M. Costik
網站：projektinc.com
客戶：Choiselle

Real McCoy 威士忌
創意安那其：歷史影響

「這個設計方案是根據的是 Real McCoy 的故事。故事主人翁是 1920 年代禁酒令時期的走私商比利·麥考伊（Billy McCoy）。我們投入大量時間研究那個時代與當時的風貌。在 1920 年代，凸版印刷非常盛行，因而成為此標籤的設計重點。

因為我們無法改變瓶子的形狀，勢必要在標籤上做點突破。標籤貼得有點歪，以反映走私者急迫又有些反骨的本質。整體包裝的視覺在架上也能擾動市場。此外，商品必要資訊都融入了設計當中，做成『海關』風格的戳記和官方標誌──這些進一步的視覺元素，讓這個故事更具說服力與真實性。」── THE CREATIVE METHOD

作品：Real McCoy Whiskey
設計公司：The Creative Method
藝術指導：Tony Ibbotson
設計師：Tony Ibbotson
網站：thecreativemethod.com
客戶：Diageo Australia

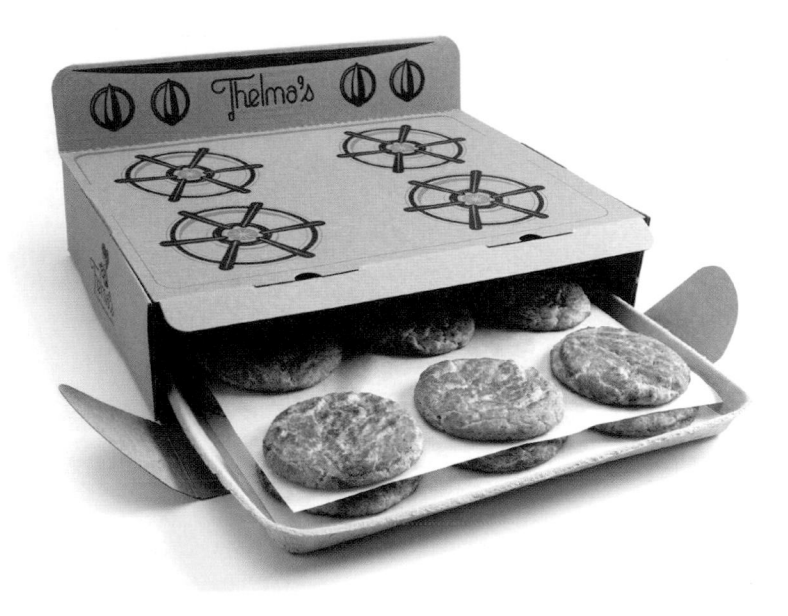

Thelma 烤箱盒
創意安那其：**不尋常的格式**

「在某次初期會議時，我們的藝術指導布萊恩說：『這個盒子要怎樣弄都行。任何形狀、任何設計都行。』『什麼東西都行嗎？』德瑞克提問。『對，就算烤箱形狀也行。』布萊恩答道。德瑞克也回以：『這點子很棒。』。而草稿階段自此開始。

我們的設計想向老奶奶的廚房致敬，但可千萬不能讓產品看起來寒酸、老派。我們最後選擇『自家手工製』、『美味極了』、『香甜的』、『充滿愛意』等字詞，因為這個品牌的承諾就是愉悅。這種定位賦予 Thelma 一種獨特的聲音及精神。而此包裝確實是由品牌識別而生。我們在設計 Thelma 包裝時，目標是想打造出一種溫馨感──『享用從親愛奶奶烤箱中剛出爐的熱騰騰餅乾』。而想達成此目的，烤箱盒是最有邏輯也最完美的選擇。」──SATURDAY MFG.

作品：Thelma's Oven Box
設計公司：Saturday Mfg.
藝術指導：Brian Sauer
設計師：Brain Sauer, Annie Furhman, Karen Weiss
網站：www.saturdaymfg.com
客戶：Thelma's

Maria's Beer 包裝
創意安那其：原始的設計

「大多數啤酒包裝都很驚世駭俗，或是過度設計。而我們的包裝看起來像是由才華洋溢的八歲孩子設計的，這在酒精飲料類的包裝上很少見。」── MICHAEL FREIMUTH

作品：Maria's Beer Packaging
設計公司：Franklyn
設計師：Michael Freimuth
網站：quitefranklyn.com
客戶：Maria's Community Bar & Packaged Goods

Alternative 酒瓶包裝
創意安那其：意想不到的材料、永續

「Alternative 創作的目的是提供一個檢視有機包裝的新方式。概念由葉片、樹皮到酒本身，簡單顯示出葡萄樹的一生。此包裝的每個面向都是有機的，包括由雷射裁切的軟木、繩子、用來把酒標黏貼在瓶身的封蠟、外包裝紙，以及印刷圖片的油墨。

設計此酒標時，我們遇到了無數生產與技術上的障礙。每一次都很想乾脆放棄、改用較為簡單的作法。但努力好幾個小時之後，我們總能順利解決難題，做出完全原創的作品。我們相信，只要秉持一貫認真專業與堅持原創的精神，定能領先時代，有所成就。」
—— THE CREATIVE METHOD

作品：Alternative
設計公司：The Creative Method
藝術指導：Tony Ibbotson
設計師：Tony Ibbotson
網站：thecreativemethod.com
客戶：Marlborough Valley Wines

Fire Road Wine
創意安那其：意想不到的材料、永續

「說故事是品牌識別最古老的形式，也是讓一個品牌被記住最簡單的方式。如果能以簡單大膽的方式讓故事在標籤上重生，就有機會讓人們記住品牌與商品。我們利用印刷技術來增加故事性。有著燒焦痕跡的斷裂酒標，能在陳列架上造成騷動，加強品牌故事。

在品牌重新設計後，增加了 100％ 以上的銷量。這為 The Creative Method 帶來了更多機會、增加客戶對我們的信心，也讓我們能在未來的設計專案中更多發揮創意。」—— THE CREATIVE METHOD

作品：Fire Road Wine
設計公司：The Creative Method
藝術指導：Tony Ibbotson
設計師：Tony Ibbotson
網站：thecreativemethod.com
客戶：Marlborough Valley Wines

像是玻璃瓶身搭配金屬瓶蓋。思考材質能夠如何補足你的設計。好好利用盒子或箱子的封蓋，創造開箱體驗。使用視覺－口語協動、完形律原則等傳統智慧來尋思每個新設計專案。讓消費者在打開包裝時，就像拆開生日禮物一樣驚喜。與業界常規唱反調，盡力讓自己在競爭激烈的市場上脫穎而出。

Gallery

觀摩作品

作品：Alfaro Barroco
設計公司：Dorian
設計師：Gabriel Morales
網站：estudiodorian.com
客戶：Palacios Remondo

Alfaro Barroco 酒瓶包裝

創意安那其：極簡設計、印刷上的驚喜

「這個設計想向酒莊所在地艾佛洛（Alfaro），以及其巴洛克歷史致敬。六個酒標合起來即是 Alfaro。這些手繪字母上的巴洛克風裝飾，靈感來自聖米格爾教堂的羅薩里歐聖母祭壇，即里奧哈巴洛克風格的象徵與各種活動的中心。」── DORIAN

痕、操縱、裁切和黏貼，幾乎就能符合任何產品的需求。製造生產及自動化方面可能會有一些限制，但紙張幾乎能夠承載任何形狀。紙張和紙板也公認是永續的技術。大多數紙業公司都煞費苦心地尋找木材的替代品或是持續不停地種樹，再加上回收紙張及紙板的努力，使用紙板包裝是一種對環境友善的設計方案。

紙張摺疊有其物理限制時，塑膠就取而代之。塑膠有七大類：HDPE、LDPE、PP、PVC、PET、PS 和其他（生物可分解、感光的、植物原料塑膠）。根據形塑的難易程度與可盛裝的產品，每一類別各有其特性。幾乎沒有例外的是，由於塑膠包裝多是石油製成，儘管大多可回收，大多數人還是不認為它跟紙張一樣都是永續原料。

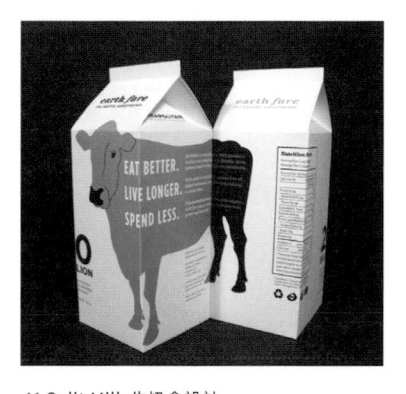

41 Split Milk 牛奶盒設計

如果你有機會影響包裝形式，選項之多肯定超乎你的想像。我曾有機會參與一項產品的品牌識別再造，任務包括對其圖案及包裝元素的全面大改造。圖案的改變是一大挑戰，但我的團隊順利完成了。包裝這項結構性任務對我來說是全新的領域，我們花了好幾個月研究，測試盛裝產品的瓶蓋結構，研究了每一個想像得到的形狀，當中有一些超乎常人想像。我們用 3D 列印來製作樣本，以不同消費客群為目標，在客戶的公司進行了無數次測試。我們為每一件包裝的實際色調傷透腦筋，但也不屈不撓地與製造廠商溝通合作，在塑膠材質上做出正確的顏色和清晰性。那次合作經驗相當勞心勞力，但也很迷人。比方說，我之前從不知道塑膠瓶的起點是塑膠顆粒，經加熱、熔化後，射出成型，變成任何我們想要的形狀。我知道塑膠瓶一定有其原型，但我原先一直以為是把一大桶塑膠漿倒入模子就好了。知道有塑膠顆粒的存在，著實讓我上了一課。

其他材料及特殊技術

紙張及塑膠並非創意包裝的唯一選項。2003 年，康寶濃湯的即食隨身可微波杯湯上市後，隨即打破了這些刻板印象。「康寶帶著走！」微波湯袋也於 2012 年問世。無論是湯袋的設計（快樂人群的黑白照片與手寫字體）或湯袋本身，都是設計上的一大突破，引起業界極大關注。這些湯包也滿好喝的。接著 Ella's Kitchen 也以湯袋為概念，把嬰兒食品裝進可愛的包裝中，讓學步幼兒可以直接用手拿著、把食物擠進嘴中。Knob Creek 採用了高級威士忌瓶身，標籤設計則顛覆地使用了大膽的字型編排，突破了傑克丹尼爾威士忌（Jack Daniel）一向主導市場的復古標籤設計。1990 年代中期，當芬蘭的蕭邦、雪樹伏特加進駐各大通路後，典型的透明伏特加瓶身終於得以升級——霧面玻璃瓶身凸顯出正面清晰的「窗口」，從中可看到背面的印花和蝕刻。這種伏特加瓶身點亮了業界對於酒類包裝的認知。Au Bon Pain 首創三明治以三角形盒子包裝。對於以三明治當午餐的人，這是很有邏輯的包裝方式，不過令人訝異的是之前竟然沒人想到。

一名傑出的包裝設計師會考慮圖像和設計的結構如何互相搭配。仔細探索卡紙、瓦楞紙、玻璃、塑膠、金屬、天然素材的奧妙。別忘了你可以在一個包裝的不同部分使用不同材質，

品牌所有權和市場定位都不斷地演化。關鍵祕訣在於不論做了哪一種變動，都不能惹怒消費者。

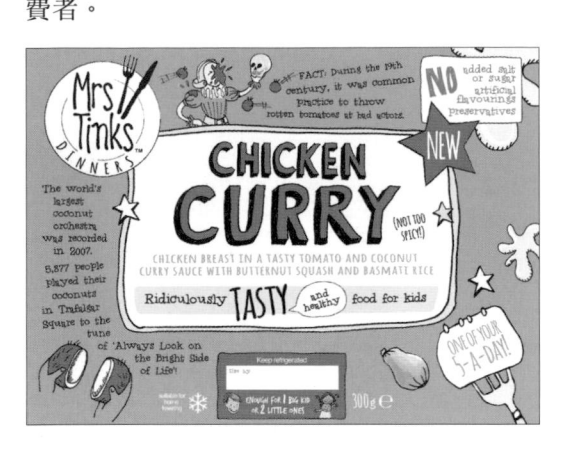

40 有創意的字體編排和有意思的圖案，讓這個特產包裝在眾多對手中格外突出。

大眾化市場 vs. 專門化

　　大眾化市場（mass market）指的是為廣大消費者提供多樣化商品服務的大型零售店，例如 Target、沃爾瑪、Kmart、JC Penny、CVS、RiteAid、Walgreens 等。這些店可以照顧到每個人的需要。專門店（specialty store）則是專為特定客群服務的小眾零售商。專門店並非不在乎大眾消費者可觀的購買力，而是他們原本就鎖定於服務特定的一群人。目標客群不同，包裝方式也要隨之改變。在大眾化市場的通路上，由於競爭激烈與可能致命的庫存壓力，商品資訊必須清楚且大膽。因為專門店的競爭者較少，設計師可以進行更多細節處理、反覆試驗。對於只販售同一品牌商品的店，想怎麼做都行。

3D 立體結構

　　包裝的立體結構，與其他形式的設計有所區隔。這是好消息，也是壞消息。好消息是你有更多設計的空間；壞消息是你有更多空間要設計。想做出能讓消費者拿起、捧在手中、反覆端詳把玩的包裝，你需要考慮到包裝的每一面。包裝不一定永遠正面朝上，有時會被看見的是頂部或側邊。

　　包裝的每一面都有機會與消費者溝通。切記，設計不僅局限於一種包裝。告示板技術（billboarding）透過設計元素，讓同組中不同物件的包裝密切相關，並靠著完形律在貨架上建立起強烈的存在感。整體大於部分的總和，也就是所有包裝排在一起的整體風格，效果遠比單一包裝更好。比方說，讓每個包裝之間的圖片與插圖具有連續性。Earth Fare 乳業產品的 Split Milk 便以一頭牛的圖案延伸了一個牛奶盒的三個面。陳列在架上時，兩到三個牛奶盒並排後就是一頭完整的牛。就連把沙拉醬的標誌統一放在包裝上的同一個地方，或是用同一種顏色等這類簡單的設計，在陳列時都能營造出整齊畫一的樣貌。

紙質或塑膠？

　　3D 立體包裝的另一個優勢在於能夠實驗不同形式。紙板和其他紙質結構，透過摺疊、刻

38「這支卡本內蘇維儂（Cabernet Sauvignon）經典復刻版限量 500 瓶。瓶身上的西裝翻領標籤，源自於典型律師常穿的細條紋西裝，標籤口袋內並放了一條真正的紅手帕，傳達出有力與『看看我』的訊號。透過電腦螢幕來看，一切都很美好，但若沒有辛苦的製作團隊親手把 500 條紅色手帕裝好，最後的包裝設計絕對不像現在這般栩栩如生。」— Brandient

人讚頌的選擇自由若提供了太多選項，只會讓我們無所適從。餐廳就是很好的例子。你去過菜單長達六頁、供應三百多道料理的餐廳嗎？選項太多，讓選擇難上加難——你不知道該吃哪一道，你只能猜測自己到底想吃什麼。有時選項少一點比較容易。逛賣場的消費者也一樣深受影響。當 30 餘種穀物棒擺在一起時，哪一種才是消費者正確的選擇呢？每個穀物棒的包裝都想登上第一名寶座。

當爭奪注意力大戰開打時，就是設計師登場的時候了。設計師可透過圖片、字型、結構和溝通，來吸引消費者的注意力。顧客何以捨其他而選了你的包裝？是因為令人愉悅的照片，還是商品名稱的字體風格很獨特？原因也包括用色、資訊安排、盒子形狀，或是消費者很輕易就能看出這是有機產品。務必清楚了解目標消費客群的喜好與需求，才能做出讓他們買單的設計。

銷售截止日期……

雖然也有每天當日製作販賣的商品，但大多數商品都會留在架上或倉庫中好幾週、好幾個月，甚至好幾年。包裝是會存續一段時間的設計媒介。一旦日用雜貨、清潔用品、護膚護髮用品被買回家後，要等消費者把產品用完或取出內容物之後，包裝的壽命才算終結。當然也會隨商品種類而有所不同。一瓶橄欖油可以用好幾個月；而孩子拆掉包裝、拿出新玩具後，包裝瞬間變成垃圾。另一方面，家具的箱子有時會被孩子做成太空船或城堡。無論包裝會在家中存放多久，其設計要具備能陳列好幾年的

39「這個品牌之所以成功，都要歸功於新標誌的可見度極高，不論在大包裝或小瓶裝產品之中都相當醒目。」— Brandient

潛力。包裝設計也是品牌識別的一環，如果產品的「外表」太常改變或改變太大，都可能嚇到消費者。看看純品康納就知道。2009 年，純品康納公布了知名果汁的全新包裝——捨棄原本的標誌和插了吸管的柳橙，拿掉了提示果肉含量的彩色字標，也喪失了品牌原有的特殊性。取而代之的是乾淨、潔白、普通而平凡的設計，完全追隨當時流行的「平凡」設計風格。結果銷量一落千丈。利潤銳減外，加上眾多消費者疾呼應換回原有包裝，結果新包裝只有兩個月的生命。這是極端的例子，也是慘痛的教訓，揭示了設計決策的不當改變，可以完全抹滅掉原本成功的包裝與商品。當然，包裝每隔一段時間都需要更新。配方、特色、

Packaging

第 6 章 包裝

我們都會去商店買東西，如三餐、日用品、個人用品等。而這些商品多半需要包裝。坊間有許多好包裝，成功達成它們存在的唯一目的——吸引消費者掏錢購買。但因為架上各種包裝百家爭鳴、競爭激烈，「好」不一定夠好。包裝需要引起的是渴望。你是否曾經走進某家店，單純因包裝就付錢買了某件商品嗎？我就有過。我對創新、有創意又令人驚豔的酒標完全無招架之力。你們呢？

包裝是一種廣告形式。這些貨架上的迷你小廣告們想把自己賣給你。它們想激起你一定要入手的占有欲。它們想跟你一起回家。你要如何設計出能引起這種反應的包裝呢？善用你的設計知識，創作出一個不只會溝通、還很誘人的包裝。

包裝的由來

從人類開始採集食物開始，就必須知道如何儲藏。早期的包裝形式包括了蘆葦、樹葉、樹皮和獸皮。隨著材料發展，包裝亦持續演變，如陶器、木箱和木桶、大量生產的陶瓷，以及隨後出現的玻璃和紙張。直到西元 1600 年代，包裝上貼標籤才成為標準做法。標籤區別了知名商品和沒有標籤的次級商品。接著快轉 400 年至今，商店架上及家家戶戶如果少了五顏六色的商品包裝，整個世界都會黯然失色。事實上，目前每件販售流通的商品都經過某種程度的包裝。而且商品若是缺少辨識資訊，不只不利銷售，也可能觸法。

消費主義之海

與設計的其他形式不同，消費品包裝的成敗完全取決於目標客層。你的包裝可能是有史以來最酷的設計，但只要顧客不買單，即宣告失敗。消費者是包裝設計的主審，由他們決定要細看架上哪件商品，甚至買下它。沒錯，廣告是主動出擊來促進銷量，但包裝只能靜靜待在架上，等著青睞。包裝必須能吸引顧客的視線，傳達出正確的訊息，吸引顧客拿起它並走向櫃台結帳。不論從哪個角度來看，這都不是簡單任務。但只要包裝能成功吸引顧客拿起商品，就成功了一半，這意味著商品很有機會被你帶回家。

賣場的陳列架是最嚴酷的戰場。試想一下賣場的環境。每件東西都包裝妥當並貼上標籤，連散裝產品也是。儼然是一片設計之海，而你則必須做好準備迎接海上風暴。對富裕的西方國家文化而言，一切都與選擇有關。我們相信民主自由的象徵之一就是對於我們所做、所說、所賦予的東西能有所選擇。而且選擇越多越好。不要誤會我的意思：選擇對我們的社會來說是必要的。我不想聽到有人說，我的人生可以或不可以擁有哪些東西。然而，受

1. 決定創意安那其主義者設計秀細節，如名稱、地點、日期和時間。
2. 決定想要如何創作你的字型。是要全部手寫，或是用剪貼印刷字做出勒贖信的效果？
3. 把所有的圖片和素材都影印出來，看看轉印成黑白的效果。選出你最愛的一種。
4. 開始製作影像。當你在創作這些混亂元素時，先把原稿移開。影印時反覆進行放大或縮小，以達到粗顆粒與模糊感。加上字母後，再將圖片層疊、重覆、堆疊、重新組裝及拼貼。進行亮度與濃淡調整。壓碎、撕斷或亂塗來製造質地。因為影印機淺景深，3D 物件經影印後會有朦朧的邊緣。寫上或貼上你的文字。用不同顏色的紙張影印，以取得不同效果。持續嘗試，直到達到你期望的樣子為止。
5. 影印許多張，貼滿辦公室。也可進一步籌備你的創意安那其設計秀。

⚡ 創意安那其練習

● 知名引言 FAMOUSE QUOTES

規則：不要抄襲
創意安那其：如何偷學好標題
結果：產出能獲得觀眾迴響的勵志訊息

我們都有自己喜歡的引言，會在日常對話中滔滔不絕地引用。我們把名言佳句掛在牆上以示激勵，有時還按照它們的教誨過日子。那何不利用引言來激發設計的靈感呢？我的意思並不是在設計中加入一句引言，而是用引言來發想好點子。

 做做看

拿出一份你正在進行或剛完成的邀請函或活動推廣函。如果沒有的話，就為一場慈善活動設計一份吧。

1. 找出與案子有關、能啟發靈感的引言。可以取材自文學作品、電影、卡通、電動、漫畫、童書、民間傳說、知名演講，或大學教授講課說過的事。
2. 擴充這句引言，寫下你能聯想到的所有字詞。視覺、情緒、形容詞、形式、色彩、字型等，任何腦中想得到的東西都行。不要進行任何編輯。此階段很適合運用心智圖，或是你自己最習慣的方式。
3. 查看你的清單，選擇與這個專案有所呼應的字詞。
4. 開始打草稿！發想點子時，記住這句引言的本質。如果你希望文字能鼓舞人心，考慮直接引用某句引言。
5. 縮小點子範圍。選擇具有強大概念基礎的點子。

舉例來說，以下引言適用於慈善獎助學金活動：
「我想走在邁向傑出的道路上。」—基德（Kid）
「金色樹林裡有條岔路。可惜我不能兩條路都走。」—羅伯·佛斯特（Robert Frost）
「一閃一閃亮晶晶，滿天都是小星星。掛在天上放光明，好像許多小眼睛。」—英國詩人珍·泰勒（Jane Taylor）
「最棒的禮物不是裝在盒中的。」—《凱文和跳跳虎》（Calvin&Hobbes）作者比爾·華特森（Bill Watterson）
「沒有奮鬥就沒有進步。」—佛雷德利克·道格拉斯（Frederick Douglass）

擴張／收縮

F 浮／沉
摺起／展開
自由的／受束縛的
經常／鮮少
滿／空

G 溫和／粗糙
巨人／侏儒
女孩／男孩
走／停
善／惡

H 硬／軟
嚴厲的／溫和的
天堂／地獄
重／輕
山丘／谷地
水平的／垂直的

I 重要的／微不足道的
包含／排除
次等的／高級的
內／外
有意的／無意的

J 參與／分離
年幼的／年長的
正義／不正義

K 知識／無知
已知／未知

L 笑／哭
領導者／追隨者
增長／縮短
寬大的／嚴格的
鬆／緊
愛／恨

M 瘋狂的／理智的
主要的／次要的
融化／冷凍
歡愉的／悲傷的
小氣鬼／揮霍者

N 窄／寬
近／遠
整潔的／髒亂的
從不／永遠

O 提供／拒絕
舊／新
透明／半透明

樂觀主義者／悲觀主義者

P 詩歌／散文
可能的／不可能的
美麗的／醜陋的
純粹的／不純粹的
推／拉

Q 問題／答案
安靜的／吵鬧的

R 快速的／緩慢的
稀少的／常見的
真實的／假的
富有／貧窮
粗糙的／滑順的

S 萎縮／生長
單數的／複數的
清醒的／喝醉的
酸／甜
播種／收割
開始／結束
晴／陰

T 溫馴的／狂野的
那裡／這裡
緊／鬆

一起／分開
困難的／容易的

U 在下方／在上方
上下顛倒／正面朝上
我們／他們
有用的／無用的

V 巨大的／渺小的
勝利／失敗
道德／邪惡
自願的／強迫的

W 盈／虧
虛弱的／強壯的
白／黑
贏／輸
智慧／愚蠢

Y 陰／陽
年輕／年老

Z 拉上拉鍊／拉開拉鍊
頂點／最低點

⚡ 創意練習

● 龐克未死 PUNK IS NOT DEAD

龐克藝術運動是對影印機的一種神奇誓約。演唱會海報的圖片是從周遭事物中隨機選出，再透過影印拼接而成。這些便宜、可有效利用的邀請函被貼在固定不動的東西上。影印機的部分吸引力來自於當影像放大或縮小時，產生的粗粒子及模糊感。當時的機械科技也提供了不完美之感，不同與今日「清晰的」印表機或掃描器。這種不完美、粗糙的美感讓人回想起科技還沒像現在一樣主宰我們生活的舊日時光。與你內在的反抗者多聊聊，創造專屬你自己的「創意安那其主義者設計秀」邀請函。

 做做看

工具

- 照片　　　· 報紙　　　· 任何可取得的素材　　　· 馬克筆、原子筆和鉛筆　　　· 剪刀／美工刀
- 膠帶／膠水　· 紙張　　　· 影印機：如果辦公室沒有的話，可以去圖書館或郵局。記得帶零錢。

4. 現在選用字體,考慮活動各個面向,包括與會者的個性。尋找「感覺」符合這場活動或這些人的字體。想選多少就選多少,越多越好。

5. 選出幾個版型草圖,以電腦軟體設計排版。結合你所選用的字體,開始執行你的想法。仔細考慮字體與哪個單字最搭配。考慮讓所有較小的單字,像是 it 和 the,都用同一種字體,以追求一致性。較大的字,字體可以多所變化。 為達最佳效果,無須害怕改動字母設計形式。舉例來說,你可以加大字母上緣線或字母下緣線、增加曲飾線,或創造合體字。如有必要,也能更改字體。

6. 選擇你最喜歡的版本做為最終定稿的邀請函。再加上活動資訊,就大功告成了。

⚡ 創意安那其練習

● 相反日 OPPOSITE DAY

規則:設計應協調與平衡
創意安那其:使用對比元素,創造張力
結果:具視覺刺激性的設計能引起觀眾迴響,營造出期待感

對比元素很好用,能為你的設計增加能量。在同一個設計中故意並置相反元素,可創造出張力,並製造懸疑感。邀請函或促銷文件的目的就是營造懸念,吊吊觀眾胃口,讓他們對活動有所期待。

 做做看

拿出一份你正在進行或剛完成的邀請函或活動推廣函。如果沒有的話,為一場名人婚禮設計一份吧。

使用下列對比詞彙,利用這些字組畫草圖。做此練習時,不要有太過直接的聯想。盡量超越明顯且意料之中的想法。文配圖很容易,但也要設計字型、色彩和版面配置。舉例來說,第一組對比字(充足/稀少)可以如此表示:

・一個區域中有雜亂圖案,緊鄰著一個荒涼空白的區域。
・有豐富字型的封面搭配沒有任何字型的內嵌頁面。
・皺紋卡紙上燙金。
・多彩色點中參雜深黑色點。

A 充足/稀少
優勢/弱勢
活著的/死的
古老的/現代的
出現/消失
人造的/天然的
有吸引力的/排斥的

B 在下方/在上方
苦/甜
祝福/詛咒
大膽的/膽小的
寬/窄
C 平靜的/發狂的
順時針/逆時針

冷/熱
隱藏/揭露
涼/溫
創造/摧毀
彎曲的/直的
D 危險的/安全的
黑暗的/光明的

減少/增加
乾燥/濕潤
昏暗的/閃亮的
E 早/晚
東/西
進入/出去
偶數/奇數

Exercises

自主練習

● 個性化字型　PERSONALITY TYPE

規則：一個設計中只用兩種字體
創意安那其：瘋狂一點，用 12 種字體
結果：創造出視覺豐富的邀請函或促銷文件，能對各種個性的的參與者說話。

要選擇彼此搭配的字型並不容易。說實在非常困難。所以，為何不放棄選擇，乾脆全部都用呢？我知道這完全顛覆你在設計學校學到的一切知識。但重點在於，如果是刻意、事前審慎考慮且巧妙安排過的話，每條規則都能被打破，包括一次使用超過二或三種字體。這是可行的、效果也會很好——不過前提是先擬出縝密合宜的計畫。

 做做看

拿出一份你正在處理或剛完成的邀請函設計。如果沒有的話，研究一下較罕見的節日，設計一份新的。

1. 針對舉辦的活動進行研究。寫下主題想法、裝飾想法、色彩、音樂風格與參與者類型。
2. 為活動找出或創造一句引言。以 5~10 個單字為佳。
3. 開始打草稿，安排句子在版面上的配置。此時只要先使用你自己的手寫字即可。在這個階段使用華麗的字體，只會讓你陷入困境、分心或花了太多時間排版。排版可以包括下列元素，但不限於此：
・堆疊式
・置中對齊式
・靠左對齊式
・靠右對齊式
・傾斜式
・圓形的
・垂直式（字型像書背一樣由上而下、一個字母疊著一個字母垂直排列，這種中式直式書寫，對西方人來說很難閱讀）
・連鎖式／重疊式
・圖形式
・螺旋式
・上述各種組合

作品：Wake Forest University Forestry 101
設計公司：Wake Forest Communications
創意指導：Hayes Henderson
藝術指導：Brent Piper
設計師：Brent Piper, Stephanie Demarest Bailey
攝影：Ken Bennett
作者：Bart Rippin
客戶：Wake Forest University Student Life

維克佛斯特大學森林學生手冊
創意安那其：意想不到的版面設計、質地

「這是發給大一新鮮人的手冊。原本只想單純刊載資訊——相關電話號碼、網址、地點和截止期限等——以幫助新生適應學校環境。不過首先也最重要的是，這必須是一本極具功能性的校園知識速查手冊，讓學生們得以利用它度過新生的悲慘時期。我們也希望這本手冊是有態度的，內容幽默又酷炫，讓小大一們不用太嚴肅地去看待大學生活與書中內容。

我們做成精裝書，採質感黑色布質燙金封面設計，看起來很貴，所以比較不會被丟掉。另外也稍微模仿了大學用書與大學校園的壯闊景色，外表看起來像『官方文件』，但印在封面上的標題『你需要知道這些你該知道的一切的一切』卻向讀者使了個眼色，暗示了書中的內容調性。」—— HAYES HENDERSON

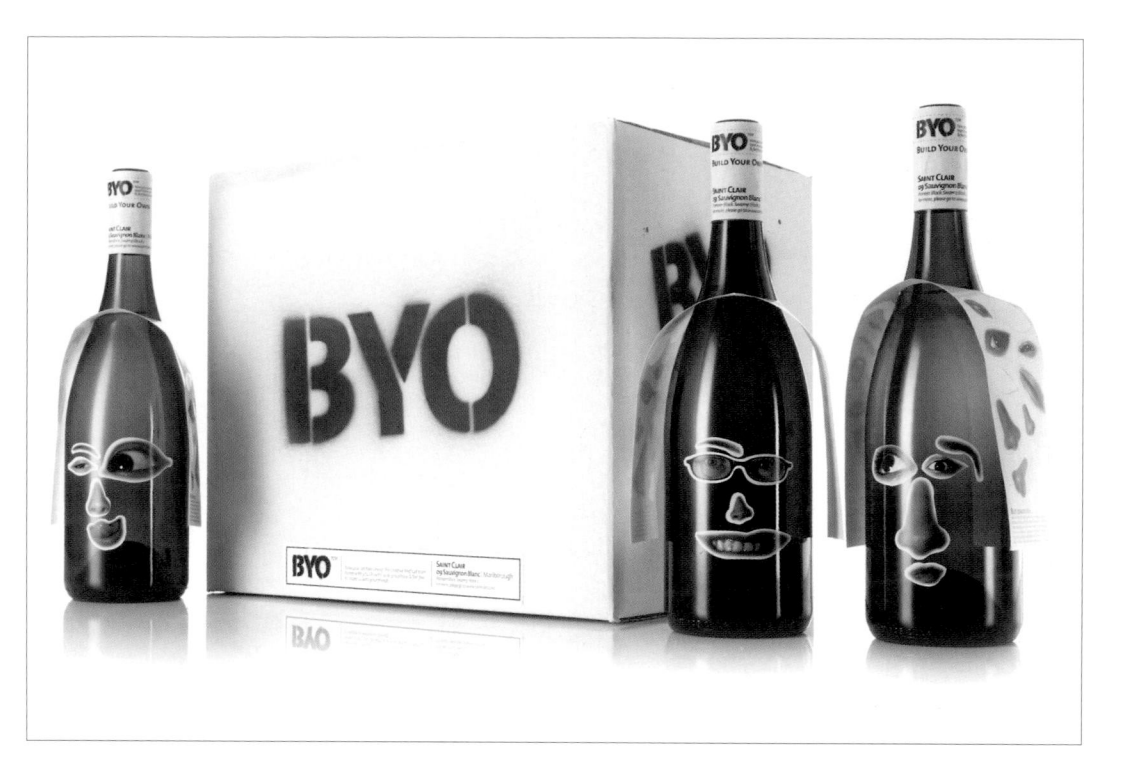

自己的酒自己做
創意安那其：**DIY 方式**

「我們的工作也包括替飲品產業發想創意，所以我們發起了一個自動自發專案，想博客戶一笑，並送上他們幾瓶好酒。我們想以自我解嘲與好笑的方式，介紹我們的團隊。公司所有明星成員都先拍好照，我們再將他們臉上的幾個特徵部位裁下，黏在黏貼式標籤上。也玩了一點文字遊戲，如『自己的酒自己帶』和『自己的酒自己做』。字型先以模版印刷（stencil）後再噴漆，進一步強化了手作概念。圖像是此設計概念的主要視覺，所以第二層次的字型編排大多為功能性設計。」
—— THE CREATIVE METHOD

作品：Build Your Own Wine
設計公司：The Creative Method
藝術指導：Tony Ibbotson
設計師：Tony Ibbotson
網站：www.thecreativemethod.com
客戶：The Creative Method

作品：Chris and Abby Get Married
設計公司：Abby Ryan Design
藝術指導：Abby Bennett
設計師：Abby Bennett, Andrew Shearer
網站：abbyryandesign.com
客戶：Abby Ryan

克里斯和艾比之我們結婚了

創意安那其：**實驗性版型、打破傳統**

　　「為了我們的婚禮，我設計了一張
18"×24"的網版印刷資訊圖表充當邀請
函、流程表及菜單。彩排晚宴邀請函放在
海報最下面，只參加婚禮的賓客可將此部
分裁掉。」──ABBY BENNET

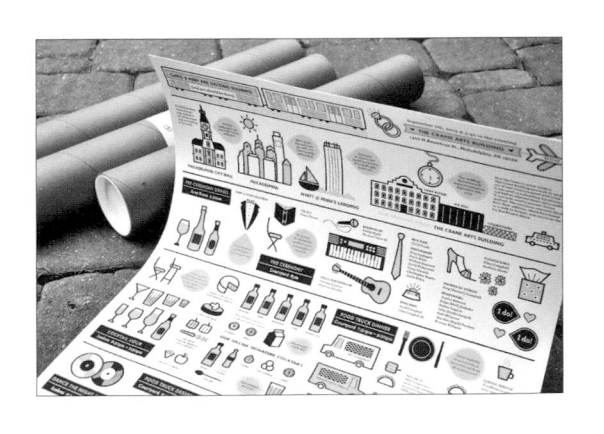

作品：Krampus Defense Kit
設計公司：Swink
藝術指導：Shanan Galligan
設計師：Matt Riley, Yogie Jacala, Krista Farrell
網站：www.swinkinc.com
客戶：Swink

耶誕妖怪坎卜斯防禦組
創意安那其：意想不到的主題

「耶誕妖怪坎卜斯（Krampus）代表著耶誕佳節的黑暗面。基本上，坎卜斯是『壞警察』，耶誕老人是『好警察』。耶誕老人會送禮物給乖小孩，而坎卜斯則會懲罰淘氣的孩子。他會在晚上把他們從被窩中揪出來裝進麻布袋後，再帶到他的洞穴去。

我們化名為施拉德明反坎卜斯團體（Gruppe AntiKrampus von Schladming，Schladming 是因熱鬧坎卜斯祭聞名的奧地利小鎮），發送防禦組以保護親朋好友免於威脅。其中有一組實用的抗耶誕妖怪隨身用具：正式版抗耶誕妖怪剪刀，用來剪破他的麻袋、一本隨身版指南、特製防滑襪（讓你能在深夜裡快速逃跑），還有耶誕鈴鐺。為了以防萬一，我們也製作了 iPhone 專用耶誕妖怪偵測器，能透過他的推特貼文偵測出他的位置。

所有盒子和麻布袋都採網版印刷。內容物（手冊、物品標籤、綁腹帶）用了兩種法式糖果色系的特別色。黃色貼紙和封箱膠帶以雷射印刷印出後，手工裁剪而成。所有防禦組都是我們在深夜時分喝著啤酒，親手裝配而成。郵局也很貼心地幫我們寄出。」——SWINK

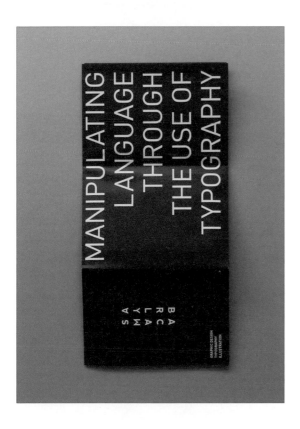

作品：In the Post Promo
設計公司：Sam Barclay
藝術指導：Sam Barclay
設計師：Sam Barclay
網站：www.sambarclay.co.uk
客戶：Sam Barclay

In the Post Promo

顛覆字規則：實驗性形式

「設計中個人品牌很重要的時候，我雖然不是什麼專家及設計師的經歷與興趣的種子，使一再獲得很吸引人們向問題靠攏有趣，因此運行了消除的設計作品。一則由運輸發起的心。這份行銷郵件是 A3 尺寸的折頁摺疊式摺紙，是鼓勵顧客用來完整閱讀我在求職設計世界中纏繞摺頁的每一件事；崔羅／編弦／行銷郵件／名片。」—— SAM BARCLAY

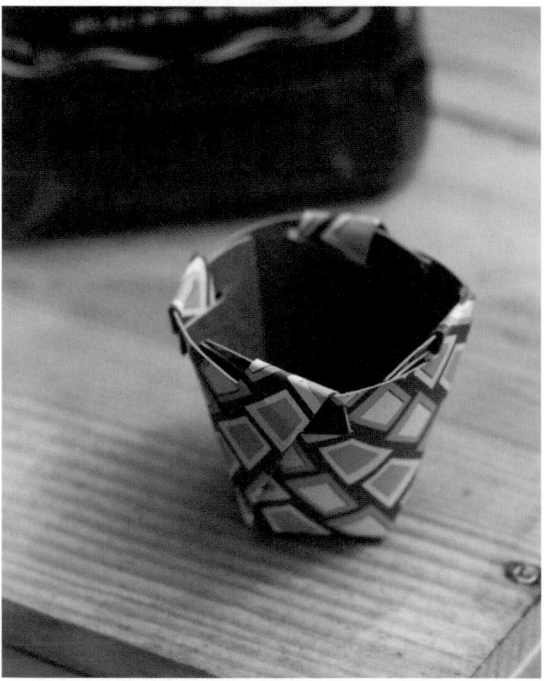

酒杯卡
創意安那其：**意想不到的形式**

「設計概念是創作出一張能摺成紙酒杯的邀請卡，適用於生日、慶祝會、畢業典禮等活動。當卡片變成完全出乎意料之外的東西，能激起好奇與驚喜。而這作品最棒的一點是，卡片變身成有意義又實用的東西。」—— ROSS MOODY

作品：Shot Glass Card
設計公司：55 Hi's
藝術指導：Ross Moody
設計師：Ross Moody
網站：www.55his.com
客戶：55 HI's

Nördik Impakt
13-Communication
創意安那其：磷光油墨、實驗性形式

「過去 13 年來，Nördik Impakt 一直是法國最大的電子音樂節，而這次想在視覺上與以往有所差異。Murmure 被賦予改善音樂節形象的任務，必須創作出更摩登優雅、更具概念性的視覺識別。周邊產品都以電子音樂及磷光為主題發展。最後做出了在黑暗中圖像識別依然清晰可見、展現電子音樂特性的海報與邀請函。」── MURMURE

作品：Nördik Impakt 13-Communication
設計公司：MURMURE
藝術指導：Julien Alirol, Paul Ressencourt
設計師：Julien Alirol, Paul Ressencourt
網站：www.murmure.me
客戶：ArtsAttack!

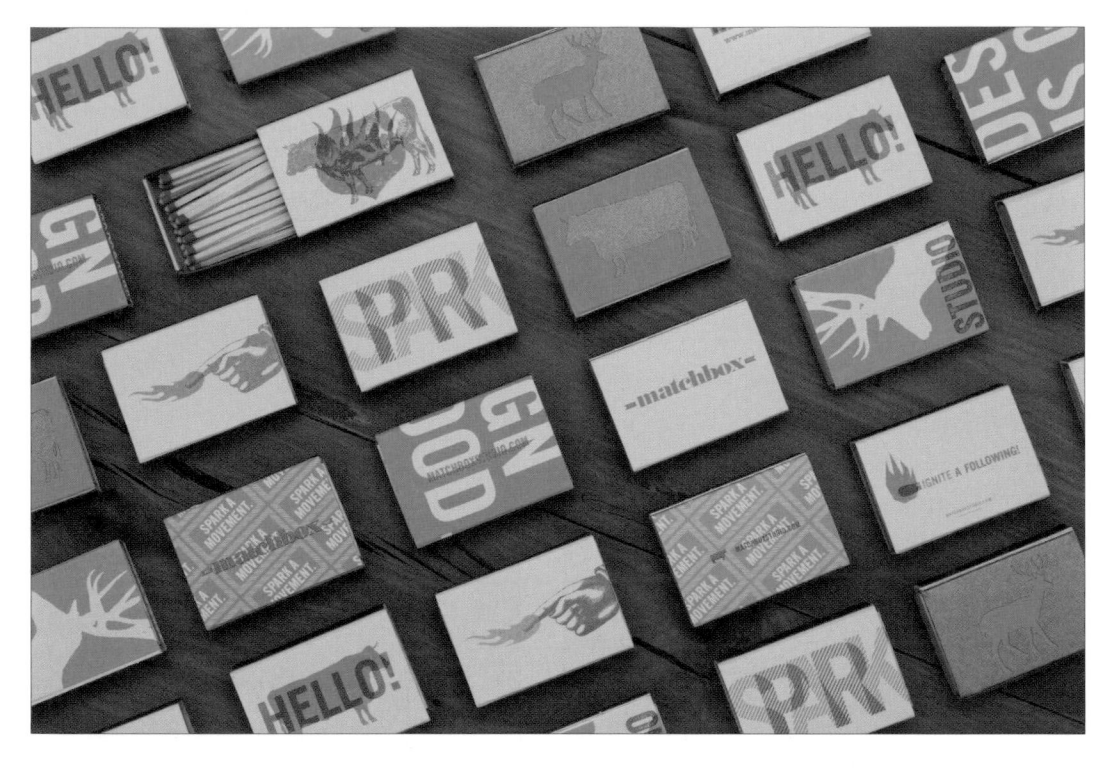

火柴盒工作室的火柴盒
創意安那其：意想不到的形式與比例

「我們當初想用這些火柴盒做個有趣的促銷小物，來呼應工作室的精神及品牌。因為我們的工作室就叫做火柴盒，很容易就想到用火柴盒當材料。我們希望工作室每個人都有機會設計，因此我們為每位設計師設定了一些基本條件，像是色調、字體和其他輔助設計的元素。此作品是整個團隊通力合作的成果。」—— THE MATCHBOX STUDIO

作品：Matchbox Studio Matchboxes
設計公司：The Matchbox Studio
藝術指導：Liz Burnett, Jeff Breazeale
設計師：Zach Hale, Mark Travis, Katie Kitchens, Rachel Negahban, Josh Bishop, Liz Burnett, Jeff Breazeale, Bryan Lavery
網站：matchboxstudio.com
客戶：The Matchbox Studio

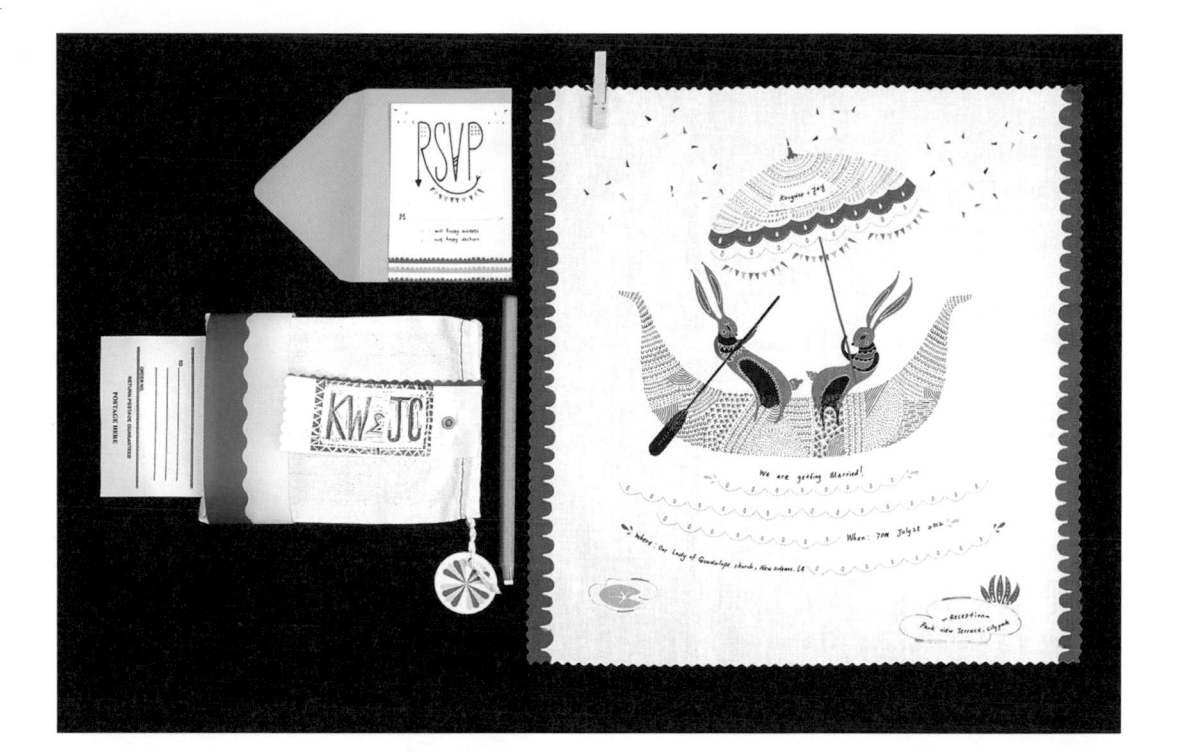

Kong Wee ＋ Jay Crum 終於在一起
創意安那其：意想不到的格式、實驗性材料

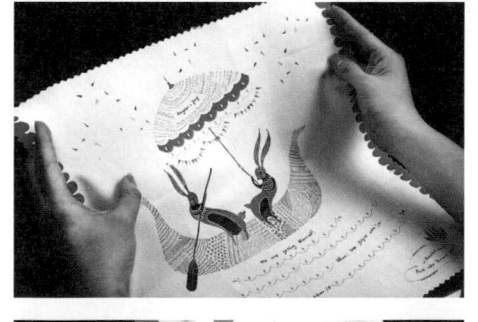

「我們想邀請親友來紐奧良參加我們的婚禮。我們也想玩一些有趣古怪的點子。傑（Jay）是紐奧良人，我則來自馬來西亞。自從我們在孟菲斯的藝術學院相遇之後，總愛互傳手繪紙條。我們希望這個設計能傳達出個人的心聲。最後也因配合網版印刷印出的背景質地，而決定用色精簡。邀請函上所有字型及插畫都是手繪而成，信封是帆布袋，袋身以手工木頭章印著我倆的姓名縮寫。邀請函印在一條手帕上，主視覺為船上的兩隻兔子，牠們代表著我們。因為我們在孟菲斯相遇，也在這裡生活，大多數朋友都會從這裡去紐奧良。因而設計成一趟順密西西比河而下的浪漫旅程，過程刺激又有趣。」——KONG WEE PANG

作品：Together At Last Kong Wee ＋ Jay Crum
設計公司：taropop studio
藝術指導：Kon Wee Pang
設計師：Kon Wee Pang
網站：kongweepang.com
客戶：Kong Wee and Jay Crum

作品：Dear Stefan & Jessica
設計公司：Go Welsh
藝術指導：Craig Welsh
設計師：Scott Marz
網站：gowelsh.com
客戶：Society of Design

親愛的史蒂芬 & 潔西卡
創意安那其：老梗玩出新花樣

　　「我們想說服設計師史蒂芬・塞美斯特（Stefan Sagmeister）和潔西卡・瓦爾許（Jessica Walsh）出任設計協會（Society of Design）的專題客座講者。他們兩人素以大膽冒險的設計風格聞名，所以我設計這份邀請函的想法是，要做出他們前所未見的東西。

　　設計協會的工作室中收藏了許多凸版印刷的工具和材料——數百個尺寸 1 吋到 13 吋不等的木字。因此這個作品規定只能用凸版印刷來製作。為了快速吸引觀眾注意，規模、數量和材料都是設計的主要考量。有一部分是印在紙巾上。我們把木字直接放在印刷廠的水泥地板上。最大的挑戰在於要讓這些木字保持不動（不能把木字直接鎖在開放式的水泥地板上）。印刷總長度達到 14 呎。

　　當橡膠油墨無法馬上乾透時，出現了令人驚喜的意外。我們沒有等油墨全乾，而是決定將油墨仍微濕的紙巾寄出去。另外也附上有說明油墨未乾的紙條與一副黃色橡膠手套。兩位受邀者一打開盒子就能看到紙條和手套，營造不尋常的氛圍，希望能引起興趣。

　　此專案最大的成就是史蒂芬最後點頭答應。他在 2013 年 2 月前來設計協會，對著滿場逾 360 人開講。」——CRAIG WELSH

Gallery

觀摩作品

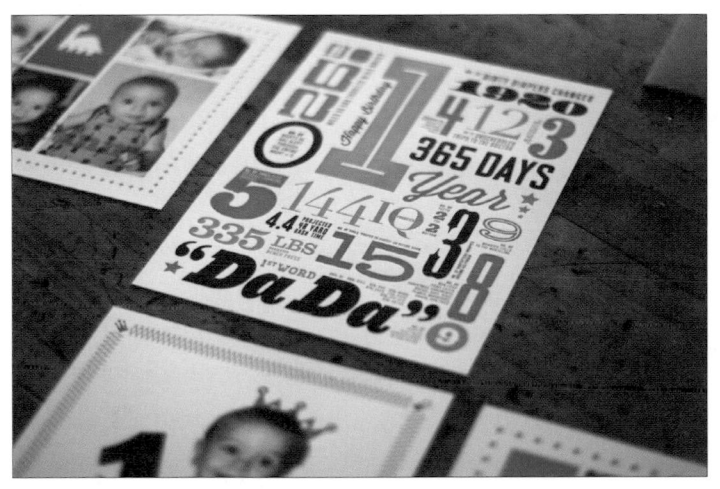

麥鐸・墨非週歲通知

創意安那其：**意想不到的內容、寵溺愛**

「這份麥鐸・墨非（Caliber創辦人之一布蘭登・墨非的兒子）的週歲通知是一組收藏卡，上頭印了小麥鐸這一年來的照片和趣聞。設計師替自己的孩子創作這樣的作品，完全是自嗨自爽無誤，不過作品也實在有趣極了。我們沒有舉辦週歲派對（以免小麥鐸把頭塞進蛋糕裡），而是決定將他滿一歲以前的生活點滴做成數張卡片，寄送給親朋好友。其中一張印有真實（與虛構）的小麥鐸個人資訊圖表，讓想更了解他的人（爺爺或奶奶）知道。

製造成本很高（卡紙、凸版印刷、絲印），一歲寶寶的生日通知就做到這種程度實在不尋常，所以雖然成功但也有點太超過了。」── CALIBER CREATIVE

作品：Maddox Murphy One-Year Announcement
設計公司：Caliber Creative/Dallas Texas
藝術指導：Brandon Murphy, Kris Murphy
設計師：Brandon Murphy, Kris Murphy
網站：calibercreative.com
客戶：Caliber Creative/Murphy Family

36（上圖）明亮大膽的色彩和奇妙不羈的插圖，讓這份邀請函與眾不同。

37（下圖）道爾 - 邁爾斯婚禮邀請函及當天流程

婚禮邀請函

婚禮邀請函自由設計師桑默·道爾—邁爾斯（Summer Doll-Myers）指出：「婚禮邀請函是準新人的延伸。外觀及感覺完全取決於他們的個性。」有著花式手寫字體及昂貴紙張的傳統邀請函、用瘋狂字型及實驗性版面構成的非傳統邀請函，各有各的擁護者。邀請函已沒有所謂的標準了。越來越多準新人想強調的重點是自己的個性、婚禮場地、禮服、求婚過程，或者伴郎其實是新郎的寵物狗。

潔西卡·西許（Jessica Hische）讓全世界都看到了她的婚禮邀請函。她把邀請函放在網路上。在準新郎和眾多有才友人的協助之下，製作了一份線上婚禮通知／邀請函。滾動滑鼠就能一覽潔西卡和老公魯斯的長篇人生故事：他們相遇之前的人生、第一次約會、初吻、戀愛過程、求婚過程、職業生涯等，都透過這個視差滾動的網頁（parallax website）完整呈現，每一段落都由不同的藝術家設計。以創新科技結合傳統插畫，創作出這個令人印象深刻的邀請函。那些受邀參加婚禮的人都能得到一組密碼，在網頁末端輸入密碼，便可登入觀看更多細節。這個邀請函不僅符合傳統目的，還展示了所有參與藝術家的名字與作品，達到另類促銷效果。（詳參：http://jessandruss.us/）

活動邀請函

活動邀請函過去都是採用傳統婚禮邀請函的形式。好看但沒什麼想像力。人們去參加這些活動，通常只是出於禮貌。現在情況改變了，人們越來越忙，越來越懶得參加義務性活動。為了提高參加率，設計師開始實驗起形式、結構和設計。因為他們知道，活動邀請函的目的應該是喚醒收件人參加活動的渴望。

如果你正在設計邀請函，請考慮客製化特殊的格式。公開活動的邀請函以海報和（或）廣告的形式呈現，往往最有效果，因為這些最適合用來觸及廣大群眾。若是私人活動的話，什麼形式都能嘗試。可以透過材料及印刷，來反映活動的精神。創作讓人想保存的東西，以及吸引人「進場」的關鍵。譬如說，在邀請函中設計一個小型活動重點欄位，讓觀眾大致了解活動精華；運用科技把邀請函放到網路上；讓收信者得到一組密碼來回覆 R.S.V.P。這個技巧能讓收信者備感尊榮，覺得自己很像 VIP。

　　佳節問候應是容易而不用花太多「謝謝你，正因為你是你」、「只是問候一下」這類的佳節問候促銷方式，設計起來或許最為有趣。「正因如此促銷」是一個機會，能讓你與客戶產生連結，又不會給人推銷東西的感覺。這類促銷可以是友善且隨意的。就像你心血來潮，拿著一盒甜甜圈去敲鄰居家的門。

　　佳節問候應是容易，而不用花太多腦筋的。當然，你肯定希望做出超棒的賀卡，能在客戶收到的一大堆卡片中閃閃發亮。這類促銷卡片可以完美演繹兩種作用：其一是以設計展露你的才華；其二是以不過度推銷的方式，強化你的存在感。這類促銷不一定要在歲末年終發送。一年有許多節日。事實上，幾乎每一天都有節日。像美國二月有放風箏日，五月有不穿襪子日，八月有爛詩節，而十一月則有世界善意日。你認為有多少客戶會在放風箏日收到促銷卡片呢？肯定不多。任創意自由發揮，想個不一樣的方法紀念這些日子吧。

　　謝卡類促銷的目的也很類似。除了向長年客戶表達感謝，也能讓你的名字再次出現在他們眼前。客戶都喜歡被感謝。一句「感謝」對於合作關係的進展存續很有幫助。光是「問候」也能強化此概念。可以用最簡單的問候卡，也能設計複雜的 3D 立體剪紙卡片。請寄出客戶會覺得有用、願意保存的卡片。終極目標是讓客戶對你留下印象。若是送無用的東西，最後只會淪為垃圾。

邀請函

　　婚禮、企業活動、新生兒送禮聚會、週歲派對等場合都會寄出邀請函。提到**邀請函**時，我們通常會第一個想到婚禮。婚禮是社交活動中很重要的一部分，往往也是一般人最常發送邀請函的原因。緊接著便是活動或派對的邀請函，風格從傳統、摩登到奇特酷炫，應有盡有，各有巧妙。

　　邀請函有豐富的歷史。在大多數人仍不識字的時代，長久以來都是由街頭公告員擔任傳遞消息的媒介。從婚禮到絞刑，每一件事都藉由他們之口來公諸於世。只要聽到了公告員的聲音，即代表受邀參加活動。此外，精英階級會請修士用美麗的書法體，手抄他們私人聚會的邀請函。多虧活字印刷與印刷機的發明，一般大眾識字率提高，邀請函也躍為主流，大多透過郵寄發送。過去由於郵政系統有極長一段時間很不牢靠，在 18、19 世紀，甚至 20 世紀早期，婚禮邀請函都是人工面交以確保收信者確實收到。又因道路泥濘、衛生狀況不佳等問題，當時的送信方式很可能弄髒郵件，因此邀請函要用雙信封包裝，外信封上註明地址，邀請函則裝在內信封裡。藉此保障收信者能收到乾淨的邀請函。這個傳統延續至今，但幾乎找不到知道由來的新娘了。

35 這張婚禮邀請卡及相關網站希望能引起更多人關注這場婚禮。極簡設計搭配木片材質，獨樹一幟之外，也展現了這對準新人風趣的一面。

自我促銷

設計師的促銷一定要更有意思才行。拜託，我們可是設計師，這是我們展示所學與所能的大好機會。你的作品集務必收錄各種類型的作品，向潛在客戶展現你的廣度。如果你是海報設計師，希望設計更多海報的話，直接把海報當成你的自我促銷工具。如果你的專長是包裝，直接寄出包裝類作品，或是可以摺成包裝作品的DM。你希望有更多字型設計的案子找上門嗎？創作一系列手繪字型名言小卡，每隔幾週就分送一次。讓潛在客戶知道你的靈感來源，持續創作並做你愛做的事。

警告：酷炫與媚俗之間的界線非常微妙。請務必審慎思考做為促銷工具的東西。客製化印刷的整人屁屁椅墊（whoopea cushion）想成功，惡搞設計必須是你的強項才行。如果你並不擅長，成品一定不符期待，還可能被潛在客戶打槍：「這什麼啊？」以前有個想應徵某設計專案的人，寄了一盒依他自己形象、量身打扮的肯尼娃娃給我。他把標誌換成他的名字，並在包裝背面說明他的設計專業。他還幫肯尼搭配了一個公事包和設計相關工具。而履歷表則是寫在盒底。我認為這點子很聰明，因為他應徵的工作與包裝產業有關，但我其實也起了雞皮疙瘩。因為整個執行和技巧都太糟了，不僅文字亂放，外包裝也做得七零八落。像我這麼愛惡搞的人，本來應該是會把這個肯尼擺在桌上裝飾，但它最後的下場是進了垃圾桶。白白浪費了他的錢和我的時間。最重要的是，我那個案子的客戶並非從事兒童用品包裝，也沒跟芭比玩具製造商美泰兒合作。

然而，不要被這個故事嚇得不敢冒險。有時冒點險能幫你得到工作。前提是必須做足事前作業，作品要具備相關性與即時性。不該犯的錯與拙劣技巧只會毀掉傑出的點子。徹底了解客戶需求，並建立起良好溝通關係。儘管去追求你夢寐以求的工作。想自我促銷時，除了設法引起潛在客戶注意，也千萬別拋棄你目前的客戶──或許原有的客戶會藉此發現你全新的一面也說不定。

正因如此促銷

「謝謝你，正因為你是你」、「只是問候一下」這類的佳節問候促銷方式，設計起來或許最為有趣。「正因如此促銷」是一個機會，能讓你與客戶產生連結，又不會給人推銷東西的感覺。這類促銷可以是友善且隨意的。就像你心血來潮，拿著一盒甜甜圈去敲鄰居家的門。

34「這張賀卡預計寄給客戶的贊助商。我們以異想天開的版型設計，搭配非傳統的色彩，創造出這張獨特的賀卡，期盼引起注意。雙面刀模也增加了驚喜效果。」── Kong Wee Pang

促銷類型

促銷活動的目的多元，包括呼喊成功、講述事實、歌功頌德，或是表達感謝。因為促銷的理由如此多，設計選項相對也很多。請仔細檢視你想傳達的訊息，再決定哪一種促銷風格最有效。

自誇式促銷

自誇式促銷（brag promotions，又稱宣告式促銷）是公司發生大事時會發送的促銷文件。看看我們有多棒。我們得了獎。我們做了大善事。我們有了一個創新解決方式。我們開發出一個很酷的東西，想跟你們分享。跟我們一起合作，我們也能讓你變酷。好消息意味著好時機，可以藉機提醒現有客戶當初與你合作的理由，或是吸引到新客戶。有點炫耀也沒關係。多拷貝幾份得獎作品，做為促銷工具的一部分寄出去。直接引用外界的讚詞，藉以佐證你的成就為何傑出，並把獎項的重要性解釋清楚。光是告訴別人你贏得了某個獎，對於非貴產業中人來說，其實不太具有意義。提供與獎項有關的數據及事實，有助於說明為何贏得此獎如此榮耀。舉例來說，如果有 2,785 人參賽，只有 150 人獲獎，就能證明你贏得的獎十分難得。

能力促銷

能力促銷（capability promotion）對擴大客戶群很有幫助。這種促銷有雙重功能，除了展示公司作品，也能讓潛在客戶知道公司提

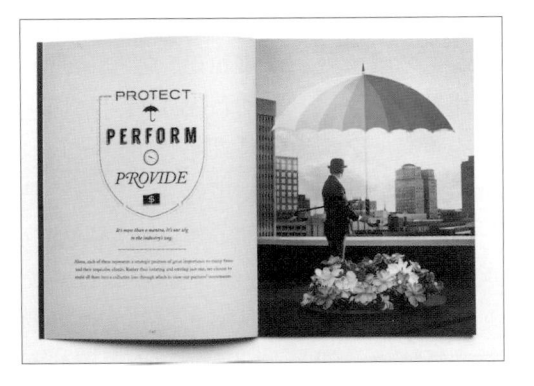

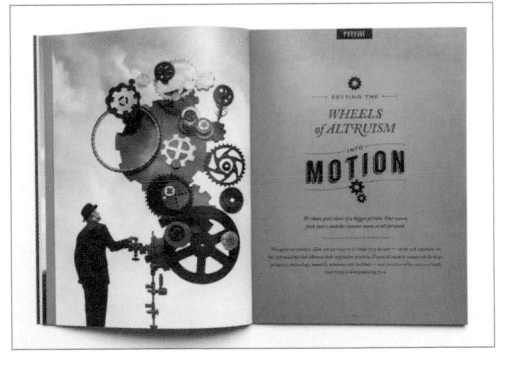

33「我們希望這次促銷能跳脫金融業的行銷常規。簡單來說，大多數的投資相關訊息都很枯燥。我們的目標是讓它人性化，並凸顯出它在此類別的強項。Verger 主席在投資管理上有豐富的成功經驗，曾獲選為金融業 40 歲以下頂尖 80 人。他的影響力之大，足以突破業界常規。這份文件的基調是從「自信點」開始訴說，不像是在對投資人「簡報」，而是多了一點哲學性、知識性、行業相關性與行業差異性。」— Hays Henderson, Wake Forest Communications

供何種相關服務。因此能力促銷就像認知促銷（awareness promotion），彷彿在對目標客群說：「嘿，看看我。我提供（製作）你想要的東西，而且我就在你家附近。」這類促銷必須強調你勝過其他對手的原因。要從何處下手呢？從最能展現公司美好一面的東西下手。比方說，印刷廠可以做出彰顯印技術的設計，其中包括能誘惑客戶的特殊技巧。設計師或設計公司的自我推銷文件應列出最具代表性的作品。專門製作小器具的公司，可以另外附上產品的迷你樣品。

Promotions and Invitations

第 5 章 促銷與邀請函

促銷（Promotions）的歷史幾乎跟廣告一樣悠久，所以常被誤認為廣告。不過嚴格說起來也沒錯，從技術層面上來說，促銷確實也是一種廣告形式。促銷和廣告都是用來提振生意的行銷工具。然而，兩者有著主要的差異。廣告用於長期銷售推廣，一般來說會有大筆經費，以及廣泛全面地曝光。廣告活動旨在讓觀眾對商品或服務維持長期的興趣，以期建立廣告訊息的累積效果。可能需要一點時間才能看見成效。

促銷則是廣告的速效版本。促銷文件針對特定消費族群進行快攻，創造立即性的效果。雖然客戶對品牌的長期忠誠度很重要，但促銷能提供即時的滿足感。促銷是一種「誘因」，讓消費者心動並馬上行動，直呼：「哇，我一定要去找來看看。」

更多規則

促銷的第一個規則是重覆。很重要請再看一次。促銷工具以發送一份以上，效果最好。當然，促銷方式若能與眾不同的話，成效也頗佳。這點出了第二個規則——創造影響。不是小家子氣的影響，而是當頭棒

32 20×200 將這份促銷工具設計成心理測驗，協助消費者判斷這件藝術品是否適合自己。

喝式的巨大影響。換言之，促銷是不打迂迴戰的。規則三是選擇最好的媒介。數位形式通常成本效益最高，尤其是對數位內容產業中的互動影音服務來說。不過請小心，就算你身處這些產業，有時印刷的效果可能更好。試想你一天大約收到多少封電子郵件。10 封、40封，還是 367 封？除非電子郵件能馬上被讀取，否則隨著時間一分一秒過去，讀取率只會一路下滑。為什麼呢？因為現代人都很忙，電子郵件很快就會被更多的郵件淹沒，或是直接被分入垃圾郵件匣。實體郵件在拆開前可能還會擺在桌上幾天，只要收件人一拆開，機會就站到你這邊了。當然，不是所有促銷信都會被開啟。畢竟，它們仍屬直郵廣告的一種。但促銷的郵寄清單分類更專業，可能只有幾個而已——現有的客戶，以及可能會使用公司服務的潛在客戶。實體促銷文件可以掛在牆上或擺在桌上，人們可以與它互動，用它來玩、觸碰或捧著它，或是分享出去。

⚡ **創意練習**

● **面試挑戰 INTERVIEW CHALLENGE**

設計師也是人，難免會對自己的作品洋洋得意。因此，記得務必三不五時對自己的設計技能進行評估。此外，由於景氣難以預測，為以防萬一，還是要隨時做好轉職準備，隨時都能去面試。你知道要去哪裡找工作嗎？你知道作品集要包含哪些東西嗎？你的強項和弱項是什麼？你有個人風格嗎？做好面試準備，不僅能讓你因應最壞的狀況，還有助於用正確的角度檢視自己的作品。

💡 **做做看**

工具

・所有的作品	・個人品牌識別	・履歷

1. 把你最棒的作品放在一起檢視。把參與過的專案整理列表，確定你有所有的檔案、圖片和字型。至少準備 10-12 個專案。
2. 列出作品的強項。你擅長什麼？你最驕傲的是什麼？有哪些作品得過獎？
3. 同時也列出你的缺點。哪些需要改進？要如何進一步發展你的技能？你缺乏哪些設計技能？尋找能讓自己提升的機會，例如回學校進修、線上課程或接案。
4. 準備好作品集。就像你真的要去面試一樣，或想像自己要去夢寐以求的公司面試。現在就開始吧。準備好檔案，讓作品看起來「更逼真」——網路上有許多好用的編輯排版軟體。把曾經做過的作品或 3D 作品拍照存檔。
5. 每個專案都附上一段簡介，陳述這些專案的目標與完成的方法。把這想成是電梯簡報（elevator pitch）。你的面試者和未來的創意總監一定想知道這些內容。這是你發光發熱的機會；不要忘了強調每個專案設計中的特點，像是客製字型或插畫。
6. 整合實體作品集。決定你究竟要使用數位版本還是印刷版本。無論哪一種版本，盡可能把作品集最好的一面展現出來。確定要加上清晰的圖片與簡潔的推銷詞。
7. 把你的作品上傳網路。包括每個專案的圖與推銷詞。如果你已經有網路作品集，現在該是更新的時候了。**注意**：一定要包括整個創意團隊的資訊。請跟雇主確認是否可以上傳，以及作品所有權歸屬。尤其要注意合約方面的規定。自由接案也必須可受公評。
8. 發展你的個人品牌。
9. 更新你的履歷表。
10. 複習常見的面試問題，練習談論你的作品。
11. 與你信任的設計師朋友進行模擬面試。請他檢視你的作品集及履歷表。面談後直問他會聘用你嗎？請他提供建設性的建議。

注意：除非你真的在找工作，不然去別家公司面試相當不智。不要浪費別人的時間。設計界很小，關於你的流言很快就會傳遍整個業界。甚至可能會傳到你目前的雇主耳中。如果你真的需要模擬面試練習，可以錄下自問自答的過程，或是試試步驟 11。

● 看場電影吧 LET'S GO TO THE MOVIES

規則：出版品的類型會影響視覺概念
創意安那其：無論視覺概念為何，用你最愛的電影來影響出版品
結果：電影的連續影像能說出設計的故事，並娛樂觀眾

　　我們一定都看過很有共鳴的電影。它們可能與我們的人生境況相似、刺激我們成為更好的人，或是在陷入低潮時拉我們一把。想一部你最愛的電影。為什麼這部電影能讓你產生共鳴呢？為什麼不是別部？你喜歡的原因是演員、美術設計、主題、舞蹈編排、服裝、攝影、色彩、情緒、歷史脈絡、圖像、懸疑感，還是音樂？原因很多，可能是電影的某一部分或整體效果。

　　用執導電影的方式來設計出版品。你就是導演。你的目標是要贏得觀眾的心。電影包括情節、劇本與起承轉合。你必須選擇基調、主題、藝術指導、影像指導和連續視覺影像，並在剪接室裡做出所有決定，把最後的設計整合在一起。你甚至可能獲得令人垂涎的大獎。只要努力，你也能靠自己功成名就。但不是狗仔隊會跟的那種出名，你一定懂我的意思。

 做做看

拿一份你正在進行或剛完成的出版品設計。如果沒有的話，請為一個大品牌重新設計一份。許多大公司都會把簡介手冊與年報的電子檔公布在官網上。

1. 決定電影。寫下情節和創作主題。詳細列出美術設計、動作、服裝、攝影、色彩、情緒、歷史脈絡、圖像和音樂。這便是你設計的指南。

2. 為你的設計「分鏡」。務必按照情節發展。在分鏡的簡介部分建立情節架構（網格）、角色（字型和影像風格）和基調（整體設計風格）。隨著電影的進展，各種狀況都可能發生（旁白欄和格言引用），直到迎來高潮（大字級、大膽的圖片或視覺上的驚喜）。然後到了解決階段，以片尾字幕（closing credits）結束你的設計。**注意：**不要執著通用的情節公式，跟著電影的情節走。這表示在高潮前可有許多起伏。高潮也能安排在電影尾聲，不給觀眾答案也行，就像影集《黑道家族》（*The Sopranos*）的最後一集。

3. 選擇能暗示電影氛圍的字體。避免太過媚俗或太直接的選擇。如果你最愛的電影是《德州電鋸殺人魔》，不要用看起來血淋淋的字體，反而應選用帶有暗示的字體，例如帶著尖銳襯線的字體。選擇色彩及圖片時也一樣。如果你已預先選好圖片，請控制好基調，讓它們反映出你想要的感覺。

4. 執行你的點子。一致性很重要，但設計的情節也必須有點轉折。設法讓你的觀眾大吃一驚，或因為快樂大結局而流淚。

Exercises

自主練習

⚡ 創意安那其練習

● 用圖案來裝飾 PATTERN IT

規則：避免使用會分散注意力的元素
創意安那其：以圖案為主要設計元素，取代照片或插圖
結果：設計更生動有趣

圖案是為設計增加視覺趣味的好方法。但請不要滿足於典型的條紋和點點。創作出全新、有活力又令人興奮的圖案，讓它們能夠與字型、圖片相抗衡。這次試著讓圖案當領頭羊。

 做做看

拿出一份你正在進行或剛完成的出版品設計。如果沒有的話，請以自然生物館作為靈感來源。

1. 製作一個與專案有關的物品清單。盡可能發想，把想到的都記下來！

2. 對於你寫下的每一個物品，想像把它捧在手中，仔細地觀察。舉例來說，自然生物館有很多蝴蝶。蝴蝶的基本形狀是什麼？牠在飛行時像什麼？牠停留在花朵上時，看起來又像什麼？牠的翅膀上有什麼圖案？不管再小的細節都不要遺漏。其他種類的物件也比照辦理，如醫療用具、辦公室用品、花卉、飛機、電腦等。你看到了什麼？

3. 打草稿。用任何你想得到的方式，把物品畫出來，如剪影、極度微觀角度下的身體等。

4. 把圖案組合在一起。試著以「包裝紙」的方式來處理剪影，讓物件散滿頁面。在你的插畫中插入其他物件，得出的效果會像棉質印花布（用 B&W 墨水繪製）或高檔壁紙（用水彩繪製）。嘗試畫出大型或迷你圖案，或介於兩種尺寸之間的任何一種尺寸。事實上，以微觀角度畫出的圖案，往往會美到令人讚嘆不已。看看你可以創造出多少圖案。

5. 把這個圖案當作設計的主要視覺，準備好讓你的觀眾驚艷吧。

《阿曼時報》版型設計

創意安那其：意想不到的網格、意想不到的圖片

「我發展出的這個視覺技術稱為『奇思妙想』。做法是從質疑各種可能性開始，然後持續發展設計點子，直到問題解決為止。舉例來說，從一個問題『把空白當插圖可能嗎？』開始；或是問自己：『如果這則商業報導講的是恐懼，我能夠模仿恐怖片海報的方式將報導內容視覺化嗎？』

如果你處理的是版面編輯設計，成功的設計必須同時結合傑出標題與視覺。而且標題永遠都要與視覺互相呼應。」── ADONIS DURADO

作品：The Times of Oman Layouts
設計公司：Times of Oman
設計師：Adonis Durado
網站：timesfoman.com

中愛荷華州收容服務中心文宣
創意安那其：意想不到的用途

「中愛荷華州收容服務中心（CISS）找我們設計一份演講後發放的文宣，除了道出該中心的故事與歷史外，也說明他們提供了哪些方面的幫助。可以理解的是，這份資料必須以最少的預算完成。

我們設計了一份精巧的文宣，不但傳達了 CISS 的訊息，同時也是真正可以幫助他人的工具。這本講述 CISS 故事的小冊子外面包著一個簡單的紙袋。紙袋上印著中心『最需要的』物資。希望收到手冊的人能把紙袋裝滿後捐回。

手冊寄出後數週，CISS 的櫃台開始出現寄回的紙袋，裡頭裝了捐贈物資。許多袋子裡裝著盥洗用品和衣物，有些則放了支票。」── SATURDAY MFG.

作品：Central Iowa Shelter & Services Brochure
設計公司：Saturday Mfg.
藝術指導：Brian Sauer
設計師：Brain Sauer, Annie Furhman
網站：saturdaymfg.com
客戶：Central Iowa Shelter & Services

《不知道閱讀障礙患者做何感受》
創意安那其：**實驗性字型、實驗性主題**

「《不知道閱讀障礙患者做何感受》是精裝書，（目的在於）幫助人們了解閱讀障礙患者的感受，並試圖破除一般大眾對閱讀障礙患者的誤解──以為患者看到的字母都混雜在一起。設計本書時，我回想起當年為了找出減緩讀者閱讀速度的字體編排與語言形式時，遭遇到的種種痛苦。不過看到親朋好友努力想讀懂我的作品，還頻頻懷疑我是不是故意搗蛋，還滿好玩的。」
── SAM BARCLAY

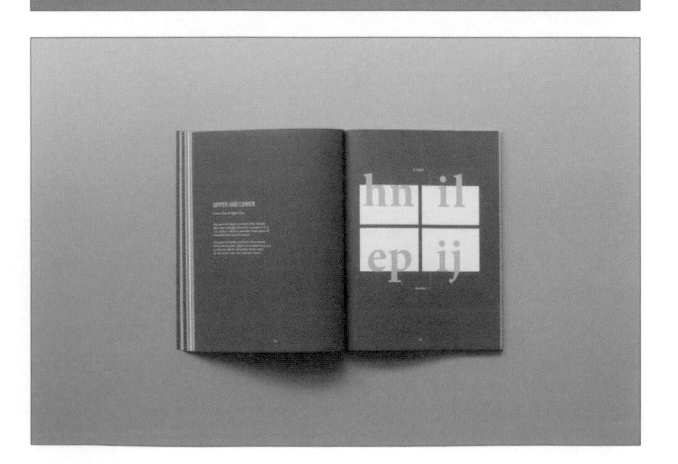

作品：*I Wonder What It's Like to be Dyslexic*
設計公司：Sam Barclay
藝術指導：Sam Barclay
設計師：Sam Barclay
網站：www.sambarclay.co.uk
客戶：Sam Barclay

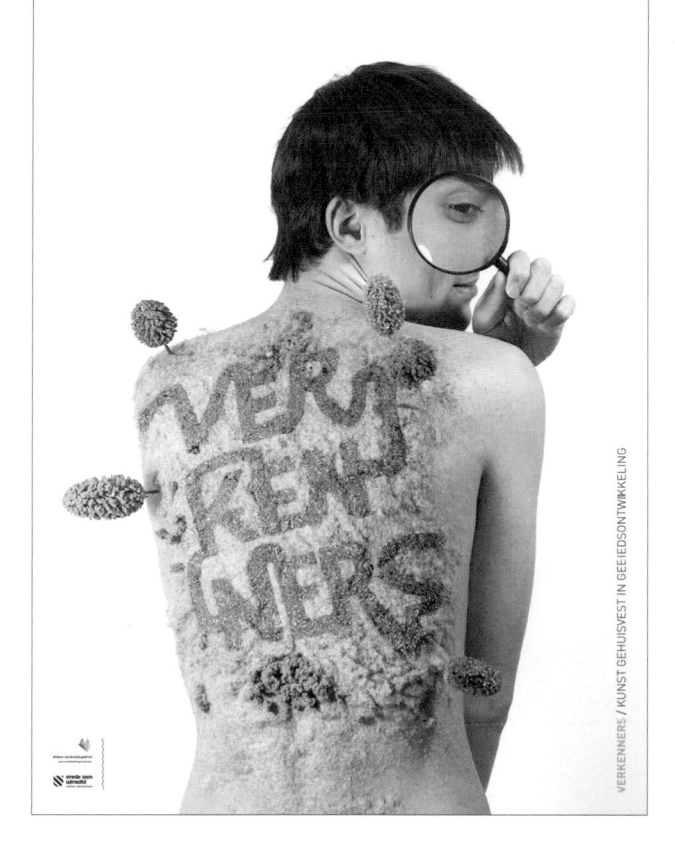

VERKENNERS / KUNST GEHUISVEST IN GEEIEDSONTWIKKELING

Verkenners
創意安那其：3D 字體探索

「Verkenner 是由（荷蘭）藝術家及區域發展工作者發起的組織。他們攜手合作，尋找將藝術注入新發展區域的方法。將藝術文化用於區域發展計畫，是否有助於提升當地發展的品質呢？對於藝術家來說，這領域有哪些機會？我們能建構出當地未來居民的參與感嗎？我們創作出方便取得的出版品，為這些問題提供了答案。這本書的圖片概念來自攝影師李維・范・維魯（Levi van Veluw）的系列作品『風景』。」── AUTOBAHN

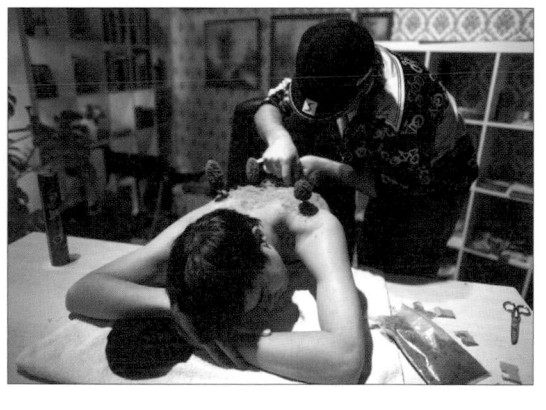

作品：Verkenners (Art in Area Development)
設計公司：Autobahn
藝術指導：Maarten Dullemeijer, Rob Stolte
設計師：Maarten Dullemeijer, Rob Stolte
網站：www.autobahn.nl
客戶：Vrede van Utrecht / DLG

ADCN 荷蘭藝術指導俱樂部 2012 年鑑
創意安那其：解構

「Aufheben 有多種含意：『廢除』、『保存』和『提升』。德國哲學家黑格爾（1770-1831）用這個字來描述現實。他看到的世界並非靜態的現實，而是一個不斷持續的動態進程，並可任意改變。這樣的世界沒有個人與個人古怪想法容身之處。廣告再也無法說服人，創意也不能擾亂秩序。每件事都宣告終結。換句話說，事實並不存在。但一個更有深度、更成熟的事實就在唾手可得之處。

該怎麼獲得呢？盡快找出來，然後進行反向設定即可。驗證後否認。放到桌上後就拋棄它。當 ADCN（荷蘭藝術指導俱樂部，Art Director Club Nederland）年鑑找我們設計時，我們就是這麼做的。這本年鑑是由 ADCN 資料庫中塵封已久、共 45 本年鑑集結而成。我們收集這些年鑑後，拆解並裁切成原始素材，只限這本使用。而 ADCN 資料庫現已不復存在。」

—— AUTOBAHN

作品：ADCN – Since 2012
設計公司：Autobahn
藝術指導：Maarten Dullemeijer, Rob Stolte
設計師：Maarten Dullemeijer, Rob Stolte
網站：www.autobahn.nl
客戶：Art Director Club Nederland

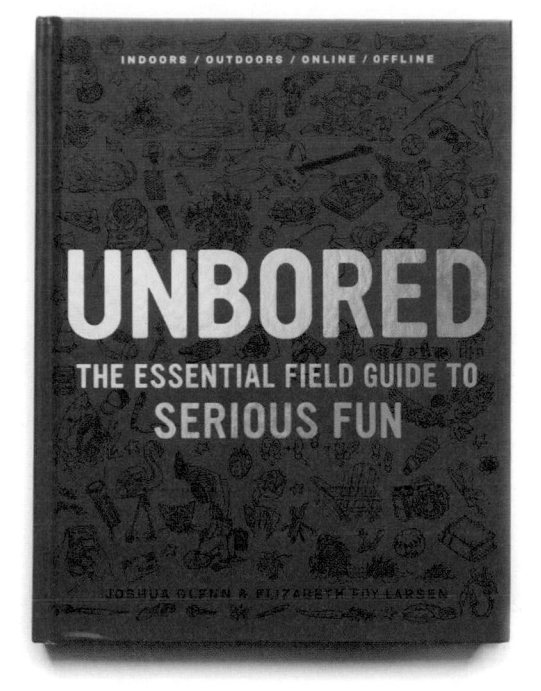

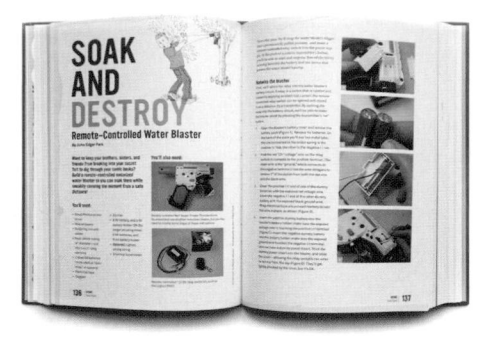

作品：*Unbored：The Essential Field Guide to Serious Fun*
設計公司：Leone Design
藝術指導：Tony Leone
設計師：Tony Leone, Colleen Venable
網站：leone-design.com
客戶：Bloomsbury

《一點也不無聊：嚴肅樂趣的終極指南》
創意安那其：多變版面、有趣插圖

　　「現代童書往往愚蠢或（且）粗糙，傳達一種『僅限兒童閱讀』的訊息。而教養書則完全不把兒童當成目標讀者；此外，雖然目前老派嚴謹的教養書當紅，因為主要賣點是勾起成人憶當年的懷舊情懷。但我們從編輯及設計角度仔細思考後，希望能創造一本同時吸引家長與孩子的書，並鼓勵他們一起從事有趣的活動。

　　布魯姆斯博利（Bloomsbury）出版社把本書規格設定為 350 頁全彩印刷，設計團隊在頁面中塞滿了超過 850 幅由樂許先生（Mister Reusch）及海瑟・卡桑尼克（Heather Kasunick）繪製的插圖，以及克里斯・皮亞西克（Chris Piascik）創作的手繪字。插畫家們彼此互補、不刻意的速寫風格，呈現出機智的 DIY 調性。本書故意設計成滿是塗鴉、被撕過也修補過的老舊教科書樣貌，遊走於酷炫與富創造性的界線邊緣。

　　本書廣受大人小孩歡迎，做成高級禮物書。乾淨中帶點傳統的字型原則、生動的速寫插圖，以及撕裂質地紙張三者之間，建構起一個平衡關係，我們成功地拿捏了好玩與嚴肅之間的界線。為了增添趣味，插圖稍微參考了流行文化，以期讓特定年代的成人有所共鳴，譬如 1980 年代的滑板、重金屬和龐克樂團、歌詞、酷斯拉，甚至還有雪怪！」── LEONE DESIGN

Matérial 雜誌
創意安那其：意想不到的內容

「為了替這本創意作品定調，我們將各種不同的視覺風格，以發人深省，有時又讓人驚喜的方式融合在一起。這本手翻書採對開頁，版式複雜，越翻越不整齊（越小）；建議大家實際翻翻看。」── FRANKLYN

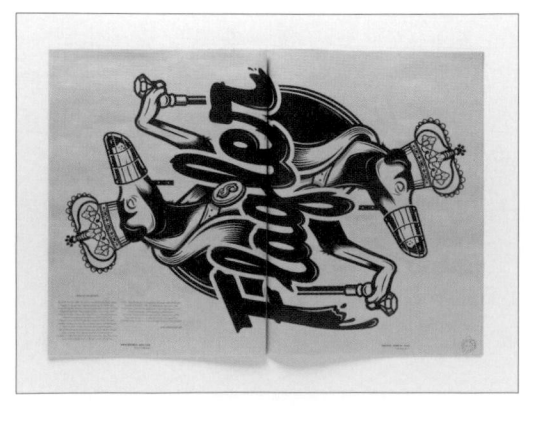

作品：Matérial Magazine Issue 002
設計公司：Franklyn
藝術指導：Michael Freimuth, Kyle Poff
設計師：Michael Freimuth, Kyle Poff
網站：quitefranklyn.com
客戶：Matérial Magazine

FUKT
創意安那其：無界線

　　「這本雜誌在設計上的每個面向，或多或少都與最新一期有關。每期封面都以字型編排為主體。讀者看來都很喜歡三眼貓、無毛狗和果凍字。而美術字中，有許多是以 3D 呈現拍攝而成的。FUKT 對封面只有一個嚴格要求：每期雜誌的 logo 不用排在固定位置，也不用長得一模一樣。」── ARIANE SPANIER

作品：FUKT
設計公司：Ariane Spanier Design
設計師：Ariane Spanier
網站：arianspanier.com
客戶：FUKT Magazine

XTO Energy 25 週年紀念「簽到簿」
創意安那其：有限的色彩、變化的網格

「一開始是想創造一本說『謝謝』的書──如果沒有多年來在這間公司努力過的每一個人，XTO 不可能有現在的規模。我們希望這本書是『極致的紀念冊』，架構必須能廣納此專案收集而來的眾多故事及圖片。我們總共取得了超過 2,400 名員工的簽名與數百則個人故事。

本書的目標很簡單，就是要讚揚員工，最後也確實做到了。全書製作成本不斐，超過 120 頁，封面打凸且雙面印刷。本書調性時而沉重，時而開放，悲喜情緒交織縱橫。」── CALIBER CREATIVE

作品：XTO Energy 25th Anniversay "Signature Book"
設計公司：Caliber Creative/Dallas Texas
藝術指導：Brandon Murphy, Bret Sano
設計師：Brandon Murphy, Maxim Barkhatov
網站：www.calibercreative.com
客戶：XTO Energy/Exxon

Domtar Paper/Cougar Journey 推廣手冊
創意安那其：無數印刷技巧混合

「Domtar 要求我們設計一份紙本推廣手冊，主題是與創意探索有關的『旅程』故事，並要求精緻絕美的視覺與印刷效果。設計概念的核心是旅行與『找到屬於你的路』。有史以來，人們都希望能在追尋夢想的路上不偏不倚、堅定目標前進。這個設計以星球作為主視覺。故事格局壯觀，視覺效果獨特。精彩的圖像與具觸感的印刷技術，讓我們再次體認到紙張不愧是絕佳的溝通訊息媒介。」

—— CALIBER CREATIVE

作品：Domtar Paper/Cougar Journey Promotional Brochure
設計公司：Caliber Creative/Dallas Texas
藝術指導：Brandon Murphy, Bret Sano
設計師：Bret Sano, Justin King
網站：www.calibercreative.com
客戶：Domtar Paper

作品：Caliber Armory Zine
設計公司：Caliber Creative/Dallas Texas
藝術指導：Brandon Murphy, Bret Sano
設計師：Bret Sano, Brandon Murphy, Justin King, Maxim Barkhatov
網站：www.calibercreative.com
客戶：Caliber Creative/Dallas, TX

Caliber Armory Zine

創意安那其：**無界線**

　　「我們想為工作室製作推廣手冊，傳達我們在編輯排版上的風格與興趣。我們不想太『廣告化』，希望走『軟行銷』的模式。我們給了全體設計師一些基本的參數：訪談、藝術創作、資訊圖表，除此之外，想怎麼做都行。

　　這種大張新聞紙加單色印刷的形式，無須高科技機器或技術，在現在反而是『優勢』——至少公司簡介極少使用這種形式。此外，隨機創作既好玩又有藝術感。其實我們這次會決定做成報紙的形式，主要是因為以往都被客戶打槍，不讓我們做。所以我們乾脆自己來做一份。」—— CALIBER CREATIVE

片等互動元素來強化。擴增實境（Augmented Reality，簡稱 AR）便是一例；讀者用手機 APP 掃描雜誌頁面後，原本的頁面會加入數位化的動作和色彩。印刷尚未死去，書本會持續在數位世界中生存下去，不過事實上的確有越來越多人使用數位格式檔案。請別以為只要把紙本書轉存成 pdf 就好。設計必須超越觀眾期待，挑戰界線，同時扶持出版產業發展。明明能用影片示範舒芙雷的製作過程，何必堅持只用文字說明呢？為什麼不替時下最夯的健身體操加上動畫插圖呢？實際成立一個網站來分享更多很棒的網站，而不要只是分享靜態截圖。科技每一天都在進步，我們應好好利用並享受它所帶來的好處。

Gallery

觀摩作品

ViroPharma 2011 年報
創意安那其：手繪元素、實驗性形式

作品：ViroPharma 2011 Annual Report
設計公司：20nine
藝術指導：Kevin Hammond, Ashley Thurston-Curry
設計師：Erin Doyle
網站：www.20nine.com
客戶：ViroPharma, Inc.

「2011 年是 ViroPharma 持續成長並實現宏大願景的一年。新版產品簡介、進軍歐洲擴點，都代表該公司對世界的影響越來越大。我們以強烈視覺效果與手繪插畫型塑『更久更遠』的概念，讓讀者有不一樣的閱讀經驗。年報展開後會變成一張活力四射的全開海報，以此強調 ViroPharma 將繼續擴大，服務罕病患者，並進而強調疾病對生命所造成的『連漪效應』以及 ViroPharma 持續給予病患堅定的承諾。」──20NINE

31 庫茲頓大學傳達設計系的招生手冊，插頁用了只有正常頁面一半大小的紙張來揭露額外的資訊。

　　每翻一頁都要讓讀者覺得新鮮、興奮。這是很大的挑戰。單元式網格能提供較多選擇。改變圖片及正文的位置可提升閱讀興趣，但變化幅度不能大到失去一致性與統一性。以格言引用（pull quote）、大標、小標與引人注意的圖片來拆解分隔文字段落。關鍵在於保留足夠的瀏覽空間。留白是設計師的好朋友。或者，你能把我剛說的都拋到腦後，然後效法大衛・卡森（David Carson）設計的美國流行音樂次文化雜誌《雷射槍》（*Ray Gun*）。他打破所有規則，使用了層疊、油漬搖滾風（grunge-inspired）的字型編排，版面抽象而難以辨認閱讀。不過對這本雜誌來說，可讀性並不重要，而是隨著內容主題去設定調性，狂野或溫馴、經典或摩登。

形式

　　形式跟隨功能。但本就應該如此嗎？出版設計常落入先人傳下來的這個壞習慣。小說開本必須是 6"×9"、年報必須要是 8.5"×11"、企業手冊要裝得進標準信封。思考可讓形式有趣迷人的方式，設計出版品時便能派上用場。不尋常的尺寸和形狀，比老套陳規更吸引人。你看過內含透明膠板頁的 Gray's 醫用解剖書嗎？小孩子翻閱這樣的書該有多興奮啊。我自己就為書中血管、骨骼、器官彼此交疊的樣子深深著迷。這種感受在今日的出版品設計中已不復存在了。我很清楚主要是因為預算考量。但我們還是可以多跟印刷廠討論，嘗試在手冊中加入特殊的紙張、刀模、牛皮紙、膠板、摺頁、不同尺寸的頁面，甚至是另一本手冊。我就看過一本從頭到尾都能吃掉的食譜書——德國設計公司 KOREFE 的《真正的烹飪書》（*The Real Cook Book*）。克里斯・魏爾（Chris Ware）的《建築的故事》（*Building Stories*）共 13 冊，附書盒收藏；每本都自成一格，但魏爾以統一的圖像風格將整個系列串連起來，帶給讀者宛如冒險般的閱讀樂趣。形式是可以和設計攜手並進的。如果你的設計很大膽，何不大膽地選擇不一樣的形式呢？

進行互動

　　平板等電子設備正在重新定義閱讀書本的方式。除了單純閱讀頁面外，頁面也能透過影

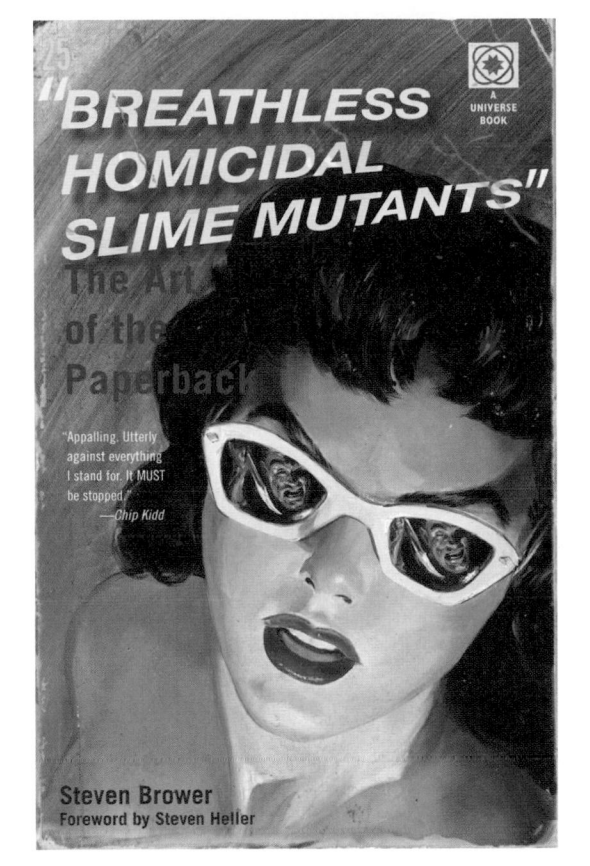

29「我很幸運能買到偉大惡俗藝術家（pulp artist）諾曼・桑德斯（Norman Saunders）作品的使用權。我希望標題具有挑釁效果。兩者結合起來的『看三小』氛圍，很符合主題。」
— Steven Brower

做好表面功夫

　　一般來說，消費者在零售通路只看得到出版品的封面；因此封面必須具備戲劇性、動態感，擁有向外延展的力量，以抓住觀者的注意力。雜誌和書籍的封面在平台上互相較勁。無論是透過圖片、字型、色彩或版面配置，封面設計都應別出心裁。我所挑中的書，有半數以上是受封面吸引，甚至還買了其中幾本。我最喜愛的書封之一是馬克・海登（Mark Hadden）的《深夜小狗神祕習題》（*The Curious Incident of the Dog in the Night-Time*）。亮橘色的原文書封上印著顛倒的貴賓狗，充滿吸睛魅力。企業簡介及年報雖有鎖定讀者群，但封面設計一樣重要。

　　成功的書封是熱情友好的，彷彿在鼓勵讀者打開並翻到第一頁。好封面能引導讀者視線，利用完形律的封閉性及其他視覺線索，鼓勵讀者進一步閱讀。然而，帶點神祕感也不錯，應該沒人希望在封面就把雷全爆光。設計封面前別忘了先讀書稿，封面設計的風格與靈感，理應來自內文。

內部機密

　　出版品的內部設計從網格開始，網格能引導設計跨越多頁。圖片應強化視覺設計所設定的調性，除了寫實圖片外，也能考慮剪影圖片。連續性、統一性等完形律原則，能幫助讀者在銜接頁面、段落之間閱讀無礙。為出版品進行設計時，最大的危險是做出無聊的版面。

30「我們想完全傳達出病患、家庭及醫生在接受 ViroPharma 幫助前後的心情寫照。每張圖片上覆蓋著印滿白色文字與塗鴉的牛皮紙。一開始先描繪出主體人物的負面情緒，並加上『孤獨一人的』、『支離破碎的』、『挫敗的』等文字。然而，翻開牛皮紙後，主體的情緒轉為正面，照片洋溢著快樂與放下的感覺。翻頁前後的對比，反映出病患服用藥物治療前後心情的轉折。」— 20nine

真正需要的是什麼？

　　出版品的形式會影響視覺概念，所以要了解你設計的是什麼。書籍的用意是要讓讀者從頭到尾讀完，因此設計時必須優先考慮可讀性；貫徹一個視覺概念有助於頁面銜接順暢。書封應能立即抓住目光，讓觀者想翻開閱讀。企業手冊則須傳達關於公司的必要資訊，給人留下好印象，資訊量很龐大，所以編排設計應清晰易讀。年報的功能也是傳播公司的資訊，包括公司成長、內部變化、財務資訊，並強調公司特色，只是讀者限定為現存或潛在的股東與投資人。資訊圖表，即數據資料視覺化，能幫助讀者理解複雜的數字並提升閱讀興趣。雜誌的封面應強烈、簡單、誘人。顏值高才會賣。封面調性應暗示讀者內容屬性。如果雜誌封面的圖文編排瘋狂混亂，色調為鮮豔萊姆綠及亮粉紅色，會讓人覺得內容也一樣狂亂不羈……目標讀者為龐克族而非家庭主婦。雜誌包含目錄、開門頁、專題及廣告。視覺概念一致，能在組織整合每個元素的同時，也讓它們獨立運作。風格指南應有彈性空間。報紙和雜誌很類似，只不過是每天發行，而非每月。因此報紙的視覺概念應堅如磐石，以符合嚴格短暫的截稿時間。

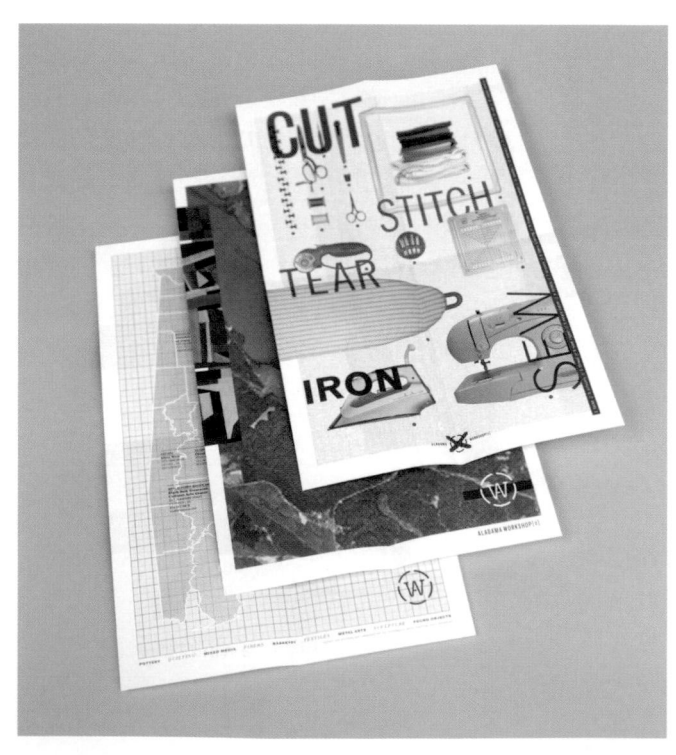

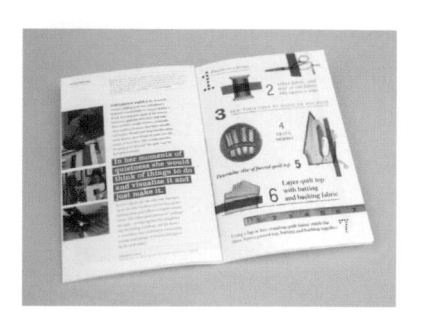

28「這本手冊一套三冊，採嵌套式法國摺設計，展開後背面是一張海報。編排上利用易讀性最高的二至四欄來讓內容承載最大化。字體編排系統的細部多變，暗示著拼布可隨心所欲地製作。字體編排具表現性與規範性，自由地融入比例和字體選擇，展現內容上的細微區別，並創造出字體層次。此外，內容的節奏和排序具良好的組織結構，方便讀者連續或分段閱讀。」

Publication Design

第 4 章 出版品設計

印刷品有幾個很可愛的地方，新鮮油墨的氣味、紙張在你手中的真實觸感及重量感……你可以安靜地窩在位子上，邊啜飲咖啡、邊翻閱當期雜誌或好書，享受紙本相伴的感覺。抑或是，因為有了這本書，而讓一切變美好的感覺。

出版品包括書籍、年報、手冊、雜誌和報紙等，每一種都有自己的樣貌。在書封及書背間，每一頁書頁都活了過來。在書本裡，行與行、段與段、頁與頁合力編織出一個傳說。封面魅惑地召喚讀者。在這個呼喊「出版已死」的世界裡，出版品仍保有真實的觸感與溫度。試想，當你泡在浴缸裡，還能讀些什麼呢？

石板、動物皮毛、莎草紙、紙張等，在在記錄著人類的歷史。因為可攜性及易於生產，紙張成為使用最為廣泛的媒材。最早的出版紀錄可追溯至五千年前的蘇美泥板，與人類現代書寫語言的開端一致，而這並非巧合。人類現代書寫語言被稱為楔形文字（cuneiform），多在溼泥板上刻畫或印上有稜有角的符號。書寫語言隨著商人四處經商而傳播。現已認定西方文字的系統始於腓尼基人，爾後演化為羅馬字母。

約於 1450 年發明的古騰堡活字印刷術，開啟了印刷資料的大量生產。古騰堡版 42 行聖經因每頁均 42 行而得名，為最早大量生產的書籍。以電腦時代的角度來看，這種技術似乎有些原始，但活字版是一項偉大發明。要再等上四百年，工業革命時代的蒸汽印刷機才取代了它。現今市面上存在著各種書籍及文獻，出版品設計處於競爭激烈的戰國時代。

一切都從計畫開始

設計出版品時，組織架構是不可或缺的一環。與其他形式的設計不同，在發展出版品設計的視覺概念之前，你需要先拿到完整的內文及圖片。在不清楚這些關鍵要素的情況下，就著手設計多頁文件只會釀成災難。還在設計階段時，設計師如果遺漏了部分內容未編排，客戶多半會睜隻眼閉隻眼。但設計師自己必須先知道完整內容，才能決定哪種網格與格式最合適。在專案一開始就請客戶備好一切資料，並非過分要求。取得所有資訊之後，請花點時間分析所有圖片，閱讀所有文字，藉此尋找視覺設計的線索。務必清楚全書調性是正式或輕鬆？愉悅或嚴肅？愛掉書袋還是妙語如珠？由調性來主導設計方向。

一致性和可讀性在出版品必備元素榜上名列前茅。視覺概念能將出版品整合起來。版面配置及字體選擇有助閱讀。請製作情緒板及風格指南。決定字體後從一而終。設定好字體大小、行距、段落風格、網格、段落縮排，檢查有無多餘的空格。還有拜託務必做好標題的字間微調。編排時加點變化，否則從頭到尾都一模一樣的長篇出版品會很無聊。

🧑 團隊創意練習

● 使用熟悉的素材 USE THE FAMILIAR

1. 你被困在一座荒島上，只有身上的衣服、一把刀、眼鏡和一罐午餐肉。老闆根本不管你的死活，要你設計出以熱帶為主題的辦公室假期派對海報，而且今天就要。你該怎麼做？

2. 活屍已占領了這個地方。幸好你躲進了一個有補給品的安全房屋，但你被困在浴室裡，因為活屍也發現了這間房子。浴室裡有牙線、牙膏、漱口水、一把牙刷、一把梳子、一些止痛藥和衛生紙。垃圾桶裡還有一些用過的衛生紙。在浴室門被破壞、連你也變成活屍之前，你的活屍客戶要你設計「活屍土風舞會海報」。你會怎麼做？

3. 突然停電了，你獨自一人被困在大樓電梯裡，身邊只有你工作時背的袋子，裡頭有一條營養棒、口香糖、記事本、一張購物清單、一個綁上套掛繩的隨身碟、手機充電器（但你把手機忘在辦公桌上了）、一瓶水和一瓶你上班途中順便買的黑櫻桃利口酒，沒有任何書寫工具。你的老闆從電梯豎井大喊救援人員還困在車陣中，還說客戶今晚就要去渡假，他現在就得拿到早上請你設計的的慈善晚會海報。你該怎麼辦？

上述例子都很極端，不過有機會善用手邊現有設計資源，是很棒的經驗。也能讓你在不用電腦的情況下，做出成功的設計，而且過程肯定好玩！

💡 做做看

工具

- ・相機　　　　　・計時器　　　　　・夠大的場地
- ・為上述情境製作工具箱。　　・（或）在箱中放置一般的辦公室用品，每組提供一個箱子。
- ・每箱內容物：餐具、食物、浴室用品、辦公桌文具用品（如迴紋針、釘書機及大頭釘），以及其他隨機物品。此外也可以考慮冰棒木棍、紙花球、亮片、絨條或其他孩子會用到的手工藝用品。不建議放入：傳統的設計工具，像是直尺、原子筆、鉛筆、麥克筆、剪刀、美工刀、膠帶、膠水。鉛筆、麥克筆等快乾美術用品。

1. 計時 20~30 分鐘。（活屍力氣超大，所以動作要快！）發給每隊一個封好的箱子。

2. 分發任務。如果目前有個專案需要注入一些創意思維，就把它用在你設計的情境中。任何專案都適用這個練習。受困荒島或活屍來襲，都是打破沉悶日常、刺激創意思考的有趣方式。

3. 下完指令後，各隊就能打開箱子開始工作，利用裡頭的物品，創作出字型、圖片等各種元素。像馬蓋先一樣思考。鼓勵大家用撕的、用扯的、用壓的、用刺的⋯⋯任何方式都行。每 5 分鐘報時一次。

4. 時間到了以後，請大家回座，開始討論每一個點子。把各組的創作拍照存檔，做為今日活動的紀錄。搞不好你們迫切需要的解決方案就藏在這些點子中。

👤 團隊創意練習

● 文字接龍 EXQUISITE CORPSE

　　傳統的文字接龍是 20 世紀早期的室內遊戲。遊戲要求每位參加者都要為一個共同創作的作品貢獻文字或圖案，而且每人都有自己要遵守的規則。遊戲的「精巧」之處在於刻意隱藏其他參與者的創作，所以最後揭曉成品時，參加者感受到的可能是壯觀的震撼，或是又驚又喜。

　　「文字接龍」是由超現實主義者發明的。這些藝術家相信，想像力透過無意識、夢境或不合邏輯的想法來傳達，效果最佳。這類創作一開始是從創意寫作開始。

　　這個遊戲的現代版本最適用於標榜非傳統思考的專案。當團隊處於創意撞牆期，需要靈光繼續前進時，就非常適合玩此遊戲。而為專案焦頭爛額時，也能把它當作簡單又有趣的腦力休息活動。

 做做看

工具

| · 紙張（越大越好） | · 剪刀 | · 筆、鉛筆、麥克筆等快乾美術用品 | · 帽子 |
| · 計時器 | | | |

1. 團隊每個成員盡可能寫出關於專案／客戶的每一件事、每一個形容詞、每一個名詞，越多越好。因為是腦力小歇，所以沒有限制，無論腦中浮現什麼都能寫在紙上。剪下每個詞彙並摺起來，放進帽子裡。

2. 拿另一張紙做捲筒摺法（參 Part 1 的 P.55），在紙上為每位成員做出一塊創作區（例：如果你的團隊有四人，就摺成四等份）。第一個人在第一塊區域上寫字或畫圖，以此類推。為每位成員摺一張紙，如此一來每個人在整場遊戲進行時都可以寫字／畫圖。

3. 從帽子中抽出第一個詞彙。設好計時器，從 2~3 分鐘開始，視需要調整。說出「開始」後，每名成員都要依抽出的詞彙，寫下或畫出他們所想到的所有東西。結果不一定要與專案有關。這是你盡情發揮想像力的機會。別想太多，寫或畫就對了。注意：把你的紙張蓋住，或是坐得離其他人遠一點，這樣他們才不會看到你寫或畫了什麼。

4. 時間一到，先花幾分鐘在你的版面底部畫出區隔線，好讓下一個人接下去。把紙摺好後傳給下一個人。

5. 重覆步驟 3 和 4 直到所有區塊都填滿。

6. 重覆步驟 2~5，玩上幾輪文字接龍。

7. 全部完成之後，把每張紙攤回原狀，看看團隊成員的成果。針對結果認真討論前，請先盡情笑鬧一番，因為結果肯定隨性、荒謬又好玩。之後仔細檢視這些成果。把個別版面以及完整構圖都納入思考。讓文字接龍激發對話，成為最後設計概念的靈感來源。

● 「如果這樣的話，會怎樣」實驗 THE "WHAT IF..." EXPERIMENT

規則：與客戶目標一致

創意安那其：質疑每件事

結果：利用荒謬事物的驚奇感，想出新鮮的點子

　　成人的想像力某種程度上是受到限制的，因為生活經驗訓練我們要相信那些「真實」。譬如說牛奶是裝在紙盒或罐子裡的；沒去現場聽百老匯音樂劇就不算真正聽過；海報都要掛在牆上。

　　大多數孩子都還未「發現」這些事實，仍然擁有神奇的想像力。孩子看到穿著圍裙的胡蘿蔔在為一群公主上茶，也不會覺得奇怪。看到西部牛仔騎著三輪車遊蕩也不會大驚小怪。孩子還有一個很棒的本領：敢於問「為什麼」，甚至敢問「為什麼不」。花些時間和三歲大的孩子一起玩，你很快就會了解我的意思。

　　這個練習想叫出你內在的小孩，讓他就你對這項專案所知的每一件事提出疑問。發揮一點想像力，你會得到獨門配方，發想出新鮮而有創意的設計方案。

 做做看

以當地戲劇表演為例的問題範例：

· 如果主角是女性或男性的話，會怎樣？
· 如果主角很無聊的話，會怎樣？
· 如果由童星來主演這場戲的話，會怎樣？
· 如果看到這張海報的人不識字的話，會怎樣？
· 如果導演在選角時用動物來取代人的話，會怎樣？
· 如果表演一結束，海報就要拿去餵山羊的話，會怎樣？
· 如果劇場在水底下的話，會怎樣？
· 如果劇場在外太空的話，會怎樣？
· 如果海報不是掛在牆上的話，會怎樣？
· 如果觀眾全是視障人士的話，會怎樣？
· 如果觀眾全是聽障人士的話，會怎樣？

拿出一份你正在設計或之前設計過的作品。沒有的話，就為當地戲劇表演設計一張吧。

1. 就專案目標製作一張簡短清單。不要忘記目標觀眾、預設格式與想表達的內涵。

2. 每個專案目標各寫五個「如果這樣的話，會怎樣」問題。已知「真相」或荒謬構想，都可以是你的點子來源。別因顧慮太多而不敢寫。自由發揮吧。看來荒謬的點子通常效果最好。

3. 重新審視你的清單，以一個文字或圖像來回答你在步驟 2 寫下的每一個問題。舉例來說，如果每個人都瞎了的話，會怎樣？答案：世界的觸感會變得更好。

4. 看著你的答案，逐一檢視哪一個可以應用到你要設計的海報。可以透過紙材、刀模、凸版印刷及網版印刷等潤飾技巧，為海報增添觸感。

5. 繼續進行下去。過不了多久，你就有一大串點子供你探索執行了。

公牛	野餐	一疊鈔票
巨人樵夫保羅・邦揚	比賽	硬幣
主導的	未知	銀行
救星	深淵	出納員
超級英雄	羅盤	支票
船隻	生計	潘恩與泰勒魔術秀
帆船	旅行	魔術
救生衣	渡假	閃亮
水	搖椅	綠色紙鈔
海洋	淹沒	金額符號
船長	不確定性	喬治・華盛頓
小望遠鏡	天秤	班傑明・富蘭克林
海盜	高空鋼索	皮夾
航行	叢林飛行	零錢包
划艇	滑雪	鞋墊
槳	滑雪纜車	蛀蟲

點子 1
文字：超級英雄、終點線、熊與牛
視覺：超級英雄鳴槍，熊和牛起跑奔向終點線。
點子修正版：加進**野餐**一詞，畫面呈現熊與牛參加賽跑後的趣味競賽。
理由：存退休金可能很困難，但在財務夥伴的協助之下，退休人士便能成功抵達終點。

點子 2
文字：划艇、深淵、熊與牛
視覺：熊與牛在一艘小划艇上。圖像尺寸必須小一點，留下大片留白。
理由：幫助觀者聯想到面對退休後未知未來的心理狀態。

點子 3
文字：帆船、金蛋和鈔票
視覺：兩個戴著太陽眼鏡的金蛋快樂地躺在帆船甲板上；帆船的風帆由鈔票製成。
理由：以順利的航行及完整的金蛋比喻安心進入退休階段，暗示這些都能透過與客戶一起合作而達成。

點子 4
文字：巨人樵夫保羅・邦揚、高空鋼索、喬治・華盛頓和班傑明・富蘭克林
視覺：採取從頂端向下看的視角，描繪巨人樵夫保羅・邦揚踮著腳尖走著高空鋼索；他的後口袋裡裝著喬治・華盛頓、班傑明・富蘭克林和其他已做古的總統。
理由：退休靠的是保持平衡，但在強壯的巨人樵夫（比喻理財公司）的帶領下，你可以保持資產完整，成功走到另一端。

Exercises

自主練習

⚡ **創意安那其練習**

● 圖片劇場 PICTURE PLAY

規則： 使用相關的圖像
創意安那其： 結合概念性的點子，發展獨特又出人意料的視覺來傳達訊息
結果： 製造出能抓住目光、有趣又發人深省的圖像，並讓觀者的注意力持續到了解整個訊息

我敢打賭，當你遇到視覺設計的問題時，典型的第一個反應是照字面呈現這個訊息。如果是要廣告蘋果的海報，就展示出一顆蘋果。如果是爵士音樂會，就用音符、樂器或音樂家的圖片。照字面直接呈現的圖片能讓觀者很快產生共鳴，其實並沒有不好。但如果你期待創造出更刺激、更戲劇性、更神祕的效果，請呈現一些看似陌生及奇怪的東西，讓人們必須思考消化後才能理解。

 做做看

拿出一份過去或你正在設計的作品。如果沒有的話，請為當地某個活動設計海報。

1. 選出關於主題及主要訊息的三個關鍵元素。以一張頂尖理財公司所主辦的退休資訊座談海報為例，包含了三個關鍵元素：該公司的公眾形象、退休／未來及金錢。
2. **分別**為每一個元素製作一張關鍵字清單。不要考慮最後結果，也不要管另外兩張清單。寫就對了。寫下形容詞和具象的視覺。最具代表性的視覺往往最為成功。任由清單上的詞彙引領你繼續聯想。沒有什麼是過於隨機、模糊的。無論你腦中想到了什麼，儘管寫下來。每個元素至少寫下 20 個關鍵詞。
3. 完成關鍵字清單後，把各欄位的關鍵字連結在一起。再次提醒，不要被看似愚蠢或瘋狂的點子給限制住了。試著盡可能多結合不同的點子──越多越好。把此步驟當作新鮮、有趣視覺概念的起點。

下面是以退休海報為例的練習

金融機構	退休／未來	金錢
大企業	家庭	帳單
值得信任的	巢	綠色
朋友	鳥	公牛
敵人	金蛋	熊
強壯的	終點線	股市

作品：The Gaslight Anthem
Promotion Pack
學校：Mississippi State
University
指導教授：Jamie Mixon
設計師：Alaina Anglin
網站：www.alainaanglin.com
客戶：The Gaslight Anthem

The Gaslight Anthem 廣告
創意安那其：罕見的圖像

「目標是要創造一個能對 Gaslight Anthem 粉絲說話，並代表該團音樂的作品。這個設計設定了雙重功能：供粉絲購買的『藝術品』；宣傳這次演出的廣告。

選用字型走粗糙、大膽的龐克搖滾風。觀者看不到海報上女子的眼睛；只能看到她的微笑。挑釁的油漆手寫字母搭配優雅的留白空間，讓整體設計既陽剛又陰柔，既混亂又有秩序，既是美女亦為野獸。」—— ALAINA ANGLIN

作品：Dialogue, Censorship and Sudan; from the Social Justice Portfolio
設計公司：Luba Lukova Studio
設計師：Luba Lukova
網站：clayandgold.com

對話、審查和蘇丹；來自社會正義檔案

創意安那其：視覺譬喻

「我在《對話》中玩了有兩種看法的錯覺圖片。概念並非進行對話，而是發動戰爭，此處以隔開兩張面孔的核子雲來代表。兩張臉孔間有一行小字，寫著：『戰爭不是答案。』我希望這行字非常小，這樣人們必須很努力才能看清楚寫了什麼，了解和平溝通終能戰勝武力侵略。

《審查》這張海報的圖片一開始是做為《紐約時報週日版》藝術與休閒版阿富汗塔利班地區音樂審查專題的特製封面。文章中描述了塔利班如何以樂器毆打音樂家。所以我認為長笛手的手被釘在長笛上的意象，對此議題來說是相當強而有力的譬喻。藝術指導很擔心編輯不喜歡，『因為報紙一般不希望人們於週日早晨悠閒享用咖啡時被嚇到。』但編輯愛極了，沒做任何更動就付梓了。

至於《蘇丹》這張海報，則是關於已開發國家與蘇丹這類國家之間的對比，前者把食物當做商品，在意的是低卡路里的營養成分，而對於後者，食物是攸關生死的事。設計概念源自一部關於貧窮國家的紀錄片。那部影片結束後，播放了一支推銷低卡路里食物的廣告。對比之懸殊，讓我還在看電視的同時，腦中就浮現了這個圖像，接著不到一小時就完成了。」── LUBA LUKOVA

2 The Nines：遺忘
創意安那其：挑戰定位

「海報選用這張照片是為了呈現『衣冠楚楚』這句俗語。照片定位上下顛倒則是想表達『遺忘』，即樂團最新專輯的名稱。日前的一場表演貼出了這張海報，當我走進展廳時，發現海報貼反了，照片正著擺，文字卻反了。當時布置的員工都很尷尬。」── JAMIE RUNNELS

作品：2 The Nines: Oblivion
設計公司：Jamie Runnells Design
創意指導：Jamie Runnells
設計師：Jamie Runnells
網站：jamierunnells.com
客戶：2 The Nines

Japandroids 海報
創意安那其：罕見的圖像、標題可讀性

「這張海報是要宣傳伊利諾州芝加哥市的 Schubas Tarven 將參加一場令人興奮的跨年派對。我們想讓海報儼然就是派對上的一隻怪獸（盡量接近字面上意義）。當我們考慮 Japandroid 這個名稱時，聯想到日本最具代表性的怪獸酷斯拉。所以，摧毀整個城市的怪物融合跨年派對常見的男女亂搞而設計出來的性感恐龍，完全圖文相符。

我們希望字體編排能呼應整張海報強烈的『怪獸感』──巨大、圓潤、直逼眼前，又不失趣味。此外，這些字型同時也是 Japandroid 怪獸撼動跨年派對時、即將被它毀掉的城市。」── MIG REYES 和 KYLE STEWART

作品：Japandroids Poster
設計公司：Straightsilly
藝術指導：Mig Reyes
設計師：Mig Reyes, Kyle Stewart
客戶：Schubas

The Felice Brothers
創意安那其：**墨水透明度、罕見的圖像**

「海報必須符合樂團美學，反映樂團的個性及聲音。我針對兄弟情誼與成為兄弟的意義，做了不少研究。我想用『兄弟情誼』這個概念，並以感情的高低起伏做為圖像的一大部分，描繪出擁有手足的感覺。兩個鬥雞人（鬥公雞）展現出手足間即使深愛彼此，卻也難免鬩牆。我將『brother』拆解成兩行，使構圖更為平衡，也在字母設計形式上營造視覺趣味；若沒分行的話，效果就不會這麼好了。」
—— JEREMY FRIEND

作品：The Felice Brothers
設計公司：Jeremy Friend
創意指導：Jeremy Friend
設計師：Jeremy Friend
網站：jeremyfriend.com
客戶：The Felice Brothers

Undead Ben Franklin
Disco Biscuits 海報
創意安那其：**老梗玩出新花樣**

「我主要是想為富蘭克林打造更為現代化的形象，以吸引到 Disco Biscuits 的粉絲群。這張海報的設計概念是 Disco Biscuits 在電子工廠（Electric Factory）的舞台上復活登場。身為土生土長的費城人，短短不到五年，他們在電子工廠表演的次數就超越了其他樂團。因此我設計了富蘭克林用閃電電擊腦袋、死而復生來參加這場表演——藉此意象諧擬富蘭克林的傳奇故事與 Disco Biscuits 的電子音樂之間的關聯。」—— JAKE BURKE

作品：Undead Ben Franklin Disco Biscuits Poster
設計公司：Jake Burke Design & Illustration
設計師：Jake Burke
網站：Cargocollective.com/jakeburkecreativity

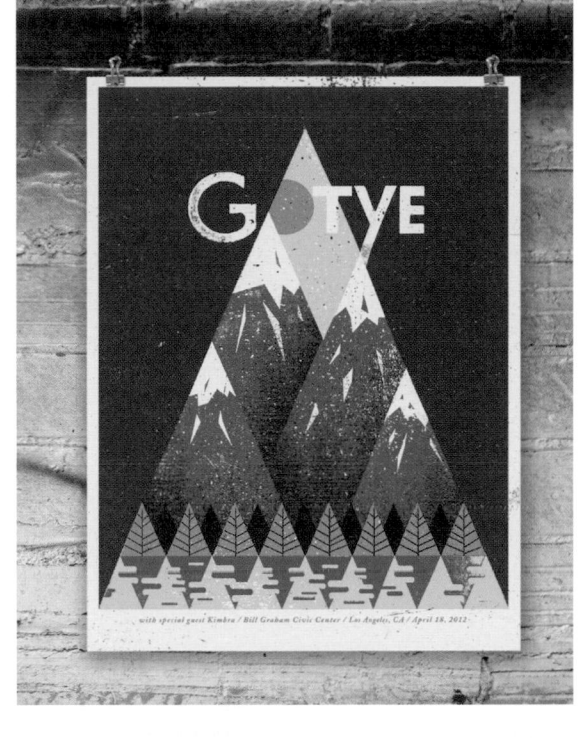

Gotye 演出海報
創意安那其：**字型遊戲**

　　「Gotye 需要製作能張貼在全美不同地點的巡迴演唱海報。當我在構思海報的概念時，Gotye 成員瓦力（Wally）是我合作過的音樂人中最事必躬親的一位。儘管和意見多、事事都要管的音樂人合作，通常是一場最恐怖的惡夢，但瓦力非常清楚地表達他的回饋意見及想法。我們決定創作一個乾淨、荒涼、復古的圖像，就像他的音樂一樣。我利用三角形建構出一片風景，呼應了 Making Mirrors 唱片封面上的三角形。山峰上的冰雪讓太陽同時代替了樂團名稱拼字中的 O，完美結合了字型與插畫。」—— DOE EYED

作品：Gotye Concert Posters
設計公司：Doe Eyed
藝術指導：Eric Nyffeler / Wally De Backer
印刷公司：The Half & Half
網站：doe-eyed.com
客戶：Gotye / Second Hand Entertainment

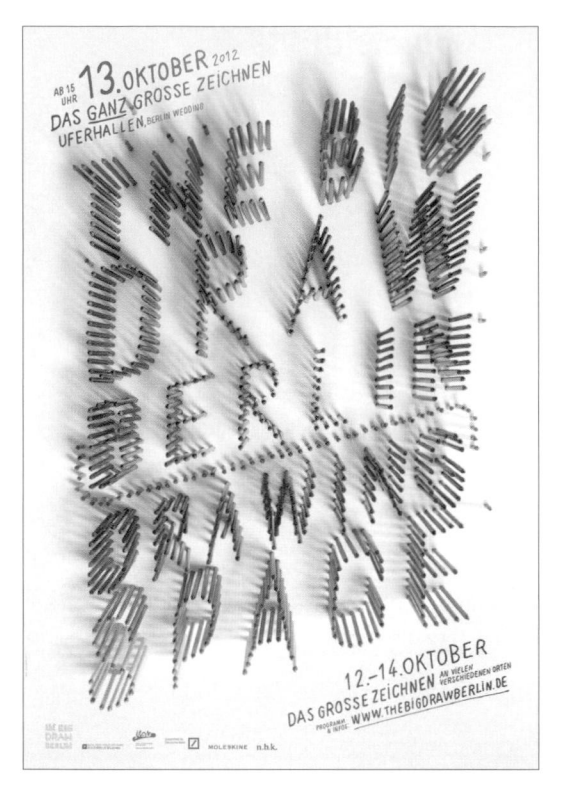

Big Draw Berlin
創意安那其：**即時創作**

　　「這張海報是由上而下拍攝直立的色鉛筆而成。這些色鉛筆慢慢地越削越細，最後分解成色塵。我們利用這些照片製作了一支停格動畫短片。這是一個粉塵飛揚又有些痛苦的經驗。製作時間超出預期，而且電動削鉛筆機老是高速運轉著，發出令人不舒服的噪音。」—— ARIANE SPANIER

作品：Big Draw Berlin
設計公司：Ariane Spanier Design
藝術指導：Ariane Spanier
設計師：Ariane Spanier
網站：arianespanier.com
客戶：Kulturlabor e.V.

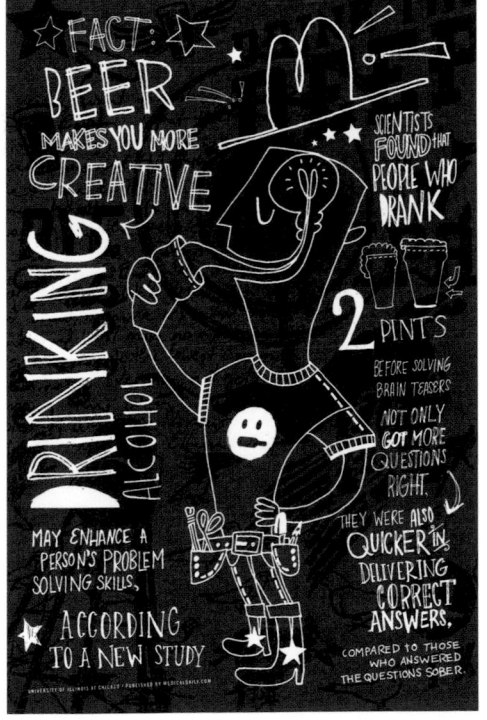

AIGA 開幕派對海報
創意安那其：限定範圍內的色彩、實驗性印刷方式

「AIGA Dallas-Fort Worth Chapter 要在當地一間手工啤酒酒吧舉辦開幕派對。我們很榮幸能製作發送給社團成員的海報／郵寄傳單。我熱愛插畫，認為 Jian 的插畫極具風格與特色，用色簡單並呈現一種美好的經典感。至於主要海報，我們使用標準雙色膠版印刷。而小張活動海報則用黑色紙張與黑色碳粉影印後，再用絹印印上白色。」──CALIBER CREATIVE

作品：AIGA Kickoff Party Poster
設計公司：Caliber Creative/Dallas Texas
藝術指導：Brandon Murphy, Bret Sano
設計師：Jing Jian, Brandon Murphy
網站：www.calibercreatvie.com
客戶：DFW/AIGA Chapter

Gallery

觀摩作品

費城莎士比亞劇場：《奧賽羅》海報
創意安那其：實驗性的字型和圖像

「費城莎士比亞劇場 2013 年春季劇目《奧賽羅》是講述愛情如何因嫉妒而招致毀滅的悲劇。關於『表象』的種種主題，嫉妒、黑暗、陰影和血腥貫穿全劇，我們希望海報能詮釋出來。奧賽羅（Othello）的英文字母個別從左上到右下、錯落安排在不同欄位中，預示著他們即將急轉直下的悲慘命運。這個悲劇以死亡作終，所以最後一個字母 O 以血紅色來呼應結局。局部面孔的並置帶給觀者恍然大悟的雙重反應，讓他們回頭重新檢視這張海報。」—— 20NINE

作品：The Philadelphia Shakespeare Theatre: Othello Poster
設計公司：20nine
藝術指導：Kevin Hammond
設計師：Erin Doyle
網站：www.20nine.ocm
客戶：The Philadelphia Shakespeare Theatre

Caliber Holiday 海報
創意安那其：分層、慈善概念

「前一年，我們寄出昂貴的禮物給重要的客戶，有些是食物、酒和甜點。但是當感謝季再次到來時，我們認為把這種物品送給根本不需要的人似乎是種浪費。我們查看當時總共花了多少錢，將等值金額捐給一個慈善團體，該團體會用捐款為非洲部落／村莊購買牲口。我們能算出他們購買的動物（雞、牛等）數量。因此，我們想向客戶傳達這個『購買』行為的意義。」—— CALIBER CREATIVE

作品：Caliber Holiday Poster
設計公司：Caliber Creative/Dallas Texas
藝術指導：Brandon Murphy, Bret Sano
設計師：Justin King
網站：www.calibercreative.com
客戶：Caliber Creative/Dallas, TX

統一起來

　　統一性是設計系列海報最重要的原則。光是做出一張成功海報就要花上許多心力,而要創作一套同樣成功的系列海報,憑藉的則是毅力和耐心。設計一系列海報最簡單的方式是專注在能保持一致的元素上。若是網格設計得當、字體選擇合宜,再加上精準配色,便能輕鬆達成一致性。使用同樣或類似的版面配置也有相同效果。舉例來說,若是統一把標題放在海報頂端,視覺置於中央,而其他資訊排在底部,每張海報就有統一性。然而,為免觀者覺得無聊,可以做點變化。

25 三色網版印刷。

完成它

　　一般來說,海報不會大量印刷。一次印量約為數百張,而非數千張,所以在印刷過程中可運用不同技術來為海報增色。相較於傳統或數位印刷,數十年來海報大多使用網版印刷。網版印刷幾乎什麼東西都能印,可用於紙張以外的材質,如硬紙板、卡紙、金屬片、木頭等。網版印刷提供了一種完全不透明感,那是傳統和數位印刷過程所使用的半透明墨水無法企及的境界,尤其當你想使用沒有任何透明感的分層或重疊外觀時,網印絕對是首選。任何顏色的油墨都可以用於網版印刷,包括螢光色、金屬色等特別色。因為網版印刷必須手工完成,因此每一張海報都是獨一無二的,觸感上也有所不同,因為油墨會微微地浮在材質表面上。

　　儘管比較昂貴,凸版印刷也是不錯的選擇。雖說夠大的印刷機難尋,但若預算許可,結果一定物超所值。整個過程以銘印上的圖案及字型,拓展了觸覺的極限。它也讓你得以使用電腦上找不到的木雕或鉛鑄字型。另一方面,黑白影印機則成本非常低廉。與其他「手工」程序類似,以影印機印出的海報,也具獨特感,因為影印機上的「顆粒」會反映在印刷作品上。1970 年代的龐克風潮始於用影印機印出如傳單般大小的海報,只要能釘上的地方處處可見。性手槍樂團的 God Save the Queen 海報,正是拼貼影印的完美例子,極具時代代表性。這種影印風潮持續至今不墜,仍有許多新樂團需以較低的成本來宣傳音樂。

　　紙張是一種優異的附加設計元素。為印在有色紙張上的限定色彩印刷加上另一種顏色。當預算是考量重點,負擔不起多色印刷時,色紙就能派上用處。舉例來說,以亮粉色紙張影印,會為純粹黑白兩色的設計增添有趣的色彩感。羅紋紙也能為簡單的設計增添視覺趣味;有許多不同種類的紙張可以使用,包括:亞麻布紋紙、再生紙、油氈紙和裝飾紙。要記住,紙張的選擇也會影響印刷油墨。模造紙會吸墨,製造出與銅板紙不同的效果。

用的是柱狀、欄位式或非傳統式等網格系統的創意變化，這個潛在架構能為設計建構出組織與一致性。設計元素之間的關係營造出統一感，讓觀者的視線從一組資訊移動到下一組。畢竟，吸引觀者看完海報的下一步，就是要讓他們獲知訊息。而且網格並不等於死板。

PPO&S 的崔西・克雷茲（Tracy Kretz）如此說明她為賓州蘋果節（展售賓州蘋果及相關產品的活動）設計海報的方法：「要融合這麼多資訊是個挑戰，但當我把所有資訊集中放在一個單元式網格之後，所有元素就一一歸位了。」

這張海報上的 20 顆蘋果如果只是隨便排列組合的話，就會變成一場災難。但因為用了網格，版面呈現有條不紊，讓農夫市集愛好者很輕鬆就能看出賓州農場上種植的蘋果種類。

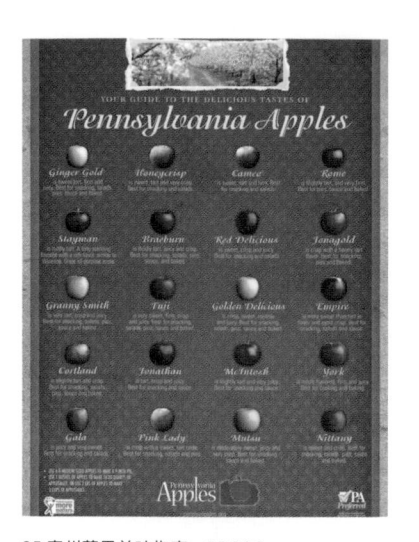

25 賓州蘋果美味指南，PPO&S

可讀性是關鍵

你要為有史以來最好看的戲劇表演設計海報嗎？太棒了。你希望這張海報反映導演對於抽象表現主義世界的觀點？好極了。你選用的字型過於抽象，以致於唯一理解它在說些什麼的只有你和客戶？這就不太好了。當然這也是比較極端的例子，但如果沒人看懂海報，就

26 雖然各有不同風貌，風格、色彩及字型的一致性，使這一系列海報的風格統一。

沒有人能呼應海報中的訊息了。訊息必須易讀好讀。但這不代表你得把標題字型設為字級 300 的 Helvetica（粗體）。不過你的確必須退一步分析你的海報設計。你在遠處時看得到海報上的字嗎？你不能的話，其他人也不能。不要忘了第二層資訊的字型──關於人、事、時、地、原因及方式的資訊。讀者吸收了主要訊息之後，會想知道進一步的細節，好決定該採取何種行動。

把所有東西聚在一起

能將腦力激盪階段想到的所有精彩點子全都派上用場，實在令人躍躍欲試，尤其你接到的如果是系列海報的案子。系列海報讓你有機會創造一組相輔相成又令人驚艷的海報，但只有好設計才能達到如此效果。

的雙手和染血的利劍交織成的主視覺，優美俐落地總結了整場浪漫悲劇。整張海報只有兩種顏色及寥寥幾句手寫字體文案，但完成度極高，不需要再加任何多餘的東西。我 2009 年 10 月訪問魯芭時，她這麼談論她的設計：

我偏好讓圖片成為設計中最強烈的一環。設計重要的是圖片和文字的相互關係；這也是設計最重要的關鍵。當我用了文字，即使字數很短也必須對整個畫面有所貢獻才行，因為不這麼做就無法補充畫面的不足之處。而字體編排一旦處理得不好，甚至會毀掉一流的圖片。

　　把魯芭的海報與俄羅斯學院 1955 年的《羅密歐與茱莉葉》芭蕾舞劇海報兩相比較，後者的插畫和字型很漂亮，色調也很簡單。但對站在一、兩呎外的觀者來說，後者的影響力相當低。因為圖像普通到讓一般人連看一眼的意願都沒有。

要切題

　　選擇有合適內涵品質的字型。想摧毀一張設計出色的海報，只消用 Comic Sans 字型就夠了。這例子可能很極端，但你一定懂我的意思。請仔細思考字型是如何對觀者說話的。字型表達出來的浪漫、急迫性、效力、喜劇感、悲劇感、龐克搖滾風，是否合宜適中？它是否傳達了表演的精華或演說的深度？不要忽略你上過的字型課程。仔細考慮要使用哪種字體，務必選用能有效傳達訊息給觀者的字型。

　　同樣的道理也適用於圖片。海報上的視覺至少要暗示主題。只為了裝飾或挑釁而用的晦澀、無意義視覺，第一時間或許可以吸引觀者注意，卻只是曇花一現，無法讓觀者記住你想傳達的訊息。使用的意象必須有力、高品質、焦點集中且彼此相關。圖片不是大就有力。用色大膽的圖像即使尺寸很小，威力仍然驚人。圖像只要能溝通訊息，不論是真實照片、插圖或任何形式的藝術表現皆可。最強大的圖像，往往最為簡單。

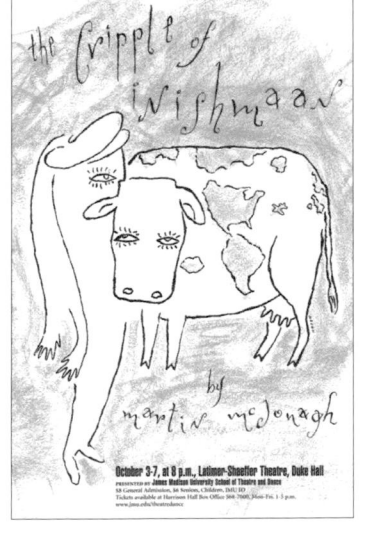

24 The Cripple of Inishmaan，紅鞋工作室 (Red Shoes Studio)

清楚溝通

　　每一張海報都有一個重要訊息，你一定希望觀者看一次就能理解。為達此目的，設計層次需安排得宜。如果字型和視覺在海報上互爭高下，你就失去了 0.5 秒的「吸睛」機會，觀者總得有理由才會停下來看你的海報。無論是透過文字或視覺訊息，像是一齣新劇作的題名、某手錶的純粹美感或 26 隻金魚的視覺差異，請在一開始就告訴觀者理由為何。陳述完重點之後，別忘了區分其他資訊的優先順序。在戲劇表演海報上，你需要標出演出日期、時間、地點和購票聯絡資訊。廣告則要告訴觀者何處可以買到商品。別把相關資訊藏起來，不要讓觀眾找得太辛苦。

組織起來

　　網格絕對不可或缺，就算只需設計單頁也一樣。無論你使

明了在歷史交織影響下，造就了現代海報設計之美。

你可以手拿一本小冊子、一張 DM 或一本雜誌，近距離觀看，因此這類作品可用細緻的圖像或較小的字型。但海報大多懸掛在一定距離之外，你必須設法讓潛在觀者在行走時願意駐足欣賞**你的**傑作。通常海報大約只有 0.5 秒的時間能吸引注意。

一旦抓住觀者目光，你必須要（1）讓他偏離預定路線，（2）把他帶到海報前，（3）讓他閱讀並理解海報中所

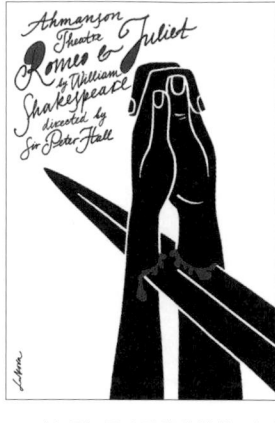
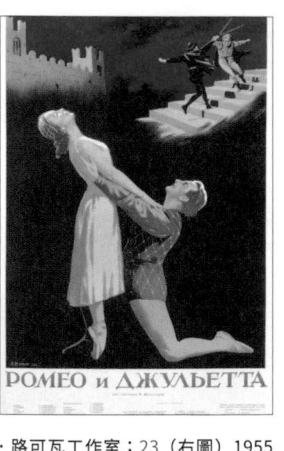

22（左圖）羅密歐與茱莉葉，魯芭·路可瓦工作室；23（右圖）1955 年芭蕾舞劇《羅密歐與茱莉葉》廣告海報（彩色印刷），俄羅斯學院（Russian School）（20 世紀）

包含的資訊，最後（4）讓他採取行動。如果你夠幸運，他會當場用智慧型手機或其他 3C 裝置，從你的海報取得進一步的資訊。你現在有何想法？是不是覺得這很不容易？賓果。事實上，這是難度很高的挑戰。以下將舉出有助於設計進展的一些方法。

另一個 K.I.S.S. 的機會

思考海報的焦點是什麼，並根據特定焦點發展你的概念。一次傳達太多概念，只會使海報失焦。試想一個有三個場地可供同時表演的馬戲團。馴獅人在 A 場，馬術表演在 B 場，而會跳舞的小狗在 C 場，你能同時欣賞這三場表演嗎？不可能。在你雙眼來回逡巡、想一

覽無遺時，絕對會錯失某些精彩部分。海報設計也一樣。一張海報只要專注一個重點就好。

在海報上的字型及圖片都保持簡單的情況下，效果最好。過度複雜的字型、細節過多的圖片和顏色太多，都會導致海報失焦。呈現的視覺資訊越多，觀者看完的時間就越長。記住，你只有不到一秒鐘的時間去抓住視線。努力尋找良好的視覺－口語協動。使用彼此抗衡的字型和視覺，能讓需要加到海報上的資訊減至最少。

色調也要保持簡單。海報大多出現在充滿視覺刺激的空間中，五顏六色的海報會與背景環境融為一體，反而看不出來。因此，想與多彩多姿的環境產生對比，用色簡單才是王道。考慮只以二、三種顏色來表現你的概念。

魯芭·路可瓦（Luba Lukaov）便是很會發揮影響力的設計師。她設計的海報以高對比、發人深省、傳達出強力訊息而為人津津樂道。她最有名的海報之一是《羅密歐與茱莉葉》舞台劇海報；這張海報是為該劇導演暨皇家莎士比亞劇團創辦人彼得·霍爾爵士（Sir Peter Hall）所設計的。緊握

21 Theoretical Agency Philosophy 海報

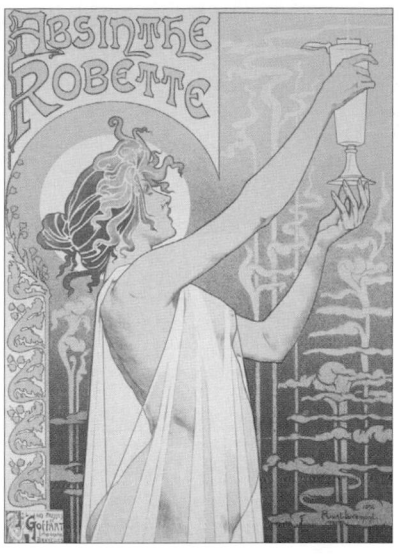

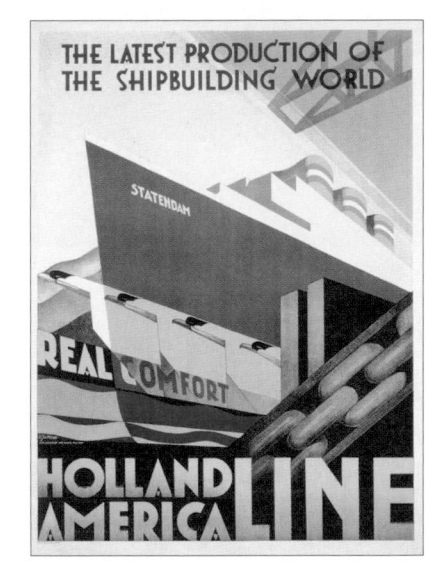

18（上圖）1896 年「艾碧斯苦艾酒」廣告的複製品（彩色印刷）；亨利·普利瓦－李佛蒙特（1861-1936）。

19（下圖）1966 年「狄倫」海報，宣傳《巴布·狄倫最佳精選輯》（Bob Dylan's Greatest Hits）唱片（彩色印刷）；米爾頓·葛雷瑟（1929 年生）。

20 1935 年荷美航運廣告（彩色印刷）

年代晚期，新藝術對設計史的貢獻之一是美麗優雅的女性被蔓生的有機字型及邊框環繞，例如亨利·普利瓦－李佛蒙特（Henri Privat-Livemont） 1896 年為艾碧斯苦艾酒（Absinthe Robette）所設計的廣告海報。海報中的女子高舉著一杯苦艾酒。宛如故事的場景設計是吸引觀眾注意的常見手法。裝飾藝術（Art Deco，1920-1930）則以迷人的旅遊海報聞名，像是霍夫（Hoff）約於1932 年設計的荷美航運海報：大膽、用噴槍繪製的圖像及無襯線字型，形成了一種理想的旅遊樣貌。國際字體風格，即瑞士風格，讓我們注意到賀伯特·麥特（Herbert Matter）；他使用大膽的寫實照片及重疊元素來販售商品。

其中一個知名例子是他 1934 年設計的瑞士旅遊局海報，畫面呈現了一大張女子微笑的照片，重疊在瑞士阿爾卑斯山和滑雪者的拼貼之上。國際字體風格是現代設計師的最愛之一。舉例來說，寶拉·雪兒（Paula Scher）1985 年的 Swatch 廣告便向麥特的作品致敬，因而攀上事業巔峰，成為知名海報設計師。她 1994 年的海報 Some People 可說道盡了她為紐約公眾劇場（New York's Public Theater）製作海報的漫長生涯。當時設計風氣相對保守，她卻讓大膽的實驗性字體編排重回主流地位。除了之前提到的國際字體風格，雪兒也受到許多設計運動影響，包括構成主義、達達主義、未來主義及包浩斯。

迷幻藝術運動（The Psychedelic Art Movement，1960 年代晚期）的設計以藥物使用的感官經驗為基礎。米爾頓·葛雷瑟（Milton Glaser） 1966 年設計的巴布·狄倫（Bob Dylan）海報啟發了後世設計師使用大膽、驚人、有機的意象。以上例子只是一小部分，說

Posters

第 3 章 海報

設計海報有很大的樂趣。沒有哪一種設計可以像海報一樣，擁有任創意無限揮灑的空間。那空間這麼大又該怎麼辦呢？使用極佳的圖片、創作酷炫的字型、製作迷死人的圖表，再把這些分配在整個頁面上就好了嗎？沒這麼簡單。海報的主要目的是傳達一項訊息。如此而已。我們往往都把海報視為要永遠掛在牆上欣賞的經典作品，並據此來設計。這想法不難理解，因為海報與其他形式的設計不同，有資格以藝術品的身分享受第二人生。但這不該是設計過程的主要目標。海報的訊息必須擺在第一順位。要做到這點並不容易。你的海報必須在眾多海報環伺中，跳出來抓住觀者的目光。先想想你都是在何處看見海報的：熙來攘往的學校中庭、熱鬧市區人行道的牆面上、電話亭中，或是公布欄。來自四面八方的視覺干擾，會把觀者的注意力拉走，而忽略了你原本想傳達的訊息。因此，海報最需要的就是「被看到」。

請思考這點：宏觀一點來看，海報不過就是一則廣告、邀請函或宣傳品。海報彷彿在場邊或角落對大眾呼喊。有時只有單獨一張海報試著想吸引你的注意；有時彷彿大合唱般，一大堆海報緊挨彼此，貼滿整個牆面。無論是哪一種情況，能得到最多注意力的海報才是最後的贏家。

海報簡史

海報的歷史可追溯至印刷發展早期，當時只用印單面的大張紙張（即布告，broadside）來製作公告，一般用來宣導或推廣地方性活動或企業。布告被當作消耗品用完就丟。最初的布告是由文字、簡單圖形與裝飾元素所組成，因為當時的凸版印刷技術只有這些選擇。隨著印刷技術進步，再加入了插畫。當彩色平板印刷普及之後，布告就被海報取代了。

最終，海報變成了被渴望的對象，這也是唯獨海報設計才有的現象。海報不只是某齣戲劇公演的廣告，現在可能被掛在家裡，當成藝術品收藏欣賞。有些海報更變成夢幻逸品，自古自今，海報一貼出來就被偷走的事時有所聞。

在這麼多流芳青史的海報設計師中，很少有人像羅特里克（Henri de Toulouse-Lautrec）一樣始終屹立不搖。1900 年代早期，他已然是巴黎歌劇院區最優秀的設計師。他筆下表現主義式的人物畫、簡單的用色，以及誇張的構圖，讓他的海報在廣大競爭者中鶴立雞群。直至今日仍有許多私人收藏家及博物館競相收藏他的海報作品。

從 19 世紀晚期到整個 20 世紀，每一種藝術運動都出現了有名的海報設計師。在 1800

- 用噴漆寫字
- 手工製作橡皮章
- 把名片貼到另一張紙上，以增加質地及深度。
- 不花錢的創意手工選項包括：
 - 用馬克筆、螢光筆、顏料或色鉛筆來增添色彩
 - 用馬克筆沿邊框描繪，做出書口畫（edge painting）的感覺（畫在膠面紙上效果最佳）。

3. 列印你的名片。數位印表機經濟又實惠。先從 25~50 張名片開始。不必印更多，除非你想接很多案子。想更便宜的話，可用桌上型印表機或影印機來印你的名片。

4. 開始做你決定好的特殊加工。

5. 開始發送名片。享受人們看到你名片時此起彼落的讚嘆聲。

⚡ 創意練習

● 逛櫥窗 WINDOW SHOPPING

　　時尚和設計有許多共同點。兩者都努力呈現令人印象深刻的畫面，皆使用完形律原則來仔細選擇色彩、平衡及層次。兩者也都會不斷歷經新、舊趨勢的交替循環。更別說服裝設計師及平面設計師的工作習慣相當類似，根本是同路人。

　　因此，有什麼比上街購物更能找到靈感呢？時尚有著許多創新與獨創元素。大多時候，時尚是領先設計的。想找最新正夯的元素，參考時尚產業準沒錯。

 做做看

工具

- 相機　　・素描本／日記本　　・筆、鉛筆、馬克筆　　・錢：以防萬一
- 一名友人：跟朋友一起逛街總是比較好玩

1. 前往住家附近最大的商場或購物中心。購物中心的優點是集合了各種不同類型的商店。

2. 開始瀏覽每間商店的櫥窗。所有的商店都逛過一遍，包括男裝、女裝、童裝、珠寶及飾品部門。不要太在乎襯衫、洋裝或腰帶確切的樣貌。專注在細節上。把你的發現記下來。

3. 注意色彩和圖案的潮流。這是觀察色彩和圖案如何互相搭配的好機會。把不同的衣物放在一起比較。小提醒：布料的圖案和印花是有版權的，只能當作靈感來源，不可抄襲。

4. 仔細觀察鈕扣、按釦、鉤釦、車線細節、布料處理、貼花和等裝飾細節。也看看鞋子、皮夾、圍巾、皮帶、珠寶和袖扣。

5. 逛品牌專門店。對高級時裝、次文化潮流進行調查。這些店的擺設，一般來說會比百貨公司更有意思。

6. 離開這些商店之前，先做好筆記。記下你注意到某些部分的原因。是因為色彩、配置、圖案並置嗎？或是車線在布料上盤繞的技巧？還是耳環的形狀如何激發字體設計的想法？寫下來以免忘記。

7. 把你的發現應用在目前的專案上，或保存起來供下次腦力激盪使用。

3. 仔細檢視第二層及第三層元素。有沒有哪一種能變成主菜？如果整套品牌設計的重點在於所有素材都必須為藍色調，試著把第二層的綠色或黃色改為主要色調。用不著拋棄藍色，只要縮減藍色的比例，改而凸顯第二或第三層色彩即可。字型的應用上亦然。

4. 巧妙處理圖片使用標準。某品牌可能要求你使用快樂微笑的人物當主視覺。世上並沒有規定快樂微笑的人要以同樣的方式呈現。如果一部分以局部呈現，一部分則呈現全身的話，效果會怎麼樣呢？如果不用傳統的頭部特寫，改取其他有趣的角度呢？請持續挑戰極限。

5. 要勇敢：勇於對自己說：「標準沒寫不能＿＿＿＿，所以我要試試看。」

6. 準備好面對藝術指導及客戶打槍。備妥能說服客戶的說法。根據品牌標準提出捍衛新品牌配方的論點。

⚡ 創意安那其練習

●DIY 風格的自我品牌改造 REBRAND YOURSELF DIY-STYLE

除非你正在找工作，不然你應該有一段時間沒整理個人品牌了。此舉好壞參半：好消息是你的工作穩定；而壞就壞在你是設計師，理當有一份設計精良的個人識別文具組。至少在你參加社交場合時，能遞出一張很棒的名片。

數位印刷大幅減低了印刷成本。可以便宜又簡單地印出數十到數百張名片。這有利於你的荷包，但對於給人的第一印象來說，就不盡然了。想想那些令你印象深刻的名片，也就是那些令你讚嘆的名片，可能是用了打凸、厚質紙材或華麗的刀模。對大公司來說，錢不是問題。但較小的公司或個人可能就無法負擔刀模等加工技術的費用。那設計師該怎麼做呢？自己 DIY。沒錯，這會花點時間，但由於你一次只需要幾張，這點時間成本是值得的。

 做做看

1. 為你自己進行品牌再造：製作一張新的名片。把你用在企業客戶的所有品牌設計技巧，全都用在自己身上。藉由標誌、字體編排、色彩、版面配置來表現出你這個人，並反映你設計感性的一面。

 注意：這一階段請不要急。為自己進行品牌再造是很困難的。務必確認每個決定都是對的。

2. 決定使用一種特殊加工。為了耍酷而酷，永遠都不酷。仔細思考何者能強化設計，並符合你的概念。下列加工可供考慮：

・使用下列器具製作客製化刀模：
- 圓角器　　　　　- 打洞器　　　　　　　　- 穿孔或壓摺器　　　　　- 花邊鋸齒剪刀
・使用燙金粉及熱熔槍來打凸。
・親手縫或用縫紉機來做出一個圖案。

 4,7　1,12

 11,3　7,8

 8,1

8. **以圖像代詞：** 用圖像取代一個字母。
9. **高科技式：** 外觀時髦、類似網站或以數碼形式呈現。
10. **手繪：** 放棄電腦，至少親手製作一個商標。
11. **部分的總合：** 解構具代表性的商標。
12. **解說性：** 把字元簡單化或複雜化。

⚡ 創意安那其練習

●設計專門配方　RECIPE FOR DESIGN

規則： 遵循品牌標準
創意安那其： 冒險並操控品牌視覺識別應用指引
結果： 使用少用且令人意想不到的素材，創造出新的品牌識別選擇

　　我們都會準備一個對付截稿期限快到的設計專門配方：一種後援字體、一種格式處理方式，或是一個屢試不爽的網格系統。這其實有好有壞。優點是我們知道結果會成功，也能為我們省下寶貴的設計時間。缺點則是我們若是太過仰賴某種最愛的配方，作品就會變得千篇一律。

　　品牌標準（brand standard）也有專門配方。標誌、色彩、字體編排、攝影、版面配置等，都已事先規定，告訴我們該如何組合及形成一個設計。基本元素就像這套配方的主菜。第二層及第三層元素則像配菜。品牌標準維持一致性是好事，因為一個品牌對外的形象必須統一。但也可能造成問題。品牌專門配方會隨著時間而益趨乏味。符合品牌個性（brand personality）固然重要，維持品牌新鮮感也很重要。透過嘗試各種新配方，激發出新的品牌象徵。

💡 做做看

拿出一份你正在使用或剛用過的品牌標準。沒有的話可自行選擇任何一間大公司的品牌標準。大多數公司會把品牌標準公布在官網；沒有的話，也能透過某公司的品牌行銷推廣品來判讀。

1. 仔細閱讀手邊的品牌標準。你可能已按照它工作一段時間了，但再讀一次比較保險。假裝之前都沒看過。

2. 尋找能讓你混合這個配方的關鍵字。「應該」和「能夠」這類詞彙表示有彈性存在，並請注意「必須」及「不能」等字眼。舉例來說，「標誌**必須**用 100% 的青色，也**應盡**可能結合品牌口號。」這句話就能解讀為標誌必須是藍色調，而品牌口號存在與否是可以討論的。

Exercises

自主練習

● 擲骰子 ROLL THE DICE

> **規則：**仔細考慮你所有的設計選項
> **創意安那其：**讓機率來決定你的設計
> **結果：**創造出意想不到的標誌設計方案

人們很愛走安全路線，如老是選用會過關的字體、容易設計的象徵性符號等。你上次為了設計新標誌而全心找資料，並決定跳出舊有框架，走出全新格局，是什麼時候的事了？以下提供一個能顛覆標誌設計的有趣方法。

💡 做做看

準備兩個骰子，和一個你正在設計或剛完成不久的標誌。如果沒有的話，就把你的英文姓氏做成標誌（設計工具不拘）。多方嘗試商標與字型擺放的位置：左側、右側、中間、頂部或底部。擲第一次骰子，選出字體編排，然後再擲一次，看看商標／形狀對應的數字。為每一種組合畫出草稿。一開始至少要畫出 20 幅草圖。如果擲出相同的數字，可以選擇再畫一個不同的草圖，或是再擲一次。

挑戰賽：想更刺激的話，可以限時進行，或找人一同較量。準備好了就開始吧！

字體編排

1. **襯線字**
2. **簡化字：**把字母還原成基本形狀。
3. **大小寫：**嘗試全部大寫、全部小寫或兩者兼具。
4. **無襯線字**
5. **合體字：**結合兩種字母設計形式。
6. （一個單字）**使用兩種不同字型**
7. **組合：**以有趣的方式結合不同單字。
8. **變形的字母設計形式：**客製化一個以上的字母設計形式。
9. **利用形式：**把字母變成形狀或物件。
10. **解構：**拆解字母後再拼回去。
11. **歷史感：**使用復古、懷舊或歷史悠久的字體。
12. **手繪字母**

商標／形狀

1. **象徵式：**嘗試以和產品或服務有關的隱喻來表現。
2. **幾何式：**使用基本圖形建構商標。
3. **字母組合／文字商標：**根據字母設計形式創作出一個商標。
4. **紋章圖案：**字型與商標合而為一。使用不同形狀來擺放資訊。
5. **顯而易見式：**使用明顯好認的物件。
6. **潛藏式：**在商標裡藏一個訊息（可參考 FedEx 和亞馬遜）。
7. **抽象式：**為公司設計一個沒有具像功能的商標。

首爾時尚週
創意安那其：多變標誌

　　這些顏色與五行陰陽有關，後者是創造及象徵意涵的基本原則，同時也是韓國傳統宮廷服飾的色彩。在彈性空間之下，不同變化的標誌表現維持了一致性，且深受時尚界影響。

作品：Seoul Fashion Week
學校：James Madison University
設計師：Jun Bum Shin
網站：junbumshin.com

SEOUL
FASHION WEEK

Indygen

創意安那其：**客製化字體編排、大膽呈現**

「Indygen 是（羅馬尼亞）電信龍頭之一，意圖在科技海嘯時代中，以創新方式建立並鞏固與年輕消費者之間的關係。創立此新品牌的目的是要提供符合羅馬尼亞青年特有興趣、動機、靈感、挑戰及生活方式的服務。此外，該品牌同時也是數位平台，支撐著以應用服務為主的產業生態系統，讓年輕世代得以多方面自我發展和找尋創業解決方案。

這個標誌也表達了年輕人的自發性，以及對改變的渴望。Brandient 客製化了一套有三種字型的字體，以此維持品牌『騷亂』的精神，而商標的『改變』意涵以圖像表示，在在顯現出品牌『正面反抗』的精髓。」—— Brandient

作品：Indygen
設計公司：Brandient
藝術指導：Cristian 'Kit' Paul
設計師：Cristian 'Kit' Paul, Ciprian Badalan, Cristian Petre, Bogdan Dumitrache
網站：brandient.com
客戶：Vodafone (Romania)

Domo

創意安那其：**賣萌**

「Brandient 之前為（羅馬尼亞）電器量販領導品牌 Domo 設計了這套品牌識別系統，在標誌中加了兩個引人注目的條紋小球，讓該品牌變得活潑而親切，市場反應極好。因此 Domo 幾年後再次找上我們，希望能讓這套識別系統更上一層樓。

構思新版時，我們想出了一對胖嘟嘟（又毛茸茸）的品牌吉祥物：天真小狗 Do 和淘氣小貓 Mo；它們有時是單純的吉祥物，有時可取代標誌中的條紋小球。設計策略在於快速建立起品牌辨識度，讓標誌一直保持新鮮感，並因應公司不同策略主題來說故事。

兩隻吉祥物的貢獻除了增加品牌權益（brand equity），執行也變得更簡單、成本更低，大幅減少了廣告和公關費用。此外，這兩隻超萌的吉祥物也讓該公司決定商品化，做成玩具和裝飾品放在各大門市販賣。消費者願意付錢把你公司的識別元素買回家，實在是挺酷的成就。」──
BRANDIENT

作品：DOMO
設計公司：Brandient
藝術指導：Cristian 'Kit' Paul
設計師：Cristian 'Kit' Paul, Eugen Erhan, Alin Tamasan
網站：brandient.com
客戶：DOMO Retail SA

Deep Ellum Brewing 公司品牌設計
創意安那其：無界線、彈性的設計元素

　「老闆還在倉庫創業時，我們就與他們聯繫了。
　我們告訴他們，你們的標誌『太乾淨了』。太乾淨沒什麼不好，但對他們的公司來說就是不好。我們想在設計上呈現出 Deep Ellum 固有的放克、污漬和氣味，而這些全都不乾淨，也不能『直接取用』或重覆。我們決定打造出極度動感的品牌設計，不遵循任何平面設計標準。每一名員工最多有五種不同設計的名片（個人專用）。每個員工的名片設計都不一樣。你問我們的設計哲學？畫出來。在名片上畫畫、上色、塗寫、貼東西後，拿去影印。」—— CALIBER CREATIVE

作品：Deep Ellum Brewing Company Branding
設計公司：Caliber Creative/Dallas Texas
藝術指導：Brandon Murphy, Bret Sano
設計師：Brandon Murphy, Maxim Barkhatov
網站：caliberacreative.com
客戶：Deep Ellum Brewing Company

Contact 2.0
創意安那其：**熱感複寫紙**

「Contact 2.0計畫是關於名片的概念性及當代處理方式，徹底顛覆了一般的名片——整張名片都是黑色的，看不到任何資訊。只有用手接觸名片時，資訊才會顯現出來，然後再漸漸變回全黑。最新科技與精密印刷技術讓這有趣的概念具體成真。這項設計成功的祕訣很簡單：每個人都喜歡摸東西！」—— MURMURE

作品：Contact 2.0
設計公司：MURMURE
設計師：Julien Alirol, Paul Ressencourt
網站：murmure.me

奧斯陸 Europan 論壇
創意安那其：實驗性圖形、3D 眼鏡

「我們為建築研討會與 Europan 建築大賽評審會議設計的作品包括了一本議程手冊、網站和說明地點的橫幅廣告。所有圖形都採浮雕設計，配戴紅／藍眼鏡觀看時就有 3D 效果。眼鏡同時也是與會者的名牌。這在印刷上是一種挑戰，因為浮雕在電腦螢幕上以 RGB 模式呈現時，效果更好。歷經多次試誤後才大功告成。」——ARIANE SPANIER

作品：Europan Forum Oslo
設計公司：Ariane Spanier Design
設計師：Ariane Spanier
網站：arianspanier.com
客戶：Europan Norway

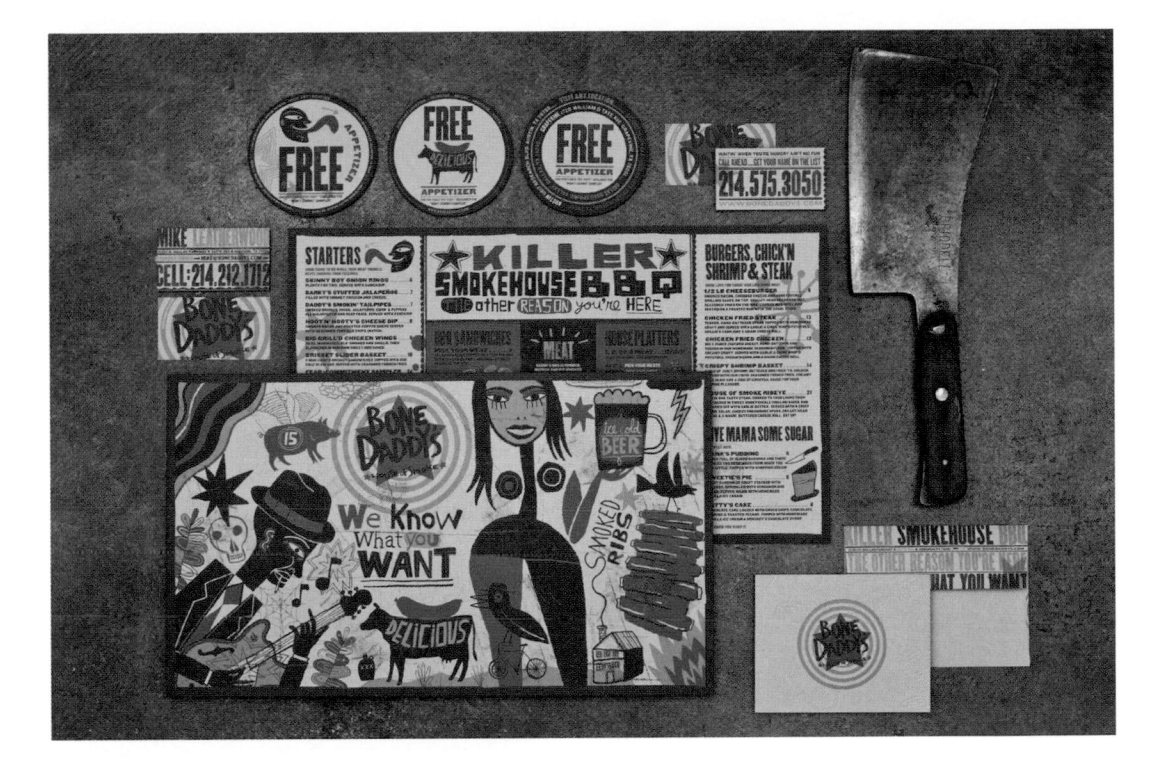

Bone Daddy 的品牌設計及相關變化
創意安那其：大量插畫與厚重材質的設計

「德州的人氣 BBQ 酒吧餐廳 Bone Daddy's House of Smoke 找我們重新改造他們的印刷及互動式行銷推廣品。該餐廳充滿南方民俗藝術與放克舊物氛圍。為了反映這種獨特的風格，我們的設計融合了手作木刻字型、豐富色彩、網板印刷質感，並搭配奈特・威廉斯（Nate Williams）魅力十足的插畫。威廉斯個性又古怪的風格，讓菜單、網站、宣傳材料充滿了生氣。」── THE MATCHBOX STUDIO

作品：Bone Daddy's Branding and Collateral
設計公司：The Matchbox Studio
藝術指導：Liz Burnett, Jeff Breazeale
設計師：Liz Burnett, Zach Hale
網站：matchboxstudio.com
客戶：Bone Daddy's

Rock Lititz
創意安那其：**改變過的字母設計形式、多變的標誌**

「我們為 Rock Lititz 企業園區設計品牌識別系統，該園區將容納 Atomic Design、Clair Bros. 和 Tait Towers 等三間獨特的音樂娛樂公司。設計概念來自三角形（以三邊組成一個圖案），以及正負空間中的三角形應用。

我們發展出的字型系統，除了美學，也有功能上的考量。這三間公司經常需要將裝在保護箱中的設備運送到大型場館（體育館、巨蛋等）。箱子外面一定要有公司名稱及標誌，送抵目的地後才能快速就定位或是追蹤箱子位置。識別系統中最關鍵的三角形是用來『切斷』字型，進而表現出另一種形式──形成噴漆字型（stencil）版本。

這個識別系統之所以成功，在於它能在不同公司、活動及時間之間隨意變化使用，彈性空間極大。對於時常必須配合新客戶或新企劃而進行調整的娛樂公司來說，這點非常重要。」── CRAIG WELSH

作品：Rock Lititz
設計公司：Go Welsh
藝術指導：Craig Welsh
設計師：Scott Marz
網站：gowelsh.com
客戶：Rock Lititz

Caliber 文具／品牌設計第一版
創意安那其：**無界線**

「Caliber 文具／品牌設計第一版是我們這間新工作室首次接的品牌設計案子，也是設計師如果（可能）有太多自由，就會『歐北來』的最佳範例。我們透過各種不同的底層（substrates）、圖標和圖像，設計出可以改變並傳達我們創意的動態系統。

以純粹的野心及格局來說，此設計是成功的。它就像持續成長延展的枝枒，會稍稍遠離我們。無界線就是沒有界線，代表從不停止或結束。但以實際日常使用來說，此設計會導致一個問題：形式太多，功能卻不足。我們製作時運用的技巧包括凸版印刷、燙金、噴漆模板、影印機碳粉等。」──
CALIBER CREATIVE

作品：Caliber Stationery/Branding 1ST Edition
設計公司：Caliber Creative/Dallas Texas
藝術指導：Brandon Murphy, Bret Sano
設計師：Brandon Murphy, Bret Sano
網站：calibercreative.com
客戶：Caliber Creative/Dallas, TX

Craft and Growler 品牌設計
創意安那其：單色印刷、風格混搭

「Craft and Growler 是德州達拉斯一間新創酒吧，也是當地第一家供應手工玻璃瓶裝啤酒的酒吧。因此品牌的設計需有創意及彈性，但同時也要呼應酒吧主打酒品的品牌風格。我們最後決定採取『1890 年代夢想』的復古風格並加以改造，混搭了蒸汽龐克元素。我們想呈現有點科技感、有點 Monty Python[1]式的惡搞幽默，還附上啤酒小常識，添加健康新文青風。

此品牌設計會廣泛運用在印刷媒體、網路、霓虹招牌、玻璃器皿與店內裝飾，展現出百變樣貌。以一種不太嚴肅的方式，傳達了對啤酒的狂熱。」——CALIBER CREATIVE

1. Monty Python 為英國六人喜劇團體，被譽為英國戲劇界的披頭四，素以無厘頭惡搞風格聞名。

作品：Craft and Growler
設計公司：Caliber Creative/Dallas Texas
藝術指導：Brandon Murphy, Bret Sano
設計師：Brandon Murphy, Catie Conlon, Kaitlyn Canfield
網站：calibercreative.com
客戶：Craft and Growler

Gallery

觀摩作品

鵲鳥派品藝術
創意安那其：**手工元素、歷史影響**

「派的製作是一門藝術。沒有人比鵲鳥派品藝術更了解這門藝術了。這種手工藝的本質變成了品牌設計的驅動力。我們設計的識別系統，與開設派品店這個點子一樣獨一無二，以時尚摩登的方式，傳達出店主所承襲的傳統。我們的目標不僅是創造一個派品總匯，也想建立起品牌文化，以及環繞品牌文化而生的社群。

這個品牌會持續發展、不斷演化，每周更新，以保持新鮮與即時感。標誌上的圖案並未太過斧鑿，而是呈現真誠自然之感。設計靈感來自店主的家族傳統及賓州—荷蘭的歷史。」—— 20NINE

作品：Magpie Artisan Pies
設計公司：20nine
藝術指導：Kevin Hammond, Ashley Thurston-Curry
設計師：Jenna Navitsky, Justin Graham, Erin Doyle
網站：20nine.com
客戶：Magpie Artisan Pies

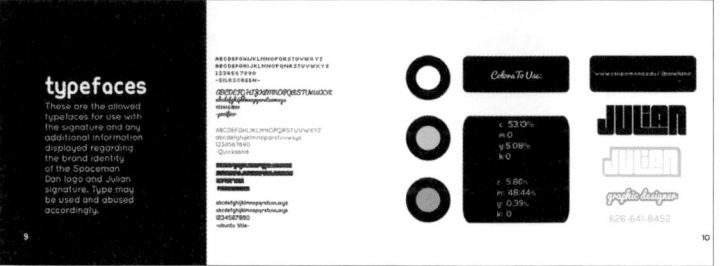

17 Julian Arellano 品牌識別自助手冊

風格化

　　風格指南是公司設計計畫的藍圖，通常出自設計團隊之手，有助於說明企業設計元素的用途，並具有捍衛創意選項的作用。一份風格指南能提供準則與方向，幫助通路、設計師及設計公司做出風格正確的設計。但風格指南並非法律，就算不照規則走，也不會倒大楣。無須限制計畫參與者的創造力。老實說，風格指南較像起點，提供通用法則及指導方向，至少包含下列幾點：

- ・公司簡介與願景
- ・整體設計哲學
- ・標誌、可用字型、配色、色調的圖素和使用資訊
- ・插圖及照片使用指引
- ・含網格系統在內的附加指引
- ・上述各點的使用限制描述

　　目前市面上的品牌只要夠成功的話，幾乎都具有品牌一致性。前方三百呎處那個提著亮粉色方型購物袋的女性，顯然剛剛才從維多利亞的祕密內衣店走出來。在大多數美國男性耳邊說「天使」時，他們想到的很可能是穿著內衣的超模，而非一身白衣、有翅膀的天使。訊息和風格一致，是造就公司品牌形象的重點。一個大口灌著螢光色液體、香汗淋漓的人物圖像。所有商品和背景全是紅色或白色的單一色調廣告。亮黃色廣告看板上，除了粗體字以外什麼都沒有。可愛北極熊坐在夜空下喝著曲線瓶飲料。亮白背景上有著線條簡潔俐落的電子產品。淺藍色盒子上打了白色蝴蝶結。看到上述說明，你的腦中應該陸續浮現出開特力、Target、Livestrong、可口可樂、蘋果電腦和蒂芬妮珠寶等公司品牌。倘若真是如此，代表這些公司的品牌行銷很成功。請注意，我剛剛只提到了這些品牌最為人熟知的形象。風格指南雖有限制，但同時也有高度的彈性空間，也就是說，儘管品牌形象時而會改變，仍能維持一貫的調性。

　　雖說你的客戶可能不是蘋果或 Target 等大品牌，但品牌設計的發展方向都如出一轍：品牌識別維持一致性，便可提高辨識度；設計之中的彈性，能讓品牌持續引起關注。

緣模印、圓弧邊角等,無疑都能強化設計,彰顯名片的特殊性。

　　使用高級紙張是個讓名片大喊「不要把我丟掉」的捷徑。捨棄標準卡紙,改用較厚或特殊的美術紙,能讓名片免於被丟掉的命運。該選用紋理明顯的卡紙或是特別色呢?請選後者,用螢光、金屬或珍珠油墨。諸如凹紋壓印/凸紋壓印、凸版印刷、燙金、刀模、網版印刷和邊緣印字等印刷技巧,都能讓名片變得很特別。或者乾脆用木質、金屬和塑膠材質製作,不僅效果絕佳,也不像紙張那樣容易損壞。木頭能印刷,也能用來雕刻。金屬可雕刻、壓印、印刷或刀模處理。塑膠則可雕刻、浮雕、燙金壓印、印刷或刀模處理,甚至能做成透明的名片。

16 Match Grip Music Workshop 的品牌再造

其他

　　電子郵件的出現大幅減少了紙本信箋(含信頭)及信封的需求,但也沒有少到足以忽略它們作為信件的功能。現在仍有許多人以傳統郵件魚雁往返:工作信函、合約、請款單等商業郵件,多以實體紙本形式存在。典型的信頭設計簡潔,信紙需留有足夠的留白空間(供書寫正文)。然而,不要因此限制了你的創意。請做出具有收藏價值、而非看完就丟的信紙組。名片那一節提過的紙張、印刷及加工技巧,除了木頭、金屬及塑膠不行以外,其餘全都適用於信頭及信封的設計。另與名片一樣的是,正反兩面都是可設計利用的目標。

　　信紙是成組使用的。同樣的標誌和字型編排可使整個套組風格一致,但建議考慮單純複製貼上以外的做法。如果你的顏色夠多,可以信封、信紙、信頭分別使用不同顏色;也能用一個插圖串連整個信紙組;或在背面印製某圖案或圖片;或透過刀模在信頭上裁出裂口以放置名片。信頭有多種摺疊方式,採用對你最有利的摺法,如攤開信紙或打開信封即可看到信頭。

創造品牌

　　標誌和信紙組設計完成後,就該進入最後階段了。要塑造完整品牌形象,還缺少什麼呢?其實不多,大約包括簡介手冊、網站、應用程式、廣告、出版品、產品包裝、環境等一間公司所需的設計相關物件。品牌公司應該讓一般大眾看到風格統一的設計,從小貼紙乃至大型廣告牌都是。千萬別讓民眾分不清楚眼前的產品到底出自哪一間公司。

14 MODhair Rome Rock 'n' Roll 髮廊希望名片時尚有型。設計概念發想自音梳音樂盒（music box comb），以指尖撫弄名片的梳子部分，就會播放出一段經典搖滾旋律。

名片

　　名片很詭異，明明小小一張，卻含有一大堆資訊。因此設計時必須在有限空間內，完整揭露許多訊息。將公司標誌、姓名、職稱、公司名稱、地址、辦公室電話、手機號碼、公司網址、電子郵件等，隨意塞在名片上看來順眼的地方，聽起來很不賴，但第一印象永遠只有一次機會，所以和潛在合作對象初次會面時，最好遞出一張設計精良的名片。想要給人深刻印象並傳達必要訊息，名片就必須美觀且條理分明。名片的版面配置、觸感，以及傳播品牌形象的效果，都是在發出訊息。對於收到名片的人而言，名片是增強記憶的工具。大家一定都希望收下名片的人對你只有好印象。

　　在仔細研究過各種名片後，我發現公司標誌最常出現在上邊的中心點處，其餘資訊則平均分配在四個角落。這樣似乎讓人很容易吸收資訊，但事實正好相反。人通常會先注意到四角。這點光用想的，就足以讓我打冷顫。名片資訊配置的最佳方式是先將資訊分門別類：連絡資訊、名字及職稱、公司相關資訊。開始設計時，把同類資訊安排在一起。使用序列、字體、尺寸和色彩來維持資訊類別的一致性，但文字方面可以有些變化，譬如聯絡資訊用粗體，職稱用斜體，如此便能增加視覺趣味和層次。完成上述步驟之後，可嘗試其他的文字變化。改變文字的排列順序，像是優先排出電話號碼或電子郵件信箱，這些重要資訊本來常被安排在較低的層次中。試著讓網址的字級最大，直排或橫排都行。你也可以走極簡路線；努力用最少的文字做出一張名片。或是乾脆揮霍一些。還有不要忘了背面。名片有正面及背面，請好好利用。

15 特殊的尺寸與紙材、有趣的職稱和員工大頭照、出色的字型編排，再用凸版印刷 - 成就了這張超讚的名片。

　　名片的標準尺寸是 3.5"×2"，樣式包括直式或橫式。這種大小適合收進皮夾，以及目前已很少見的的旋轉式名片架。由於越來越多人選擇用行動電話等 3C 裝置來儲存聯絡資料，名片漸漸從傳統商業工具轉變成收藏品。酷炫、令人驚豔且具藝術價值的名片會被保留下來；至於無聊、無趣的名片，下場就是掃瞄存檔後直接丟掉。正方形、特大長方形、圓形、內

- 擁有有趣或特殊合體字
- 互相連接或重疊
- 增加或移除部分組成元件
- 手動進行修改
- 以數字或形狀取代字母
- 翻轉或旋轉
- 由其他物件製成,或製造出其他物件

字型調整得越多,標誌就越顯專業。然而,請勿讓額外的裝飾或圖像元素降低了可讀性。

10 DroolInc.com

11 Emily J. Morris 的標誌

12 M.J. Eliot 的標誌和名片

13 Three Fifty(350) 酒吧的品牌形象

　　無論你想怎麼做,都不能忽略了實用性。小至名片、大至巨型螢幕上的投影片,標誌不分尺寸大小,都必須清晰可用,所以不能太過複雜。商標必須經得起客戶的嚴格審查,也要讓消費者看得懂才行。

紙類產品

　　標誌鮮少單獨使用,而是會出現在某件物品上。當你提案的標誌通過後,最先印上該標誌的東西通常是公司專用文具用品(包括信紙和信封)。由於文具涵蓋範圍很廣,因此英文用一套(a set)作為量詞。專業人士初次見面時會怎麼做呢?當然是交換名片。一間公司要如何向消費者收取款項呢?寄出付款通知。那消費者又是如何知道應該打開信箱裡的某一封信呢?透過寄信人名稱和地址。因此文具用品可說是公司與客戶之間溝通的途徑之一。

本章一開頭列出的傑出公司標誌（當然還有很多）都很簡潔。這是為什麼呢？標誌越複雜，所需的辨識時間就越長。但複雜和複合是兩碼子事。複雜是混亂、令人混淆且包含許多元素；複合則是經縝密思考、精心設計且概念完備的。在此脈絡下，簡潔並不等同於過度簡單化。簡潔意味的是功能化、歷久彌新、不雜亂與不提供過度資訊。過度簡單化指的是缺乏靈感而看來平凡無奇的圖像與字型。

該如何設計出能溝通複合概念的簡潔標誌呢？從大量研究開始。向客戶提問、了解該產業、了解目標客群……也就是進行任何設計之前都需要做的審慎調查（due deligence）。如果你的做法正確，你所想出的設計方案就會從單純的如實呈現，提升到概念抽象化，也就是不打安全牌，改打個性牌，而且也會包含以下特質：有創造力、新鮮、可擁有、簡潔。

08 此標誌從象徵圖形和品牌名稱開始，然後依指數規律建立了工具和溝通的矩陣，目標在於創作出當代的品牌辨識系統。

商標（mark）也應掌握企業精神。商標的圖案不一定要如實呈現，但必須蘊含意義。為了商標而商標，對公司毫無幫助。若是商標太普通、甚至出錯，肯定會招來負面影響。有家目標全球市場的公司曾找我設計商標，他們當時要求我使用沒有任何意義的圖像，以免冒犯或誤導文化各異的客戶群。在最終圖像定稿前，我的設計團隊總共提了近 300 張圖。這也是我生平最難熬的經驗之一。我發現要把商標與其代表意涵之間的關聯完全移除，難度很高。選擇合適商標時，除了思考有關聯的意義，還得避免陳腔濫調。譬如說，攝影師的標誌常常是相機或光圈的圖像——易於辨識，但了無新意。請多

09「手繪插圖與字型特有的不甚完美，讓視覺畫面更為個人化，和常用於品牌辨識、有使人覺得冷酷且大量複製的數位向量藝術，恰成對比。」

琢磨，多方探索，檢視歷史、文化的重大影響，並帶入完形律。同時也要多鑽研商標的風格技巧。一條細線很難引起注意，但要是結合了不同粗細的線條、輪廓、筆觸、材質、油氈版畫、木刻版畫、橡皮章、攝影呢？也可以同時以手繪或電腦繪圖設計，並比較何者的效果較好。總之，多試就對了。

標誌的字型必須與商標搭配，反之亦然。成功的標誌會透過色彩或風格來創造視覺關係。設計標誌字型的過程，與商標一樣，字型應具有意義，才能邁入下一步驟。不要使用平常打字慣用的字型。最獨特的標誌就應該搭配手動調整、修正或新創的字型。這些改變包括做過下列調整的字母：

標誌可透過字面意義及象徵意涵的方式來發揮影響力。從字面意義來看，標誌定義了一間公司。若從象徵意涵來看，標誌就是這間公司。可把標誌想成名片。標誌告訴大眾公司提供了何種產品或服務，以及製造者是誰。標誌也傳達了公司的使命、價值、目標與誠信度。每間公司都希望消費者能一眼認出他們的標誌，還能立刻聯想到公司的產品或服務。

然而，唯有在標誌能給人正確印象的前提下，標誌才會有辨識度並造成認同。這都端看設計師的功力了！設計品牌識別是很艱鉅的任務，如果你能參考的依據只有客戶遠親畫在餐巾紙上的標誌草圖，難度又更高了。身為設計師的你，一定要知道每個成功設計的背後，都要有研究和探索的堅實基礎。（如果你還不知道的話，請重讀規則 2〈電腦只是工具〉）現在讓我們深入探討如何分辨何謂好標誌？何謂傑出標誌？

07 摺疊光束藝術＋設計／Folded Light Art + Design 是新創光影設計品牌，調查過形式、材料與技術，和數位製造（digital fabrication）、永續設計之間的構造關係。

標誌由字型和符號組成

一般來說，標誌包括兩個主要元素：名稱及符號。兩者不可單獨存在。字型可清楚傳達品牌名稱（及其訊息）。符號雖可獨立使用，但用於標誌則能補充字型的不足，達到視覺聯想效果。兩者都應獨特、好記、應用範圍廣，並符合目標客群的定位。最重要的是，標誌必須經得起時間考驗。設計不良的標誌看來就像出自業餘人士之手，會讓大眾認為這間公司不專業或不可靠。當標誌專業度十足，普遍給人公司一定相當專業的觀感。

一間公司成功與否，主要取決於基本客戶群（customer base）。客戶等於收益；收益則代表一間公司能否在市場上生存下去。想成功的話，公司必須向客戶證明自家生意比對手好。而標誌扮演著最先接近客戶的角色。獨一無二的標誌才能脫穎而出，長留在潛在客戶的腦海中。

K.I.S.S.

保持簡潔，先生。（Keep it Simple, Sir.）（歡迎在 Simple 後面加上 S 開頭的字，如 Stupid。）標誌設計的關鍵，在於簡潔。觀者能越快辨認並理解一個標誌，即表示成效越好。

Branding

第 2 章 品牌識別

當你看到耐吉、麥當勞、IBM、FedEx、可口可樂、百事可樂、開特力、迪士尼、哈雷機車、世界野生動物組織、紐約人壽、蘋果電腦等字詞時,腦中第一時間會浮現什麼呢?

如果你和我一樣是設計宅,我敢打賭你一定也想到了上述品牌的企業標誌(logo)。大公司都有好記又有力的標誌,不過標誌只是此定律的一部分。這些公司在大眾面前以持續且統一的標誌出現,見標誌如見公司,這就是所謂的**品牌識別(branding)**。品牌識別可應用在公司生產的每一樣東西,從產品、包裝,廣告到網站、手機應用程式、內部溝通文件、文具等,全都標上公司品牌名稱。這是為什麼呢?因為品牌應用的持續性和統一性越強,該品牌的辨識度就越高。

1800 年代晚期及 1900 年代早期的精美復古插畫信箋抬頭範例。

先別急著為每樣東西都貼上標誌。品牌識別不僅僅是標誌,它也是一間公司的本質。品牌識別包括標誌、色調、設計風格、圖像使用、字體選擇、廣告方向以及公司整體的商業概念。但因為人們最常將標誌與品牌識別聯想在一起,所以我們就先就標誌談起。

標誌

現代標誌源自古希臘羅馬時代,當時的銅幣上有著代表統治者或城鎮的風格化字母圖樣(monogram)。到了中世紀,商人、工匠及皇室仍沿用字母圖樣等簡單符號。工業革命後,隨著廣告業興起,標誌變得相當普遍。到了 19 世紀,幾乎所有商業機構都有標誌來辨識其商品及服務。其中有些標誌也一直沿用至今,僅微調部分以求與時俱進,例如:

· 杜邦(DuPont):1802 年,橢圓形標誌問世
· 固特異輪胎(Goodyear):1901 年研發出知名標誌「長了翅膀的腳」
· 通用電氣(GE):1900 年設計出手寫 G 和 E 字體
· 可口可樂(Coca-Cola):1886 年,品牌名稱首次使用手寫字體
· 福斯汽車(Volkwagen):1939 年設計出 VW 字母結合的標誌
· 保德信(Prudential):1896 年設計出「直布羅陀巨岩」標誌
· RCA 美國廣播唱片公司:1910 年,「聽唱片的小狗」出現
· 嬌生集團(Johnson & Johnson):1886 年,首次使用手寫字體的標誌
· 強鹿農機(John Deere):1876 年,「跳躍的鹿」標誌首次出現

麵包店範例

假設

1. 麵包店製作漂亮的東西。
2. 蛋糕是用來吃的。
3. 結婚蛋糕有 3~4 層高。
4. 烘焙師是喜歡手做溫馨小物的可愛女性。
5. 烘焙師的工具是擠花袋和奶油刮刀。

逆向假設

1. 麵包店製作活屍末日主題蛋糕，還會爆漿。
2. 蛋糕的雕塑意義大過食用性。
3. 忘掉多層結婚蛋糕吧。婚禮用杯子蛋糕才是王道。
4. 烘焙師是全身刺青的重機騎士。
5. 烘焙師的工具是噴槍、電鑽和鋸子。

 創意練習

●設計反射 DESIGN REFLEXES

職業運動員有神奇的專注力及反射力。他們總能看到球、打到球、接到球、踢到球……簡直就和球融為一體。運動員接受了技術與方法方面的最佳訓練。為了精益求精，他們持續練習不懈，生活、呼吸、吃飯和睡覺都與運動密不可分。設計師（至少成功的設計師）其實也一樣。設計大師們會挑戰自身解決問題的能力，練習設計並發展他們的創意心智。光是閱讀本書，就符合提升創意心智的行為。這個練習透過限時腦力激盪，幫助你練習設計並挑戰你的解決問題能力。

做做看

工具

· 計時器　　　· 紙張　　　· 筆（原子筆、鉛筆、馬克筆皆可）　　　· 20 分鐘

1. 計時器設定 1 分鐘。在 1 分鐘內，盡你所能寫下最多與「孩子」有關的句子，像是「孩子是下一代的偉大設計師。」準備好了嗎？計時開始！
2. 計時器設定 2 分鐘。盡可能寫出你知道的世界問題，將你的國家與國際議題都涵蓋在內。準備好了嗎？計時開始！
3. 計時器設定 1 分鐘。盡量寫下任何與「衝浪者」有關的字詞。準備好了嗎？計時開始！
4. 計時器設定 3 分鐘。針對「孩子及衝浪者如攜手合作拯救世界」的廣告概念開始書寫，越多越好。準備好了嗎？計時開始！
5. 計時器設定 10 分鐘。為你上階段寫下的廣告概念繪製草稿，畫越多越好。準備好了嗎？計時開始！
6. 計時器設定 1 分鐘。重新檢視你的清單，持續加新的進去。

是多」的精神來面對你的設計，像是增加留白、拿掉字詞、簡化圖片等，也請思考已有網址，還需要加上地址嗎？行銷 DM 有必要做到 16 頁嗎？能不能改成八頁？「消除」給了我們做環保、愛地球的好機會。

反轉（Reverse）：先停下來，從完全相反的角度思考目前的版面及設計概念。把順序、分頁、層次、版面配置等更動一下，或是更改整個設計，又或者是以不同的分歧觀點來改變原有的概念。

⚡ **創意安那其練習**

● 逆向假設 REVERSE ASSUMPTION

規則：了解你的目標觀眾
創意安那其：讓觀眾又驚又喜
結果：透過出人意表的元素，讓觀眾從不同的角度觀看事件

逆向假設（reverse assumption）是指選出專案中一個你了解的部分，然後用完全不同的角度處理。此舉是希望我們能多思考、多懷疑，試想如果從完全相反的角度來思考眼前廣告的話，設計中的視覺及文字元素會有何變化。敞開你的心胸，挑戰你的假設。請記得，對於你不甚熟悉的主題，產生誤解是常有的事。

 做做看

可利用你正在進行或剛完成不久的廣告，手邊沒有的話，就替你最愛的麵包店設計一則廣告吧。

1. 列出 5~10 項你認為與主題有關的事。寫下腦中最快想到的東西。
2. 一一對這些假設進行挑戰，寫下與之相反的事。請注意，這不是要你唱反調，相反的假設不一定是負面的，請適時調整，盡量維持正面。要記住，你是賣東西的人。
3. 用另一張紙列出設計概念，為主題注入新意。這適用於標頭和圖片，也是一個利用視覺－口語協動的好機會。

什麼是創意奔馳法？

替代（Substitute）：哪些元素可以換掉？
結合（Combine）：如何將一個元素融入創意概念中？
改編（Adapt）：你能否另想一個新點子並加以改編，以符合目前的創意概念？
調整（Modify）：這個概念可以怎麼調整？
另作他用（Put to other use）：這項產品或服務有沒有完全不一樣的其他用途？
消除（Eliminate）：哪個元素可以刪掉？
反轉（Reverse）：要如何在不偏離概念的情況下，重組及反轉呢？

 做做看

可利用你正在進行或剛完成不久的廣告，手邊沒有的話，就替你最愛的餐廳設計一則廣告吧。
使用創意奔馳法草擬出新創意。目標是 SCAMPER 的每個字母都分別想出至少五個新創意。

替代（Substitute）：就你現在使用的字型和圖片，思考還有哪些元素也適用。不要太直接，多用譬喻、引喻、類比或雙關語修辭方式。閱聽大眾都喜歡挑戰聯想力。

結合（Combine）：檢查設計中的圖像和實體元件，思考如何將這些元素整合起來。舉例來說，把邀請函和 RSVP 回函合在一起。對企業來說，可把推廣贈品與企業簡介手冊放在一起。或是，在包裝中加入一份廣告，例如策劃「在城市中體驗秋天」的宣傳活動，用葉子圖片拼成葉子形狀的天際線。設法讓所有元素都能一物二用。

改編（Adapt）：審視成功的創意點子，並改編成你自己的版本。記住，你可以修正及引用，但不能抄襲或剽竊。可改編的素材包括：前人的設計、大自然、受人景仰的現代設計師、陽光灑在你家廚房地板上的圖案、隔壁老太太居家外套上的織紋……萬物皆可改。或是改用新的媒介，如傳統印刷品可改編成數位版本（反之亦然），也可改成互動式印刷版本。

調整（Modify）：改掉目前設計中的某一個元素。一次一個，直到所有元素都改過為止。改變字體、圖片、標題大小和圖片、文字配置、整體層次、色彩，最微小的細節也不放過。如果你不喜歡某字母的樣子，儘管改掉。如此持續調整，直到變成另一個完全不同的嶄新設計；然後，從頭再改一次。

另作他用（Put to other use）：觀眾還能用你的設計做些什麼呢？設計出一個創新的紀念品。不能是印有標誌的原子筆和磁鐵，想點別的東西。可從以下這點去思考：「可摺成廣告產品本身的廣告」。比方說，一張能摺成美麗月曆海報的 DM。

消除（Eliminate）：檢視設計中的每一個元素，思考是否缺一不可呢？用包浩斯「少即

- 保姆
- 消防員
- 航空機師
- 空中飛人
- 馬戲團小丑
- 埃及豔后
- 佛陀
- 尤達大師
- 穴居人
- 學生
- 受虐狂
- 牧師
- 拿破崙
- 比爾·柯林頓
- 喬治·華盛頓
- 單車客
- 高爾夫達人
- 幼兒
- 憂鬱少年

註：接著寫下去吧！至少多寫 30 個以上的人物，層面與領域盡量不同。

以下是我為萬寶龍鋼筆所寫的例子：

樂觀主義者：「這枝筆從未讓我失望。」

魔鬼代言人：「「如果你有的是鉛筆呢？鉛筆也一樣好用嗎？」

母親：「檢查有沒有帶筆，一定要穿乾淨的內褲。」

祖父：「當我像你這麼大時，還得自己製作墨水呢。」

老闆：「把我說的寫下來。」

速食店員工：「您要用藍色或黑色墨水呢？」

房仲：「請在虛線處簽名。」

律師：「我最好的朋友。」

龐克搖滾女孩：「老兄，用這穿耳洞好方便。」

天使：「我願用我的靈魂來交換這支筆。」

雷神索爾：「這就像是天神賜予的鎚子……寫作之神。」

機器人：「我想我愛你。」

異形：「愚蠢的人類現在還用筆寫字啊。」

好管閒事的鄰居：我有看到她。她拿著那支筆，埋頭在筆記本上寫東西，一直寫到凌晨。」

小狗：「那是吃的嗎？」

小貓：「你看，這能拿來刺人。又多了一個殺掉你的方式。」

⚡ **創意安那其練習**

● 創意奔馳法 SCAMPER

規則：堅守客戶的專案目標

創意安那其：從圈外人的角度來處理這個計畫

結果：除舊布新

創意奔馳法（SCAMPER）並非全新概念，是由亞歷克·歐斯彭（Alec Osborn）融合鮑伯·易伯樂（Bob Eberle）所開發的記憶法後發明而成。創意奔馳法一般用於商業流程與行銷。設計師很幸運，此法一樣適用設計過程，用於重新設計時效果尤佳。

Exercises

自主練習

自主練習分成「創意安那其練習」與「創意練習」，注意事項如下：

自主練習沒有規則。可依個人需求，隨意詮釋、增加、刪除、改變或重塑每則練習。

本練習完全不設限。你有絕對的自由去發想創意，沒人會評斷你。

記錄每一件事。切記，所有的創意都是息息相關的。

⚡ **創意安那其練習**

● 角色扮演 ROLE PLAY

> **規則**：對觀眾說話
> **創意安那其**：讓觀眾自己說
> **結果**：創造出嶄新的觀點，據此販售商品或服務的觀點

廣告很擅長對消費者說話，影響他們決定買什麼、去哪裡、做哪件事等。但如果是意想不到或不尋常的人叫你這麼做呢？一個你從沒想過能說上話的人。口語驚喜（verbal surprise）肯定能讓廣告受矚目。

 做做看

可利用你正在進行或剛完成不久的廣告。如果沒有的話，直接在桌上挑個有意思的東西來製作廣告。我手邊剛好有我最愛的萬寶龍鋼筆，就決定是它了。

列出所有你覺得會使用這項產品的人，虛構人物也可以。他們會如何評價這項產品？先從大方向開始，接著再腦力激盪，為初步概念添上血肉與生命。

暫時先忘掉公司，只專注於產品本身。我們都很清楚公司一定只說好話，像是這產品很棒、我們不能沒有它等。但要是換成別人，可能會怎麼說呢？

下列清單能幫助你開始：

- 樂觀主義者
- 魔鬼代言人
- 母親
- 祖父
- 老闆
- 快餐店員工
- 房仲
- 律師
- 龐克搖滾女孩
- 天使
- 雷神索爾
- 機器人
- 異形
- 好管閒事的鄰居
- 小狗
- 小貓

大吃 玩耍 歡笑

創意安那其：手繪圖案與照片並置

「『大吃 玩耍 歡笑』是 C2O 圖書館所規劃的一系列兒童慶典活動，包括餅乾裝飾工作坊、催眠故事時間、木偶劇場、電影欣賞等。在預算有限的情況下，我們以生動的手繪插畫增強視覺效果。分別印有三個不同主題詞彙的托特包能單獨或組合使用，而三個袋子串在一起就變成歡迎標語。孤兒院孩童的人物照片、合辦單位名稱，結合有趣插圖及字體，傳達出孩子們富有想像力的活動與世界。」── ANDRIEW BUDIMAN

作品：Eat Play Laugh
設計公司：Butawarna
設計師：Andriew Budiman
網站：butawarna.in
客戶：C2O Library and Collabtive

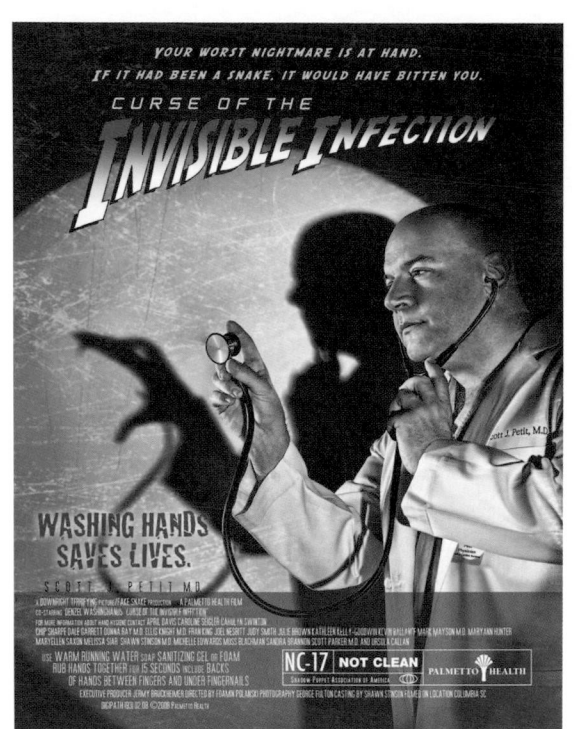

作品：Hand Hygiene movie posters
學校：Palmetto Health Marketing and Communications
指導教授：Tim Floyd
設計師：Liz Phillips
網站：Palmettohealth.org
客戶：Palmetto Health

手部清潔電影海報

創意安那其：老梗玩出新花樣、出人意料的影像

「目標是想宣導並改善南卡羅萊納最大健康照護系統帕美托健康中心的手部清潔觀念。當時，我們的手部清潔平均分數與全國其他地區大致相同，都是 35%，這數字頗令人遺憾。我們知道一定能改進，而且必須讓全體員工都正視這個問題。設計概念利用影子來講故事。人們對這系列海報的好惡十分兩極，但也確實引起了討論。九個月後，我們的手部清潔分數升到了 85%，中心內的死亡率也因此下降，成效斐然。這些海報在拯救生命方面，著實占有一席之地。」—— TIM FLOYD

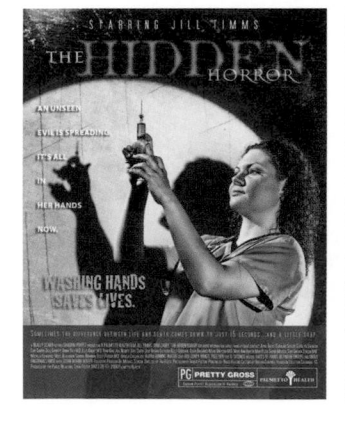
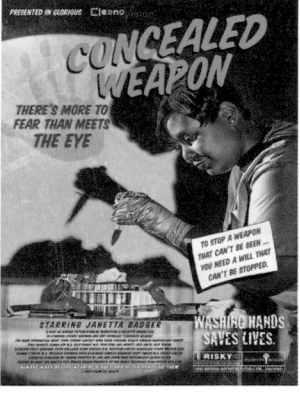

作品：Région Basse Normandie
設計公司：MURMURE
設計師：Julien Alirol, Paul Ressencourt
網站：murmure.me
客戶：The Lower Normandy region

下諾曼第大區

創意安那其：**敢於讓圖案成為主視覺**

　　「下諾曼第大區的文化部門邀請我們設計宣導廣告。整體設計刻意走抽象風格。此廣告之所以成功，要歸功於兩階段的創意探索：第一階段是以圖案主導的強烈視覺圖像；第二階段則是標語。兩者（標語與視覺）合體後，更能明確傳遞廣告訊息。」── MURMURE

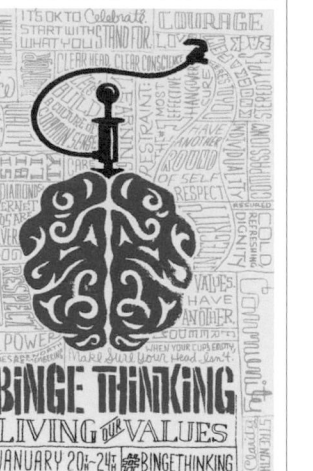

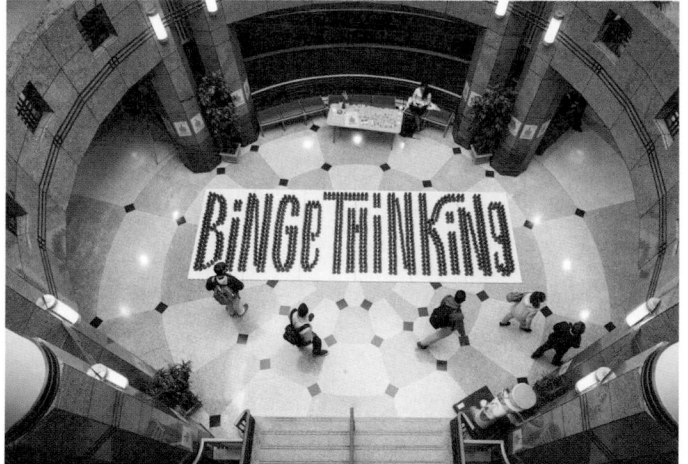

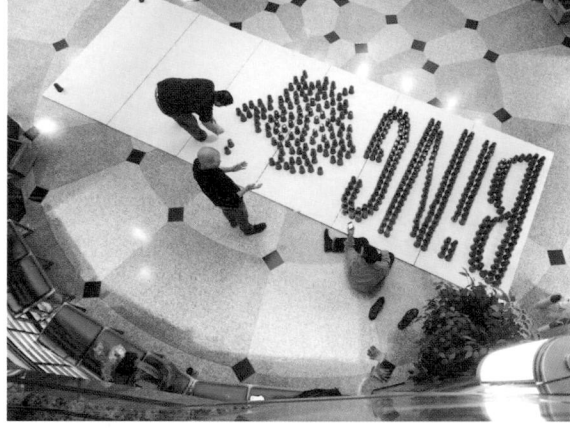

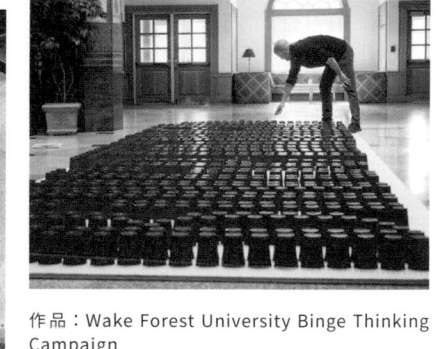

作品：Wake Forest University Binge Thinking Campaign
設計公司：Wake Forest Communications
藝術指導 / 設計 / 插畫：Hayes Henderson
作者：Bart Rippin
客戶：Wake Forest University Campus Life

瘋狂思考

創意安那其：**老梗玩出新花樣、視覺與文字的冒險**

「『瘋狂思考』活動希望喚起大眾關注飲酒過度的風險、常識的重要、學生有哪些選擇，以及面對巨大同儕壓力下，自我尊重的重要。我們在校園發放海報、學生餐廳桌上擺的立卡與筆電貼紙；利用社群媒體宣傳活動訊息與爭取認同；學生報刊載我們努力的故事；在學生活動中心人多的地方陳列了一個互動裝置藝術，以大家都很熟悉的派對象徵「紅色塑膠杯」製成。從語言的角度來看，此設計的文案與調性有些冷嘲熱諷，將過度飲酒，和一點也不酷、缺乏經驗及自我控制等形象，連結在一起。

這項倡議活動測試著文案的功力，如何將看似老生常談的觀念賦予新的書寫樣貌。所有關於未成年飲酒的警語都是陳腔濫調，因了無新意或打官腔，而不受年輕人重視。我們試著重新包裝，捨棄老掉牙的說法──也因為如此，我們引起了人們的注意力；並因為真誠面對，獲得了觀者的尊重。」──HAYES HENDERSON, WAKE FOREST COMMUNICATIONS

怪奇
創意安那其：**老梗玩出新花樣、創意文案**

「我們決定出一本時尚狂專屬雜誌。坊間時尚雜誌琳瑯滿目，總會對特定品牌及流行趨勢大力讚揚（非貶意），卻沒看到有哪一本敢說出：『嘿，所謂的流行趨勢其實沒那麼討人喜歡。』而這本雜誌就做到了。我們採游擊式行銷活動來打廣告，把 QR Code 以可使用的編碼形式呈現，同時也是一句髒話。」—— SASHA MARIANO

作品：Grotesque
學校：Kean University
指導教授：Robin Landa
設計師：Sasha Mariano
網站：sashamariano.com

+Glas/s
創意安那其：**出人意表的基底材料**

「我們為 Rietveld Academy 的玻璃藝術系所製作標誌及傳單。為了招募更多學生，我們將傳單印在透明的 PVC 板上，加以局部 UV 上光，製造出刻花玻璃的效果。」—— AUTOBAHN

作品：+Glas/s
設計公司：Autobahn
設計師：Maarten Dullemeijer, Rob Stolte
網站：autobahn.nl
客戶：Rietveld Academy

TypeCon 2012 視覺形象設計

創意安那其：新瓶裝舊酒

「我們要為 TypeCon 2012 設計原創視覺形象系統。TypeCon 是字體愛好者協會（Society of Typographic Aficionados）的年度研討會，由於合辦單位是漢米爾頓木版活字暨印刷博物館，所以活動內容以密爾瓦基與木版活字的歷史為主。『密爾瓦基風』（MKE SHIFT）是當地機場廣告的主視覺，也點出了活動地點。

學生們的目標是完美融合木刻活字與工業重鎮密爾瓦基遺跡的新舊並存現象。最終成果具有多重意義層次，但並不複雜。更令人驚艷的是，由於設計系所課業繁重，他們是利用課餘時間完成此案的。」——JULIE SPIVEY

作品：TypeCon 2012 Identity
學校：University of Georgia
指導教授：Julie Spivey
設計師：Liz Minch, Blake Helman, Alli Treen, Mary Rabun, Kory Gabriel & Kaitlyn O'connor
網站：juliespivey.com
客戶：Society of Typographic Aficionados

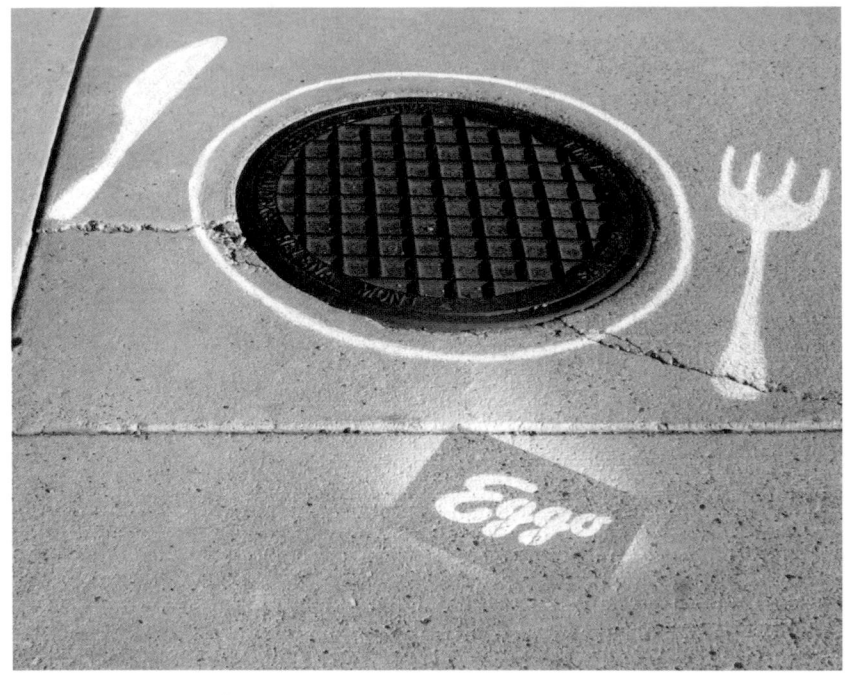

作品：Guerrilla Street Ad - Eggo
學校：Montana State University
指導教授：Meta Newhouse
設計師：Samantha Delvo, Krystle Horton
網站：metanewhouse.com

游擊式街頭廣告 – Crest & Eggo
創意安那其：游擊式廣告、老梗玩出新花樣

「這個作品原是課堂作業，我要求學生走出教室，觀察周遭環境後，做出只用粉筆繪製的創意廣告。廣告由概念發想到完成，必須在三小時內完成。

大衛（David）和布里特（Bret）在一條陰暗街道上發現了一個坑洞，認為很適合做為蛀牙洞的視覺譬喻。消費者在視覺上會將討人厭的道路坑洞，連結到討人厭的蛀牙。

莎曼莎（Samantha）和克莉絲朵（Krystle）則發現了一個人孔蓋，認為它是代表鬆餅的絕佳視覺圖像。當你有機會將偶發靈感加進設計時，務必『全力以赴』。她們用人孔蓋代替了Eggo牌鬆餅，成品有趣又令人難忘。」——
META NEWHOUSE

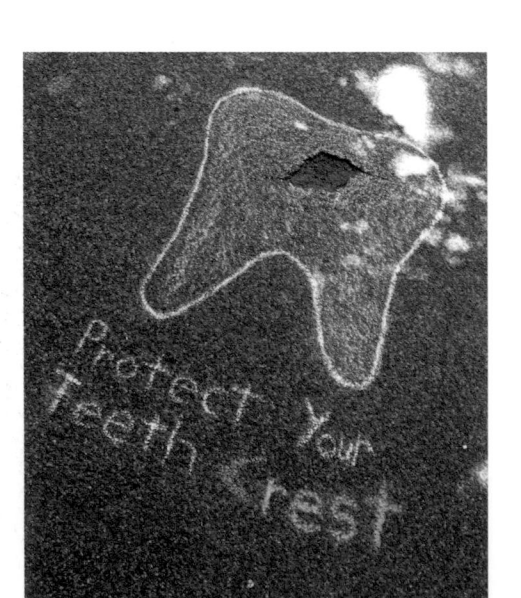

作品：Guerrilla Street Ad - Crest
學校：Montana State University
指導教授：Meta Newhouse
設計師：Bret Sander, David Runia
網站：metanewhouse.com

楓糖漿之亂
創意安那其：拼貼、荒謬的幽默

「在計畫年度煎餅主題派對時，我們為了用哪一牌糖漿爭論不休。Mrs. Butterworth's 還是 Aunt Jemima？兩派壁壘分明互不相讓，因此舉辦了一場世紀拳擊賽，讓這兩大楓糖漿強者進行對決，賽事定名為『楓糖漿之亂』。

這項設計以復古拳擊海報為基調，並加入了滑稽諧趣的現代風味。我們以橘色法式包肉紙（紙張）印單色黑，省下不少成本。比賽當晚一直聽到人們為愛用品牌辯護。最後，從糖漿空瓶可知是由 Mrs. Butterworth's 勝出。」
—— SATURDAY MFG.

作品：Mayhem in the Mable
設計公司：Saturday Mfg.
藝術指導：Brian Saucer
設計師：Brain Saucer, Annie Furhman
設計協力：Gina Adam, Scott Lewllen
網站：saturdaymfg.com

我的第一間廣告公司——
GRiT 學生研討會海報
創意安那其：**雙重目的廣告、歷史性影響**

「GRiT 學生研討會是由美國廣告協會德梅因分會主辦的年度活動。我們被賦予的任務是創作活動海報，張貼於各大專院校，向大學生推廣此活動。目標是另闢蹊徑，與一般貼在布告欄的海報做出區隔。在這場活動中，學生們能進行廣告公司巡禮，與廣告人組隊完成一支廣告，因此我們將活動定位成『一日廣告人』。

海報設計成盒子形狀，並摺成一個立體的盒子。我們盡量讓這組豪華玩具看起來跟真的一樣，另外再加進與廣告公司有關的元素。我們在 eBay 買到古董玩具後，裡頭放入道具，最後用 Photoshop 製圖完稿。我們在創意總監的辦公室放了一座年度最佳廣告獎（Addy Award），腦力激盪室的牆上裝了電視，還在公司外牆上畫了街頭藝術。」—— SATURDAY MFG.

作品：My First Agency – GriT Student Seminar Poster
設計公司：Saturday Mfg.
設計師：Brain Saucer
網站：saturdaymfg.com
客戶：American Advertising Federation: Des Moines Chapter

Advertising
廣告

13

Condomonium
創意安那其：意想不到的視覺

「我們的主要目的是為一間非營利生殖健康診所宣傳一場保險套時尚秀暨拍賣的募款活動。活動最大的特色是由當地頂尖時裝設計師共同設計以保險套做成的服裝。廣告運用服裝、設計的元素，打造出有坑心的保險套手工訂製服，標籤上也有幽默的標題。我們做出了既挑釁又讓人印象深刻的海報。」——KON WEE PANG

作品：Condomonium 2014
設計公司：archer>malmo
設計者：Kon Wee Pang
網站：kongweepang.com
客戶：Choices—Memphis Center for Reproductive Health

作品：#MFEAirGuitars
設計公司：Go Welsh
藝術指導：Craig Welsh
設計者：Scott Marz
網站：gowelsh.com
客戶：Music For Everyone

#MFEAirGuitars
創意安那其：**游擊式廣告**

「這個廣告活動辦在賓州蘭開斯特的大街上，邀請人們來彈空氣吉他，並為音樂教育活動募款。四家贊助商都同意只要有人透過社群媒體分享標有 #MFEAirGuitars 的照片，每分享一次就捐出一筆固定金額。

吉他攤位的辨識度並不高。大多數人都要看到吉他才知道是怎麼一回事。很快地，我們發現如果想讓人們願意彈空氣吉他，應該要在人行道的展示空間中搭建一個視覺舞台。

紙盒是最合適的材料。盒子六個一組黏好，不用時可以攤平，節省不少布置時間。我們配合蘭開斯特市的『音樂星期五』活動，在市內搭起了四個空氣吉他站。目標在二小時內，盡可能地招攬最多人來彈空氣吉他。最後，成功招攬 483 人，募得了近二千美元。」
—— CRAIG WELSH

的情況下，Chiptole 透過影片被大量上傳、轉載，成功進行了免費廣告。這證明了一點：不一定要花大錢買廣告。

　　2013 年最佳的病毒式廣告之一是尚克勞德‧范達美為富豪汽車（Volvo）拍攝的影片，11 天就創下 4 千 8 百萬觀看人次。4 千 8 百萬次耶！這絕對是相當成功的病毒式廣告。然而，這支廣告的主打商品是 Volvo 的商用大型卡車，而非一般常見的房車或小貨車。儘管廣告成功達到病毒式行銷的目的，目前仍不清楚有多少消費者是看了廣告而決定買 Volvo。這麼說來，這支廣告到底成功與否，只能留待時間來證明了。

Gallery

觀摩作品

Òptic
創意安那其：朦朧的視覺、兩極化的尺寸

　　「這個識別標誌重新設計後，將 Ò 上方的重音符號變成一個鏡片。以簡單而優雅的圖像，比喻相機及消費者的視角被一個大型不透明標誌遮住了。」── DORIAN

作品：Òptic
設計公司：Dorian
設計師：Gabriel Morales
網站：estudiodorian.com
客戶：Òptic

06「紐澤西藝術總監俱樂部需要一個大膽突破且可共享的廣告，來吸引中大西洋地區廣告人的注意。我們希望做出來的廣告可以讓藝術總監、文案、創意總監分享到他們的塗鴉牆、網站或辦公桌前，獲得他們點頭認可，或是讓他們發笑。」— Ann Lemon

那設計師到底該怎麼做呢？你要如何成功傳達訊息，又不會激怒觀者呢？這問題很重要，但也難以回答。如果我知道答案的話，早就荷包滿滿去大溪地享福了。其實並沒有所謂的祕訣。唯有一步一腳印，做足研究並徹底了解你的目標客群。不過倒是有個最重要的關鍵——在能為你的投資帶來最大回報的網站（及 APP）上刊登廣告。試想，在機車零件網站刊登高價時尚名牌廣告，效果肯定不彰。

近來有些成功數位廣告運用並改編了傳統電視廣告的技巧。其中最棒的幾支都引起廣泛討論。將這類廣告與動態廣告結合，就是病毒式廣告的成功公式。病毒式（viral）意指廣告在數位世界的傳播速度之快，就像病毒迅速蔓延全身一樣。能達到病毒式傳播效果的影片主角，大多是貓咪、小狗、小嬰兒、大膽冒險行為，以及更多貓咪。效果最好的影片大多簡短溫馨，能讓觀者發笑、落淚或倒抽一口氣。像是超級盃廣告會在決賽夜之前就公開放映，以期創造病毒式的轟動。有些公司更加碼製作乍看與公司毫無關連的微電影，走隱微廣告風格。快餐連鎖店 Chipotle 製作了一支名為《稻草人》（The Scarecrow）的動畫短片，影片敘述人類在動物身上濫用抗生素，栽種作物也濫用農藥，呈現出動物艱難的處境，相當令人難忘。影片文案是「培養更好的世界」，焦點擺在農場應種植新鮮作物。唯一與廣告主有關的地方是片尾出現的公司標誌。影片最後，觀眾還會看到一個可下載到電腦或手機的遊戲應用程式。這支簡單又有成效的廣告，幾乎看不見廣告主，卻在三個月內點擊次數超過七百萬。引爆的媒體效應，比印刷或電視廣告都還要大。在只有製作動畫及 APP

戶外與交通廣告

戶外廣告只有短短數秒能抓住人們的目光。開車或騎車時，都不太可能專心看廣告。行進間必須注意路況，或是分神死盯前方占住車道的那輛車，因此太複雜的廣告牌就無法吸引目光。廣告訊息必須簡短，因為用路人的時間有限。連電話號碼、網址這類簡單內容，開幾哩路後就差不多忘光了。不過比起路邊的廣告看板，大眾交通工具的廣告（如公車、火車、地鐵的車體或內部播放廣告、站牌和車站內的廣告）就能較為複雜一些。在公車、火車開抵下一站前，都是交通廣告發揮的時間，有時甚至長達一小時以上。乘客一搭上車，就形同被關在廣告環境之中，因此可使用較隱微或較長的訊息。善加利用交通工具，聰明幽默地傳播你的訴求，讓乘客都能輕鬆接收。

04 隱微的文案訊息可用於戶外交通廣告。

數位廣告

如果你常點開網站或 APP 上跳出的數位廣告，請舉手。我自己則是不會點開。數位廣告真的很難攻克。典型的數位廣告大多以橫幅或小方框的形式，出現在網站的邊框位置。一般用戶會完全無視，或覺得這些廣告很煩人。我完全不曾特地去點開網站上的橫幅廣告（banner）。一次都沒有！但這不代表我沒有不小心點開過那種占了螢幕很大篇幅，而關閉鈕又很難找的廣告。

05「少即是多」很符合 TOMS 鞋的數位廣告。廣告越輕鬆好懂，讀者就越能捕捉到重點。

03「企鵝出版公司委託麥肯廣告印度分公司（McCann Worldgroup India）製作有聲書的廣告，希望透過廣告讓消費者知道現在已能聽到由作者親口朗讀的故事。這些栩栩如生的知名作者 3D 畫像被設計成耳機形狀，彷彿在對聽眾低語。」

　　預算許可的話，請盡量利用具體物品來呈現。例如插頁可用加工技巧來增色，如壓紋、燙印、刀模等。嵌入（tip in）指的是將物品或紙張黏附在內頁上，以此方式提供產品樣本。我第一次看到的非美容產品嵌入是 1997 年《滾石雜誌》的 T 恤品牌 Fruit of Loom 廣告：廣告頁上附贈一套迷你男性內衣（125 萬名訂戶專屬優惠）。至今我仍保留著這些迷你樣本。我還有一份年代久遠的花旗銀行紙本廣告，上頭畫著一頭鬥牛犬咬著張口笑嘴型的磨牙玩具。我將它掛在書桌前，每次看到都會發笑。好廣告莫若是。

直郵廣告 DM

　　收到外觀精緻的信封或包裹時，光是把它從信箱拿出來的這個簡單動作，就代表廣告已抵達目標消費者手中。至於消費者會不會打開，令人屏息以待。消費者打開你所設計的直郵廣告（DM）比率有多大？根據數據顯示，約在 3~5％ 左右。如果郵寄名單有特定的收件者，如企業對企業（B2B）的 DM，開信率則會多出幾個百分點。事實上，DM 是很難處理的形式。想獲得消費者的迴響，必須加倍努力。如果 DM 上的產品尚未問世，很可能會被當成垃圾、揉成一團丟掉。與其他各種形式的廣告一樣，你需要透過 DM 的訊息、圖片、色彩或形式，來抓住觀者的目光。

　　不要害羞，儘管讓觀者知道 DM 裡頭有什麼，吸引他們一定要打開。DM 不是用來耍神祕的。光是不用標準 10 號信封，就能增加你的設計被打開的機會。特殊的尺寸、形式、材料或摺疊方式都能引起好奇心。直接與印刷廠溝通討論，看看有哪些技術、染料存貨可以幫助你的 DM 與眾不同。多參考他人作品也很有幫助。印刷時請用最大的紙張。思考摺疊方式會如何彼此影響，也想想刀模、立體書欲互動的對象是誰。給予觀者視覺上、語言上及實質上的驚喜。設計必須具備實用性，譬如可以摺出形狀或在上頭寫字。另外也請做出消費者會想永久保存的設計。最重要的是，DM 的每個設計面向都必須確實傳達訊息。如此一來，只要客戶留存的一天，就能一直打廣告。

觀眾被吸引了，某種程度上算是

廣告是一種近距離且私人的媒介。翻開雜誌，廣告頁離你的臉只有幾吋之遙。上網時，你想瀏覽的頁面也少不了廣告的存在。打開收音機，每首歌之間也有廣告。收看最愛電視節目時，廣告也安插其間。覺得廣告很煩嗎？有時難免會。那廣告有必要存在嗎？恐怕如此。除非你還能想出其他更好的方式，將你的客戶送到觀眾面前。但這也衍生出一個值得探討的問題：觀眾真的有在看廣告嗎？

觀眾可能是受到廣告環境吸引，而非廣告本身。像我翻閱雜誌時，就很少專心看廣告。但當我專心看廣告時，不是被設計嚇到，就是剛好在找廣告中的商品。而廣告設計師最大的挑戰是將觀者從內容中拉出來，改而注意廣告本身。廣告必須美妙而特殊，能讓觀眾盯著電視不放，不會趁廣告空檔跑去廚房找東西吃。

02 整整一個月，裁剪、摺疊、黏貼、組裝，變成 Snask 設計團隊的日常要務，連那些預備放在馬爾摩（Malmo）街上、以卡紙重置的巨大作品也由他們一手包辦。

印刷廣告

這裡指的是印在報章雜誌上的廣告，也是一般人聽到廣告時，腦海中最先浮現的印象。過去 15 年來，印刷廣告的排版公式並無太大改變：圖片加上標題，就是一張印刷廣告了。而創意就來自於圖片和標題所製造出的視覺－口語協動。厲害的文案能為廣告增色許多。無懈可擊的視覺－口語協動，則可將廣告提升至全新境界。廣告必須「出乎意料」才會被大眾注意。盡量使用不同的觀點、類比、譬喻、幽默、感動、誇大、隱晦、恐懼、個人聯想等，來與觀眾產生連結。找出能讓訊息深印人們腦中的方法。廣告對觀者的影響越大，成功的可能性就越大，還能引發後續的購買、捐贈、自我反思等行為。

● 誠實是最好的策略

人們之所以對廣告又愛又恨，其來有自。在立法規範之前，廣告有著黑暗的另一面。廣告公司曾在食物產品外表動手腳，讓它們看起來很好吃。食物造型師使用各種技巧來加強賣相，像是在湯碗底部放上一片玻璃，讓麵條及蔬菜彷彿飄浮在上方；或用紅色口紅塗在草莓上，製造出完美陰影；甚至用在強烈燈光下不會融化的染色人造酥油來取代真材實料的冰淇淋。眼見大眾對於廣告及實物之間差異過大的抱怨漸趨高漲，政府開始立法規範。最後，廣告造假被判定是違法行為。然而，若廣告延伸事實或是省略部分不提呢？這就會有些例外的情形了。譬如說，草莓冰淇淋廣告中的冰淇淋本體必須為真，而草莓、薄荷等放在碗底周圍的東西則可以用各種方式來加強。

Advertising

第 1 章 廣告

廣告的歷史，跟人類販賣東西的時間一樣久——儘管最初的形式與現在相去甚遠、難以想像。雖說很難明確指出何者為史上第一支廣告，但極可能是古希臘羅馬廢墟中發現的莎草紙。當時識字率低，是由街頭公告員（town crier）當街搖鈴宣布新情報、新器具與服務。而商人也會在住家及商店外頭掛上圖像標誌。自此之後，廣告的發展便勢不可擋。

1704 年，報紙出現了第一個印刷廣告——紐約長島的不動產買賣廣告。大約同一時期，班傑明·富蘭克林在自家《費城報》（Philadelphia）新闢廣告專區。他自己也負責雜誌廣告，1742 年開始在《大眾雜誌》（General Magazine）刊登廣告。沃爾尼·帕馬（Volney Palmer）認為機不可失，1841 年於費城創立第一間廣告公司。而廣告下一階段的成長發生於 1941 年。當時播出了第一支電視廣告——寶路華鐘錶（Bulova）。1956 年，電台廣告更進一步推展，出現了事先預錄的商業廣告。時序快轉至今，廣告幾乎無所不在：電視、廣播、網路、報紙、雜誌、郵件、包裝、路邊廣告及布告欄。人們想躲都躲不掉，而這正是廣告人的理想景況。

01 Taproot India 特地為孟買設計了一個節慶廣告，並盡量使用與當地有關的元素，包括建築、紀念碑、橋樑、計程車、路標、人群等。

從訊息開始

一想到創新二字，我們一般會聯想到科技、新發明這類的東西。比起媒介，創新的廣告與訊息本身的關聯更大。一則廣告訊息由文字及圖片組成，一定要擁有視覺－口語協動。與設計相同，每支廣告理應傳達一個好概念。差別在於，廣告的目的很明確就是販售東西，無論是概念、產品或服務都可以賣。即使廣告的目的是強化企業商譽、延攬創新人才或美化企業形象，也都是在販售這間公司本身。

好的訊息具備強大的概念基礎，想塑造的產品形象與氛圍不一而足，如驚豔、邀請、娛樂、挑釁等，既神祕又有趣。最好的訊息來自執行力一流且設計美觀的廣告。層次、清晰度、品牌一致性、字體編排、色彩、圖像使用、可讀性等元素組成了無數廣告，在日常生活中無孔不入。

打破規則

BREAK THE RULES

2

「藝術就像自慰，是自私又內向的，只為你自己而做。設計則像做愛，除了你自己以外，還有其他人參涉其中，他們的需求和你的需求一樣重要，而且如果一切進行順利的話，雙方最後都會很開心。」——科林 · 萊特 Colin Wright

"Art is like masturbation. It is selfish and introverted and done for you and you alone. Design is like sex. There is someone else involved, their needs are just as important as your own, and if everything goes right, both parties are happy in the end."

CONTENTS

獻 詞

謹以本書獻給我過去及現在的學生──你們是我靈感的泉源。

致 謝

若沒有許多人親切的幫助及支持，本書無法順利付梓。我要對露西‧霍恩斯坦博士（Dr. Lucy Hornstein）獻上最深的謝意，她無私並竭盡所能地投注大把時間與心力，貢獻絕佳意見……再一次幫助我說出我確實想說的話。

在此也要向那些大方允許我在書中使用他們作品的才華洋溢設計師們，致上最誠摯的謝意。我很興奮可以和全球設計界分享他們的作品。

我也要特別感謝尼克（Nick）、亞倫（Arren）、羅傑（Roger）、崔西（Tracy）和鮑伯（Bob）的鼓勵，以及他們不論在內容、圖片，或提醒我不昏頭等方面所做的貢獻。

再來，我要深深感謝庫茲頓大學傳達設計系（Kutztown University Communication Design Department）全體教職員工多年來的指教。

感謝史考特‧法蘭西斯（Scott Francis）對我及本書的信賴，也謝謝克勞迪恩‧韋勒（Claudean Wheeler）協助將我的想法視覺化。

最後，我怎麼也無法道盡我對家人的感激，謝謝他們願意付出時間，給我協助和支持，讓本書的概念從無到有，具體落實。

BREAK THE RULES